예술가의 연인들

예술가의 연인들

초판 1쇄 인쇄 · 2023년 10월 23일
초판 1쇄 발행 · 2023년 10월 31일

지은이 · 이 태 주
펴낸이 · 김 화 정
펴낸곳 · 푸른생각

편집 · 지순이 | 교정 · 김수란, 노현정 | 마케팅 · 한정규
등록 · 제310-2004-00019호
주소 · 서울시 마포구 토정로 222 한국출판콘텐츠 402호
대표전화 · 02) 2268-8707
이메일 · prun21c@hanmail.net / prunsasang@naver.com
홈페이지 · http://www.prun21c.com

ⓒ 이태주, 2023

ISBN 979-11-92149-40-0 03600
값 27,000원

푸른교양선 ■

예술가의

릴케와 루 살로메 • 스콧 피츠제럴드와 셰일라 그레이엄
파스테르나크와 이빈스카야 • 잉그리드 버그만과 로베르토 로셀리니

연인들

이태주

푸른사상

그들은 사랑하고 예술을 했다

나는 페기 구겐하임(Peggy Guggenheim)의 자서전 『20세기 예술에 미쳐서 산다』(1946)를 읽고 충격을 받았다. 미국 광산 부호 집안 아버지와 금융 부호 집안 어머니 사이에 태어난 페기가 타이타닉호 침몰로 사망한 부친의 막대한 유산을 거머쥐고 유럽 천지를 누비며 걸작 추상화를 수집해서 전시(戰時) 중에 미국으로 반출한 후 구겐하임미술관에 기증한 일이라든가, 베네치아에 방대한 사설 미술관을 건립한 일이라든가, 추상화가 잭슨 폴록(Jackson Pollck)을 발굴하고 그를 불멸의 화가가 되도록 후원한 일이라든가, 전설의 컬렉터로 명성을 날리며 수많은 명화(名畫)를 수집한 비화 등 놀라운 일이 수두룩한데 정말로 본인이 감탄한 일은 페기가 젊은 시절 무명 작가였던 사뮈엘 베케트(Samuel Beckett)를 붙들고 늘어지며 열렬하게 사랑했다는 사실이었다.

베케트는 1937년 크리스마스 때부터 페기와 생활을 함께했다. 그의 나이 30세 때였다. 그는 더블린의 트리니티대학교에서 프랑스어를 가르치다가 파리로 유랑을 떠났다. 페기를 만난 것이 바로 그 시기였다. 베케트가 세계적인 선풍을 일으킨 부조리 연극 〈고도를 기다리며〉는 1952년 작

품이고, 그가 노벨문학상을 수상한 해는 1969년이다. 극작가로서 작품들을 발표한 때가 1950년대였다. 베케트는 파리에 와서 제임스 조이스 주변에서 문인들과 어울리면서 지내고 있었다. 무명의 문학청년이었던 베케트. 페기는 어떻게 그의 천재성을 알아보고 사랑에 빠졌는지, 필자가 신기하게 여기며 궁금한 것이 바로 페기의 놀라운 '눈'과 예술적 통찰(洞察)이다.

페기는 그의 자서전에서 다음과 같이 베케트를 회상했다. "베케트는 30세쯤 되는 깡마르고 키가 큰 아일랜드인이었다. 눈은 크고 녹색이었다. 눈은 늘 불안하게 여기저기 살피면서 상대방을 제대로 보는 법이 없었다. 안경을 쓰고 있었다. 언제나 멀리 바라보면서 깊은 사색에 잠겨 있었다. 말수가 적었다. 아주 예의가 바른 젊은이었다. 몸에 꼭 끼는 양복을 입고 있었는데 외모에는 신경을 쓰지 않았다. 인생을 완전히 체념하고 있는 그런 태도였다. 좌절감을 죽어라고 견뎌낸 작가처럼 보였다. 그는 지식인이었다."

페기는 베케트를 헬렌 조이스의 집에서 만났다. 그날은 유명작가 제임스 조이스가 초청한 만찬날이었다. 만찬이 끝난 후, 베케트는 페기를 집까지 에스코트했다. 그는 페기의 팔을 잡고 걸었기 때문에 페기는 적이 놀랐다. 그는 페기에게 자신이 앉아 있는 소파에 와서 편하게 있으라고 말했다. 그리고 나서 페기를 침대 속으로 끌어들였다. 다음 날 저녁 식사 시간 때까지 이들은 침대 속에 있었다. 이후, 두 사람은 12일간 함께 살았다. 둘은 행복했다. 이들은 동서생활을 숙명처럼 느꼈다. 이후 이들의 사랑은 13개월 동안 계속되었다. 처음 만났던 2주일간은 잊을 수 없는 최고의 순간이었다고 페기는 회상하고 있다.

작가인 베케트는 자신이 쓴 작품을 들고 와서 페기에게 읽어주었다.

시는 별로였는데, 막 출판된 『머피』는 괜찮은 소설이었다. 그의 「프루스트론」은 좋았다. 그는 제임스 조이스의 절대적인 영향을 받고 있었다. 그러나 베케트 특유의 독창성은 두드러졌다. 그는 병적인 독창성을 발휘하고 있었다. 페기가 베케트와 살면서 제일 좋았던 것은 낮이건 밤이건 그가 언제 올지 알 수 없는 예측 불허한 점이었다. 그의 행동은 전혀 예측할 수 없었다. 그것이 스릴감이 있어 좋았다. 밤이건 낮이건 그는 취해 있었다. 그는 꿈속을 헤매고 있는 사람 같았다.

베케트는 어느새 바람을 피웠다. 페기를 만난 후 10일 만에 더블린에서 온 여자를 침대에 끌어들였다. 페기는 분통이 터져 그를 만나지도 않고, 그의 전화도 받지 않았다. 그러는 사이 베케트가 길에서 남자의 칼침을 맞고 병원에 입원했다. 페기는 꽃다발을 들고 병원을 찾아가서 '사랑해요, 모든 것을 용서할게요'라는 메모를 남기고 왔다. 다음 날, 제임스 조이스와 함께 다시 문병을 갔다. 베케트는 무척 기뻐했다. 베케트가 퇴원하자 페기는 베케트에게 생루이섬에서 함께 살자고 말했다. 그는 그 섬에서는 살기 싫다고 말하면서도 섬으로 오다 가다 했는데 올 때마다 샴페인을 들고 와서 침대 속에서 함께 마셨다.

페기는 베케트 속에 있는 강렬한 그 무엇을 자신은 끌어낼 수 있다고 믿었다. 그러나 베케트는 절망적이었다. 자신은 죽은 거나 다름없으며 인간다운 감정을 모두 상실했다고 말했다. 그래서 제임스 조이스의 딸과 연애를 할 수 없었다고 말했다. 페기가 뿌린 씨앗은 베케트의 작품 속에 남아 있다고 필자는 생각한다. 베케트는 페기 곁을 떠나 자취를 감췄다. 페기는 몹시 마음이 상하고 울적했다. 두 연인은 영영 이별이었다.

20세기는 단테가 베아트리체를 짝사랑하며 탄식하는 그런 시대가 아니다. 20세기 여인들은 확실한 정체성을 지니고 있다. 자신의 중요성을

인식하는 활기찬 인물로 두각을 나타낸다. 그들은 사랑을 하면서 예술가의 영감을 자극하고 창작 의욕을 불러 일으킨다. 이 점이 나에게는 신비롭고 놀라웠다. 페기와 베케트도 그렇고, 페기와 화가 폴록과의 관계도 그렇다. 페기는 무명 화가 폴록이나 베케트를 발견한 일이 자신의 큰 업적이라고 생각했다. 페기는 마르셀 뒤샹, 만 레이, 장 콕토, 막스 에른스트, 칸딘스키 등 전위예술가들과 교류했다. 초현실주의, 큐비즘에 매혹된 페기는 피카소, 달리, 마그리트 등과 사귀면서 컬렉터로 변신했다. 그의 방대한 수집품의 전시는 미국 현대미술 발전에 크게 공헌했다. 페기 자신이 이들 예술가를 사랑하고 후원하지 않고서는 도저히 해낼 수 없는 일이었다. 사랑하는 사람이 풍기는 하나의 이미지, 향기, 눈초리가 때로는 예술가의 창조적 영감을 발동시킨다. 시인 르네 샤르(Rene Char)는 말했다. "사랑의 빛이 나를 꿈틀대게 만든다." 외딴섬 바닷가에서 힐끗 보았던 어느 날의 소녀상(像)이 20년 후 마사 프라이슈만(Martha Fleischman)을 만나서 되살아나면서 제임스 조이스는 『젊은 예술가의 초상』과 대작 『율리시즈』를 써내려갔다.

1882년 총명하고 아름다운 살로메(Salome)가 러시아에서 로마에 도착해서 니체를 만나고, 릴케를 만나고, 프로이트를 만나면서 사랑에 빠지고 20세기 3대 거인을 몸살나게 만들었다. 니체는 살로메와의 결혼에 실패하고 평생 독신으로 지내면서 철학의 명저를 발표했다. 릴케와는 4년간의 열애를 끝내고 죽을 때까지 서로 긴 편지만 나누면서, 살로메는 명저를 남기고 릴케는 명시를 남겼다. 파스테르나크는 이빈스카야를 만나서 사랑하며 여주인공 '라라'를 몽상하고 『닥터 지바고』를 썼으며 스탈린 폭정에 맞서는 힘을 얻었다. 미국 재즈 시대의 대표적 소설가 스콧 피츠제럴드가 할리우드에서 시나리오를 쓰면서 술독에 빠져 몰락의 길을 가

고 있을 때, 영화평론가 셰일라 그레이엄은 그를 소생시켜 술에서 깨어
나게 만들었다. 피츠제럴드는 다시 소설을 쓰기 시작하면서 명작 『최후
의 거인』을 남겼다. 잉그리드 버그만이 남편과 딸 곁을 떠나 로마로 와서
로셀리니 감독 품에 안긴 것은 그의 영화 속에서 연기를 하고 싶었기 때
문이다. 로셀리니는 잉그리드 버그만의 연기를 자극했다. 베리만 감독도
잉그리드 버그만의 연기를 자극했다. 유진 오닐도 잉그리드 버그만의 연
기를 자극했다. 잉그리드 버그만은 죽을 때까지 그녀가 약속했던 것처럼
무대와 스크린에서 명연기를 펼쳤다. 나는 이들 예술가들을 가동(稼動)시
킨 연인들의 헌신적인 사랑을 잊을 수 없다. 나는 이들이 두고두고 놀랍
고 감탄스럽다.

이 세상에는 이렇듯 눈부신 사랑이 있어 나는 책을 쓰고 행복하다. 이
들의 찬란한 인생 항로에서 나는 심해(深海) 진주를 품고 살아가는 느낌
이 든다. 그 바다를 나는 독자와 함께 가고 싶다.

2023년 4월
강화도가 보이는 창가에서, 이태주

스콧 피츠제럴드와 셰일라 그레이엄

파스테르나크와 이빈스카야

잉그리드 버그만과 로베르토 로셀리니

릴케와 루 살로메

릴케의 초기 시

내가 거기서 태어난 어둠이여,
불꽃보다 너를 더 사랑한다.
불꽃은
어떤 하나의 원을 위하여 비추면서
세계를 한정하고 있지만
그 범위 밖에서는 아무도 불꽃은 모른다.

그러나 어둠은 모든 것을 지니고 있다.
형태와 불꽃, 짐승과 나를.
마치 낚아채듯이
사람과 온갖 능력까지도 ─

어쩌면 내 옆에서
어떤 위대한 힘이 움직이고 있는지 모를 일이다.

나는 밤을 믿는다.

─ 「내가 거기서 태어난 어둠이여」 (송영택 역)

라이너 마리아 릴케는 20세기 전반 독일 문단의 최고 시인이었지만 그가 세계적인 평가를 받은 것은 중기 이후 작품과 대표작『두이노 비가』때문이었다. 릴케는 T.S. 엘리엇, 폴 발레리에 비견되는 영향력을 세계 시단(詩壇)에 미치고 있다.

20세기 초 20년 동안 유럽 문단에서는 우수한 문학작품이 양산되었다. 엘리엇의『황무지』, 제임스 조이스의『율리시즈』, 버지니아 울프의『제이콥의 방』, 카프카의『성』, T.E. 로렌스의『지혜의 일곱 기둥』등 걸작들이 이에 속한다. 릴케 시 작품은 이런 문화적 환경에서 계속 발전을 거듭했다.『인생과 노래』(1894)와『형상집』(1902) 사이에 발표된 작품이 초기 시요,『신시집』(1907~1908)과『말테의 수기』(1910)는 중기 작품이다.『두이노 비가』는 말기의 야심작이다.『오르페우스의 소네트』(1923)는 최후의 기념비적 작품이다.

릴케의 후기 시는 단숨에 읽고 끝낼 수 없다. 읽고, 사색하고, 탐구하게 만드는 갖가지 의문과 문제로 가득하다. 시의 구조가 복합적이요, 내용이 심오하다. 시 형식이 정형을 벗어나서 변칙적이며 끊임없이 변하고 있다. 이에 비해 초기 시는 이해하기 쉬운데 중기 이후는 갈수록 난해한 시 구절이 첩첩산중이다.『두이노 비가』는 그 대표적인 경우라 할 수 있다. 그런데 신묘한 일은 이들 시를 읽기 시작하면 마술적인 흡인력에서 벗어날 수 없다는 사실이다. 자연의 정기와 생명의 수액이 몸속을 지나는 신비감을 느낄 수 있다.

> 나뭇잎이 진다. 멀리서 떨어지듯 잎이 진다.
> 하늘의 먼 정원들이 시들어버린 듯이,
> 부정하는 몸짓으로 잎이 진다.

릴케와 루 살로메

그리고 깊은 밤에는 무거운 지구가
다른 별들에서 떨어져 고독에 잠긴다.

우리 모두가 떨어진다. 이 손이 떨어진다.
보라, 다른 것들을. 모두가 떨어진다.

그러나 어느 한 사람이 있어서, 이 낙하를
한없이 너그러이 두 손에 받아들인다.

　　　　　　　　　　　　　　　　　— 「가을」(송영택 역)

고독은 비와 같다.
저녁녘을 향해 바다에서 올라와
멀리 떨어진 평야에서
언제나 적적한 하늘로 올라간다.
그리하여 비로소 도시 위에 떨어진다.

밤도 낮도 아닌 박명(薄明)에 비는 내린다.
모든 골목이 아침으로 향할 때,
아무것도 찾지 못한 육체와 육체가
실망하고 슬프게 헤어져 갈 때,
그리고 서로 미워하는 사람이 함께
하나의 침대에서 잠자야 할 때,

그때 고독은 강물 되어 흐른다……

　　　　　　　　　　　　　　　　　— 「고독」(송영택 역)

릴케의 초기 시

19세 때, 제1시집『인생과 노래』(1894)를 출간하고 릴케는 쉽게 시인이 되었다. 그러나 여전히 무명 시인으로 남았다. 그 이후 간행된『가신봉제』(1895),『꿈의 왕관을 머리에 얹고』(1896),『그리스도 강림절』(1898) 등의 시집은 독일 신낭만주의 계열의 작품을 모방한 것이었다. 루 살로메를 만나고, 파리 생활의 고난 속에서 로댕과 교류하는 충격을 통해 릴케는 달라지기 시작했다. 이 시기에 릴케는 시 쓰는 일을 다시 시작해야겠다고 생각했다. 시인이 되는 일, 말하자면 예술가로 남는 일은 시련과 고난이 따르는 엄준한 길이라는 것을 깨닫게 되었다. 시 변화의 외부적 요인은 릴케의 끊임없는 여행과 방랑으로 인한 주거지와 장소의 변화이다. 1898년 피렌체, 1899~1900년 러시아 여행, 1902년 8월 파리 거주, 1908년 베를린, 뮌헨, 로마, 나폴리 여행, 1909년 슈바르츠바르트 요양지, 아비뇽 방문. 1910~1911년 두이노성, 1911년 이집트 여행, 1921년 스위스 뮈조트성 거주 등이 이를 말하고 있다. 프라하에서의 불행했던 어린 시절과 라론(Raron) 근처 집에서 보낸 정착된 가정생활을 제외하면 한평생 뜨내기요, 뿌리 없는 불안한 생활의 연장이었다. 게다가 제1차 세계대전은 더욱더 생활의 불안정성을 가중시켰다. 파리에서 빈곤한 생활을 할 때 릴케는 집세를 내지 못해서 쫓겨난 적도 있었다.

시집『나의 축제에』(1899),『기도시집』(1899) 등 생의 불안을 주제로 한 작품에서 그의 개성이 빛을 발산하기 시작했다. 1898년 이탈리아 여행과 1899년, 1900년 계속된 러시아 여행은『시도집(時禱集)』(1905)으로 결실을 거두면서 그의 독창성이 한층 발휘되는 계기를 만들어주었다. 1902년에 릴케는『로댕론』을 탈고하고, 1903년『젊은 시인에게 보내는 편지』를 출간했으며, 1904년『말테의 수기』를 쓰기 시작했다. 릴케는

1908년『신시집 별권』으로 세상을 놀라게 한 후, 긴 공백기를 지내고, 1923년 48세 때『두이노 비가』로 세계문학사에 찬란한 금자탑을 세우게 되었다.

『시도집』은 릴케의 개성이 분명히 나타난 첫 시집이다. 세 개의 연작시는 발상의 시기와 장소가 다르지만 주제와 문체에 있어서 상호 긴밀한 유대를 지니고 있다. 시 속에 표현된 내용에는 원시적이며 범신론적인 자연적 정서가 가득하다. 이 시들 속에 언급되는 '신'은 기독교의 신이면서 동시에 모든 생명의 근원으로 편재하고 있다. 당시 유행하던 니체의 '생명의 의지'를 느낄 수 있는 부분이기도 하다.『형상집(形象集)』(1902/1906)은 1902년 초판 후에 시를 보충해서 1906년 재판되었다. 이 시집에서도 범신론적 정서로 인식한 풍경과 풍물이 상징적으로 아름답게 묘사되고 있다. 평론가들은 이 시집에 실린 시를 '사물시(事物詩)'라고 부르고 있다. 언어로 창조한 시를 손으로 만질 수 있는 '사물'로 탈바꿈시킨 작품이라는 것이다. 릴케는 중기 이후 발표한 철학적이며 명상적인 상징시로 인해 사상을 노래하는 시인으로 평가되었다.

『신시집』출간 후, 릴케는『두이노 비가』를 완성할 때까지 10년 동안『진혼가』(1909)와『마리아의 생애』(1913) 두 권만을 세상에 내놨다. 그러나 이 시기에도 상당한 수의 시를 써냈다는 사실이 사후 30년이 지나서 알려졌다. 그가 줄곧 써온 이 모든 시는『두이노 비가』를 위한 서곡이었다. 이들 일련의 시는 인간의 허무를 직시하며 생존의 의미를 명상하고 있다.『두이노 비가』는 이런 일련의 시 작품이 도달한 종착점이 된다. 어두운 비극적 먹구름을 헤치고 그 이후에 발표한『오르페우스의 소네트』(1923)는 밝은 작품으로서 신화 형식을 빌려 존재의 위기를 극복하고 변신을 거듭하는 인간의 이상적인 모습을 그리고 있다. 이

시집은 릴케가 슬픔을 딛고 희망을 노래한 특이한 작품이라 할 수 있다.

『시도집』에서 다음 같은 시구절을 접하면 나는 릴케 시의 시원(始原)에 접하는 느낌이 든다. 릴케 시 전반에 걸쳐 이 같은 '신'에 대한 갈구는 목마르게 되풀이된다.

옆에 계신 신이시여 제가 간혹
긴 밤 심하게 문을 두드리며 방해하는 것은
당신의 숨소리가 간혹 들리기 때문이며
당신이 넓은 방에 홀로 계신 것을 알기 때문입니다
당신이 행여 무엇을 원하고 있어도
휘젓는 손에 마실 것을 건네는 사람도 없습니다

저는 항상 귀를 열고 있으니 신호를 보내세요
저는 당신 가까이 있습니다

우리를 가로막는 것은 얇은 벽 하나가
우연히 있을 뿐입니다 당신의 입이
내가 부르는 소리로
확실하게 소리도 없이
무너져 내릴지도 모릅니다

이 벽은 당신의 화상(畵像)으로 세워졌습니다
당신의 화상은 당신 앞에 이름처럼 서 있습니다
한 차례 내 안에서 빛이 솟아나면
내 깊은 마음이 당신을 인정해도

불빛은 액자를 비추면서 헛되이 낭비됩니다

그리고 나면 저의 감각은 순식간에 쇠퇴하고
고향도 없이 당신에서 멀어집니다

<div align="right">—「옆에 계신 신이시여」(이태주 역)</div>

온갖 사물 위에 깔린
성장하는 동그란 원 속에서 나는 나의 삶을 산다
아마도 나는 마지막 원을 완성하지는 못할 것이다
그러나 나는 그것을 시도하련다

나는 신을 찾아 태고의 탑을 돌고 돌며
천년을 맴돌고 있지만
여전히 나는 모른다 내가 매인지 폭풍인지
아니면 커다란 노래인지를

<div align="right">—「승원 생활에서」(이태주 역)</div>

우리는 삶의 원(圓), 그 한 부분이다. 우리는 삶의 목표로 원을 그리며 평생 살아가지만, '마지막 원'을 성취하는 일은 불가능한 일이다. 인간은 불완전하다. 그로 인해 인간은 절망한다. 릴케는 이런 일로 고뇌하며 몸부림쳤다. 릴케는 구원을 빌며, '신'을 찾아 돌고 돌았지만 소용없는 일이었다. 매가 되어 무섭게 비상해도, 폭풍 되어 사납게 몰아쳐도 '신'은 쉽사리 보이지도 잡히지도 않았다. 그런 처절한 밤 시인은 항상 노래로 위안을 얻었다. 릴케는 그렇게 시작했다. 그는 퇴폐한 세상을 버리고 견고한 고독 속에서 숭고한 정신의 세계를 희원했다. 신이

창조한 첫날의 그 무구한 시작을 꿈꾸고 있었다. 릴케가 러시아에 흠뻑 빠진 것도 볼가강 울창한 숲을 보고 창세기를 느꼈기 때문이다.

릴케는 '신'을 간절히 기원하고 있다. 그의 '신'은 생명이요, 궁극적인 '미(美)'가 된다. 그러나 불러도 외쳐도 '신'은 잡히지 않았다. 시인은 한없는 좌절을 겪게 되었다. 릴케의 시는 그런 모색과 번민으로 얼룩진 상처투성이 허무한 삶의 절규요 기록이라 할 수 있다.

루 살로메(Lou Salome)는 1917년 『소년에게 전하는 세 편의 편지』를 쿠르트 월프출판사에서 간행했다. 이 편지는 살로메가 친구의 아들 라인호르트 크린겐베르크에게 보낸 성교육 편지였다. 이 편지가 발송된 일자는 1907년 12월, 1911년 여름, 1913년 가을이다. 살로메는 1911년 9월 바이마르에서 프로이트를 만나고, 1912년 10월 말 빈에서 프로이트의 제자가 되었다. 그래서 마지막 편지(1913)는 릴케에게 보낸 편지(1913.12.5)에서 밝히고 있듯이 프로이트의 입장을 반영하거나 넘어선 것이었다. 살로메는 프로이트를 만나기 전부터 성애(性愛) 문제에 깊은 관심을 갖고 있었다. 1898년의 논문 「육체의 사랑」과 1910년의 「엘티크」는 그런 관심을 반영하고 있다.

이 세 통의 편지 가운데 후반 두 통의 편지가 성애에 관한 내용을 담고 있다. 릴케는 1914년 2월 20일 살로메에게 "나는 세 통의 편지를 읽고 완전히 사로잡혔습니다."라는 긴 편지를 썼다. 릴케는 살로메의 가르침을 받아들여 성애와 모태의 문제를 내부와 외부에 관련지어 거론하며 시 작품에 반영했다. 1915년에 완성한 "일곱 편의 시"는 남성 성기를 찬양하며 성과 죽음의 황홀경을 다루고 있는데, 「결혼에 관해서」, 「백조」, 「플라밍고」, 「헤타이라의 무덤」, 「오르페우스, 에우리디케, 헤

르메스』 등도 이 계열에 속하는 시가 된다.

　『두이노 비가』 중 제3비가와 제8비가, 그리고 『젊은 시인에게 보내는 편지』(1903)에서도 성적 쾌락, 모성애, 연인 관계에 대해서 언급하고 있다. 이토록 릴케가 성애, 생식, 모태의 문제를 다루게 된 것은 살로메의 영향이라고 판단된다. 살로메가 성애를 통해 종교적 헌신과 예술적 창조 문제를 거론한 것은 이 일이 생리적 작용만이 아니고 형이상학적인 문제와도 관련이 있다는 것을 말하고 있다.

『두이노 비가』

『두이노 비가』는 20세기 독일 문단만이 아니고 전 세계에 충격적인 영향을 끼쳤다. 영국에서만도 2010년 현재 일곱 가지 영역본이 출간되고 있다. 그 영향은 시단(詩壇)만이 아니라 문화예술 전반에 걸친 광범위한 것이었다. 미국 소설가 토머스 핀천(Thomas Pynchon), 영국 시인 오든(W. H. Auden), 미국 시인 제임스 메릴(James Merrill), 이란의 작가 헤다야트(Sadegh Hedayat), 체코슬로바키아의 밀란 쿤데라(Milan Kundera), 인도의 아미타브 고시(Amitav Gosh) 등을 위시해서 수많은 예술가들이 릴케 시의 우산 아래 모였다. 작곡가들 가운데서도 영국의 올리버 너센(Oliver Knussen), 러시아의 쇼스타코비치(Dimitri Shostakovich), 덴마크의 페르노르가르드(Pernorgard), 노르웨이의 노르다임(Arne Nordheim), 미국의 로리젠(Morten Lauridsen) 등이 릴케 시를 소재로 작곡을 해서 널리 알렸다. 대중음악도 영화도 이에 가담했다. 예술가들은 릴케의 다양한 미학적 실험에 호응했다. 초현실주의, 큐비즘, 심층심리학과 무의식에 대한 릴케의 관심에 대해서도 문화예술계는 민감하게 반응했다.

이 모든 것은 릴케 시의 문화적 배경이 된다. 릴케는 여러 나라의 문

화예술을 현지에서 파고들었다. 그의 문학에는 그런 문화적 정맥(精脈)
이 흐르고 있다. 더욱더 중요한 것은 그의 문학이 다루고 있는 시간, 사
랑, 죽음, 자연, 역사에 관한 인간존재의 보편적인 주제이다. 그의 시
에서 다루고 있는 신의 내재론(內在論)과 외재론(外在論)은 1차 세계대
전으로 무너지는 세상에서 당시 지식인들의 관심사가 되었다. 인간이
자신의 한계를 넘어서 보다 더 완전한 존재가 될 수 있는가? 아니면 인
간은 현재 한계점에 도달했는가? 이 문제에 대해서 스페인의 철학자
오르테가(Jose Ortega y Gasset)는 1차 세계대전 후 서구 문명의 전통적인
가치는 붕괴하고 세상은 혼돈에 빠질 것이라는 비관론을 폈는데, 이
같은 문명 위기론은 릴케가 정독한 슈펭글러의 현대문명론에서도 주
장하고 있는 내용으로서『두이노 비가』에 충분히 반영되고 있다.

『두이노 비가』는 인간의 운명을 긍정적으로 받아들이고 인간의 존재
를 찬양한 작품이다. 이 일을 위해 릴케는 이집트와 스페인, 이탈리아
와 러시아 등지를 여행하며 갖가지 충분한 체험을 축적했다. 장엄한 자
연의 풍경을 탐승(探勝)하고, 엘 그레코와 피카소의 그림을 감상하며,
프랑스 상징파 시인의 작품과 독일 고전파 시인들의 비가(悲歌)를 탐독
해서 시 창작의 밑거름으로 삼았다. 북이탈리아 트리에스테 부근, 아드
리아 푸른 바다가 펼쳐지는 두이노성 벼랑에 서서 릴케는 1912년 1월
어느 날 아침 이상한 영감에 사로잡혀『두이노 비가』의 첫 구절을 읊었
다. 해가 비치고 북동풍이 휘몰아치는 가운데 파도는 넘실대고 은빛으
로 빛났다. 릴케는 황급히 노트를 꺼내 몇 줄 적었다. 그날 밤에 제1비
가를 시작한 릴케의 모습을 탁시스 후작부인은 선명하게 회상하면서
자신의 회고록에 기록해두었다.

아아, 내가 아무리 소리 내어 외쳐도, 어느 천사가
저 아득한 서열에서 그 소리를 들어주랴?

릴케가 노트에 적은 첫 구절이었다. 그에게 신의 영감이 임했다. 그
는 제1비가, 제2비가, 제3비가, 제10비가 서두의 시를 수일 안에 썼다.
이후, 신의 소리는 끊기고, 당분간 비가 창작은 중단되었다. 그러다
가 1912년 스페인 여행 중에 갑자기 제6비가를 쓰기 시작하다가 금세
또 중단되었다. 1913년에 제9비가 1행부터 6행, 77행부터 79행 마지
막 3행까지 썼다. 1913년 파리로 돌아와서 제3비가를 완성했다. 1914
년, 릴케는 파리에서 중단되었던 제6비가를 계속 썼는데 현재 시의 32
행부터 41행 부분을 빼놓고 첫 부분을 완성했다. 제10비가는 46행까
지 썼지만 이 부분은 나중에 수정해서 완성했다. 1915년 11월 22일과
23일 양일간 뮌헨에서 제4비가 끝부분을 완성했다. 그 시기에 제1, 제
2, 제3, 제4비가와 제6, 제9, 제10비가의 일부분을 완성하고, 그 이후
1922년 『두이노 비가』가 완성되는 시기까지 작업은 일시적으로 중단
되었다.

제1차 세계대전이 끝난 후, 릴케는 비가 완성을 위한 집필 장소를 찾
기 위해 다시 방랑의 길을 나섰다. 1919년 6월 스위스로 가서 1920년
11월 친구의 도움으로 베르크관(館)에 머물렀고, 그 이후에도 그는 계
속 비가를 쓰지 못한 채 1921년 6월 30일 마지막 주거지가 된 뮈조트
성(Chateau de Muzot)에 정착했다. 알프스 북쪽 지방 론 계곡 근처에 있는
중세의 성이었다. 1924년 이곳을 방문한 시인 발레리는 이 성을 가리
켜 "모든 곳으로부터 고립된 순수 시간의 공간"이라고 말했다. 이 성탑
에서 릴케는 창조의 기운을 다시 찾게 되었다. 1922년 2월, 그에게 폭

풍처럼 시의 영감이 떠오르면서 7일부터 14일 사이에 드디어『두이노 비가』대장정이 종결되었다. 2월 7일 제7비가, 7일부터 8일 사이 제8비가를 끝내고, 9일은 제9비가의 7행부터 76행까지 끝냈으며, 같은 날, 제6비가 10행을 보완했다. 11일에는 제10비가 중 1914년 파리에서 추가된 부분을 폐기하고 1912년 두이노에서 쓴 12행을 서두에 넣어서 완성했다. 이날 밤, 릴케는 탁시스 후작부인에게 다음과 같이 헌사의 글을 보냈다.

> 탁시스 부인
> 드디어 축복받은 날이 왔습니다. 당신에게『두이노 비가』완성을 알리는 날은 얼마나 축복받은 날입니까.

두이노성은 전쟁 중 포화 속에서 파괴되었다. 그러나 릴케의『두이노 비가』로 그 이름을 역사에 남기게 되었다.『두이노 비가』는 1923년 6월 300부 한정판으로 인젤 서점에서 출간되었다. 제1비가 첫 구절에 있는 '천사'는 릴케가 창조한 가장 강렬하고, 고상하며, 쉽사리 접근하기 힘든 초자연적인 시적 이미지로 평가되어 널리 알려지게 되었다. 릴케의 천사는 기독교에서의 천사와는 다르다. 릴케 자신이 1922년 2월 15일자 프레비치에게 보낸 편지에서 그 점을 분명히 했다. 릴케의 천사는 그 자체로서 완벽하고 절대적인 존재가 된다. 그리고 천사는 절대적 미(美)의 화신이다. 릴케가 말하는 '거울의 저쪽'에 천사가 영원불멸의 자리를 차지하고 있으며, 인간은 그 거울의 이쪽에 남아서 단절되고 사멸하는 운명이라는 것이다. 창세기에서의 '인간의 몰락'과 '낙원으로부터의 추방'을 연상케 하는 대목이다.『두이노 비가』에서 릴

케는 생존의 유형으로서 천사와 동물을 구분했다. 천사는 인간과 완전히 격리된 존재가 된다. 『두이노 비가』의 핵심은 자신과 천사와의 격리를 개탄하는 첫 구절에 명백히 나타나 있다. 천사는 초월적인 존재이며, 순수 의식이요, 존재의 전체 공간인데 인간에게는 들리지도, 보이지도, 잡히지도 않아서 시인은 절망하며 대극점(對極占)에 있는 천사를 애타게 부르고 있다는 것이다. 천사는 영원의 길목에서 지상의 인간을 인도할 것이라는 희망만을 남기고 있다.

제1비가는 시인이 느끼는 삶의 위기감으로 시작되었다. 시인은 천사로 표현되는 초월적인 영역에 도달하는 길을 모색하고 있다. 시인은 천사에게 직접 도전하지만, 이후에 자신의 요청을 거둬들인다. 자신의 한계를 깨닫고 초월적인 존재인 천사에게 가까이 갈 수 없다는 것을 알기 때문이다. 그러나 시인은 방법을 찾은 끝에 세 가지 모델을 궁리해본다. 첫째는 어린 나이로 죽은 어린이 모델이다. 어린이들은 자의식 이전의 순진 결백한 상태에 있다. 그들은 자신과 세계가 분리되어 있지 않다. 자의식으로 인한 고통 없이 어린 나이에 죽으면 결백 상태의 특권을 누리게 된다. 두 번째 모델은 과감하게 행동을 개시한 영웅들이다. 영웅들은 자의식으로 인한 정신적 마비 상태를 겪지 않고 행동하면서 초월적인 정신 상태를 유지한다. 세 번째 모델은 여인들이다. 여인들은 자의식으로 고립된 자의식 상태를 초월할 수 있다. 특히 보상받지 못하고 버림받은 여인들이 이에 속한다. 이들 세 유형의 인간들은 모두 성인의 자의식에서 벗어나고 있다. 릴케는 버림받은 여인으로서 이런 특권을 누린 이탈리아 르네상스 시대 시인 가스파라 스탐파(Gaspara Stampa)를 인용하고 있다. 스탐파는 16세기 이탈리아 파도바

명문가에서 태어나 베네치아에서 사망했다. 디 코라르도 백작을 사랑했지만 처절하게 버림받았고, 그 통한의 심정을 소네트에 담았다. 릴케는 또한 르네상스 프랑스 시인 루이즈 라베(Louise Labe)와 포르투갈 수녀 마리아나 알코포라도(Amriana Alcoforado)를 거론했는데 이들은 버림받은 자신들의 사랑을 시(詩)로 형상화해서 초월적인 존재로 도약한 인물들이다. 연인과 시인의 경우 릴케는 루 살로메의 경우를 염두에 두고 있었을 것이다. 제1비가는 초월적 존재의 인간을 통해 시의 목적을 달성했다.

제2비가에서 릴케는 시 언어의 실험을 통해 인간의 의식을 바꾸려고 했다. 릴케는 시간을 초월한 영원의 공간을 만들어내려고 애쓰고 있었다. 천사와 대조되는 인간은 너무나 허약하고 허무한 존재이다. 시인은 인간의 한계점을 개탄하고 있다. 인간 상호 간 연애를 통해 영원히 사는 의미를 알아내려고 하지만 소용없는 일이었다. 고대 그리스인의 사랑의 자제심을 생각하면서 릴케는 지나친 감정의 남용을 질책하고 있다. 시인은 천사를 찬미하며 추구하면서도 동시에 인간에 대한 동경심을 잃지 않으면서 천사와 인간이 교류하던 토비아스 시대를 그리워한다. 토비아스는 성경 외전(外典)인 「토비트서」에 등장하는 인물이다. 토비트라는 신앙심 두터운 인간이 있었는데, 병들고 빈곤한 생활 속에서 아들 토비아스를 메디아에 보내서 이전에 빌려준 돈을 찾아오도록 했다. 그때 천사 라파엘이 청년의 모습으로 나타나서 젊은 토비아스를 안내하고 신변을 보호하며 여행을 무사히 끝나게 해서 토비아스 일가에게 축복을 내렸다.

제3비가에서는 사랑의 근원인 성(性) 본능의 유래와 그 힘의 깊이를 알리고 있다.

사랑을 노래하는 일은 좋은 일이다. 그러나 깊이 숨어 사는
죄 많은 피의 하신(河神)을 노래하는 것은 전혀 다른 일이다.

'피의 하신'은 로마 신화 속의 넵투누스(Neptun)이다. 여러 세대를 거쳐 종족의 피를 지배하고 전승하는 근원의 힘인 성(性)을 상징하고 있다. 성 본능은 인간의 숙명이다. 누구나 그 욕망과 흐름에 휘말리게 된다. 여성도 이 흐름에 가담하게 된다. 성의 무절제와 혼돈 속에 갇힌 젊은이를 구출해서 올바른 길로 인도하기 위해 순결한 여성의 대표로서 '어머니'와 '소녀'가 지닌 사랑의 힘이 제시되고 있다.

제4비가는 인간의 의식과 존재가 이반(離叛)하고 분열하는 양상을 전하고 있다. 주객이 대립하고 갈등하고 있는데, 하나로 융화되지 않고 있는 점을 개탄하고 있다. 시인은 자신의 체험을 통해 분열을 치유하는 가능성을 제시하고 있다. 그 일은 시민적 일상성을 벗어나서 고독의 경지를 확보할 때 가능하다고 말하고 있다. 시인은 총체적 생의 완성은 의지의 힘과 태도로 가능할 수 있다고 주장한다. 그러나 문제는 그것이 의지에 의한 행위일 뿐이지 하늘이 허락한 일이 아니라는 것이다. 그래서 시인은 자연의 상태로 있었던 유년을 그리워한다. 그러나, 그 일은 시인의 언어로서도 달성할 수 없는 일이었다.

제5비가에는 피카소의 그림 〈살탄방크 가족(곡예사 가족)〉이 언급되고 있다. 1915년 6월부터 10월 사이 릴케는 뮌헨의 헤르타 쾨니히 부인 댁에 머물고 있었다. 그때 본 이 그림이 비가 창작의 동인이 되었다. 릴케는 파리 시절 실제로 곡예사 공연을 본 적이 있어서 평소 관심을 기울여왔다. 비가에 등장하는 인물과 움직임은 이 모든 견문에서 얻은 것이었다. 릴케는 곡예사 가족을 통해 자신이 전하고 싶은 말을 전했

다. 인간이 정처 없이 쫓기듯 살아가는 일상적 삶의 현실을 그림에서 읽은 시인은 곡예사처럼 예술가들이 오락적인 활동에 빠져드는 것을 걱정하면서 예술가는 오로지 예술적인 일에 집중해야 된다고 강조하고 있다. 제5비가는 하루 만에 완성되었는데 현상과 비유에 치우친 나머지 사상 전달에 문제가 있다는 비판을 받고 있다.

제6비가는 사랑의 찬가이다. 릴케는 인간 심정의 자발적 심정의 토로를 허무로부터의 탈출이라고 생각하고 있다. 사랑은 시인이 도달한 존재 이유요 삶의 거점이었다. 인간 내면의 심성을 제외하면 세계는 존재할 수 없다는 것이 릴케의 주장이다. 시인은 이 지점에서 생명을 구가하고 인생을 긍정적으로 받아들인다. 이 시가 시작되면 무화과나무는 열매를 맺고 아름다운 자연의 경관이 펼쳐진다. 이 시에는 영웅이 자신의 사명을 다하기 위해 위험과 죽음을 회피하지 않고 자신의 존재를 완성하는 주제가 표현되고 있다. 허무감을 극복하기 위해 영웅을 등장시켜 찬양하는 부분은 시인의 낙관적인 입장이 엿보이는 부분이다.

제7비가는 반전의 장이다. 초장에서 시인은 천사를 찾아 헤맸는데, 끝머리에서 인간의 한계를 절감한 릴케는 인간에게도 기쁨과 행복을 누릴 수 있는 희망이 있다고 믿었다. 절망에서 희망으로 방향이 바뀌면서 시인이 추구하는 목표도 변했다. 초월적 영역에 도달하는 일은 불가능했다. "천사여, 내가 그대의 사랑을 갈구해도, 그대는 오지 않는다." 시인은 천사에게 다가가는 일을 포기했다.

> 우리들이 의심할 수 없는 확실한 기쁨을 얻는 것은
> 우리들이 기쁨을 우리 내부에서 변화시킬 때이다.

『두이노 비가』

봄날, 종달새는 아무리 억제하려고 해도 억제할 수 없는 소리를 낸다. 그것은 바라는 것 없이 솟구치는 릴케의 사랑과도 같다. 살로메에 대한 시인의 사랑은 그런 무자비하게 분출하는 사랑이었다. 시의 중심은 바깥이 아니라 시인 자신의 끝 간 데 없는 내면이었다. 지금까지 인간의 무상함, 허무함, 비통함을 개탄하던 시인은 이제 지상의 삶을 달갑게 받아들이고 있다.

릴케는 왜 제8비가를 루돌프 카스너(Rudolf Kassner)에게 헌정했는가? 릴케와 카스너는 친밀한 교우관계를 맺고 있었다. 카스너는 문학, 예술, 철학, 관상학 등에 관한 저서를 발표하고 있었다. 릴케에 관해서도 회고와 비판의 글을 발표했다. 릴케는 카스너의 사상과 언어에 깊은 영향을 받았다. 두 사람은 사상이 다르고, 세계관이나 역사관이 달랐다. 그러나, 그와의 만남은 릴케의 시를 심화시키는 계기를 만들어주었다. 제8비가에서 릴케는 기발한 언어적 연금술로 부정적 상황을 긍정적인 정황으로 변화시키는 위력을 달성했다.

제9비가에서 릴케는 부르짖는다.

> 비록 우리들은 무의미한 존재이지만
> 우리 내부에서 무한한 전신(轉身)을!

열린 세계는 인간의 고향이다. 인간은 그곳을 떠나버렸다. 제9비가는 전체적으로 침통하다.

제9비가는 비가 전편의 결론을 맺는 중요한 부분이다. 시의 힘도 절정에 도달하고 있다. 지금까지 되풀이하며 개탄했던 인간의 허무함을 되풀이하면서도 시인은 유한한 인간의 운명을 영원한 존재로 정착시

키고자 안간힘을 쓰고 있다.

> 보라, 나는 살아 있다. 어떻게? 어린 시절도 미래도
> 멸망하지 않았다⋯⋯ 넘쳐 흐르는 지금의 존재가
> 내 마음 속에서 용솟음친다.

제10비가는 시인의 종착역이다. 종점에 도달한 시인은 인간의 생사(生死)에 대해서 명상하고 있다. 죽음은 인간이 직면하는 최대의 번뇌지만 그것으로 인해 인간은 인생을 긍정적으로 살아갈 수 있다. 릴케는 『두이노 비가』 마지막 장에서 인간의 삶은 한 가락 '슬픈 노래'라 생각했다. 삶과 죽음, 행복과 불행, 운명의 상승과 하강이 하나로 엉켜서 뒹굴며 돌아가는 원무(圓舞)와 같다는 것이다.

릴케는 예술은 인간의 생활 속에 있다고 믿었다. 그 생활은 정신적으로 조화를 이룬 생활을 의미한다. 그 조화는 기독교와의 융화를 뜻한다. 릴케는 기독교 신자가 아니었지만 가톨릭에 사로잡혀 있었던 것은 사실이다. 릴케가 언급하고 있는 '신비'는 종교적인 정념을 내포한다. 그의 사랑은 신비로운 종교적 관념으로 넘쳐 있다. 그러나 릴케는 초자연적인 종교적 사고를 벗어나서 예술이라는 새로운 우주를 상상하며 예술지상주의 명상에 사로잡혀 있다. 그는 진정한 예술가의 작품은 시간 속에서 구체화된 영원이라고 믿었다. 이는 니체의 '초인(超人) 사상'에서 비롯된 것이었다. 릴케의 '신'은 결국 예술의 신이었다. 릴케는 예술가를 신의 자리에 앉혔다. 예술지상주의라 할 수 있다. 러시아 농민 시인 드로진(Spiridon Droshin)의 생각도 그러했다. 그것은 진정

한 성자의 태도였다. 릴케가 지니고 있는 신비사상이다. 세상의 본질은 모순이요, 역설이요, 아이러니라고 본 것이다. 릴케는 이 세상을 '모순의 숲'으로 보았다. 그의 묘비명에 적힌 "장미여, 아아 순수한 모순이여"라는 구절은 이런 생각이 압축되고 있다. "나를 당신 가까이에 놓고 보면 나의 존재는 없어지고 만다"라는 아이러니는 절대적인 부정이요, 모든 것을 없다고 믿는 허무사상이다. 모든 관계를 부정할 때 절대적인 것이 존재한다는 것이다. 두 가지 상반되는 것을 결합시키는 것이 '모순'이다. 무한한 힘은 존재하는 모든 것을 '무(無)로 환원할 때 생긴다. 신은 존재하는 모든 것을 부정할 때 가능한 상징이다. 릴케는 시에서 이 같은 정신의 상태를 표현하고 있다.

릴케는 인간과 신의 관계에 대해서 절망하고 있었다. 소년 시절, 그는 종교를 불신했다. 신의 사랑에 회의감을 느꼈다. 파리에서 목격한 인간의 처절한 생활을 보고 더더욱 공포감을 느꼈다. 그는 한때 신의 자비심을 잃고 있었다. 릴케의 『말테의 수기』는 이를 반영하고 있다. 이토록 암담한 생활 속에서 릴케는 사랑을 찾아 구원을 모색했다. 신은 사랑의 대상이 아니었다. 신은 무한한 사랑의 희망이었다. 그는 사랑을 완성하는 대상으로 여인을 모색하고 찾아내어 작품 속에 재현하고 찬양했다. 릴케는 그 중 한 사람으로 살로메를 만나 사랑을 하고 시의 영감을 얻었다.

루 안드레아스 살로메

　루 안드레아스 살로메는 1861년 2월 12일 러시아 상트페테르부르크에서 출생했다. 여섯 자녀 중 다섯 명 오빠를 둔 막내였던 살로메는 알렉산드르 2세 궁정 군사통제국의 구스타브 살로메(Gustav von Salome, 1804~1879) 대장의 보석 같은 외동딸이었다.

　루 살로메가 활동하던 당시 명성을 떨친 문화계와 학계 인물 가운데는 니체, 바그너, 프로이트, 하우프트만, 릴케 등 저명인사들이 있다. 놀랍게도 이들 모두 살로메와 친밀한 관계를 유지하고 있었다. 살로메는 20세 때 이미 바그너 모임에 소속되어 있었다. 1882년 1월 살로메는 어머니 루이즈와 함께 병 요양차 로마로 갔다. 당시 살로메는 21세였다. 로마에서 살로메는 독일 여권운동 선각자 마르비타 폰 마이젠부크(1816~1903)를 방문했다. 그해 3월, 살로메는 33세의 파울 레(Paul Ree)를 만났다. 파울 레는 살로메에게 매료되었다. 파울 레는 1877년『도덕감정의 근원』이란 책을 발간해서 학계의 주목을 받고 있었다. 그는 살로메 문제로 니체에게 조언을 구했다. 4월 하순, 살로메는 38세의 니체(Friedrich Nietzsche)를 만났다. 니체는 1878년『인간적인, 너무나 인간적

인 : 자유정신을 위한 책』을 출판하고, 1879년에는『인간적인, 너무나 인간적인』제2부를 간행했으며, 1880년, 36세 때에는『방랑자와 그의 그림자』를 간행했다. 1881년에는『서광, 도덕의 편견에 관한 사상』을, 1882년에는『권력의 의지』를 출판했다. 이토록 연달아 학계와 예술계에 충격과 파문을 던진 명저를 출판하면서 니체는 천재적인 철학자로 명성을 떨치고 있었다. 4월 말, 니체는 밀라노에서 살로메를 다시 만났다. 5월 5일 두 사람은 오르타 호수에서 소요하며 즐거운 시간을 보냈고, 그 후에는 산줄리호섬에서도 함께 지냈다. 몽테 사쿠로 산행도 했다. 둘이 함께 지내면서 살로메는 깊은 우정을 느꼈고, 니체는 애정을 느꼈다. 이토록 두 사람의 감정은 달랐다. 며칠 후, 루체른 공원에서 니체는 살로메를 만나 구혼했으나 거절당했다.

8월 7일부터 26일까지 니체와 살로메는 다우덴부르크에서 재회했다. 니체는 이 만남에서 자신의 철학, 사상을 설파하고, 살로메는 자신의 저서『희열에 넘친 지식』가운데 몇 절을 읽었다. 다우덴부르크에서 니체와 함께 보낸 몇 주간은 살로메에게는 이루 말할 수 없이 유익했다. 살로메는 니체로부터 많은 것을 배웠다. 살로메의 지식은 깊어지고 그 영역은 넓어졌다. 살로메는 독일 문학 최고의 문장가로 이름난 니체로부터 문체 훈련도 받았다.

11월 첫 일요일, 라이프치히 정차장에서 니체는 살로메와 파울 레를 전송했다. 살로메와 파울 레는 동거를 시작했다. 이들이 동거하는 이유는 특이했다. 공동 생활을 하면서 함께 연구하고 토론하며 진리 탐구에 매진하자는 것이다. 이런 일은 사회적 윤리와 도덕적 관습에 역행하는 일이었다. 보헤미안이었던 파울 레는 이에 찬성했다. 살로메의 어머니는 놀라서 딸을 데리고 귀국하려고 아들을 불러와서 살로메를

설득했다. 그러나 살로메는 듣지 않았다. 살로메의 요염한 여성적 매력이 문제였다. 두 철학자는 여성의 유혹을 이겨낼 수 없었다. 파울 레의 구혼에 대해서 살로메는 친구로 지내자고 거절했다. 니체는 1882년 10월 말, 라이프치히에서 살로메에게 다음과 같은 편지를 썼지만 살로메는 그의 요청을 받아들이지 않았다.

나는 당신이 다른 사람보다도 더 고결한 감정을 갖고 있다고 믿었어요. 바로 그 일 때문에, 오로지 그 일 때문에 나는 당신과 빠르게 결합했습니다. 오르타에 갔을 때, 나는 당신을 내 철학의 최종적인 결론 쪽으로 한 걸음씩 가까이 인도해가려고 했습니다. 그런데, 당신은 그 일이 나의 어떤 결심이었는지, 무엇을 극복하고 이루어낸 일인지 감득(感得)하지 못하고 있었습니다. 나는 교사로서 항상 많은 일을 제자를 위해 하고 있습니다. 그런데, 체력이 쇠퇴하고 있는 지금, 내가 하려고 하는 이 일은 그 전에 해오던 일을 초월하고 있습니다. 나는 당신을 나의 상속자라고 생각하고 있습니다.

살로메는 니체와의 지속적인 토론을 통해 새로운 사상에 눈을 뜨기 시작했다. 살로메의 작가적인 명성은 니체의 영향 때문이었다고 확신할 수 있다. 니체의 경우, 그의 어둡고 침울한 인생에 살로메는 강렬한 한 줄기 서광(曙光)이었다. 파울 레는 결혼할 수는 없지만 함께 살면서 연구하는 생활을 할 수 있었다. 니체는 두 사람의 이런 관계 때문에 상처를 입었다. 살로메와 파울 레는 손잡고 베를린으로 돌아갔다. 살로메는 니체와의 이별은 고통이 아니었다. 파울 레와의 깊은 우정이 남아 있었기 때문이다. 니체는 자신이 배신당했다고 생각했다. 그는 애정의 동토(凍土)였던 원래의 고독으로 다시 돌아갔다. 살로메는 1891년

『프리드리히 니체론』을 발표했다. 1892년 3월에는 『프리드리히 니체의 초상을 위하여』를 발표하고, 5월에 이 원고의 제2편을 발표했다. 1894년에 출판된 『니체, 인간과 작품』에서는 '니체의 본질', '니체의 변화', '니체의 체계' 세 가지 주제로 장을 나누어 철학자 니체와 그의 사상을 면밀하게 분석하고 자상하게 해명했다.

살로메는 프로이트를 자신의 학술적 동반자로 설정했다. 릴케는 연인이요 정신적 동반자였다. 살로메는 철학, 신학, 문학, 연극, 미술, 심리학, 정신분석 분야 학자들이나 예술가들과 폭넓은 교류를 맺고 있었다. 살로메는 생애 후반기 문학 활동을 하면서 동시에 정신분석학 연구에도 집중하고 있었다. 이 일을 촉발시킨 요인이 두 가지 있다. 살로메는 분석심리학 연구에 빠져들면서 러시아인의 단순하면서도 복잡한 성격을 탐구하기 시작했다. 다음으로, 릴케의 이상심리에 대한 의문이다. 릴케는 점차 정신병 환자의 징후를 노출하기 시작했다. 릴케의 이런 상황은 살로메를 불안하게 만들었다. 릴케를 구제하는 일이 급선무가 되었다. 릴케를 정신적 위기에서 벗어나게 해야 했다. 그러기 위해서는 심층심리학과 정신분석학 연구를 시작해야만 되었다. 살로메는 니체나 릴케의 복잡한 심리만이 문제가 아니었다. 젊은 여성의 심리도 문제였다. 살로메가 발표한 『헨리크 입센의 여성상』은 입센의 여섯 편 희곡에 등장하는 여성의 심리와 성격을 독창적인 분석 방법으로 해명한 저서였다.

루 살로메는 동시대 여성들 가운데서도 특이한 존재였다. 살로메의 저작물이 미친 사상적 영향이 당시의 여권신장운동과 여성해방에 크게 기여했다. 살로메는 여성의 사회적이며 도적적 역할을 강조했다.

살로메가 여성운동에 이바지한 배경에는 당시 러시아의 시대적 상황이 있었다. 살로메가 살았던 러시아는 농노 해방을 실천한 개혁자 알렉산드르 2세의 시대였다. 그는 러시아 사법, 행정, 정치사회 전반에 걸쳐 대대적인 개혁을 감행했다. 출판, 언론, 대학에 자유를 허락했다. 러시아제국은 급변해서 산업과 공업이 발달하고 나라는 번영했다. 푸시킨, 레르몬토프, 고골리, 톨스토이, 도스토옙스키, 트루게네프 등 문호들이 마음껏 활동하는 사회적 환경이 조성되었다. 무소르그스키, 림스키코르사코프, 차이콥스키 등의 음악은 국내만이 아니라 전 세계 청중을 감동시켰다. 상트페테르부르크는 문화의 중심지가 되고 예술가들의 화려한 사교장이 되었다. 러시아 발레가 차이콥스키의 음악과 함께 명성을 떨치고 있었다.

상트페테르부르크 주재 네덜란드 대사관 소속 목사로서 명설교로 이름이 나 있었던 헨드리크 아돌프 길로트가 살로메의 개인교수를 맡았다. 길로트는 엄격한 훈련을 통해 살로메에게 신학, 철학, 형이상학, 논리학, 문학, 세계사, 미술사를 가르쳤다. 또한 네덜란드어 공부를 통해서 원어로 칸트 철학서를 읽도록 했다. 살로메는 길로트를 통해 데카르트, 볼테르, 루소, 쇼펜하우어, 키르케고르를 공부했다. 그의 교육으로 살로메는 서구 문화를 접하고 서구 사상의 대표적인 철학자들과 문인들을 알게 되었다.

루 살로메는 가족을 떠나 외국에서 보낸 세월이 길었다. 어머니는 90세를 일기로 임종하면서 자녀가 없는 루에게 다른 자녀보다 두 배나 되는 유산을 유증했다. 부친은 젊은 장교 시절 알렉산드르 2세 궁정에서 명성을 떨치고 푸시킨과 레르몬토프와 친하게 지냈다. 부친은 19세 연하인 여인과 결혼했고, 어머니는 남편보다 40년을 더 살았다. 어머

니는 10월 혁명의 고난을 겪지 않았지만 그녀의 두 형제는 혁명과 내전으로 극심한 고통을 겪었다. 살로메는 부모의 극진한 자녀 사랑으로 온전하게 교육을 받으며 여성계의 대표적인 인물로 성장했다.

부친의 집안은 독일계였다. 부친은 알렉산드르 1세 시대에 교육을 받았다. 1830년 폴란드 반란 때 대령이었던 부친은 공적을 세워 러시아 귀족이 되었다. 어머니는 독일 함부르크 출신이었다. 살로메 집에서는 독일어를 사용했다. 독일에는 친척들이 많았다. 살로메는 어린 시절 사관들 군복에 둘러싸여 자랐다. 부친은 군 제대 후 참사관과 추밀고문관을 역임했다. 살로메는 8세 때 알렉산드르 2세의 젊은 부관이었다가 내무대신으로 승진한 남작 프레드릭을 사랑했다고 회상한다. 유년기에는 러시아인 유모가 살로메를 돌봤다. 살로메가 다녔던 영어학원에는 수많은 국적의 아이들이 다니고 있었다.

어린 시절 살로메는 개혁파 프로테스탄트 교회에서 성장했다. 지나치게 엄했던 규율을 견디다 못한 살로메는 17세 때 교회를 이탈하고 헨드리크 길로트 목사의 지도를 받게 되었다. 그로부터 살로메는 스피노자, 라이프니츠, 칸트, 키르케고르 등의 철학서를 읽고 비교신학 이론 공부에 열중했다. 길로트는 당시 37세였고 두 자녀의 아버지였으나, 어느 날 갑작스럽게 살로메에게 구혼했다. 이 돌발적인 사건은 살로메를 새롭게 태어나게 만들었다. 살로메는 한동안 마법에 걸린 상태가 되었다. 세상이 전혀 다르게 보이기 시작했다. 자신의 공부를 도와준 교사인 그는 그녀 또래의 자녀를 둔 유부남이었다. 살로메는 그의 청혼을 거절했다. 그에 대한 존경심이 단숨에 무너져내렸다. 그것은 한마디로 이별이었다. 그는 숭배의 대상에서 사라졌다. 이 일로 충격을 받은 살로메는 폐충혈로 요양을 떠났다.

살로메는 취리히로 가서 신학과 예술사를 공부했다. 그러나 폐질환으로 학업 중단의 시련을 겪었다. 요양으로도 병이 호전되지 않아서 어머니는 1882년 살로메를 데리고 로마로 갔다. 살로메는 그곳의 지식인들과 어울리면서 쇼펜하우어를 탐독하고 바그너 음악에 심취했다. 이 당시에 살로메는 철학자 파울 레를 만났다. 그는 살로메보다 12세 연상이었다. 그를 통해 살로메는 프리드리히 니체를 만났다. 당시 37세였던 니체는 무명 철학자였다. 러시아를 떠난 후 2년 만에 살로메는 니체를 만난 것이다.

니체와의 지칠 줄 모르는 토론을 통해 살로메는 새로운 사상의 세계에 접하게 되었다. 살로메는 니체를 통해 독일 문학에 눈을 떴다. 살로메는 대학에서 철학, 종교사, 논리학, 형이상학, 예술사 강의를 들으며 면학에 힘쓰다가 다시 건강이 나빠져서 1882년 1월 이탈리아로 요양을 떠났다. 니체는 살로메를 만난 후 친구 페터 가스트에게 편지를 썼다. "살로메는 모든 여성 가운데 가장 지적인 여성일세." 니체와 살로메는 튀링겐 숲 다우덴부르크 자연 속에서 학술적인 토론과 대화를 나누면서 몇 주일을 보냈다. 니체는 살로메에게 자신의 철학과 사상을 전수했다. 살로메는 니체와의 생활을 통해 자신의 지적 영역이 확대되고 심화되는 것을 느꼈다. 니체로부터 수사학을 배우고, 논문 작성법을 이수했다. 다우덴부르크를 떠날 때 니체는 살로메를 약혼녀로 생각했지만, 살로메는 베를린으로 가면서 이것이 니체와의 이별이라고 생각했다. 살로메와의 이별은 니체에게 큰 타격이 되었다. 니체는 사랑하는 여인으로부터 버림을 받았다고 생각했다. 살로메는 니체와의 이별이 고통스럽지 않았다. 살로메는 파울 레와의 관계를 더 소중하게 생각하고 있었다.

파울과 니체 두 사람이 동시에 살로메에게 청혼했는데, 살로메는 두 사람 모두 거절했다. 그러나 용케도 파울 레는 살로메와 함께 베를린으로 가서 3년 동안 친구로서 함께 살았다. 니체는 살로메의 교사였다. 니체는 살로메를 자신의 철학을 승계하는 제자로 성장할 것을 기대했었다. 그러나 1882년, 니체는 눈물을 흘리며 살로메를 단념했다. 이후, 니체는 독신으로 생을 마감했다.

1886년, 살로메는 프리드리히 칼 안드레아스(Friedrich Carl Andreas, 1846~1930)와 약혼했다. 안드레아스는 대단한 집안의 자손으로, 바타비아(현재의 자카르타)에서 태어나 6세부터 함부르크의 사립학교를 다녔고, 1860년 제네바의 김나지움에 입학해서 고전학과 동양철학 전공 대학입시 공부를 했다. 1868년, 철학박사 학위를 취득하고 이후 덴마크로 가서 코펜하겐 도서관에서 페르시아 문서를 연구했으며, 스칸디나비아 언어와 문학을 연수했다. 프랑스-프로이센 전쟁에 출정한 적 있고, 이후 킬(Kiel)에서 연구를 계속했다. 1875년 7월, 그는 페르시아 유적 답사와 연구에 참여하여 페르시아에 6년간 머무르면서 언어 분야 교수로 재직하다가, 1882년 심신이 허약해져서 독일로 귀환했다. 그리고 1885년, 살로메를 만났다.

검은 턱수염을 기른 안드레아스는 정열적이며 위압적인 인상을 풍기는 인물인데 살로메보다 15세 연상이었다. 살로메는 결혼은 하지만 성적 교접을 갖지 않는다는 조건을 걸었다. 성혼 발표 전날 안드레아스는 살로메와 논쟁을 하다가 격분해서 자신의 가슴에 칼을 댔다. 다행히 치명상이 아니어서 생명에는 지장이 없었다. 1887년 6월, 이들은 결혼식을 올리고 베를린에 집을 마련했다. 안드레아스는 동양연구소 페르시아어 교수로 임명되어 대학에 자리를 잡았다. 그는 2년 후, 직장

동료들이 그의 전문성에 이의를 제기하자 교수직을 사임하고 개인교수 일을 시작했다.

그동안, 살로메는 저술가로서 입지를 굳히고 있었다. 결혼 첫해부터 부부 사이 분란은 계속되었다. 살로메는 파울 레를 배신했다는 죄책감 때문에 괴로웠다. 안드레아스와 살로메 부부는 흡사 아버지와 딸 같았다. 1892년 살로메가 신문 편집인 게오르크 레데보어(Georg Ledebour, 1850~1947)를 사랑하게 되었을 때 이들의 결혼생활은 위기에 직면했다. 안드레아스는 살로메의 이혼 요청을 거절하면서 레데보어와의 연인 관계를 청산하라고 요구했다. 그의 집요한 설득에 반발해서 살로메는 러시아, 파리, 스위스, 빈으로 혼자서 여행길에 올랐다. 여행 중에도 살로메는 남편 때문에 좌절하고 고민해야 했다. 말년에 이들의 부부관계는 정상으로 복원되어 살로메는 안정을 찾게 되었다. 안드레아스는 참고 견디는 성격이었다. 헌신적인 그의 노력이 화합에 힘이 되었다.

살로메는 「유대인 예수」를 1894년에 집필하고 1896년 4월에 이 논문을 발표했다. 릴케가 11편의 시를 엮어서 『그리스도 환상』을 쓴 것이 1896년부터 1898년까지 2년 동안이었다. 이 가운데서 다섯 편의 시는 1896년 10월에 썼다. 릴케가 살로메의 논문을 읽은 때가 이 시를 쓰고 난 다음이었다. 릴케와 살로메는 예수에 관해서 같은 입장을 유지하고 있었다. 1913년 7월 22일 릴케는 살로메에게 자신의 시를 읽어달라고 부탁했다. 살로메는 독후감을 적은 편지를 그에게 보냈다. 종교 문제에 관한 지식은 살로메가 릴케보다 한 수 위였다. 「신을 둘러싼 투쟁」이라는 제목의 논문을 살로메는 이미 1885년에 발표했었다. 이 논문에는

신, 신앙, 종교의 문제가 거론되고 있다. 살로메는 소녀 시절에 이미 신의 부재 문제로 고민하고 있었다. 결국은 신앙을 잃고 교회와 결별하면서 살로메는 신에 관한 연구를 시작하게 되었다. 1880년 살로메는 대학에서 비교종교학, 신학, 철학, 미술사를 청강하고, 1882년 로마로 가서 마르비타 폰 마이젠부크 여사를 통해 니체와 파울 레와 친교를 맺으면서 기성 종교를 비판하는 자유사상가의 입장을 지니게 되었다. 그의 이런 신학론이 개진(開陳)된 것이 「유대인 예수」이다.

릴케는 반기독교적인 입장을 유지하면서 1893년 「신앙고백」, 「십자가의 그리스도」 등의 시를 발표했다. 릴케에게는 인간과 신의 직접 대면이 중요했다. 이 일은 어디까지나 사람마다 각기 다르게 체험하는 내면의 문제가 된다. 비록 신의 모습이 나타나지 않더라도 릴케는 그런 신을 신뢰하고 있었다. 인간이 신을 외부에 설정하고, 그 신을 천국이라는 '피안(彼岸)'에 모시는 신앙을 릴케는 인정하지 않았다. 그런 신은 신이 아니고, 인간이 만들어낸 신의 영상일 뿐이라고 생각했다. 릴케는 고대 유대민족의 피안 신앙을 지니지 못했다. 살로메는 이런 문제를 「유대인 예수」에서 다루고 있었다. 살로메가 거론한 내용을 릴케는 「그리스도 환상」에서 시로 표현했다. 이들에게 공통된 미해결의 의문은 "나의 신, 나의 신이시여, 어찌하여 나를 버리셨나요"(마태복음 27장 46절)라는 십자가에 매달린 예수의 말씀이었다. 이 같은 절규는 신에 대안 절대적인 신뢰를 잃었을 때 발설된다는 것이 살로메의 주장이었다. "예수의 최후는 유대민족의 비극이 모든 개인에게 발생한 사건이 된다"고 주장하면서 살로메는 인간이 만든 신에게 경배하는 일은 모순이요, 그런 일은 종교적 천재인 예수에게는 없었다고 단언했다. 그러나 "예수는 신에 대한 절대적인 신뢰를 갖고 있었다"고 살로메는 확신

릴케와 루 살로메

했다. 예수는 고대 유대민족의 종교적 성격 그 자체였으며, 신의 약속은 지상에서 실현된다고 그들은 믿고 있었다는 것이다. 그러나 예수는 십자가에 매달리면서 그의 신념이 흔들렸다고 말했다. "나를 버리시나이까"라는 십자가의 죽음이 승천과 부활로 연결되는 그리스도교의 피안신앙이 되었다고 살로메는 말했다. "불행한 내가 이 지상에 왔을 때/당신은 이미 사라지고 없었다"라고 그의 시「유대인 묘지」에서 토로한 릴케는 피안신앙을 부정하고, 신의 부재를 수긍했다. 나는 태고의 탑을 맴돌며/신의 주변을 돌고 있다/이미 천년을 헤매고 있지만/아직도 모르고 있다/나는 매인가 폭풍인가/아니면 거창한 노래인가."(『수도사 생활의 서』), "당신은 미래입니다. 영원한 평야 넘어/위대한 서광입니다"(『시도집』) 등에 나타나 있듯이 릴케도 살로메도 유대교도이거나 기독교도는 되지 못했지만 이들은 신에 대한 절대적인 신뢰를 지니고 있었던 것은 확실하다.

릴케와 살로메의 만남

나의 마음을 당신의 마음에 닿지 않게 하려면
내 마음을 어떻게 유지해야 하겠습니까. 당신 너머 저쪽의
다른 사물들에게 어떻게 내 마음이 닿게 해야 하겠습니까.
아, 나는 내 마음을 어딘가 어둠 속의
무슨 잃어버린 것 뒤에 간수해두고 싶습니다.
당신의 깊숙한 곳이 흔들려도
덩달아서 흔들리지 않는 어딘가 낯설고 으슥한 곳에.
그렇지만 우리에게 닿는 모든 것은
우리를, 당신과 나를 하나로 묶어버립니다.
두 현에서 하나의 소리를 끌어내는 바이올린의 활같이.
우리는 어떤 악기에 매여 있는 현입니까.
어떤 연주자가 우리를 켜고 있습니까.
아, 감미로운 노래.

— 「사랑의 노래」 (송영택 역)

릴케는 살로메를 만나고, 다음 날 뮌헨에서 설레는 마음으로 편지를

썼다.

　　인자한 부인이시여, 강렬한 언어로 된 저의 작품이 열렬한 축복을 받고 인정되었습니다. 저의 거대한 꿈이 선악을 넘어 진실에 도달했음을 느낍니다. 당신의 담론으로 꿈이 진실로 바뀌고, 저의 갈망이 성취되었습니다.

　　부인이시여, 상상하십니까, 어제 오후를 그리워하는 저의 감정을? 어제 한잔의 차를 나누며 부인의 선택된 찬양의 언어로 담소를 나누었습니다. 저의 생각은 여전히 멀리 있지 않습니다. 황혼의 시간, 저는 당신과 둘이 있었고, 당신과 오로지 홀로 있어야 했습니다. 지금, 저의 가슴은 감사와 축복으로 가득차 있습니다.

릴케와 살로메의 관계는 1897년 5월 12일, 뮌헨에서 작가 바서만의 소개로 시작되었다. 22세의 릴케는 1월 11일 『독일 석간지』에 릴리엔크론(Liliencron)의 서사시에 대한 서평을 발표했다. 릴케는 3월 28일부터 31일까지 베네치아에 머문 후, 5월 12일 베를린에서 뮌헨으로 와서 살로메를 만났다. 릴케는 무명 시인이었고, 살로메는 36세의 저술가로 이름이 나 있었다. 살로메는 「작품에 나타난 니체」, 「신을 둘러싼 투쟁」 등의 평론을 발표해서 화제가 되었다. 릴케는 살로메의 평론 「유대인 예수」를 읽고 살로메의 존재를 알게 되었다. 이후, 살로메는 릴케를 사랑하며 4년 동안 릴케의 동반자가 되었다. 1897년 볼브라츠하우젠에서의 공동 생활, 1987년 겨울 베를린 교외 슈마르겐도르프에서의 밀회, 1899년 4월에서 6월까지 살로메의 남편과 셋이서 함께 보낸 제1차 러시아 여행, 1900년 5월에서 8월까지 릴케와 살로메 단둘이서 뜨겁게 불타오른 제2차 러시아 여행 등이 이들이 보낸 사랑의 여정이었다.

살로메의 전기작가 H.F. 페터스는 1898년 살로메가 릴케의 아이를 임신했지만 출산을 거부했다고 추론했다. 제2차 러시아 여행을 끝내면서 살로메는 릴케의 곁을 떠날 결심을 했다. 1900년 8월경이다. 상트페테르부르크에 릴케를 홀로 남겨두고 살로메는 핀란드 여름 별장으로 가서 돌아오지 않았다. 기다리던 릴케는 8월 하순, 독일로 돌아와서 살로메와의 재회를 시도했지만 살로메는 끝내 응하지 않았다. 살로메에게 거절당한 파울 레는 14년 동안 사랑을 복원하려고 노력했지만 실패하고 1902년 자살했다. 이 사건은 살로메에게 큰 충격을 안겨주었다. 살로메는 릴케의 병적인 정신상태를 알고 있었다. 작별 후에도 살로메는 릴케에게 잊을 수 없는 존재가 되었고, 릴케의 정신적 동반자로 평생 남았다. 이들이 멀리 떨어져 있으면서도 가깝게 느낀 것은 편지 때문이었다.

릴케의 시에는 살로메가 짙게 깔려 있다. 살로메를 모르면 그의 시를 이해할 수 없다. 특히 『시도집』이 그렇다. 때로는 둘 사이 긴장이 고조되다가 거의 파탄에 직면한 때도 있었지만, 그 위기를 벗어나게 한 것은 함께 몰두했던 종교 연구와 러시아 문학에 대한 열정, 그리고 자연에 대한 정서적 공감대였다. 릴케는 살로메를 칭송하는 100편의 시를 썼다. 그 시를 묶어서 '당신을 찬양하며'라는 제목으로 시집을 내겠다고 릴케가 말했더니 살로메는 반대했다.

그의 시와 편지에는 세 가지 유형의 인간이 나타나 있다. 첫째는 푸시킨, 톨스토이, 옌스 페테르 야콥센, 로댕, 세잔, 발레리 등 예술가들의 초상이다. 이들이 그의 의식 속에 잠재되어 있다가 신비롭게 시로 환생한다. 두 번째로는 그의 내면에 도사리고 있는 적수들과 타인들의 모습이다. 이들은 릴케를 위협하고 괴롭히면서 릴케를 궁지로 내몰아

릴케의 정신적 질환을 유발시킨 원인이 되었다. 세 번째는 루 살로메라는 초월적 존재이다. 살로메는 릴케를 괴롭히는 불안과 공포의 정체를 그에게 알리면서 그로부터 벗어나서 릴케가 시 창작에 전념하도록 도와주었다.

살로메가 릴케와 이별한 직접적 원인은 릴케가 클라라 베스트호프 (Klara Westhoff)와 결혼한 때문이었다. 살로메는 그의 결혼 소식에 격노했다. 릴케는 클라라를 1900년 9월 브레멘 근처 보르프스베데 예술인 마을에서 만났다. 릴케는 이곳에서 가정을 꾸미고 딸을 얻었지만 얼마 안 가서 결혼생활에 불만이 쌓였다. "여기서는 어떤 예술도 나올 수 없습니다. …(중략)… 나는 불안합니다"라고 릴케는 계속 살로메에게 편지로 호소했다. 릴케는 예술가의 집단 생활에 싫증을 느꼈다. 그곳에서 기대했던 연대적이며 인간적인 즐거움은 이미 사라지고 없었다. 1903년 8월 8일, 살로메에게 보낸 편지에서 릴케는 말했다. "우리 두 사람은 뭉치고, 흥청거리며 함성을 질러야 합니다." 1904년 살로메에게 보낸 편지에는 가정생활에 대한 절망감이 표명되고 있다.

이전에 나는 믿었습니다. 가정을 가지고 아내와 아이가 있으면 생활이 좋아질 것이라 생각했습니다. …(중략)… 그러나 그것은 외면의 현실이었습니다. 나는 생활의 내면에 함께 있지도 못하고, 그 속에 융화되지도 못했습니다. 그래서 그 작은 집도 사라지고, 고요하고 아름다운 방도 사라졌습니다. 그들은 내가 일해서 먹여살리는 다른 고향 사람들입니다. 내 가족들은 내 곁을 떠나지 않는 방문객 같습니다. 그들을 위해 뭔가 하려고 할 때마다 나는 자신을 잃게 됩니다.

그동안 릴케로 인한 살로메의 정신적 고통도 있었다. 투스카니

(Tuscany)에서 쓴 『젊은 시인의 일기』(1896.4~5)는 릴케가 살로메를 위해 쓴 것인데 살로메는 불만스러웠다. 1900년 봄과 여름 러시아와 우크라이나 여행 때에도 릴케의 방만한 기분의 변화 때문에 살로메는 좌절감을 느끼고 있었다. 살로메의 여행 일기에도 "별로 기분이 좋지 않다"는 기록이 발견되고 있다(이 기록은 살로메의 1951년 『자서전』에는 삭제되었다). 살로메의 『자서전』에는 릴케의 감정 변화와 부조리한 행동 때문에 '걱정스럽고 겁난다'는 표현이 기록되어 있다. 살로메는 릴케에게 충고하고 있다. 아내를 돌보는 남편으로서의 '정상적'인 행복을 포기하라. 친근한 예술가들과 어울리는 즐거움을 포기하라. 그리고 '어두운 신', 그 예술을 섬기는 일에 정진하라. 이 같은 살로메의 지적은 옳았다. 릴케는 살로메의 견책을 받아들였다. 릴케는 『로댕론』 이후 시인으로서 새 출발을 다짐하는 의지를 밝혔다. 새롭고 깊은 시를 써야겠다고 각오를 새롭게 했다. 1903년 여름, 릴케는 살로메와 새로운 서신의 접촉을 모색했다. 살로메는 그의 요청을 마지못해 받아들였다. 이들의 서신 왕래가 다시 시작되었다. 릴케는 예술에 관한 담론과 일상생활, 독서, 시작(詩作)의 과정을 담은 긴 편지를 살로메에게 보냈다. 연달아 오가는 긴 편지에는 식을 줄 모르는 사랑의 열정이 넘쳐나고 있었다.

루 살로메는 길로트, 파울 레, 그리고 니체의 영향을 받고 서구 문화에 빠져들었다. 살로메는 독일을 새로운 고향으로 여기면서 러시아로부터 벗어나기 시작했다. 그런데 뜻밖에도 릴케를 만나서 러시아의 슬라브 문화로 다시 돌아왔다. 릴케를 통한 러시아 회귀였다. 이것은 새로운 변화였다. 릴케가 살로메를 만난 것도 그로서는 중요한 일이었지만, 살로메가 릴케를 만난 일도 중요한 의미가 있었다. 열렬한 사랑으

로 숙성되고 성숙된 살로메의 문필 30년 세월은 독일 문학에 지울 수 없는 발자취를 남기게 되었다.

살로메를 만나서 릴케의 시도 달라졌다. 살로메를 만나기 이전 릴케는 창백한 소녀상을 노래했다. 그러나 살로메를 만난 이후 그는 힘과 용기에 넘친 여인을 노래하기 시작했다. 살로메는 릴케에게 단순히 존경하는 연인만이 아니었다. 릴케를 떠받치는 기둥이요, 은신처요, 자애로운 어머니였다. 1903년 8월 10일 릴케는 살로메에게 긴 편지를 보내면서 말했다.

나는 당신 앞에서는 어린이가 됩니다. 그 사실을 나는 감추고 싶지 않습니다. 밤중에 어린애가 엄마에게 충얼대며 말합니다. 얼굴을 당신 품에 파묻고, 눈을 감고 있지만 나는 당신을 느낍니다. 당신의 보호를 느낍니다. 당신의 존재를 느낍니다.

이보다 더한 사랑이 어디 있는가. 이 짧막한 호소가 모든 것을 말해 주고 있다. 릴케의 1차 소원이 이루어진 것이 러시아 여행이었다. 살로메도 같은 생각이었다. 1899년 4월 25일 화요일 밤 살로메 부부와 릴케는 베를린을 떠나 4월 27일 모스크바에 도착했다. 모스크바에 일주일간 머물고 있었는데, 릴케로서는 이곳이 첫 방문이었다. 보리스 파스테르나크의 부친인 19세기 러시아 화가요 톨스토이 초상을 담당했던 레오니트 파스테르나크의 소개로 이들 일행은 도착 다음 날 톨스토이 저택에 초대를 받았다. 릴케는 크렘린궁 광장에 모인 부활제 밤의 군중과 촛불에 깊은 감동을 느끼고 이 장면은 그의 상상력을 계속 자극해서 시 창작에 반영되었다. 살로메는 자신이 살던 집으로 가서 어

머니와 친구들에게 릴케를 소개했다. 상트페테르부르크에서 이들은 6
주일을 보냈다. 릴케는 도서관, 미술관, 교회, 화랑에서 매일 긴 시간
을 보냈다. 살로메가 릴케를 안내했다. 6월 중순에 이들은 독일로 돌아
왔다.

　1900년 두 번째 러시아 여행을 했다. 이들은 러시아 연구와 여행 준
비에 바빴다. 러시아에 대한 릴케의 관심은 날로 증폭되었다. 그는 러
시아어 공부에 전력을 집중했다. 살로메는 러시아 문학과 미술에 그의
눈을 뜨게 만들었다. 이들은 살로메의 친구 프리다 폰 뷰로의 집에서 6
주간을 보내면서 러시아 관련 자료 연구를 함께 했다. 두 번째 여행은
1900년 여름 내내 장기간에 걸쳐 이뤄졌다. 남러시아서 배 여행도 했
다. 이번 여행은 여섯 개의 여정으로 구분되었다. 야스나야 폴랴나, 키
예프, 볼가강 선유(船遊), 모스크바, 크레스터 보고로코에 평원, 니조프
카 톨스토이 저택 방문 등이다. 모스크바에서 3주간 머무는 것으로 여
행은 시작되었다. 토라의 톨스토이 저택 방문은 실망이었다. 톨스토이
가 이들을 기억하지 못하고 문전박대했기 때문이다. 톨스토이의 아들
이 나와서 위로하며 기다려달라고 해서 정원을 거닐고 있었는데 실내
에서 대판 싸움이 벌어지는 소리가 들렸다. 톨스토이의 부부싸움이었
다. 그 소리에 놀라서 이들이 떠나려고 했을 때 갑자기 현관문이 열리
면서 톨스토이 백작부인이 나타났다. 부인은 이들의 용건을 묻고 톨스
토이는 현재 아무도 만나지 않는다고 전하고는 사라졌다. 다시 부부싸
움이 시작되었다. 이들이 퇴거하려고 했을 때, 톨스토이가 나타났다.
톨스토이는 몹시 흥분해 있었다. 그는 이들에게 점심식사를 함께 할
것인가, 아니면 그와 함께 산책을 할 것인가 물었다. 이들은 산책을 원
한다고 말했다. 톨스토이는 말없이 걷기만 했다. 얼마 후, 그는 러시아

어로 몇 마디 질문을 했다. 때때로 길가의 꽃을 따고 풀을 뜯었다. 살로메는 후에 일기장에 이날의 일을 적었다.

> 그는 매력적인 작달막한 농부였어요. 마법의 나라 인물처럼 보였지요. 그는 이 세상 사람 같지 않았습니다. 영적이고, 감동적인 모습이었습니다. 그는 집안에서는 아무도 모르는 미지의 나라의 고독한 사람이었어요. 완전히 홀로 있는 외로운 사람처럼 보였습니다.

이들은 톨스토이 장원(莊園)을 떠나 우크라이나 수도 키예프로 향해 떠났다. 키예프는 러시아 문화와 종교의 중심지였다. 여러 종교의 중심지를 돌면서 릴케는 깊은 감명을 받았다. 릴케는 신비로운 묵시록적 계시를 받는 체험을 했다. 키예프에 2주간 머문 후, 이들은 배 여행을 했다. 볼가강 여행은 이들 여행의 핵심이었다. 바론스크의 아침 풍경은 잊을 수 없는 풍경이었다. 러시아 대자연의 광대한 공간은 릴케를 압도했다. 릴케는 일기장에 적었다. "나는 세상의 창조를 눈앞에 보는 듯했다."

루 살로메도 러시아에 도취되었다. 살로메는 볼가강 물결에 몸을 맡기며 러시아의 영혼과 하나가 되었다. 영원히 고국 땅에 머무르고 싶었다. 심지어 남편에게 "나 집에 안 가고 여기 있을게요"라고 전보를 보내려고 했다고 일기장에 썼다. 볼가강 여행은 야로슬라브리에서 끝났다. 이들은 크레스터-보고로코에 근처 마을에서 당분간 체류하기로 했다. 러시아 마을에서 보내는 나날은 이들을 열광시켰다. 이들은 사람이 살지 않는 농가를 발견했다. 근처 농부가 이 집을 제공해주었다. 이들은 농부들과 긴 대화를 나누며 지냈다. 밤에는 둘이서 초원을 거

닐었다. 이들은 3일간 이곳에 머물렀다. 지극히 행복한 나날이었다.

　1900년 7월 7일, 이들은 다시 모스크바에 도착하여 2주간 그곳에서 지냈다. 릴케는 편지를 쓰고 시를 썼다. 살로메는 볼가강의 추억을 회상록에 적었다. 살로메는 볼가강과 모스크바가 고향처럼 느껴졌다. 길로트는 살로메의 시선을 러시아로부터 서구로 돌리려고 했다. 살로메는 이를 길로트의 '죄'라고 생각했다. 살로메는 이 여행을 통해 러시아를 재발견했다. 이들은 러시아 시골에서 두 번째 체류를 했다. 농민 시인 드로진이 살고 있는 니즈프카 마을이었다. 시인은 이 마을의 촌장이었다. 그는 이들을 환대했다. 그는 농장 일을 하면서 겨울에만 시작에 전념했다. 릴케는 이 시인에게 끌렸다. 살로메는 소박한 농민들과 지내면서 슬라브적인 정신에 닿고 있었다. 릴케는 이들의 생활에서 순수, 소박, 진실과 이상의 계시를 받았다. 살로메와 릴케는 노빈키의 소유지로 가서 니콜라이 톨스토이의 손님이 되었다. 그는 소설가 레프 톨스토이의 친척으로서 광대한 토지와 막대한 재산의 소유자였다. 그는 보수적이요, 종교적이요, 가정적인 인물이었다. 식탁에는 항상 3대 가족들이 모였다.

　두 번 계속된 러시아 여행은 이들에게 새로운 인생 체험을 안겨주었다. 여행은 이들의 예술에 중요한 소재를 안겨주었다. 문제는 러시아 여행이 두 사람에게 각기 다른 영감을 안겨주었다는 것이다. 중요한 것은 릴케의 체험이다. 릴케는 러시아의 종교와 신을 신비롭게 보았다. 그것은 릴케에게 종교상의 새로운 계시요 발견이었다. 러시아 여행을 통해 이들은 똑같이 정신적인 부활과 감정상의 재생이 가능해졌다. 릴케의 『시도집』, 단편집 『신의 이야기』, 서사시 번안작품 「이고리 공(公) 원정의 노래」, 러시아어로 쓴 「시편(詩篇)」은 그 증거가 된다. 살

로메와 릴케의 사랑은 프라하의 무명 시인을 독일의 대시인으로 변환시킨 영감의 원천이 되었다.

　러시아 여행 중 공동생활을 통해 살로메는 릴케의 성격상 문제점을 발견했다. 릴케의 내면에서 벌어지는 인간의 측면과 시인의 측면 상호 간 충돌이었다. 릴케는 심리적으로나 병리적으로 위기에 처해 있었다. 릴케는 개인적 자유와 고독한 환경이 필요하다고 살로메는 생각했다. 그러기 위해서는 살로메 자신부터 떠나야된다고 생각했다. 이 일은 그녀 자신을 위해서도 필요했다. 각자의 개성과 능력을 발휘하기 위해서 각자는 독립된 자리가 필요했다. 릴케 시인의 완성을 위해 살로메는 연인을 버려야 했다. 그러나 릴케를 위한 충고와 위로는 지속된다고 마음 먹었다. 살로메는 여행에서 돌아와서 릴케에게 친구로서 지내자고 제안했다. 최악의 사태가 아니면 서로 도움을 청하지 말자고 부언했다. 이 시점에서 릴케와 살로메 관계는 단절되었다.

　　이별이 어떤 것인지 나는 뼈저리게 느꼈다.
　　지금도 잘 알고 있다. 애매하고 상처 입지 않는 매정한 그것을,
　　그것은 아름답게 결합한 것을
　　다시 한번 보여주고, 내밀고, 그리고 찢어버린다.

　　나는 별수 없어 그저 지켜볼 뿐이었다.
　　나를 부르고는 나를 떠나게 하고, 뒤에 남은 것을.
　　그것은 모두가 여인인 듯했지만,
　　그저 작고 하얀 것.

릴케와 살로메의 만남

이제는 나와 상관이 없는

이제는 말로 거의 설명할 수 없는,

넌지시 흔들고 있는 하나의 손짓인지도 모르겠다 ──

그것은 아마도 뻐꾸기 한 마리 급히 날아가버린 자두나무 아닐까.

<div align="right">──「이별」(송영택 역)</div>

살로메의 행위는 수년 지나 빛을 발했다. 릴케의 시가 독일에서 인정받으며 높은 평가를 받게 된 것이다. 릴케의 건강은 나빠졌다. 사생활은 순탄치 않았다. 결혼생활은 실패였다. 파리에서 로댕을 만난 것은 그의 인생과 작품에 중요한 방향 설정이 되었다. 릴케는 『신시집』을 내고, 『말테의 수기』를 쓰고, 『로댕론』을 완성했다. 그러나 그의 파리 시대는 고난의 시기였다. 그러나 고뇌는 시의 양식이었다.

3년의 침묵을 깨고 릴케는 살로메에게 우정 넘치는 편지를 보냈다. 릴케는 이 시기에 이탈리아, 프랑스, 스위스, 독일로 여행을 했다. 그러는 동안에도 릴케는 살로메로부터 위로와 충언의 편지를 계속 받았다. 릴케 작품을 최초로 읽는 독자는 언제나 살로메였다. 릴케는 괴팅겐에 살고 있는 살로메와 접하면서 마음의 평화를 얻었다. 멀리 떨어져 있어도 살로메는 정신적으로 언제나 릴케 옆에 있었다. 『두이노 비가』를 쓸 때는 물론이거니와 릴케 임종 때까지 충고와 용기와 위로의 말을 건네는 동반자는 살로메였다.

릴케 사후 2년 후에 살로메는 릴케를 추도하며 『라이너 마리아 릴케』라는 책을 세상에 내놓았다. 살로메는 이 책에서 릴케의 편지, 그와 나눈 대화, 숲길 속 산책, 러시아 여행 등의 기록과 추억을 상기하면서 릴케 시의 창작 과정을 시인의 내면적인 갈등과 고뇌와 결부시켜 해명했

<div align="right">릴케와 루 살로메</div>

다. 릴케 시는 죽음의 찬미가 주요 테마라는 일부 견해에 대해서 살로메는 부정적인 견해를 밝혔다. 릴케의 생애와 작품에 죽음의 사상이 깊이 연결되고 있는 것은 사실이나 "릴케는 죽음 속에서 소멸(消滅)을 보는 것이 아니라 생존의 연장을 보고 있다"고 살로메는 주장했다. 릴케 시 작품의 저변에 '비교적(秘教的) 심연(深淵)'이 자리하고 있다고 실토한 살로메는 릴케 시의 핵심을 건드렸다고 나는 생각한다.

릴케와 살로메의 편지

장미여, 아 순수한 모순이여,
이렇게도 많은 눈꺼풀에 싸여서 누구의 잠도 아닌
기쁨이여.

— 「장미여, 아 순수한 모순이여」 (송영택 역)

1903년 8월 3일, 8일, 10일에 걸쳐 살로메에게 보낸 릴케의 편지는 로댕의 조각을 닮은 시를 어떻게 쓸 것인가에 관한 것이었다. 릴케는 세잔 등 인상파 화가들의 그림에서 '모던(modern)'의 개념을 받아들이고 시에 반영했다. 그랬더니 형식과 내용이 조화를 이루며 참신한 단시(短詩)가 탄생했다. 현실이 조형적 존재로 형상화되는 릴케 시 작품의 변화는 로댕으로부터 얻은 새로운 미학이었다.

시와 미술의 만남은 릴케의 경우 놀랍고 획기적인 일이었다. 프랑스 상징파 시인 보들레르(Baudlaire)는 화가 들라크루아의 색채에 심취해서 미의 진수(眞髓)를 건져냈다. 색채는 화가의 사상이요 정수(精髓)라고 생각한 보들레르는 인생을 '상징의 숲'으로 보았다. 색채와 향기, 그

리고 사물의 소리는 서로 교신한다고 그는 믿었다. 모네는 연못 수면에서 빛이 화합하면서 끊임없이 이동하는 변화를 포착하고 있었다. 그의 화풍을 계승한 폴 세잔(Paul Cezanne)은 빛의 파동으로 변하는 인상주의 그림을 남겼다. 세잔이 표현의 대상으로 삼은 것은 자연의 순간적인 빛과 색이 조성하는 풍경이 아니라 자연 그 자체의 조형적 존재였다. 세잔은 모네 등 인상파의 감각적인 사실주의보다는 회화의 정신성이나 사상성을 중요시했다. 그에게는 선과 색과 구조가 중요했다. 릴케는 『로댕론』을 쓴 후 세잔을 주목했다. 그는 세잔에 관해 글을 쓰고 싶다고 부인에게 알렸다. 로댕 속에 세잔이 있다고 그는 보았다. 릴케는 세잔의 그림을 본 후로는 자신이 그동안 자연 속에 살고 있었다는 생각을 할 수 없었다. 자신이 표현한 자연은 진실한 자연이 아니라고 생각한 것이다. 세잔 그림의 객관성과 물질이 가지고 있는 성질, 즉 즉 물성은 릴케에게 중요한 계시였다. 세잔은 자연을 원통과 구와 원추로 표현한다고 말했다. 세잔 초상화의 독특한 조형성에 대해서는 이미 릴케가 그 순수한 소박함을 격찬한 바 있다. 릴케는 세잔 그림의 창의성은 색 상호 간의 연관성에 있다고 믿었다.

릴케와 이별한 후, 살로메는 1903년 10월 괴팅겐 교외의 저택을 구입했다. 당시 살로메의 연인이었던 프리드리히 피넬스 박사가 살로메와 함께 여행을 떠났는데, 이 시기에 살로메의 건강은 나빠지기 시작했다. 1905년, 심장질환으로 살로메는 계속 고통을 겪었다. 1910년 릴케는 『말테의 수기』를 끝낸 후, 극심한 정신적 위기에 처해 있었다. 릴케는 극도의 공허감 속에서 살로메를 찾았다. 그는 1911년 12월 28일, 두이노성에서 루 살로메에게 다음과 같은 내용의 편지를 발송했다.

사랑하는 루, 나는 사람들을 기다리거나 필요할 때, 또는 사방에서 사람을 찾을 때면 극심한 어려움을 겪습니다. 검은 먹구름이 내 가슴을 짓누르고 나는 악인이 되어가는 느낌입니다. …(중략)…『말테의 수기』이후 나를 위해 옆에 있어주는 사람을 '누구'든 좋으니 찾아야겠다고 궁지에 몰렸으니 어찌된 일입니까? 나는 고독을 함께 나눌 사람을, 그 품에 안길 사람을 끊임없이 갈망했습니다. 그러나 이 일이 헛된 일이라는 것을 당신은 알고 있습니다.『신시집』을 내던 나의 전성기를 회상하는 일은 얼마나 염치 없는 일입니까. 그때는 바라는 것이 없었고, 사람을 기다리지도 않았습니다. 온 세상이 일감이 되어 나에게 파도처럼 밀려왔습니다. 그때, 나는 성실하고 확실하게 시를 쓰면서 자신만만하게 대처할 수 있었습니다.

사랑하는 루, 한 가지 고백할 일이 있습니다. 이 모든 것이 내 인생이 겪고 있는 회복의 징조입니까? 이 모든 것이 새로운 질병의 징표입니까? 어느 때이건 간에 일주일 동안만이라도 당신과 함께 있으면서 얘기를 하고 들으며 지나는 것이 나의 소원입니다. 딱 한 번만이라도 좋으니 우리는 만날 수 없는지요?

안녕히 계세요, 사랑하는 루. 당신은 내가 처음으로 자유를 찾았던 시기에 만난 진정한 출입문이라는 것을 하느님은 알고 계십니다. 나는 먼 옛날 나의 성장을 도왔던 그 문 앞에 때때로 서 있습니다. 이같은 달콤한 나의 습관을 안겨주시고 이 몸을 안아주세요.

이 편지를 받고, 살로메는 회답을 보냈다. 그리고 나서 3개월 동안 두 사람은 열렬하게 서신 왕래를 했다(릴케의 편지 열 통과 살로메의 아홉 통의 편지와 전보가 오갔는데, 살로메의 편지와 전보는 현재 분실되고 없다). 살로메와 편지를 나누면서 릴케는『두이노 비가』를 시작했다. 1월 22일 살로메의 편지가 도달할 무렵에 제1비가가 완료되었다. 제1차 세계대

전이 일어나기 2, 3년 전에도 릴케는『두이노 비가』창작에 몰두했다. 시 창작 동안에 살로메를 생각하고 상상하는 일은 릴케의 창조력을 돕는 원동력이었다. 1922년『두이노 비가』를 끝낼 무렵 릴케와 살로메는 더욱더 열정적인 관계를 유지하고 있었다. 이들 사이 20년 동안 200통의 편지가 오갔다. 살로메는 이론가였다. 괴팅겐에 돌아와서 전문의가 아닌 상태에서 자택에서 병원을 차리고 의사 일을 시작했다.

살로메는 문학과 정신분석 연구에 전 생애를 바쳤다. 인간의 영혼에 대한 신비와 여성 심리에 대한 관심은 프로이트를 만나기 전 길로트 밑에서 공부할 때 시작되었다. 살로메가 24세 때 출간했던 최초의 저서『신을 둘러싼 투쟁』은 심리학의 문제를 다룬 책이었다. 이 책은 신을 상실한 세상에서 인간은 어떻게 살아야 하는가, 사랑은 어떻게 가능한가, 새로운 신은 어떻게 부활하는가라는 주제가 다루어지고 있다. 이는 살로메의 자전적 요소와 심리적 연구가 결합된 성과였는데, 인간의 성격 연구는 살로메가 릴케를 만난 후부터 더욱 더 활발해졌다. 1892년에 간행된『헨리크 입센의 여성상』은 입센의 여섯 작품(〈인형의 집〉〈유령〉〈들오리〉〈로스메르스홀름〉〈바다에서 온 여인〉〈헷다 가블라〉) 속의 여성상을 분석한 것인데 여성의 심리와 성격을 총체적으로 거론한 저서이다. 이 책은 입센의 작품을 심리학적으로 분석한 역작으로 평가되고 있다. 살로메는 독립된 생활을 하는 대부분 여성들은 지성과 에로스의 갈등으로 어려움을 겪고 있다는 주장을 펼쳤다. 여성만이 아니고 인간의 복잡한 성격은 몸과 마음의 부조화 때문인데, 이는 인간에게 깊은 좌절과 견딜 수 없는 고뇌를 안기고 있다고 말했다.

살로메가 가족의 반대를 뿌리치고 러시아를 떠나 취리히에 도착한 것은 1880년 9월이었다. 그때 나이 19세였다. 당시 입센의 작품이 유

럽 여러 나라에서 공연되어 여성해방 운동이 활발히 일어나고 있었다. 명의상의 남편인 안드레아스가 1930년 80세로 사망할 때까지 부부관계 없이 삭막한 결혼생활을 한 것은 미스터리로 남아 있는데, 살로메의 입센론에 그 해답이 있다고 생각된다. 살로메는 입센 연구에서 진정한 인생은 정신생활에서만 가능하다고 말했다. 인생 그 자체는 정신의 토양 위에 서 있으며, 인생의 모든 일은 정신의 결실이라고 살로메는 거듭 강조했다.

살로메가 본격적으로 문학 활동을 시작한 것은 1890년대에 들어와서였다. 당시 독일 문단에서는 전위작가들의 문학운동이 유행하고 있었다. 1890년 문을 연 베를린 자유극장은 그 중심에 있었다. 이 연극단체는 잡지 『자유극장』을 창간했다. 그 창간호에 살로메는 입센의 〈들오리〉론을 실었다. 이 글 때문에 살로메는 문단의 신비로운 여성으로 매력을 발산하며 이목을 끌게 되었다.

살로메는 정신분석학 연구 요람기에 프로이트를 만났다. 1911년 9월 바이마르에서 프로이트를 처음 만나고, 1911년 11월 빈에서 열린 정신분석학회에서 다시 만난 후에 살로메는 6개월 동안 전문적인 연구를 마친 후, 빈으로 가서 1912년 10월부터 1913년 4월까지 그의 제자가 되어 지도를 받으며 정신분석학 연구에 헌신했다. 빈에서 괴팅겐 자택으로 돌아온 후, 살로메는 정신분석학 연구를 지속하면서 문학 활동을 다시 시작했다. 이 기간에도 수시로 빈으로 가서 프로이트를 만나 공동 연구를 수행하면서 학술논문을 발표했다. 이에 관한 내용이 릴케한테 보낸 편지에서 자세히 언급되고 있다. 살로메는 정신분석학 연구방법으로 종교와 철학과 도덕적 문제를 연관시켜 해결하는 과제에 집중하고 있었다. 이 방법론에 대해서 프로이트와 살로메는 의견의

일치를 보지 못했다. 하지만, 살로메는 방법론의 불일치에도 불구하고 자신의 연구에 프로이트가 큰 도움을 준 것을 인정하며 1931년 살로메 70세 때 프로이트 75세 탄생일에『프로이트에 대한 나의 감사』라는 책을 그에게 헌정했다.

1926년, 11월 30일, 릴케는 과거 3년 동안 지냈던 몽트루(Montreux) 근처 발몽 요양원(Clinique Valmont sur Territet)에 돌아왔다. 그는 심신이 쇠락해서 편지 몇 통 쓸 만한 기력밖에 남아 있지 않았다. 릴케는 그의 친구 나니 볼카르트(Nanny Wunderly-Volkart)를 통해 친지들에게 자신의 심각한 병을 알리는 카드를 보냈다. 12월 3일, 나니는 살로메에게 릴케의 무한한 신뢰를 전하는 마지막 편지를 전했다. 의사도 릴케의 임종이 다가왔음을 살로메에게 알렸다. 살로메는 연거푸 닷새 동안 편지를 보냈다. 릴케는 아무도 면회하지 않았다. 심지어 그의 아내도 만나지 않았다. 릴케의 연인 발라딘 코소브스키(Baladie Kossowski)는 근처에서 그를 보고자 갈망했지만 여의치 않았다. 유일하게 나니만이 그의 곁에서 간호하고 편지를 읽어주는 도움을 주었다.

릴케는 발몽에서 1926년 12월 29일 사망했다. 친구들은 그의 죽음을 전보로 접했다. 4일 후, 그들은 릴케를 시에라 근처 레온(Raeon)에 매장했다. 릴케는 그의 딸 루스(Ruth)를 문학유산 상속인으로 지정했다. 루스와 그의 남편인 변호사 칼 지버 박사는 가족아카이브 설치를 찬성했다. 장례식 전날 밤, 릴케의 저서 출판인 안톤 키펜베르크(Antonn Kippenberg)는 뮈조트성에 남아 있는 릴케의 노트와 그 밖의 유작물을 확보했다. 릴케는 자신의 편지를 정리해놓았으며, 사후에 그의 편지를 출간하는 일을 이미 그에게 허락했었다.

살로메는 릴케보다 10년 이상 더 살았다. 말년에는 신병으로 거의 시력을 잃고 고생하다가 1937년 2월 5일 사망했다. 릴케와 루 살로메 간에 오간 편지는 1952년 에른스트 파이퍼(Ernst Pfeiffer)가 편찬해서 간행했고, 이후 루 살로메 편지 한 통(1914.2.16)이 첨가되어 1975년 재판이 간행되었다. 이 서한집에는 릴케의 편지 134통과 루 살로메의 편지 65통이 수록되어 있다. 살로메를 그리워하는 릴케의 마음은 끝도 없었다. 1897년 살로메에게 보낸 편지는 그 본보기였다.

> 뮌헨, 1897년 1월 8일 화요일
> 사랑하는 루,
> 일주일 전 동화 같은 아침 산책에서 따 온 야생화는 부드러운 압지(押紙) 사이에 몸을 숨기고 있었는데 오늘 보니 축복받은 추억인 양 미소로 나를 반깁니다. 추억이 살아난 듯해서 행복해 보입니다.
> (중략)
> 세월이 흐른 다음 먼 앞날의 어느 날 당신은 나에게 어떤 존재였는지 알게 될 것입니다. 산에서 흐르는 샘물이 갈증으로 죽어가는 사람에게는 무엇이겠습니까. 나의 샘물이여! 당신에게 어떤 감사의 마음을 느껴야 하나요. 당신이 없으면 꽃도, 하늘도, 태양도 없습니다. 당신의 눈을 통해서 보면 모든 것은 아름답고 동화 같습니다. 나의 맑은 샘물이여. 나는 세상을 당신을 통해서 보려고 합니다. 그렇게 되면 나는 이 세상에서 당신만을, 오로지 당신만을 바라보게 됩니다.
> 당신의 머리에 꽃을 꽂아드릴게요. 어떤 꽃을 꽂아드릴까요? 당신은 항상 머리에 화관을 쓰고 있었지요. 그밖에 다른 어떤 모습도 나는 본 적이 없습니다.

1897년 6월 9일, 뮌헨. 수요일 저녁

나의 밤에 당신은 꿈을 줍니다. 내 아침에 노래를 줍니다. 내 하루에 목표를 줍니다.

1897년 7월

루에게,

당신의 편지는 나의 축복이다.

머나먼 곳은 없음을 나는 안다.

온갖 아름다운 곳에서 당신은 나에게로 온다.

당신은 봄날의 바람이요, 여름날의 빗줄기다.

유월의 밤은 수많은 길로 갈라지는데,

내 앞에 축복의 길 간 사람 없고,

나는 당신 안에서 생동하고 있다!

뮌헨 근처 볼프라사우젠

1897년 9월 5일 일요일

나는 하루 종일 순간마다 당신 생각을 합니다. 내 생각과 카페도 당신과 함께 있습니다. 당신 이마에 닿는 바람결에 나는 입 맞추고, 내 목소리는 나의 모든 꿈을 당신에게 속삭이고 있습니다. 내 사랑은 외투로 당신을 따뜻하게 감싸며 보호하고 있습니다!

1987년 9월 8일 밤 8시

아닙니다. 나는 당신을 배반하지 않습니다. 당신의 신성한 비밀도 털어내지 않습니다. 왜냐하면 나는 당신을 사랑하기 때문입니다. (중략) 이 고요한 시간에 오로지 당신 영혼만이 나와 함께 있습니다. 오로지 당신을 통해 나는 이 심원한 환희를 받아들이며, 당신의 은

혜로 나는 이토록 풍성하고, 당신의 사랑으로 행복을 느낍니다.

1897년 4월 말, 살로메는 뮌헨에 머물고 있었다. 이때 야콥 바서만을 알게 되었다. 5월 12일 살로메는 바서만의 아파트에서 릴케를 만났다. 살로메의 나이 36세, 릴케 22세였다. 5월 말, 살로메와 릴케는 바이에른에서 함께 지냈다. 그해 여름 그곳에서 릴케, 프리다 폰 뷰로, 아우구스트 엔델과 함께 보냈다. 그해 겨울, 살로메와 릴케는 베를린에서 함께 지냈다. 릴케는 그곳에 거주지를 정하고, 대학에서 미술사 강의를 청강하고, 이탈리아어 공부를 했다. 수많은 시인과 작가들과도 교우 관계를 맺었다. 그 가운데는 스테판 게오르게(Stefan George), 칼 하우프트만(Carl Hauptmann), 리처드 델멜(Richard Delmel) 등이 있었다. 릴케는 꾸준히 시, 소설, 단막극을 집필하고 있었다.

1898년 2월에서 3월 사이, 릴케와 루 살로메는 피렌체로 가서 르네상스 미술을 공부했다. 릴케는 시집 『강림절』과 단편소설 「인생을 따라」를 출판했다. 루 살로메는 가족들을 만난 후, 뒤늦게 이 여행에 합류했다. 일부 전기작가들은 이 당시 루 살로메가 극비리에 릴케와의 이별을 준비했다고 기록하고 있다. 5월 중순 릴케는 갑작스럽게 피렌체 서쪽 바닷가 휴양지 비아레조로 가서 6월 초까지 머물렀다. 6월 중에 릴케는 빈을 지나 부모가 거주하는 프라하로 갔다. 이후, 그는 발트 해안 조포트(Zoppot)로 가서 살로메와 합류했다. 이들이 함께 있는 동안 긴장감이 고조되다가 살로메가 친구를 만나러 상트페테르부르크로 갔다. 이별은 7월 말까지 계속되었다.

릴케는 시집 『나를 축하하며』를 출판하고 『시도집』 속에 포함된 「수도사 생활의 서」와 「하느님 이야기」, 「기수 크리스토프 릴케의 사랑과

죽음의 노래」를 썼다.

1898년 5월 17일

당신은 내가 고민하는 것을 보았습니다. 당신은 나를 위로했지요. 당신의 위로를 받고 나는 자신의 교회를 설립했습니다. 그 속에 기쁨의 밝은 제단을 마련했습니다. (중략) 내 곁에서 깜빡이는 불꽃을 보며 나는 생각했습니다. 루, 당신은 굉장하십니다. 당신은 광대한 공간을 내 속에 열어주었습니다.

1898년 7월 6일, 조포트에서

어린이가 되어 나는 풍성한 여인한테 왔습니다. 당신은 나의 영혼을 안아주고 다독거렸지요..당신의 영혼이 내 이마에 닿듯이 나는 당신 입술에 몸을 맡기려고 했습니다. (중략) 당신은 새로웠어요, 젊었어요, 영원한 나의 목표였지요. 내 모든 것이 존재하는 한 가지 성취가 거기 있었습니다. 그것은 당신에게 가는 일이었습니다. (중략) 당신 앞에서 나는 너무나 작은 존재였으니까요. 우리 함께 위로 향해 갑시다. 당신과 나, 저 높은 별을 향해, 서로 몸을 기대어, 서로 의지하며 안식을 얻으면서 갑시다. 당신은 나의 한 가지 목표가 아닙니다. 수천 가지 목표입니다. 당신은 나의 전부입니다.

7월 31일, 릴케와 루 살로메는 조포트에서 돌아왔다. 릴케는 살로메 집에 근처에 방을 얻고 자주 드나들었다. 한때 살로메 집에서 한 식구처럼 지내기도 했다.

1900년, 니체가 사망했다. 50세였다. 그해에 프로이트는 44세였고, 명저『꿈의 해석』을 출판했다. 릴케는 25세였고, 『하느님 이야기, 기타』

를 출판했다. 39세의 살로메는 「사랑의 문제에 관하여」를 발표하며 왕성한 집필 활동을 하고 있었다. 8월, 릴케는 보르프스베데(Worpswede) 집에 정착했다. 화가 파울라 베커(Paula Becker)와 조각가 클라라 베스트호프(Klara Westhoff)와 친밀하게 지냈다. 1902년 2월 말, 릴케는 결혼 문제로 살로메와 소원해졌다. 살로메는 릴케와 결별하면서 릴케와 나눈 편지를 폐기하자고 그에게 제안했다. 릴케도 동의했다. 그러나 이 일은 지켜지지 않았다.

1901년 1월 20일 살로메 일기는 노여움으로 가득 차 있다.

> 라이너를 가게 만들자. 완전히 사라지게 만들자, 나는 잔인할 수 있다. 릴케는 가야 한다.

1901년 2월 26일. 살로메 일기에도 결별의 의지는 분명했다.

> 나는 비틀거리고 있다. 고통을 받고 있다. 지나치게 긴장하고 있다. 나는 조금씩 조금씩 릴케를 밀어내고 있다.

1901년 5월, 살로메는 릴케와 이별했다. 릴케는 이듬해 6월 파리로 가서 로댕의 서신 담당 비서가 되었다. 소설집 『최후의 사람들』, 『형상시집』을 출간하고 『로댕론』 제1부를 완성했다. 그는 하셀도르프성에 잠시 머물다가 8월 28일 파리로 갔다. 아내 클라라는 집안을 정리하고 딸 루스(Ruth)를 부모에게 맡기고 10월 초 릴케와 파리에서 만났다. 이들 부부는 파리에 1903년 말까지 머물렀다. 릴케는 이해에 『로댕론』 제1부를 출판하고 『시도집』과 『빈곤과 죽음의 서』를 썼다. 릴케는 하인리

히 보글레르(Heinrich Vogelere)의 초청을 받고 베스테르베데(Westerwede)에
가기 위해 7월 1일 파리를 떠났다. 릴케 부부는 8월 말 이탈리아로 출
발했다. 1903년 9월에서 1904년 6월 중순까지 이들은 로마에 있었다.

1903년 6월 23일
루에게,
지난 여러 주일(週日)을 겪으며 나는 편지를 쓰려고 했지만 그러지
못했습니다. 편지를 보내기에는 너무 이르지 않나 하는 걱정 때문이
었습니다. 그러나 누가 압니까, 어려운 시간에도 나는 그대 곁에 갈
수 있습니다. 이번 여름, 7월과 8월 사이 독일에 갑니다. 이 시기에
단 한 번이라도, 하루라도, 당신과 함께 있고 싶습니다. 그게 가능할
지는 미지수입니다. 불가능하다면, 한 가지 호의를 베풀어줄 수 있는
지요. 피네레스 박사의 주소를 알려주십시오, 7월 1일까지 파리에 있
습니다.

1903년 6월 27일 루 살로메는 릴케에게 회답을 했다.

라이너에게,
어려운 때나 신날 때나 언제든 우리 집에 와서 머물 수 있어요. 하
지만, 한 가지 제안할게요. 다시 만나는 경우, 우선 편지부터 시작합
시다. 우리 같은 글쟁이들은 이렇게 할 수밖에 없습니다. 라이너가
나에게 하고 싶은 말은 무엇이나 그전처럼 서신으로 가능해집니다.

1903년 6월 마지막 날
루에게,
감사합니다. 루, 당신이 보낸 이 작은 편지를 나는 긴 편지 읽듯이

몇 시간이고 읽고 또 읽었습니다. 나를 치유하는 힘이 그 편지로부터 솟아났습니다. 그 정기를 나는 온몸으로 빨아들였습니다.

릴케는 루에게 보내는 서신에서 결혼생활에 관해 전하고 있다. 시골집을 떠나 로댕 곁으로 가게 된 사연도 적고 있다. 로댕 예술의 방법을 배우고 싶었다고 말했다. 로댕과 함께 있으면서 로댕에 관한 글을 썼다고 적었다. 로댕을 보면서 릴케는 자신을 채찍질했다고 말했다. 그러나 그 일은 매번 실패하는데, 파리라는 도시가 자신을 방해한다고 실토했다. 문제는 자신의 병이었다. 병 때문에 정력과 용기가 사라진다고 말했다. 릴케는 어린 시절 겪었던 병 때문에 공포심에 사로잡혀 있다고 살로메에게 전했다. 그런 공포심이 몰려오면 릴케는 극심한 허탈 상태에 빠진다고 말했다. 그런 순간, 릴케는 누구에게든 매달리게 되고, 자신은 세상으로부터 버림받은 존재가 된다고 개탄했다. 릴케는 자신을 도와줄 수 있는 유일한 사람이 살로메라고 말했다. 릴케는 자신의 가난을 비관하면서 가난이 자신을 멸망케 한다고 말했다.
1903년 7월 5일 루 살로메는 릴케에게 회답 편지를 보냈다.

사랑하는 라이너,
두려워하지 말아요. 지금 유행하는 독감 때문에 어른이고 아이들이고 할 것 없이 모두들 정신적이며 육체적 고통을 받고 있습니다. 조언하건대, 그런 공포심에 사로잡힐 때의 느낌과 고통을 적어두세요. 그렇게 하면 치료의 효과가 있습니다.

1903년 7월 13일 월요일
루 살로메에게,

릴케와 루 살로메

나는 끊임없이 병으로 고통받는 역경에 있습니다. 나의 질병은 공포심 때문입니다. 이는 나의 혈액순환이 정상적이지 못하기 때문이지요. 이로 인해 나의 정신 상태도 비정상입니다. 최근에는 두통이 심합니다. 처음에는 며칠 동안 치통이 계속되었습니다. 그리고 나서 극심한 안구통이 왔습니다. 그리고 나서 인두염입니다. 증기 목욕을 하고, 맨발 걷기를 하면서 고통을 이겨냈습니다. 이 모든 것은 극심한 우울증의 원인이었습니다.

과거에 오랫동안 나는 조용한 방을 지니지 못했습니다. 나는 아무도 침범하지 않는 고독한 방을 원합니다. 무엇보다도 나는 정적(靜寂)이 필요합니다.

1903년 7월 18일
루 살로메에게,

당신에게 솔직히 말합니다만, 파리는 나에게 있어서 군사학교 시절과 같은 경험이었습니다. 너무나 큰 두려움과 놀라움이 나를 덮쳤으니까요. 그래서 지금 나는 말할 수 없는 혼돈 속에서 인생이라는 공포에 사로잡혀 있습니다. 소년 시절 나는 그들 속에서 항상 외톨이였습니다. 내가 만난 모든 것으로부터 나는 배척당했습니다. 마차가 내 안을 뚫고 지나간 느낌입니다. (중략) 그래서 간혹 나는 잠들기 전에 욥기 제30장을 읽었습니다. 나에게는 성경의 한마디 한마디가 절실했습니다. 한밤중에 깨어나서 나는 내가 좋아하는 보들레르의 아름다운 시 「아침의 한 시간」을 읽었습니다. 루, 당신 아시나요? 보들레르의 기도, 진실하고, 꾸밈없는 기도 말입니다. 아무런 기교도 없이 맨손으로 올리는 아름다운 기도입니다. 러시아 기도서 같은 것입니다.

우리 둘 사이는 이상한 인연의 끈으로 연결되어 있습니다. 우리는

모든 것을 함께 나누고 있지요. 같은 가난과 아마도 같은 공포도 나누고 있지요.

오, 루, 나는 매일 나 자신을 학대하고 있습니다.

나는 그들과 같습니다. 그들처럼 가난하고 반항심으로 가득 차 있습니다. 타인을 점유하고, 끌어올리고, 사기치고, 기만하는 모든 것에 대한 반항입니다. 나는 내 주변에 있는 모든 가치를 부정하고 있는 것같아요. 나는 사실상 고아입니다.

나의 일상적 양식이 된 공포는 또 다른 수백 가지 공포를 불러일으킵니다. 그 공포는 내 안에서 일어나서 나에게 반발하고 함께 뭉쳐 덤벼들기에 나는 그것을 극복할 수 없습니다. 그것을 형상화하려는 노력을 하면서 나는 창조자가 됩니다. 내 의지를 그 속에 내던지는 대신 그것이 스스로 자신의 생명을 유지하도록 놔둡니다. 그러면 그 생명이 나에게 대들면서 나를 깊은 밤 속으로 몰고 갑니다.

1903년 8월 첫날
루 살로메에게,

내 아내의 양친 집에 새로 주거를 정했는데 마음이 편치 않습니다. 내가 예상하는 실험을 더 이상 계속 할 수 없을 듯 합니다. 이번 겨울에 세운 계획은 절약입니다. 다른 곳으로 가는 일은 엄두도 낼 수 없습니다. 앞으로 어떻게 될지는 인내하며 지켜봐야 할 것 같습니다. 여름은 허무하게 지나고 소득 없이 끝나서 8월이 다 가기 전에 다른 곳에 가보려고 노력하겠습니다. 우선 아버지와는 라이프치히에서 합류하게 될 것이고, 그리고 나서 뮌헨으로 이동해서 베네치아와 피렌체를 거쳐 로마로 가게 될 것입니다. 로마에서 아내는 로댕의 뜻에 따라 이듬해까지 일해야 합니다. 나는 한두 달 로마에 머무를 작정입니다. 고대 유물 작품을 보고 싶습니다. 그 작품에 관해서는 아무런

릴케와 루 살로메

지식도 없어요. 그 작은 유물들은 너무나 성숙된 아름다움을 지니고 있습니다.

1903년 8월 7일(『로댕론』에 관한 서신을 받고)
라이너에게,
『로댕론』을 받고 나는 그 속에 무엇이 들어 있는지 차츰 알게 되었어요. 라이너에게 앞으로 기나 긴 편지를 써야 될 것 같은 느낌이 들었습니다! 아무도 방해를 하지 않는 긴 정적의 시간 속에서 수천 페이지에 달하는 위대한 내용을 지닌 이 책을 나는 내 속에 넘치도록 채울 생각입니다. 나에게는 믿을 수 없을 만큼 가치 있는 책입니다. 아마도, 의심할 여지 없이 이 책은 당신의 어떤 책보다 더 가치 있는 책이 될 것입니다.

1903년 8월 8일
라이너에게,
어제 편지에서 다하지 못한 것을 계속합니다.
로댕 책에 담긴 당신의 예술적이며 객관적인 평가는 실로 엄청나고 가치 있는 작업입니다. 그러나 그것만이 아닙니다. 이 책의 강점은 그것만이 아닙니다. 이 책이 지닌 가장 신비로운 가치와 매력은 이 일이 가능했던 예술적이고 객관적인 작업 때문이기도 합니다만, 문제는 그것만이 아니라는 것입니다. 라이너가 기울인 순수하고도 인간적인 친밀성이 있었기 때문입니다. 라이너는 자신과 정반대의 사람에게 자신을 바쳤습니다. 오랫동안 바라던 이상적인 사람과 결혼하듯이 나는 당신에게 헌신해왔습니다. 이와는 다른 어떤 표현이 있을 수 있는지 나는 알지 못합니다. 내 느낌은 이 책에 혼약(婚約)이 있다는 것입니다. 과거에서 벗어나서 현재를 위해 온몸을 던지는 성

스러운 대화가 우리에게는 있다는 것입니다. 참으로 신비로운 일입니다.

나로서는 이제야 라이너 당신을 알게 되었습니다. 나로서는 이 책이 이런 의미에서 아주 특별합니다. 삶과 죽음의 난해한 신비로움으로 우리는 연결되어 있습니다. 인간을 하나로 묶는 영원한 유대가 우리를 감고 있습니다. 이 시간 이후 당신은 나를 의지해도 좋습니다.

루 살로메가 얼마나 깊이 릴케를 사랑하고 있는지 가늠할 수 있는 편지다. 1903년 8월 8일, 릴케는 루 살로메에게 보낸 편지에서 로댕 집에서 겪었던 소감을 전하면서 로댕과의 만남이 그의 시작에 미친 영향에 관해서 자세하게 전했다.

루 살로메에게,

내가 처음으로 무동(Meudon)에 있는 로댕 집에서 아침 식사를 했을 때, 나는 그의 집이 그에게는 아무런 의미가 없다는 것을 느꼈습니다. 비가 올 때나 잠을 잘 때 필요한 집일 뿐이었습니다. 집은 그의 고독과 집중에 아무런 부담이 되지 않았습니다. 로댕은 자신의 내부 깊숙이 집이 주는 어둠, 은둔, 그리고 정적을 확보하고 있었습니다. 로댕은 이 모든 것 위에 군림하는 하늘이요, 집 주변의 숲이요, 과거로 흘러가는 거리(距離)요, 커다란 강물이었습니다. 아, 정말이지, 이 늙은이는 고독에 몸을 담그고 있었습니다. 그는 가을날 오래된 나무처럼 수액을 가득 품고 우뚝 서 있었습니다. 그는 심원(深遠)한 인간이 되었습니다. 그는 자신의 심장을 위해 깊은 우물을 파놓았습니다. 그 심장의 고동이 아득히 먼 산맥 가운데서 들려오는 듯했습니다.

릴케와 루 살로메

이 글은 장문의 편지 가운데 일부분이다. 로댕을 만난 감동은 계속 되었다. 릴케는 로댕이 한없이 부러웠다. 그는 창조의 신처럼 그에게 다가왔다.

1903년 8월 15일
루 살로메에게,
다음 금요일이나 토요일, 우리는 여행 갑니다. 처음 경유지는 마리 엔바드(Marienbad)입니다. 이후, 잠시 뮌헨에 머물다가 파리에서 사 권 화가의 전시회에 참석합니다. 베네치아에서도 그의 놀라운 그림 을 보게 될 것입니다. 그리고 나서 폴로렌스로 갑니다. 피렌체는 우 리들에게 기쁨과 존경, 그리고 찬탄의 도시입니다. 그곳에서 며칠 체 류합니다. 그리고 로마로 급히 갑니다. 여행 중 우리는 많은 것을 보 게 됩니다. 나로서는 이 모든 것을 많이 보고 수용할 생각입니다.

1903년 11월 3일, 릴케는 루에게 독일어 성서를 구해주거나 구입처 를 알려달라고 했다. 루는 1903년 11월 9일 편지에서 릴케에게 두 권 의 성서에 관해서 알렸다. 릴케는 1903년 11월 13일 편지에서, 자신의 시 창작에 관해서 말하면서 '단순성'을 강조했다. 그렇게 시를 쓰는 일 은 루 덕택이라고 실토했다. "나는 사실적이지 못해요"라고 릴케는 루 에게 고민을 털어놓았다. 딸 루스가 있는 자신의 가정이 실감이 나지 않는다고 말했다.

1904년 릴케는 24세가 되었다. 그는 『말테의 수기』를 쓰기 시작했다.

1904년 5월 12일
루 살로메에게,

지난 봄부터 나는 몸이 아프고 약해져서 활기를 잃었습니다. 모든 일이 어려워지고 놀랍기만 합니다.

클라라와 어린 루스를 돌보고 생계를 책임지는 일을 자신의 원고료에 의존한다고 릴케는 한탄했다. 자신의 수입만으로는 생활을 유지하기 어려웠기 때문이다. 치밀하게 계획을 세워도 크게 나아질 것이 없었다. 일찍 뿌린 씨앗은 아직도 싹이 나지 않는다고 답답한 심정을 털어놓고 있었다. 그래도 릴케는 인내심으로 견디면서 자신의 시가 결실을 맺는 날이 올 것이라고 확신했다. 그는 로댕이 자신에게 한 말을 상기했다. "언제나 일을 하고 있어야 한다." 릴케는 자신의 예술 작업에 열중했다. 오로지 그 일만 믿고 있었었다. 그는 로댕의 교훈을 신봉했다. 릴케는 작업 계획을 세우고 실천했다. 그는 덴마크어를 배우기 시작했다. 야콥센과 키르케고르를 원어로 읽기 위해서였다. 자연 풍경과 식물학 서적을 읽고, 대학 강의도 들었다. 역사 탐색을 위해 문서기록 보관소에 드나들었다. 시 창작 방법론에도 전념했다. 중세 시를 연구하고 러시아 작품을 탐독했다. 프랑스 시인 프란시스 잠(Francis Jammes)의 시를 번역해야겠다고 작심했다. 놀라운 일은 북유럽에 대한 관심이 생겨난 것이었다. 1904년 5월 30일, 릴케는 루 살로메에게 다음과 같은 소식을 전했다.

사랑하는 루에게,
최근에 보낸 편지에 몇 가지 더 첨부합니다. 스웨덴과 코펜하겐에서 행한 엘렌 케이(Ellen Key) 강의를 듣고 북유럽에 대한 관심이 커졌습니다. 스웨덴 남쪽 스케네 지방에 있는 성에 초대받았습니다. 지

릴케와 루 살로메

금 기숙하고 있는 이 집에서 여름을 난다는 것은 견딜 수 없는 일입니다. 여름의 뜨거운 햇살이 고통스럽습니다. 그래서 출발 준비를 합니다. 나는 가는 도중에 아시시, 피사, 밀라노, 뒤셀도르프에서 단기간 머물 생각입니다. 스웨덴은 약속 장소에 20일경에 도착할 예정입니다. 성에 머물고 있는 입주자가 그 시기에 떠난다고 합니다. 유럽 여행은 발 빠른 여행이 될 듯합니다. 나는 북유럽으로 초대받은 이 기회 때문에 행복하고 들떠 있습니다. 엘렌이 말했던 "자연 속의 바다와 평야, 그리고 하늘" 속으로 가는 여행입니다. 더욱이 이번 초대는 처음 있는 일인데, 아무런 사회적인 부담이 없습니다. 나는 평화와 정적과 호젓한 방과 바다로부터 불어오는 바람을 갖게 될 것입니다. 그곳에 도착하고 자리를 잡으면 그동안 중단되었던 나의 작업을 곧바로 시작하고 계속하겠습니다.

유랑과 시와 살로메의 사랑

1904년 6월 초 릴케와 클라라는 로마를 떠나 스웨덴으로 향했다. 가는 도중에 릴케 부부는 5일간 나폴리에, 4일간 뒤셀도르프에 머물렀다. 이곳에서 클라라는 오베르노일란트(Oberneuland)로 돌아갔다. 릴케는 스웨덴의 스케네에 도착했다. 그곳에서 릴케는 6개월 동안 체류했다. 클라라는 나중에 그곳에 와서 5주간 머물렀고 1904년 12월 릴케와 함께 오베르노일란트로 돌아갔다. 릴케와 클라라에게는 6주일 동안 계속된 두 번째 꿈같은 신혼여행이었다.

1904년 6월 13일 루 살로메는 릴케를 괴팅겐에 초대했다. 1901년 작별하고 처음 만나는 일이었다. 긴 시간 만나면서 서로의 우정은 다시 깊어졌다. 1905년 9월, 릴케는 파리로 돌아와서 로댕의 비서로 1906년 5월까지 일했다. 1906년 12월에서 이듬해 5월까지 카프리에 있다가 다시 파리로 돌아와서 1910년까지 파리에 머물렀다. 이 시기에도 릴케는 프라하, 빈, 베네치아, 베를린으로 나들이하고 1908년 3월에서 4월까지는 카프리에 있었다. 1905년 12월, 릴케는 그의 중요한 후견인이었던 탁시스 후작부인(Princess Marie von Thurns und Taxis-Hohenlohe

1855~1934)를 처음으로 만났다.

1905년, 루 살로메는 릴케에게 두 통의 편지만 썼다. 이 편지는 현재 분실되고 없다. 1906년에는 엽서 한 장과 편지 한 통(이 편지도 유실되었다) 달랑 왔다. 1907년, 1908년, 1909년, 1910년에도 편지 왕래가 뜸한 것은 서로 편지할 필요성을 느끼지 않았기 때문일 것이다. 그 공백은 예상외로 길었다.

1904년 11월 3일, 릴케는 루 살로메에게 "다시 만나고 싶다"고 알렸다. 1905년 예수공현축일(Epiphany, 1월 6일) 후 "나를 보고프지 않으세요? 당신과의 재회는 내 앞날을 연결하는 다리입니다. 루, 당신도 아시잖아요."라고 호소했다. 루 살로메는 1905년 5월 21일에야 응답 서신을 보냈다.

그래요, 만나요. 6월 13일 어떠세요? 괜찮다면 연락 주세요. 나는 좋아요.

1905년 6월, 살로메는 릴케를 만났다. 릴케는 『시도집』을 출판했다. 1906년 릴케는 31세가 되었다. 그는 두 번의 강연을 위해 여행을 했다. 3월 14일 부친이 사망해서 프라하에 다녀왔다. 3월 13일 베를린과 로마로 갔다. 12월 4일, 팬드리히 부인이 그를 초청했다. 1907년 1월 5일, 릴케는 성 프란치스코 전기를 감명 깊게 읽었다. 4월 10일, 그는 엘리자베스 바렛 브라우닝(Elizabeth Barrett Browning)의 『소네트』 44편을 번역했다. 그는 『신시집』도 완성했다. 11월 5일, 그의 『로댕론』이 베를린에서 출간되었다. 12월 라이프치히 인젤 출판사에서 『신시집』이 출간되었다. 이 시기에 릴케는 세잔 그림에 심취해 있었다. 11월에 세 번째

강연을 했다. 1908년, 베를린, 로마, 나폴리 여행을 끝내고, 팬드리히 부인 자택에서 휴식을 취한 후, 릴케는 로댕 저택에서 지냈다.

1906년 릴케는 로댕 곁을 떠났다. 1907년에는 『신시집』을, 1908년에는 『신시집 별권』을, 1909년에는 『진혼가』, 『초기시집』을 출판했다. 이 해에 릴케는 오스트리아 바우에른펠트상을 수상했다. 그는 이 상금으로 슈바르츠바르트에서 요양 생활을 했다. 아비뇽에 가서 17일 동안 매일 교황궁을 관람했는데, 10월 22일 아비뇽 관광을 잊을 수 없는 일이었다고 기록했다. 탁시스 부인을 만난 후부터 릴케가 사망할 때까지 발송한 편지는 460통이었다.

1910년 말, 5월 31일 간행된 『말테의 수기』 이후, 릴케는 심각한 창작 위기에 직면했다. 그 여파로 그는 유랑을 계속했다. 로마로 갔다가, 트리에스트 근처 두이노성에 머무른 후, 다시 파리로 돌아와서 보헤미아 야노위츠성(Chateau Janowitz)에 머물렀다. 11월에는 마르세유로 가서 북아프리카를 향해 4개월간에 걸친 여행을 떠났다. 여행을 마치고 베네치아에 들렀다가 파리로 돌아왔다. 1911년 10월부터 두이노성에 6개월 동안 체류하면서 『두이노 비가』를 1912년 초까지 상당 부분을 완성했다. 이후, 베네치아에서 여름을 지난 후, 스페인에서 4개월 지내고, 1913년 2월 말 파리로 돌아왔다. 이듬해도 그는 계속 여행길에 나섰다. 그는 베를린과 뮌헨으로 오가다가 파리로 돌아왔다.

1914년 7월, 릴케는 파리 집을 떠난 후 잠시 동안 독일로 갔다. 뮌헨에서 제1차 세계대전 소식을 접하고 군복무로 창작 활동이 중단되었다. 릴케는 빈 군사 아카이브에서 군복무를 했다. 1916년 6월 6일 릴케는 군에서 제대하고 뮌헨으로 돌아왔다.

1913년 루 살로메는 빈에 살면서 프로이트를 통해 정신분석학 연구를 시작했다. 프로이트와는 밀접한 관계를 유지하며 죽을 때까지 우정은 계속되었다. 괴팅겐으로 돌아와서 1913년 7월에 릴케와 친밀하게 지내고 그 이후에도 뮌헨에서 많은 시간을 함께 보냈다. 그 시기는 1913년 9월 8일에서 10월 17일, 1915년 3월 19일부터 5월 27일, 1919년 3월 26일부터 6월 2일이었다.

1912년 12월 19일 편지에서 릴케가 회상하는 이상적인 주거는 루 살로메와 슈마르겐도르프(Schmagendorf)에서 지내던 그런 환경이었다. 숲속으로 맨발로 걷는 긴 산책, 수염도 자라도록 내버려두고, 포근한 방안에서 등잔불을 밝히던 생활, 하늘에는 달과 별이 있는 밤이요, 비가 오고 폭풍이 불면 하느님의 소리라 믿고 앉아서 귀를 기울이던 그런 생활이었다.

1913년 릴케는 루 살로메를 잊지 못하고 그리워하고 있었다. 6월 1일 편지에는 "우리 둘이 만나는 것이 최고의 희망입니다. 나는 자신에게 끊임없이 말하고 있어요. 당신과 연결되어야 나는 사람입니다." 1913년 8월 17일 루 살로메는 릴케한테 보낸 편지에서 말했다. "나는 당신 얼굴을 내 손에 담고 보면 행복해요." 루 살로메한테도 릴케는 여전히 잊을 수 없는 그리운 존재였다. 살로메는 1914년 2월 16일 릴케한테 보낸 편지에서 말했다. "당신의 시가 가득 찬 두툼한 편지 봉투를 보면 내 가슴은 기쁨으로 넘칩니다. 미켈란젤로가 아닌가라고요, 물론 아니겠지만요." 1914년 6월 24일 편지에는 "우리는 만날 수 있고, 만나야 합니다. 당신이 라이프치히에 가기 전 도중에 우리는 만날 수 있어요. 라인강 중간 지점에서요." 릴케는 이 편지를 받고 얼마나 기뻐했을까 상상이 간다. 1914년 6월 27일 토요일 아침, 괴팅겐에서 릴케는 실

토했다. "당신은 고통을 받고 있지요. 당신의 고통을 느끼며 나는 축복을 받아요. 이 말을 용서하세요, 루." 몇 해 지나 1919년 1월 16일, 루 살로메는 자신의 간절한 마음을 릴케에게 전했다.

라이너, 여러 번 나는 이 편지를 써서 보내려고 했어요. 너무 늦기 전에 우리는 만나서 서로 얘기를 나누기를 바랐지요. 지난 몇 달 동안 당신은 평상시의 모습으로 나에게 뜨겁게 다가왔어요, 나는 여덟 권의 책을 써서 금고에 넣어두었습니다. 그중 한 권은 당신의 소유입니다. 그것을 보내드리죠. 나는 오늘 갑자기 당신을 보고 싶어요!

릴케는 루 살로메에게 1919년 1월 21일 축하 편지를 보냈다. 자신은 간밤에 레르몬토프(Mikhail Lermontov)의 시를 번역했다고 말했다. 그리고 혹시 뮌헨에 올 기회가 있느냐고 루에게 묻는다. 오게 되면 만나고 싶다고 말했다. 루 살로메는 1919년 2월 4일 회답에서 뮌헨에 가보도록 노력하겠다고 말하면서 지금이 아니라도 3월경에 가보겠다고 전했다. 그랬더니 릴케는 1919년 2월 7일 편지에서 3월에 오게 되면 4월로 날짜를 잡아 스위스 여행을 가자고 권했다. 릴케는 슈펭글러의 『서구의 몰락』을 읽고 있었는데 루에게도 권했다. 이 책은 루의 생일날에 도착했다. 루 살로메와 릴케는 1919년 3월 26일부터 6월 2일까지 뮌헨에서 만나서 함께 지냈다.

1919년 6월 11일, 릴케는 뮌헨을 출발해서 스위스로 갔다. 취리히에서 시 낭독회가 있었다. 제네바 호수에서는 메리 도브르넨스키 공작부인의 초청을 받았다. 그곳에서 며칠 지난 다음 베른으로 가서 다시 취리히와 제네바를 지나 이탈리아 변경지대 산속 호텔에서 8월과 9월을

보냈다. 1919년 10월 27일과 11월 28일 릴케는 취리히와 바젤 등지에서 강연을 했다. 취리히에서 그는 나니 볼카르트를 만났다. 그는 릴케의 절친한 친구가 되어 릴케가 병에 걸렸을 때 간호를 했고 임종까지 그의 측근으로 일했다. 1920년 6월 11일부터 7월 13일까지 릴케는 베네치아에 머물고 있었다. 1920년 8월에는, 다시 제네바로 갔다. 릴케는 화가 발라딘 클로소브스카(Balladine Klossowska)의 연인이었다. 이들의 관계는 1926년 릴케 임종시까지 계속되었다.

루 살로메는 1919년 6월 6일 릴케에게 마지막 작별의 편지를 썼다.

모든 것은 끝났다. 나는 앞으로 당신을 볼 수 없다.

릴케는 포기하지 않았다. 계속해서 루에게 편지를 보냈다. 1920년 1월 16일 보낸 편지에서 릴케는 루에게 소식을 전해달라고 호소했다. 크리스마스와 새해에 루 생각을 했다고 전하면서 그는 자신의 소식을 전했다. 여전히 고달픈 유랑 생활에 대해 넋두리처럼 투덜댔다.

1920년 10월부터 1921년 5월 중순까지 릴케는 잠시 파리에서 혼자 살다가 취리히 근처에서 18세기 저택을 구해서 발라딘과 함께 살았다. 1921년 7월, 릴케와 발라딘은 릴케의 최종 주거지를 물색하다가 뮈조트성을 찾아냈다. 조그마한 중세 성탑이었다. 릴케의 마지막 은둔지로는 아주 적절했다. 발라딘은 그곳에서 릴케와 함께 지냈지만 그와의 결혼이 성사되지 않자 깊은 좌절감을 느꼈다.

1921년 12월 29일, 릴케는 루에게 뮈조트성에 안주했다는 소식을 전했다.

고맙게도 친구들 도움으로 뮈조트성에서 모든 일이 자리를 잡고 정돈되었습니다. 이 강하고 작은 성에 자리를 잡고 앉는 일은 그래도 시간이 걸리겠지요. 이곳은 내가 요즘 이용하는 피난처요, 침묵입니다. 나의 소원은 오랜 시간 동안 방해받지 않는 칩거를 확보하는 일입니다.

1922년 1월 4일, 루는 회답을 했다.

어제 당신의 편지와 뮈조트성 우편엽서를 받았어요. 창문이 없는 성을 보고 충격을 받았습니다. 생각해봐요, 사랑하는 라이너. 새해, 1922년 지금, 이곳에 당신이 오시는 것을, 우리가 사는 여기, 먼길 지나서. 조금씩 이파리는 번지고 가지는 퍼지는 우리들의 이 정원으로 오시겠어요?

릴케는 1922년 2월, 갑자기 시의 영감이 솟구쳤다. 『두이노 비가』의 나머지 부분이 이뤄지고, 『오르페우스에게 바치는 소네트』가 2주일 동안에 완성되었다. 1922년 2월 11일, 저녁 뮈조트성에서 릴케는 루에게 편지를 썼다.

지금 이 순간, 2월 11일 저녁, 6시, 나는 펜을 놓았습니다. 『두이노 비가』 열 번째 시를 끝냈습니다. 그 첫 구절은 과거 두이노에서 이미 쓴 것인데 그 당시에는 이 구절이 이 시의 마지막 부분에 올 예정이었습니다. (중략) 생각해보세요. 이 시를 완성할 때까지 내가 살아 있었다니 놀라운 일입니다. 이 모든 일은 기적이요, 은총입니다. 이 장시를 매듭짓는 일은 불과 며칠 사이에 폭풍처럼 일어났습니다. 두이

노성에 처음 갔을 때의 경우와도 같습니다. …(중략)… 그리고 상상해보세요. 또 한 가지 기적이 있습니다. 『오르페우스에게 바치는 소네트』 말입니다. 25편의 소네트를 단숨에 노도와 질풍처럼 끝냈습니다.

나는 밖으로 나가서 나를 보호하고, 이 모든 일을 허락해준 뮈조트성에 손을 대고, 크고 오래된 동물을 어루만지듯이 성벽을 쓰다듬었습니다. 이 때문에 루의 편지에 답장을 쓰지 못했습니다. 지난 몇 주 동안 나는 뭣인가 예측하고 있었습니다. 침묵 속에서 이 일을 기다리고 있었습니다. 내 마음은 내면으로 깊숙이 파고들었습니다. 사랑하는 루, 그 결과가 오늘의 결실입니다. 당신은 금세 알아차렸을 것입니다. 당신의 남편도, 바바(Baba)도…… 그리고 집 전체도, 심지어 낡아빠진 샌들도 알아챘을 것입니다.

추신. 완성된 비가의 세 부분(제6, 제8, 제10비가)을 복사해서 보내겠습니다.

1922년 2월 19일 일요일, 릴케는 뮈조트성에서 루에게 편지를 보냈다.

사랑하고 사랑하는 루, 당신 거기 계시네요. 내 가슴에 넘치는 기쁨을 당신의 반응에 찍어두려고 합니다! 오늘 비가의 다른 세 부분을 복사해서 발송하려고 했습니다. 상상해보세요. 번쩍이는 폭풍의 섬광이 지난 후에 또 다른 비가가 쏟아졌습니다. 아주 잘 쓴 추가 작품입니다. 이제야 비로소 나는 『두이노 비가』 사이클이 확실하게 끝맺음되었다고 생각합니다. 제11비가로 추가할 것이 아니라 「영웅 비가」 이전 제5비가로 삽입하고 싶습니다. 사실상 그동안 제5비가 자리에 있었던 작품은 구조적으로 적절하지 못했습니다. 그래서 시 자체로

는 아름답지만 전체 구조에는 어울리지 않았습니다.

루는 릴케에게 1922년 3월 6일 이에 대한 회답을 보냈다.

나도 한마디 하렵니다. 제9비가는 가장 힘차고 가장 아름다운 작품입니다.

1924년 4월 22일, 부활절이 지난 다음 화요일 릴케는 루에게 편지를 보냈다.

사랑하고 사랑하는 루에게.
당신의 편지는 나에게 엄청나게 굉장하고 신나는 부활절 선물이었습니다.
나는 뮈조트성을 떠나 발몽사나토리움에 들어왔습니다. 수년 만에 처음으로 도움 없이는 움직일 수 없게 되었습니다. 횡근결장으로 몸이 공격을 받고 있으며, 몸 전체가 뒤죽박죽이 되었습니다. 나는 발몽에서 3주간 있었습니다. 불행하게도 출발 직전 의사가 후두에서 갑상선 종양을 발견했습니다. 그 종양은 10년 된 것이어서 중성화되었다고 말했습니다. 그러나, 그 발견이 내 의식을 사로잡고 있습니다. 나는 민감해지고 불안해졌습니다.
뮈조트성의 위치 관계로 나는 프랑스에서 주로 책을 구입합니다. 프루스트 책은 당신에게도 기쁨이 될 것입니다.
당신의 편지가 도착한 후, 아세요? 루, 내가 무슨 생각을 하고 있는지? 어느 날이고, 반드시 당신은 여기 내 곁에 있을 것입니다. 금년 어느 날에! 이 일이 왜 불가능할까요?

릴케와 루 살로메

좋아요. 나는 당신에 관해서 너무나 많이, 너무나 많이 알고 싶어요, 당신의 작업, 당신이 체험하고 있는 것, 당신이 보고 느낀 인상, 통찰한 것 등⋯⋯. 다른 길은 없어요, 어느 때고 이곳에 되도록 빨리 오셔야 해요. 어느 날에 우리가 상봉할 수 있을까 생각해보세요!

폴 발레리(Paul Valery)의 아름다운 시 「오로라(Aurore)」에서 한 스탠자(4행 이상의 각운이 있는 시구)를 동봉합니다.

1924년 5월 2일, 릴케는 루에게 편지를 다시 보냈다.

출판인 키펜베르크(Kippenberg)가 여기 와서 나의 발레리 시 번역을 책으로 빠른 시일 내에 출판하겠다고 말했습니다. 아마도 크리스마스 전이 되겠지요. 당신은 놀라시겠지만, 발레리와 프루스트는 해설상 두 양극에 있습니다. 서로 다릅니다. 이들 두 사람 사이에 프랑스 문학이 펼쳐집니다. 오늘 이토록 조급하게 두 사람을 설명할 수는 없습니다. 나는 당신을 생각하면 언제나 프루스트로 돌아옵니다. 당신도 나처럼 프루스트 속에서 풍성한 의미를 발견하게 될 것입니다. 『잃어버린 시간을 찾아서』는 현재 11권이 출간되었습니다. 나는 그 전집을 곧 당신에게 보내드리겠습니다.

뮈조트성으로 발레리가 릴케를 만나러 왔다. 1924년 5월 26일, 루는 프루스트 전집을 받았다고 릴케에게 알렸다.

우편배달부가 방금 놓고 갔어요! 11권의 프루스트 전집! 당신 참으로 고마운 일을 했어요! 나의 깊은 감사의 뜻을 전합니다. 나는 이 책을 매일 당신과 함께 읽는 느낌으로 보겠습니다.

치명적인 병의 징후를 알게 된 후, 릴케는 뮈조트성과 발몽사나토리움 사이를 말없이 오갔다. 다음의 시 구절은 무겁게 병세를 끌고 가는 그의 모습을 떠오르게 한다.

> 그는 올리브 동산의 회색 잎이 우거진 나무 밑을
> 완전히 생기를 잃은 채 지쳐 올라갔다.
> 그리고 흠뻑 먼지 묻은 이마를
> 깊이 먼지투성이의 뜨거운 두 손에 묻었다.
>
> 결국 이것이었다. 이것이 결말이었다.
> 이제 나는 소경이 되어 걸어가지 않으면 안 된다.
> 나에겐 더 이상 당신의 모습이 보이지 않는데
> 왜 당신은 나에게 말하게 하는가. '신은 있다'라고.
>
> ─ 「올리브 동산」(손재준 역)

1925년 1월부터 8월 18일 사이 릴케는 파리에 다녀왔다. 마지막 외출이었다. 1926년 12월 29일, 릴케는 51세에 영면(永眠)했다.

> 나뭇잎이 진다. 잎이 진다. 멀리서 날려오듯
> 하늘의 아득한 정원이 시든 듯
> 거부하는 몸짓으로 나뭇잎이 진다.
>
> 그리고 밤에는 무거운 대지가
> 많은 별에서 고독 속으로 떨어진다.

릴케와 루 살로메

우리는 모두 떨어진다. 이 손도 떨어진다.
다른 것을 보라, 조락은 어느 것에나 있다.

그러나 이 조락을 한없이 부드럽게
두 손으로 받쳐주는 어느 한 분이 있다.

— 「가을」(손재준 역)

릴케를 "두 손으로 받쳐주는 어느 한 분"이 루 살로메인가. 하느님이신가. 1921년 2월 12일, 루 살로메는 60세가 되었다. 1927년 여름 루 살로메는 릴케 추도문에서 이렇게 말했다.

'추도'하는 일은 사람들 생각처럼 순수하게 감정적인 상태에 사로잡히는 일만은 아니다. 그것은 사라져버린 사람이 나에게 다가오는 것처럼 느끼게 하며 끊임없이 교접하는 일과도 같다. 왜냐하면 죽음은 단순히 그 사람이 보이지 않는 일이 아니라 새롭게 눈앞에 나타나는 일이기 때문이다. 내가 탈취당하는 일이 아니라 지금까지 경험하지 못한 방법으로 새롭게 나에게 추가되는 일이 된다. 그것은 우리들 눈에 유동하는 여러 가지 윤곽선을 확정 짓는 일이기도 하다 — 한 가지 형태가 이 선에서 끊임없이 변화 작용을 거듭하고 있다. 그 일이 일어나서 처음으로 우리들 내면에서 그 형태의 진수(眞髓)가 떠오른다. (중략) 침묵하고 있는 사람이 전하는 고백에 귀를 기울여보자.
라이너 마리아 릴케가 죽음의 병상에서 보낸 편지에 담긴 "나를 위협하며 불어닥치는" 그런 일이 불어닥친 1926년에서 27년의 변환기에 나도 그런 느낌을 갖게 되었다. 살아남는 일과 죽는 일 사이에 느끼는 당혹감은 보잘 것 없는 일이다. (중략) 현실이란 삶과 죽음이 우리를 연결 짓는 그 무엇이다. 우리는 영원히 그 일에 닿고 있다.

살로메는 릴케와의 관계에 관해서 『4월, 우리들의 달, 라이너』(1934)에서 이렇게 말했다.

> 내가 몇 년 동안 당신의 아내였다면, 그것은 당신이 나에게 '최초의 현실'이었기 때문입니다. 육체와 인간을 구분할 수 없을 정도로 하나가 되어 삶 자체를 의심할 수 없는 경지에 있었습니다. 릴케가 "당신만이 현실입니다"라고 나에게 사랑의 고백을 했을 때, 나는 그 말을 믿을 수 있어서 좋았습니다. 우리들은 친구가 되기 전에 부부가 되었습니다. 근친상간이 모독이 되기 전 아득한 태고(太古)의 시대에서 말입니다.

살로메는 이 글에서 릴케가 자신에게 바친 시를 인용했다. 『시도집』「순례의 서」 7번째 구절이다.

> 내 눈을 지워라. 그래도 당신을 볼 수 있다
> 내 귀를 막으라. 그래도 당신을 들을 수 있다
> 내 발이 없어도 나는 당신에게 갈 수 있다
> 입이 없어도 당신을 불러낼 수 있다
> 내 팔을 분질러라, 나는 손이 하듯이
> 내 마음으로 당신을 잡을 수 있다
> 내 심장을 막아라, 그래도 두뇌는 꿈틀댄다
> 내 등골에 횃불을 던져도
> 나는 당신을 내 핏줄에 담고 간다.
>
> (중략)

모든 아름다운 것으로부터 당신은 나로 향해 오고 있다

당신은 나의 봄의 바람, 당신은 나의 여름날의 비

당신은 수백 천 갈래 길 지닌 6월의 밤,

그 길을 가는 성스럽게 차별된 사람 없었다

나는 당신 속 안에 있다!

1930년 10월 4일, 살로메의 남편 안드레아스가 84세로 별세했다. 1937년 2월 5일, 살로메는 75세로 괴팅겐에서 세상을 떠났다.

유랑과 시와 살로메의 사랑

편지는 만남이요 창조적 영감

지금 집이 없는 사람은 이제 집을 짓지 않습니다.
지금 고독한 사람은 앞으로도 오래 고독하게 살면서
잠자지 않고, 읽고 그리고 긴 편지를 쓸 것입니다.
바람이 불어 나뭇잎이 날릴 때, 불안스레
이리저리 가로수 길을 헤맬 것입니다.

— 「가을날」(송영택 역)

　25년 동안 릴케와 살로메 사이에 오간 200여 통의 편지는 삶의 기록
이요, 사랑의 고백이요, 창조적 재능과 뮤즈 사이에 오간 대화의 기록이
었다. 릴케는 자신의 모든 시적인 발상은 모두가 영감에서 온다고 생각
했다. 시인의 영감은 뮤즈에 사로잡힌 광란(狂亂)에서 비롯된다고 릴케
는 생각했다. 예술가의 내면은 잘 보이지 않는다. 작품을 통해 형상화된
그의 심오한 내면은 상징적으로 표현되어 다양한 해석을 가능케 한다.
그러나 편지는 직설적이다. 창조 과정의 기록이면서 예술가의 속마음
을 있는 그대로 드러내고 있다. 편지는 예술가의 알몸이요, 고백이다.

릴케의 방대한 서신은 그의 작품을 해명하는 데 귀중한 참고자료가 된다. 대략 1만 7천 통(릴케학자 Ulrich Baer 추정)에 달하는 편지는 인생, 예술, 종교, 사랑, 정치에 관해서 깊고 폭넓은 담론을 담고 있다.

릴케 편지의 수신자를 분류하면 다음과 같다. 로댕 등 예술가들, 그의 아내와 가족들, 친구들, 멘토와 연인들(탁시스 부인, 루 안드레아스 살로메, 발라딘 클로소브스카 등), 그리고 그의 도움을 청하는 미지의 예술가들이다. 릴케의 편지는 후원인, 친구, 학자, 예술가, 연인. 애독자, 비평가 등 다양한 계층과 분야 사람들에게 전달되었다.『젊은 시인에게 보낸 편지』는 그가 프란츠 세이버 카푸스(Franz Xaver Kappus)에게 보낸 편지다. 그는 릴케가 다녔던 육군사관학교 학생으로 시인 지망생이었다. 릴케는 그에게 사랑에 관해서, 인생에 관해서, 그리고 예술가를 지망하는 문제에 관해서 자상한 내용의 편지를 보냈다.

그는 의형제 헬무트 베스토프에게 보낸 1901년 11월 12일자 편지에서 말했다.

> 대부분의 사람들은 아주 미미한 사물이나 꽃과 돌, 나무의 줄기나 자작나무 잎을 보고도 세상의 아름다움이나 위대함을 깨닫지 못한다. 아주 작은 사물은 그 자체가 작은 것이 아니고, 위대한 것도 그 자체로는 위대한 것이 아니다. 위대하고 영원히 아름다운 사물들이 세상 눈길에서 마냥 지나쳐버리는데, 사실은 아주 작은 것이나 위대한 것 속에 그것은 똑같이 배분되어 나타나고 있다.

릴케는 일상적 생활과 초월적인 세계를 넘나들면서 삶의 비밀이 항상 우리 눈앞에 노정되어 있다고 생각했다. 릴케는 고독한 시인이었

다. 기회가 나면 혼자 여행하고, 성탑에 몸을 숨겼다. 릴케는 35년 동안 500명의 인사들에게 편지를 썼다. 릴케 편지의 특징은 거의 모든 내용이 자기 탐구의 기록이라는 것이다. 그의 편지를 읽으면 릴케가 지켜나간 고독의 의미를 알게 된다. 그의 고독은 그의 인생과 시를 만들어내고 삶 자체를 개념화했다. 릴케에게 인생과 예술은 밀접한 동심체(同心体)였다. 19세기 말, '인생'이라는 단어는 유럽 지식인들과 예술가들 가슴에 품고 사는 유행어였다. 니체는 이 일에 한몫 거들었다. 그의 저서에 등장하는 초인 '자라투스트라(Zarathustra)'는 이들에게는 성인이었다.

릴케와 루 살로메의 편지는 사랑의 기록이다. 이들의 사랑은 4년 동안 열렬하게 지속되었고, 결별한 후에도 편지 교신은 평생 계속되었다. 릴케는 1897년 살로메와의 만남을 자신의 '제2의 탄생'이라고 말했다. 살로메는 명석한 두뇌와 예민한 관찰력, 냉철한 지성과 풍성한 감성으로 릴케 시 발전에 도움을 주었다. 릴케는 살로메에게 자신의 모든 것을 고백했다. 릴케는 어린 시절부터 심리적인 압박을 받고 있었다. 부친은 릴케를 군사학교에 입학시켜 군인이 되도록 했는데 릴케는 군인 생활에 적응하지 못하고 자퇴했다. 부친은 이로 인해 인생의 희망을 잃었다. 모친은 상류사회 생활을 바랐는데, 그 일이 실현되지 않아서 자신의 불운을 슬퍼하며 평생 검은 옷을 입고 살았다. 부모들의 좌절감이 성장기의 릴케에게 큰 영향을 끼쳤다. 릴케는 어린 시절 여아의 복장을 하고 자랐다. 부모가 일찍 죽은 딸을 생각해서 릴케에게 여아 행세를 강요했다. 부모의 별거 생활 때문에 릴케는 어린 시절 정신적 장애와 불안감에 시달렸다. 살로메는 심리적 위압감과 정신

적 장애로 고통받는 릴케를 수렁에서 벗어나게 만들려고 릴케가 시작(詩作)에 전념하도록 도움을 주었다.

릴케의 연인이요, 친구였던 살로메는 서신 왕래를 통해 인생과 예술에 관한 강론을 릴케에게 들려주었다. 살로메는 릴케의 시를 가장 잘 이해한 독자요 비평가였다. 살로메의 회고록 속에 포함된 글 「라이너 마리아 릴케」는 이런 사정을 자세히 기록하고 있다. 살로메의 증언 이외에도 마리 폰 탁시스 후작부인의 저서 『릴케의 추억』, 카타리나 키펜베르크(릴케 저작물의 출판사 인젤 서점의 사장 안톤 키펜베르크 박사의 부인)가 쓴 『라이너 마리아 릴케—하나의 기여』 등도 릴케에 관해서 중요한 증언을 하고 있다.

릴케의 편지 1만 7천 통 가운데는 시에 관한 담론이 많은 분량을 차지하고 있다. 릴케는 임종 직전에 자신의 편지를 작품과 함께 출판하도록 지시하면서 이를 명문화해두었다. 릴케 작품과 편지의 연관성이 얼마나 중요한지 알리는 대목이다. 그러나 이 문제에 대해서 뉴욕대학교 독문학 교수 울리히 베어(Ulrich Baer)는 케임브리지 출판사 간행 『릴케 논총(The Cambridge Companion to Rilke)』(2010)에 실린 논문 「릴케 작품에 나타난 편지의 정체」에서 비판적인 견해를 피력했다.

릴케의 유언이 잘 지켜지지 않았다. 그의 서한문집 출판은 여전히 불완전하고, 일관성 없는 기준을 따르고 있다. 이런 일은 1929년 시작되었다. 그 당시 릴케의 미망인, 딸과 사위는 릴케가 유망한 젊은 시인 세이버 카푸스에게 보낸 『젊은 시인에게 보내는 편지』를 세상에 내놓았다. 이 편지 10통 속에서 릴케는 예술가가 되는 길, 사랑하는 법, 살아가는 법에 관해 참신하고 감동적인 충고를 했다. 1930년

과 1937년 사이에 여섯 권의 릴케 선집 속에 릴케의 예술관과 예술
가의 천직에 관한 편지가 실려 있다. 그의 아내와 딸이 아버지 이미
지를 부각시키는 편지도 포함되어 있다. 파리 생활의 어려움과 시인
의 자질에 관해 의심하는 내용의 편지도 있다. 그러나 이 선집에 수
록된 편지는 그 이후 다른 편집자와 출판사에서 수십 년 동안 간행된
서한집에 포함된 내용과는 다른 것이 많이 실려 있다. 후반기에 간행
된 서한집 속에 담긴 사물, 사건, 장소, 사람들, 생활 체험 등을 설명
하고 분석하면서 릴케는 인간이 현실을 어떻게 인식해서 자신을 개
혁해나가는가에 관해서 전하고 있다. 릴케 서한과 작품의 관계를 연
구하기 위해서는 여러 서한집 판본을 참고하는 것이 중요하다. 편지
속에서 릴케는 자세하고 솔직하게 자신의 깊은 생각을 적고 있다. 많
은 편지 속에는 그가 만난 사람들, 그가 다녀온 여행지, 그리고 자신
이 경험한 특별한 사건과 체험을 생생하게 기록하고 있다.

릴케의 편지는 그 자체만으로도 작품이 된다. 편지를 통해 시 작품
의 주제를 논의하고, 타인의 비평적 견해를 청취하며, 인생을 탐구하
는 내용은 릴케의 또 다른 작품 세계라 할 수 있다. 릴케가 밤낮 가리지
않고 연일 편지에 매달렸던 것은 그것이 자신이 살아가는 구원의 길이
었기 때문이다. 삶의 의욕을 잃고 방황할 때, 편지는 구원의 메시지가
되어 릴케를 도와주었다. 릴케 편지 속에서 신과 죽음, 생과 사랑의 심
오한 철학을 읽을 수 있는 것은 그만큼 릴케의 인생은 위중(危重)했다
는 증거가 된다. 릴케의 편지 가운데서도 살로메와의 편지가 특히 중
요하는 것은 그것이 그의 작품을 잉태한 모태였고, 그의 시 작품의 배
경, 주제, 기법을 설명하고 있기 때문이다.

시 작품과 편지에서 '신'이나 종교 관련 주제가 자주 다루어진다. 릴

케가 기독교 신자가 아니고, 기독교에 회의적이었다는 것은 당시 예술가들이 "신은 죽었다"라고 주장한 니체의 무신론에 공감하고 '신'의 존재를 부정하는 추세였으니 그럴 수도 있었겠지만, 릴케는 신을 초월적이며 근원적인 생명력의 원천으로 인식하는 데는 변함이 없었다. 이집트 여행을 통해 릴케는 죽음을 삶의 연속으로 인식하게 되었는데, 그 내용도 편지에서 밝히고 있다.

릴케의 『신시집』의 창조 과정도 편지에서 언급하고 있다. 이 시집에 수록된 시는 '사물(objects)'과 이를 받아들이는 '주체'와의 관계이다. 이 관계를 통해 양쪽이 내면적인 동력을 방출한다. 릴케 중기의 중요 작품은 『말테의 수기』다. 『말테의 수기』는 소설로 납득하기 힘든 작품이다. 소설에서 지적할 수 있는 일정한 스토리도 없고 일관적인 플롯도 없다. 말테라는 덴마크 출신 인물의 파리 생활과 유년의 추억, 그리고 역사적 인물들의 사랑과 죽음 등을 다루면서 말테의 내면이 드러나고 있다. 말테 개인의 사생활만이 아니다. 유럽의 문화적 전통, 왕후 귀족들이 서술되고 기독교 문명과 20세기 문화가 부딪히고 있다. 말테는 몰락한 귀족의 후손으로서 궁정의 시종이었던 조부와 함께 과거의 기억을 더듬고 있다. 국왕이나 영주들이 거주하던 저택에는 초상화가 걸려 있고 예복이나 훈장이 수납되어 있다. 말테는 그런 전통적인 시대에서 벗어나서 소음과 혼돈의 도시 파리에서 병원의 참상을 목격하게 되는데 그곳은 정상과 이상이 교차하는 죽음의 공간이었다. 말테는 이 모든 것을 접하고 불안에 떨고 있다. 릴케는 1904년부터 1910년까지 이 작품을 집필하고 있었다. 작중의 말테는 28세인데, 작품을 시작했을 때의 릴케 나이도 28세였다. 작품이 시작되는 거리는 실제로 릴케가 1902년 8월 파리에 도착했을 때 하숙하던 장소였다. 결혼하여 처자

를 거느린 가장이 숙부로부터의 지원금도 끊기고 가난한 몸으로 파리 생활을 시작했으니 작중 인물과 별다름 없이 불안한 생활환경이었다. 릴케는 당시 무명 시인이었는데, 작중의 말테도 오갈 데 없는 무직 청년이었다.

릴케는 1910년 『말테의 수기』를 완성하고 오랫동안 깊은 침묵에 빠져들었다. 정신이 허탈한 상태서 번뇌를 거듭하며 시 쓰는 일을 중단했다. 릴케는 위기였다. 그러다가 1912년, 두이노성에 초청되어 객으로 머물면서 놀랍게도 돌파구가 열렸다. 시의 영감이 분출한 것이다. 이때 시작된 『두이노 비가』는 10년의 각고 끝에 1922년 완성되었다.

릴케와 로댕

릴케가 로댕(Auguste Rodin, 1840~1917)을 만난 것은 결혼 2년째 되는 해였다. 1899년, 1900년 두 차례 러시아 여행을 끝내고 릴케는 브레멘 근교 보르프스베데에서 독일 화가들과 만나서 교류하고 있었다. 이곳에서 릴케는 여류 조각가 클라라를 만났다. 클라라는 1898년부터 이듬해까지 막스 클링거로부터 조각을 배웠고, 1899년 12월부터 이듬해 여름까지 파리서 로댕의 지도를 받았다. 클라라의 조각실에서 릴케는 그녀와 로댕 얘기를 하다가 로댕 작품을 주목하기 시작했다. 릴케는 당시 러시아의 체험과 덴마크 시인 야콥센의 영향을 받고 있었다. 야콥센은 릴케가 자연을 관찰하고 미술 작품에 관심을 갖도록 만들었다. 릴케는 로댕을 만나서 대화를 나누거나 그의 창조 과정을 지켜보면서 사물의 본질과 조형의 신비에 관해서 의문을 갖게 되고 그 회답을 로댕으로부터 얻을 수 있었다. 그 결과는 릴케의 『로댕론』이 되고, 「세잔의 편지」가 되었다.

결혼 후, 1년 지난 1902년, 릴케는 리하르트 무터 교수로부터 '예술 총서' 중 '로댕' 항목의 집필 의뢰를 받았다. 이를 계기로 릴케는 클라

라와 함께 파리로 갔다. 파리에 도착한 후, 이들 부부는 별거를 하며 각자 조각 공부와 시 창작에 몰입하면서 일요일에 한 번 만나는 생활을 한동안 계속했다. 릴케는 고독 속에서 사는 보람을 찾았다. 그는 루브르 박물관, 노트르담 사원, 판테온, 뤽상부르 공원, 도서관 등에서 많은 시간을 보냈다. 하숙방에서 버티며 독서에 전념하고 깊은 사색에 잠겼다. 프랑스 인상파 미술에 몰입하고, 로댕 조각을 응시하며 현실을 제어하고 시에 정진하는 힘을 키웠다.

로댕은 강렬한 충격이었다. 1902년 9월 1일, 릴케는 유니베르시테의 아틀리에에서 로댕을 처음 만났다. 당시 로댕은 모델을 앞에 두고 작업을 하고 있었는데, 작업을 멈추고 릴케에게 의자를 권했다. 로댕은 인자하고 온화한 사람이었다. 그의 인품에 릴케는 마음이 끌렸다. 로댕은 몸집이 작고 강건하고 기품이 있었다. 그의 이마와 코는 조각처럼 강렬했다. 목소리는 낭랑했다. 웃는 모습은 어린애처럼 천진난만했다. 릴케는 클라라의 안부를 그에게 전했다. 그 인사를 로댕은 정중하게 받아들였다.

그 후 로댕은 작업으로 돌아가고, 릴케는 마음껏 아틀리에를 구경할 수 있었다. 다음 날, 릴케는 몽파르나스역에서 기차를 타고 로댕의 저택과 아틀리에가 있는 무동으로 갔다. 포도밭 계곡을 지나자 작은 성탑이 보였다. 붉은 벽돌 건물 정원에는 가득히 그의 조각품이 전시되어 있었다. 릴케는 이들 작품 앞에서 몸이 오싹해졌다. 눈앞에 전개되는 모든 것이 삶이요, 힘이요, 의지였다. 릴케는 석고 조상을 보면서 탄복의 소리를 질렀다.

그날 낮, 릴케는 오찬에 초대받았다. 식사를 정원에서 했다. 로댕은 릴케에게 가족들을 소개하지 않았다. 부인은 피곤해 보였고 신경이 곤

릴케와 루 살로메

두서 있었다. 로댕은 식사가 늦다고 투덜댔다. 부인은 "그런 투정은 마들렌에게 말하세요"라고 쏘아붙였다. 이런 소란은 슬펐다. 로댕은 태연스레 자신이 불평한 까닭을 설명했다. 온건한 말투였지만 완고했다. 이윽고 식사가 시작되고, 로댕은 말문을 열었다. 릴케는 보르프스베데 예술인 마을 얘기를 했다. 로댕은 독일 화가들에 관해서는 아는 것이 없었다. 부인도 간혹 입을 열었지만 여전히 신경이 곤두서 있었다. 식사 후, 부인은 릴케에게 친절하게 말을 건넸다. 무동에 와서 자주 식사를 하자고 말했다.

이후, 릴케는 자주 로댕 집 손님이 되었다. 그의 파리 저택 정원 벤치에서 로댕 관련 자료를 탐독했다. 로댕과 항상 오찬을 함께했다. 로댕이 하는 말을 그는 집중해서 들었다. 날이 저물면 릴케는 파리 하숙집으로 돌아와서 클라라에게 편지를 쓰고, 다음 날 로댕에게 물어볼 내용을 램프 불빛에 기대어 열심히 썼다. 실제로 로댕을 만나면 좀처럼 말이 나오지 않아서 대신 그는 편지를 썼다. 로댕에게 릴케는 27세 무명 청년이었다. 로댕은 62세의 대가였다. 로댕에 대한 릴케의 찬탄은 계속되었지만 프랑스어 미숙으로 자신의 뜻을 충분히 전하지 못해서 괴로웠다.

무동 저택의 어느 날, 릴케는 로댕 예술의 근본을 엿보는 경험을 했다. 식사 후 두 사람은 정원을 산책했다. 열 살 정도 되는 로댕의 딸이 들꽃을 따다가 로댕의 손에 쥐여주었다. 딸애가 다시 골뱅이 패각을 주워서 갖다 주자 로댕은 그 패각을 가리키며 릴케에게 "이것은 그리스식 심벌일세"라고 말했다. 그리고 나서 또 다른 패각을 보고 "이것은 르네상스 고딕식 모델이고"라고 말했다. 릴케는 이때 생각했다. 조각가는 사물의 색이나 윤곽의 선을 보는 것이 아니라 '면(面)'을 보는구

나. 그는 이것이 로댕 조각의 세포라고 생각했다. 후에 로댕은 말한 적이 있다. "면은 양(量)이다." 면은 표면이지만 양은 본질이라는 것이다. 모든 표면은 안에서 밀고 나오는 양의 일단(一端)이라고 했다. 모든 생명은 중심에서 솟구친다고 말했다. 싹이 트는 것은 안에서 밀고 나오기 때문이요, 아름다운 조각은 내면의 강력한 충동에서 생겨난다고 말했다. 릴케는 이것이 로댕 조각의 비결이요 원천임을 깨닫게 되었다.

릴케는 로댕이 고독한 예술가라는 사실을 알게 되었다. 로댕은 군중들 속에서도 자신만의 고독을 누리고 있었다. 그러나 릴케는 달랐다. 자신의 고독을 위해 사람이 없는 곳으로 피신했다. 로댕의 고독은 어떻게 가능할 수 있는가? 이것이 릴케의 연구 과제가 되었다. 로댕의 하루는 생애 단 한 번의 작업일처럼 지나간다. 그의 창조는 내면의 충동과 견고한 외면의 고독과 완벽한 조화를 이루고 있었다. 릴케에게는 이것이 기적 같은 일이었다.

릴케는 생각했다. 로댕의 작업은 이념과 제재가 중요하지 않았다. 목적도 의미도 없이 일 자체만이 중요했다. 로댕은 사물의 근원에 접근했다. 로댕은 주변 상황에 흔들리지 않았다. 로댕은 사심 없이 자연 속으로 빠져들며 참을성 있게 작업에 몰두했다. 이렇게 완성한 작품은 독립된 하나의 예술품이 되어 로댕을 지탱하고 있었다. 작품 속에 그의 현실이 있고, 그 현실은 그에게 초월적인 힘을 주었다. 로댕은 작업 속에서 자신의 정체(正體)를 발견했다. 릴케는 이 같은 사실에 주목하면서 로댕으로부터 중요한 가르침을 전수받게 되었다.

로댕은 릴케의 이상적 목표가 되었다. 릴케는 우선 로댕의 예술가 정신을 배우기 시작했다. 그것은 작업에 집중하는 정신이었다. 그리고 시 언어의 발견이었다. 호프만슈탈처럼 정통적 문학을 습득하는 일이

릴케와 루 살로메

릴케로서는 급선무였다.

1902년 10월 상순, 아내 클라라가 파리에 왔다. 아내를 위해 전등이 들어오는 호텔을 빌리는 일을 생각해보았다. 학생들 하숙방 같은 현재의 램프불 거실에서 아내를 만나고 싶지 않았다. 그러나 재정이 허락지 않아 호텔을 단념하고 각자 방을 구하기로 했다. 이런 빈곤한 생활 속에서 하웁트만에 바친 『형상시집』이 9월 1일 출간되었다. 릴케는 12월 중순 『로댕론』 제1부를 탈고했다. 파리의 고달픈 생활은 릴케의 심신을 극도로 지치게 만들었다. 1903년 3월, 릴케는 요양을 위해 이탈리아 피사 근교 비아레조로 갔다.

1903년 3월 말, 『로댕론』이 발간되었다. 4월 13일과 20일 사이, 『시도집』 제3부 '빈곤과 죽음의 시'가 완성되었다. 빈곤, 죽음, 고독의 거리 파리에 희망을 비추는 내용이 시집에 가득했다. 이후, 릴케는 보르프스베데와 오베르노일란트 등지에서 몇 개월 살았다. 1905년 9월까지 릴케는 독일 각지를 전전했는데, 그사이 로댕으로부터 초청 편지가 왔다.

1905년 30세가 된 릴케는 3월 6일부터 클라라와 함께 드레스덴의 '하얀사슴요양원'에 머물렀다가, 4월 19일 클라라는 보르프스베데로 가고, 릴케는 베를린으로 향해 떠났다. 5월 16일, 『시도집』 최종 원고를 인젤 서점에 넘기고, 6월 25일에서 7월 17일 사이 릴케는 베를린대학에서 게오르크 짐멜의 강의를 수강했다. 9월 12일 파리에 도착한 다음, 릴케는 15일 무동으로 가서 로댕의 비서로 일하게 되었다. 그가 하는 일은 주로 로댕의 편지 교신을 돕는 일이었다. 10월 21일부터 11월 2일까지 릴케는 드레스덴, 프라하에서 로댕 강연을 하고, 12월 18일 브뤼셀을 거쳐 보르프스베데로 갔다. 그사이 불행하게도 릴케와 로댕

간의 불화가 감지되었다. 그러나 릴케가 클라라에게 보낸 편지에는 로댕에 대한 찬사가 가득했다.

사건은 이러했다. 5월 11일, 로댕은 릴케가 편지 겉봉을 뜯는 것을 보았다. 로댕은 그것이 자신의 편지라고 착각해서 격노했다. 그 편지는 릴케에게 온 것이었다. 이 일로 릴케는 로댕 집을 떠났다. 로댕의 퇴거 지시가 있었기 때문이다. 이 처사에 릴케는 격노하며 로댕에게 편지를 썼다. "한때 당신과의 우정으로 기분 좋게 살았던 집에서 나는 마치 좀도둑처럼 쫓겨났습니다. (중략) 나는 이로 인해 깊은 상처를 입었습니다." 너무나 안타까운 오해였다. 로댕은 릴케가 두 달 동안의 강연으로 집을 비운 것에 내심 못마땅하게 여기면서 불평이 쌓여 있었다. 로댕에게 릴케는 비서로 고용된 청년에 불과했다. 장차 명성을 날릴 시인이라는 생각은 전혀 하지 않고 있었다. 릴케는 그동안 일하면서 자존심이 상한 적이 많았다. 훗날 로댕은 친구에게 보낸 편지에서 자신이 릴케에게 한 일을 후회했다. 퇴출당한 후 릴케는 가제트 거리 하숙집에 처박혀서 『형상시집』 작업을 계속했다. 릴케는 로댕 곁을 떠났지만 로댕의 고독, 집중, 창작에 대한 존경심은 여전했다.

1907년은 릴케로서 중요한 한 해가 되었다. 엘리자베트 바렛 브라우닝의 소네트 44편의 번역, 『신시집』 원고 교정 작업, 11월 15일 『로댕론』의 출간, 12월 『신시집』 출간 등 엄청난 일이 계속된 해였기 때문이다. 릴케는 1906년 12월 초순 카프리섬으로 가서 팬드리히 부인의 빌라 디스코폴리에서 1907년 5월까지 장기간 체류했다. 이곳에서 『신시집』에 수록된 대부분의 시가 지어지고, 『바다의 노래』를 완성했으며, 『두이노 비가』에 도움을 주는 체험을 하게 되었다. 이 시기는 릴케가 로댕의 체험에서 벗어나서 독자적인 예술에 도달하는 시기였다. 릴케

는 이 시기를 "영감이 정착되는 시기"라고 불렀다. 릴케는 이 당시 세잔에 빠져들었다. 세잔의 그림을 보면서 릴케는 자신의 시가 제대로 자리 잡는 것을 느낄 수 있었다. 1907년 11월, 릴케는 로댕으로부터 화해의 편지를 받았다. 1908년부터 로댕으로부터 수차례 초청이 있었고 이 때문에 이들 간에 새로운 우정이 피어났다. 그러나, 오래가지 않았다. 1913년, 또다시 불화가 생겼다. 클라라가 로댕의 초상을 제작하게 되었는데, 그 약속이 정치적인 이유로 번복되었기 때문이다. 1914년 제1차 세계대전이 일어나자 둘 사이는 완전히 단절되었다. 그리고 3년 후, 1917년 11월 17일, 로댕은 77세를 일기로 세상을 떠났다.

릴케는『로댕론』에서 로댕의 예술 방법을 깊이 통찰하고 로댕의 예술정신을 찬양했다. 당시 독일에서는 로댕이 잘 알려지지 않아서 로댕에 관한 서적은 전무했다. 릴케의 로댕 연구는 그리스와 중세의 자연관과 생명관을 토대로 한 것이어서 세인의 이목을 끌었다. 이는 로댕 자신이 원했던 일이었다. 로댕은 35세 때 이탈리아에 여행해서 미켈란젤로의 영향을 받았는데 릴케는 이 사실을 무시하고, 역사적 고찰보다는 로댕 예술의 본질, 로댕 예술의 근대성, 예술 창작을 통한 근대 불안의 극복 등의 제 문제에 집중했다. 이는 로댕 연구의 획기적인 진전이어서 여타 로댕 연구에 큰 영향을 미쳤다.

그동안 로댕 연구는 주제와 문학적 내용에 치중한 것이었다. 릴케는 이와는 달리 조각 '형태'의 문제를 추구했다. 조각의 이념이 아니라 표현의 문제였다. 릴케는 '면'과 '살 붙이기' 등 조각의 본질적인 손작업의 문제를 다루었다. '물체'를 시로 승화시키려는 예술적 갈망을 해명하려고 노력했다. 릴케의 독창적인 연구 때문에 로댕의 '토르소(torso)'가 중시되었다. 이는 의미와 문학성의 배제와도 관련이 있었다. 물질

을 물질로서, 형태를 형태로서, 장식에서 벗어난 단순한 물체로 직시하는 생명관과 직결되는 일이었다. 토르소는 단편적 부분이나 미완성 물체가 아니다. 완전한 형태의 한 부분도 아니다. 토르소는 그 자체로서 완전하다. 이런 주장이 릴케의 소신이었다. 릴케의 발자크상 분석은 로댕 조각의 이해에 크게 공헌한 기념비적인 해석이 되었다.

릴케의『로댕론』은 릴케 시의 형성과 발전의 비밀을 해명하는 중요한 자료가 된다. 1903년 봄에 출간된『로댕론』제1부는 독립된 논저이다. 1905년 및 1906년 각지에서 거행된 로댕 강연 내용을 제2부로 엮어서 1907년 제1부와 2부를 합친『로댕론』이 베를린 마르쿠알트 서점에서 간행되었다. 인젤 서점 1부, 2부『로댕론』종합판은 1913년에 간행된 책이다.

『로댕론』제1부 첫 머리에서 릴케는 로댕의 고독에 관해서 말했다.

> 로댕은 명성을 얻기 전에 고독했다. 하지만 이윽고 찾아온 명성은 로댕을 더욱더 고독하게 만들었다. 명성은 하나의 새로운 이름 앞에 모이는 다른 모든 오해의 총체에 지나지 않는다.

이 말은 예술 창조의 원천인 고독을 성공적으로 견디어낸 로댕에 대한 릴케의 감탄사라 할 수 있다. 그 '고독'은 실상 릴케가 평생 희구했던 목표였다. 로댕은 우선 인체에 관한 지식이 중요하다는 것을 알았다. 로댕은 인체와 자연물의 '면'을 탐구하기 시작했다. '면'은 빛과 물질과의 무궁무진한 만남에서 이루어진다는 사실을 로댕은 깨닫고 자신의 예술적 이론으로 채택했다. 자신의 세계를 구성하는 세포의 발견이 곧 '면'이었다. 모든 것은 여기서 출발했다. 로댕은 이 발견에서부터

릴케와 루 살로메

시작해서 독자적인 작품 제작을 하게 되었다.

로댕은 단테의 『신곡』을 읽었다. 그것은 로댕에게 하나의 계시가 되었다. 로댕은 서로 다른 세대의 인간들이 겪는 고통스런 육체를 보았다. 그는 보들레르를 자신의 선구자라고 생각했다. 이들 두 시인은 그의 곁을 떠나지 않았다. 로댕은 그들에 관해서 사색을 거듭하고, 다시 그들 곁에서 살았다. 그는 작품을 들고 나와서 세상을 향해 물었다. 세상 의견은 그의 예술에 부정적이었다. 그래서, 그는 14년 동안 세상을 등지고 무명 작가가 되었다. 그는 무명 조각가로서 사색하고, 시도하는 작업을 계속했다. 로댕은 자신에게 무관심한 시대로부터 아무런 영향을 받지 않았다. 로댕은 자신의 방법을 고집하는 지배자로서 성장하고 있었다. 그의 성장이 흔들리지 않고 진행된 사실은 후년 세상에서 그에 관해서 반론이 제기되었을 때, 그가 동요하지 않고 늠름한 태도를 지닐 수 있었던 힘이 되었다. 로댕에 관한 이런 내용은 릴케가 알아내서 공개한 내용이었다.

발자크상에 관해서도 릴케는 탁월한 해석을 하고 있다. 로댕은 발자크상에 대해 소설가 발자크를 능가하는 의미를 부여했다고 릴케는 말했다. 로댕은 발자크의 본질을 파악했다는 것이다. 로댕은 발자크상의 무한한 가능성을 추구했다는 것이다. 로댕은 발자크의 고향 투르 지방을 방문했고, 발자크의 편지도 읽고, 발자크의 그림도 연구했다. 그는 발자크의 작품을 읽으며 생각에 생각을 거듭했다. 발자크 작품 속 인물을 몽상했다. 발자크와 몸집이 비슷한 7인의 인물을 모델로 해서 각기 다른 나체상을 만들어보았다. 이 가운데 하나를 선택해서 발자크 조상의 원형을 만들었다. 그것은 프랑스 사진작가 나다르의 은판사진과 비슷한 것이었다. 그러나, 로댕은 이 조상에 만족하지 않았다. 로댕

은 시인 라마르틴의 발자크 묘사를 참고했다. "그는 원소(元素)의 얼굴을 갖고 있다." "그는 무거운 몸집을 마치 없는 것처럼 가볍게 끌고 가는 영혼을 지니고 있다." 이렇게 묘사한 라마르틴의 문장 속에 로댕은 이 일을 해내는 비밀이 있다고 생각했다.

로댕의 환상은 점차 형상을 갖추어나갔다. 고심을 거듭한 끝에 로댕은 발자크의 전신상을 만들어냈다. 헐렁하게 흘러내린 망토 때문에 균형을 잃고 어정쩡하게 서 있는 모습이었다. 뒷덜미를 덮은 두발에 육중한 몸을 기대고 있는 발자크는 두발 속에 얼굴을 걸치고 있는 듯했다. 무섭게 앞으로 노려보는 부릅뜬 눈, 대취한 명정(酩酊) 속 얼굴, 창조력에 불타는 얼굴, 이런 형상은 원소로 조립된 폭발 직전의 얼굴이요, 시대의 창조자, 운명의 낭비자 발자크의 숨김 없는 얼굴이었다. 그의 눈은 모든 것을 제압하고 더 이상 바랄 것이 없는 사람의 눈이었다. 세상이 갑자기 무너져도 세상을 다시 만들어낼 수 있는 그런 눈이었다. 로댕은 거인 발자크상을 만들어냈다. 로댕은 발자크 조각을 통해 자신의 예술적 생명력을 확보했다. 로댕의 창조적 도구 앞에 세계는 허리를 굽히고 다가왔다고 릴케는 『로댕론』에서 결론지었다.

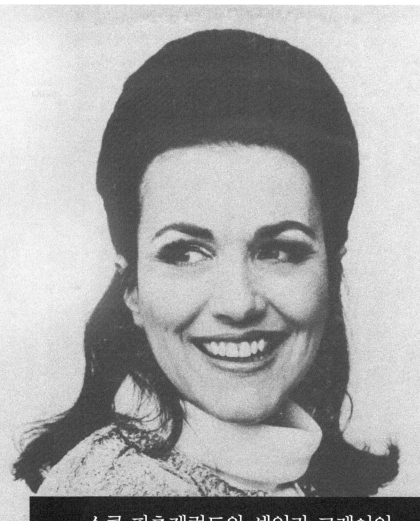

스콧 피츠제럴드와 셰일라 그레이엄

하늘로 보낸 편지

1958년, 피츠제럴드 사망 후 18년 지나서 간행된 회상록에서 셰일라는 스콧 피츠제럴드에게 다음과 같은 편지를 써 하늘로 보냈다.

당신은 내 인생을 책으로 남기라고 했지요. 오랜 세월이 지난 다음, 여기 그 책이 나왔어요. 나는 이런 책을 써야 하는지 주저했습니다. 그래도 내 이야기는 흥미로웠습니다. 하지만 겁이 났어요. 나의 시작에 대해서 나는 오만가지 생각을 다 해봤습니다. 나는 오랫동안 내 본성을 숨기고 살았어요. 자신을 있는 대로 드러내고 싶지 않았습니다. 내 인생을 속속들이 알고 있는 당신은 내 얘기에 심취했지요. 내가 꾸며낸 과거, 내가 창출한 부모들, 내가 새로 지은 이름 ─ 이 모든 것에 나는 용기를 얻었습니다. 당신은 노트를 들고 와서 내 과거를 적어두는 일을 도왔습니다. 그때 이 책을 썼으면 좋았을 거예요. 당신의 도움을 받으면서 말이죠. 그러나 당신은 저 세상으로 갔어요. 나는 책 쓸 마음이 사라졌어요. 나 자신을 원망하며 런던으로 돌아갔습니다. 전쟁 속에서 죽고 싶었지요. 그러나 살아남았어요. 결혼도 했지요. 새 인생을 시작했습니다. 나는 두 아이에게 당신이 저에게

물려주신 것을 전하고 싶었습니다.

웬디와 로비가 어렸을 때, 나는 이 책을 쓸 것인가 곰곰이 생각해 보았습니다. 그때, 나는 아직도 준비가 안 된 것을 알았습니다. 나는 여전히 겁을 먹고 있었습니다. 우리 애들은 나를 어떻게 생각할까? 우리 가족을 어떻게 생각할까? 결혼하지 않고 깊이 사랑하는 것을 인정해줄까? 자신의 어머니가 부유한 집에 태어나지도 않았고, 명문 출신이 아닌 것을 어떻게 생각할까? 이들의 어릴 때 사진이 변조되어 실재 어머니가 아닌 것을 어떻게 생각할까? 친척들의 사진도 가짜인 것을 알면 어떻게 될까?

그러나 가장 중요한 부분은 당신에 관한 것입니다. 이것이 나의 결심을 굳혔습니다. 세월이 지나면서 나는 당신에 관한 이야기를 책과 잡지를 통해 읽었습니다. 그러나 이것은 내가 아는 스콧이 아닙니다. 그 기사에서 떠오르는 것은 나에게 생소한 사람이었습니다. 당신의 편지, 책, 당신에 관한 순간적이며 성급한 탐문은 내가 아는 스콧이 아니었습니다. 스콧은 많은 사람들에게 무서운 악마였지만, 죽기 직전까지 혼신을 다해 그 악마를 제압한 사실을 사람들은 알아야 했습니다. 그는 패배자로 생을 마감하지 않았습니다.

나는 두려움을 물리쳤습니다. 나는 조금씩 우리 아이들에게 나의 과거를 털어놓았습니다. 그들은 당신을 알고 있었습니다. 그들은 당신이 자신들의 어머니에게 귀중한 존재인 것을 알게 되었습니다. 그들은 당신과 연결되어 있다고 말했습니다. 이제 애들은 모두 성장했습니다. 모든 것을 이해할 수 있는 나이가 되어 나는 모든 진실을 털어놓게 되었습니다. 이제 말할 수 있습니다. 더 이상 두려울 것이 없습니다.

스콧 피츠제럴드와 셰일라 그레이엄

고아원 시절

셰일라 그레이엄은 릴리 셸(Lily Shell)이라는 이름으로 태어났다. 이 이름은 간단히 설명할 수 없다. 그만큼 내력이 복잡하다. 셰일라는 20년 동안 '릴리 셸'이라는 이름을 입 밖에 내지 못했다. 그녀는 지금 그 이름을 어린 시절 이후 처음으로 종이에 써본다. 그 이름은 부르기만 해도 얼굴이 화끈거리고 진땀이 난다. 얼굴을 가리고 도망가고 싶다……

릴리는 어린 시절 가난하고 처참했다. 모든 일은 런던 시내버스 타는 일로 시작되었다. 메리 아주머니의 손을 잡고 릴리는 버스를 탔다. 그리고 어디론가 갔다. 릴리는 여섯 살이었고 1914년 겨울, 어느 날 오후였다. 버스에서 내려 회색 벽돌 건물 안으로 들어갔다. 건물 앞에서 메리 아주머니는 릴리에게 몇 번이고 다짐했다. "절대로 아빠가 폐병으로 죽었다는 말 하지 마. 그 말 하면 쫓겨나!" 교실에 들어가니 애들이 잔뜩 있었다. 메리 아주머니는 자취를 감췄다.

릴리는 런던 동부 지역 고아원에 수용되었다. 엄마는 공공기관에서 일하는 요리사였다. 릴리는 아버지를 몰랐다. 베를린에서 사망했다는

말을 나중에 들었다. 생후 17개월 되었을 때 아버지가 베를린으로 갔다. 거기서 무엇을 했는지 알지 못한다. 엄마는 아버지에 관해서 입을 다물었다. 릴리의 눈에 비친 엄마는 언제나 피로에 지친 작은 몸집의 가난한 여인이었다. 릴리는 엄마의 따뜻한 품을 모르고 자랐다.

릴리는 어린 시절 엄마와 함께 지하실 침침한 방에서 살았다. 어느 날이었다. 엄마는 릴리에게 입을 맞추고 인형을 안겨주면서 메리 아주머니를 따라가라고 말했다. 릴리는 아주머니 손을 잡고 집을 나섰다. 눈물이 났다. 고아원에서 엄마가 그리웠다. 8년 동안 고아원에서 살면서 항상 배가 고팠다. 고아원 애들은 여느 아이들과는 다르다고 생각했다. 고아들은 세상 아이들과 모습부터 달랐다. 열두 살 때까지 두 주일마다 머리를 박박 깎았다. 높은 담벼락 안에 갇혀서 살았다. 마음대로 뛰어놀지도, 바깥으로 나가지도 못했다. 창살 문을 통해 고아들은 세상 아이들을 쳐다보며 지냈다. 릴리는 자신에겐 엄마가 있는데 왜 여기 있는지 도무지 알 수 없었다. 친구에게 물었더니 "네 엄마가 너를 원치 않기 때문이야"라는 대답이 돌아왔다. 그 친구와 주말에 몰래 고아원을 빠져나와 영화관으로 갔다. 릴리는 머리가 좋았다. 최고의 성적과 암기력을 자랑했다.

고아원 이사님들이 해마다 시찰 왔다. 영화 외에 그런 멋진 의상을 입은 사람을 본 적이 없다. 어린 금발 소녀를 보고 가슴이 뛰었다. 그 아이들은 이사님들의 딸들이었다. 동화 속의 공주였다. 고아들과는 너무 차이가 났다. 릴리는 그때 결심했다. 나도 저렇게 살고 싶다.

열네 살 때, 고아원 생활이 끝났다. 어머니가 입원하는 바람에 집으로 갈 수 있었다. 평일에는 어머니 병간호를 하고 주말에는 춤추러 갔다. 댄스 파티에서 남자와 데이트도 하면서 생전 처음 키스도 했다. 댄

스콧 피츠제럴드와 셰일라 그레이엄

스 홀에서 돌아오면 어머니와 심하게 다퉜다. 갈수록 어머니와 사이가 나빠졌다. 어머니는 릴리를 윽박질렀다. "나가라! 나 혼자 살겠다. 나가서 직장을 구해라. 네가 싫다."

릴리는 하는 수 없이 고아원에 가서 직장 부탁을 했다. 당시 그녀는 열여섯이었다. 가정부 자리가 났다. 먹고 자고 월급 30실링이었다. 장소는 유명 해안 관광지 브라이튼의 으리으리한 5층 대저택이었다. 가정부는 모자를 써야 한다고 말했다. 모자 쓰면 그만둔다고 했더니 하루 7시간씩 모자를 쓰지 않을 수 있는 자유 시간을 주었다. 그런 혜택은 큰 행운이었다.

몇 달 후, 어머니가 중태라는 소식을 접하고 런던으로 돌아왔다. 어머니는 암을 앓고 있었다. 그사이 모녀간의 언쟁은 사라졌다. 릴리는 간호에 힘썼다. 음식도 만들고, 장도 보고, 어머니 병간호를 하다 보니 불만이 쌓였다. 릴리는 집안일에서 벗어나고 싶었다.

두 남자의 청혼

건치(健齒) 광고 구인 기사가 신문에 났다. 릴리는 호기심이 당겼다. 칫솔 홍보와 판매 일이었다. 주당 1파운드에 5달러의 보너스가 추가되는 직장이었다. 릴리는 이 일에 채용되어 호객을 하며 칫솔을 팔았다. 어느 날 점포에서 존 그레이엄이라는 젊은 신사를 만났다. 명함을 보니 철강물 취급회사 존 그레이엄 상사의 대표였다. 그의 부름을 받고 그 회사로 가서 주당 2파운드의 판매수당을 받게 되었다. 존은 릴리 정도의 재간을 갖춘 미인이 칫솔 판매에 매달리는 것은 아까운 일이라고 설득했다. 릴리는 존이 믿음직스러웠다.

좋은 직장으로 옮겼으니 음산한 방을 떠나 햇빛이 드는 곳으로 주거를 옮겼다. 존은 친절하고 관대하며 예절에 밝았다. 게다가 건강하고 매력 있는 미남이었다. 그는 귀족이었다. 릴리는 그에게 애착심을 갖게 되었다. 18세 되던 해, 존은 릴리에게 파리에 가자고 권했다. 깜짝 놀랄 일이었다. 프랑스에 향수를 사러 가자는 것이다. 2주일 머물 예정이었다. 릴리는 은밀히 사귀던 재벌 사업가 몬트 콜린스(Monte Collins)에게 이 사실을 알려야 하는지 고민스러웠다. 몬트는 그녀와의 결혼을

마음먹고 있었다. 그런데 릴리는 몬트보다 존을 더 좋아하게 되었으니 상황이 미묘해졌다. 그녀는 망설임 끝에 눈 딱 감고 존의 팔짱을 끼고 파리로 갔다.

파리에 있는 동안 시간을 아껴 숙원이던 미용학원을 다녔다. 2주일 후에도 공부가 끝나지 않았다. 릴리는 학업 중도에 파리를 떠날 수 없었다. 2주일 더 있으면 과정을 끝낼 수 있었다. 먼저 출발한 존은 빨리 오라고 독촉을 했다. 체류비를 더 보낼 수 없다고 타전했다. 스산한 마음으로 호텔에 돌아오니 뜻밖에 등기우편이 와 있었다. 봉투에 몬트 콜린스의 이름이 구세주처럼 적혀 있어 여간 반갑지 않았다. 봉투 속에 100파운드 수표가 있었다. 릴리는 홀린 듯이 쾌재를 불렀다. 갑자기 몬트가 새롭게 보였다. 미래로 향하는 낙원이 열리는 듯했다. 릴리는 새로운 모습으로 런던에 돌아갈 수 있게 되었다. 존도 놀라고, 몬트도 놀랄 것이다. 몬트는 다이아몬드 약혼반지도 보냈다. 몬트가 물었다. "당신은 나를 사랑합니까?" 릴리는 즉답했다. "네, 사랑합니다." 다이아몬드 팔찌와 다이아몬드 브로치도 왔다.

일요일마다 릴리는 약혼자 몬트와 함께 시골로 드라이브를 했다. 몬트는 부활절 후 2주일 지나 결혼식을 올리자고 말했다. 릴리는 존에게 이 사실을 알릴 수 없어서 고민했다. 결혼 후에 알리는 것이 좋겠다고 생각하면서 존에게는 계속 거짓말을 했다. 몬트와 브라이튼 여행을 가면서도 존에게는 숨겼다. 여행 첫날 몬트와 릴리는 식당에 마주 앉았다. 그런데 갑작스럽게 릴리는 당황하고 얼굴이 붉어졌다. 식당에서 존을 발견한 것이다. 존은 도저히 믿을 수 없다는 듯이 릴리를 바라보고 있었다. 존이 벌떡 일어나서 이들의 테이블로 왔다. 그는 몬트에게 낮은 목소리로 말했다. "나는 이 여인을 압니다. 춤 한 번 출 수 있을까

요?" 몬트는 놀라서 릴리와 존을 번갈아 쳐다보았다. 그는 얼떨떨한 표정을 지으면서 "좋습니다."라고 중얼거렸다. 존은 손을 내밀었다. 릴리는 순간 반지를 뽑아 몬트의 손에 쥐여주었다. "갖고 가세요. 저 사람은 우리가 약혼한 것을 몰라요." 릴리는 재빨리 말하고 존의 품에 안겼다. 존은 릴리를 홀 중앙으로 인도하며 물었다. "그 반지를 누가 주었나요?" "저 사람이요. 우리는 약혼했어요." 몬트는 고양이가 쥐를 노려보듯이 릴리를 날카롭게 바라보았다. 릴리는 그 순간 천만금을 주더라도 그와 결혼할 수 없다는 것을 알았다. 릴리는 계속 존에게 매달리며 속삭였다. "당신이 나와 결혼할 건가요?" 그는 순간 멈춰 섰다. 그는 릴리를 꼭 껴안으면서 "결혼합시다"라고 말했다. "언제요?" "지금 당장!" "좋아요. 지금 결혼해요." 두 사람은 춤을 멈추고 테이블로 돌아와서 몬트에게 정중하게 인사하고 식당을 빠져나갔다. 릴리는 사랑하는 사람과 결혼하고 싶었다.

이들은 다음 날 런던 등기소에 가서 결혼 신청을 했다. 릴리는 존 그레이엄 부인이 되었다.

배우 셰일라

릴리는 점포 근무를 하지 않았다. 그녀는 이제 사무원이 아니라 사장의 부인이었다. 릴리는 존의 누님인 윌리엄 애시턴 부인을 방문해서 인사했다. "존과 지난 토요일 결혼했습니다." 부인은 냅다 고함을 질렀다. "안 돼!" 그리고 왈칵 눈물을 쏟았다. "네가 알아둘 게 있어. 그 애는 파산이야. 앞으로 내게서 단 한 푼도 받지 못할 거야." 부인은 자리에서 벌떡 일어났다. "그 애한테 말해. 난 그 애를 만나지 않을 거야. 끝났어." 릴리는 그 집에서 나왔다.

존은 몹시 당황했다. 릴리는 존을 위로했다. "걱정 마세요, 우리 힘으로 살아가요." 그는 미소를 짓고 용기를 냈다. 릴리는 그에게 따뜻한 키스를 했다.

릴리는 왕립연극예술아카데미에 등록했다. 연출가 케니스 반스는 브라이튼 극단 시절부터 존의 친구였다. 그의 도움을 받으면서 릴리는 화술 교실에서 공부를 시작했다. 연기 공부는 즐겁고 신바람 나는 일이었다. 릴리는 여배우로 성공하겠다는 결심을 했다. 배우가 되어 생활을 돕고 싶었다. 존은 사업을 하면서 상당한 액수의 부채를 안고 있

었다. 그의 재정적 어려움을 조금이나마 덜어주고 싶었다. 화술 연습은 모음 발언이 중요했다. 런던 사투리, 일명 '카크니 발음'이 문제였다. 존이 열심히 발음을 교정했지만 쉽게 헤어나지 못했다. 연기 교실에서 유명 배우 찰스 로턴(Charles Laughton)을 만나서 연기 훈련에 도움을 받았다.

연습 공연에서 릴리는 로턴의 상대역으로 출연했다. 릴리의 연기가 불충분해서 1차 연습 공연 후에 다른 배우와 대체되었다. 릴리가 유일하게 실력을 발휘한 분야는 마임 연기였다. 아카데미에서 분장술을 배우고 연기와 화술도 연마했다. 동료 배우 한 사람이 그녀의 셰익스피어극 출연은 무리라고 말하면서 차라리 뮤지컬에 도전하는 것이 좋겠다고 충고했다. 그의 충언은 적절했다. 남편과 당장 함께 지내는 것도 좋았지만 앞날이 문제였다. 생계를 그에 의존하는 것은 불안한 일이었다. 무엇인가 대비책을 강구해야만 했다. 릴리는 무용과 노래, 그리고 화술 연습에 열중했다. 그 당시 처음으로 셰일라 그레이엄(Sheilah Graham)이라는 예명을 갖게 되었다. 뮤지컬 공연 오디션에 응모해서 코러스걸로 채용되어 무대에 출연했다. '모터쇼 볼' 행사에서 릴리, 아니 셰일라는 런던 최고의 '코러스걸'로 선정되어 '런던 무대 미인상'을 받았다. 상을 받으니 자신감이 생겼다. 셰일라는 코크런 뮤지컬 극단에 발탁되어 주당 4파운드의 보수를 받고 격조 높은 무대에 진출하게 되었다.

연예계에서 기혼자는 환영을 받지 못한다. 그래서 셰일라는 결혼 사실을 숨겼다. 그랬더니 또 다른 골칫거리가 생겼다. 런던의 플레이보이와 귀족들이 경쟁하듯 몰려들었다. 하루는 뮤지컬 주인공이 병으로 출연을 못 하게 되어 셰일라가 대역으로 무대에 섰다. 다음 날 조간에는 "유명해진 코러스걸"이라는 타이틀과 함께 셰일라에 관한 기사와

사진이 보도되었다. 이것이 계기가 되어 셰일라는 매일 저녁 만찬과 무도회 초청을 받게 되었다. 1927년 8월 28일자 『데일리 익스프레스』에는 「셰일라 그레이엄—배우 탄생」이라는 기사가 대서특필되었다. 정말로 믿을 수 없는 일이었다. 제작자 찰스 코크런(Charles B. Cochran)은 축하 메시지와 축하금 10파운드를 보냈다. 그는 셰일라와 세 편의 작품 계약을 체결했다. 첫 작품의 주급은 10파운드이지만 세 번째 작품은 20파운드로 격상되었다. 무대에서의 눈부신 활동으로 셰일라는 존의 재정적 부담을 덜어주게 되었다. 당시 셰일라는 19세였다.

런던 공연은 계속 성공했다. 셰일라는 운이 좋았다. 매일 저녁 귀족들과 왕족들의 초대를 받게 되었다. 그러던 어느 날 셰일라는 신문에 글을 기고했다. 글을 써서 원고료 받는 일은 꿈같은 일이었다. 존의 사업은 부진의 연속이어서 셰일라의 바깥일은 점점 바쁘게 돌아갔다. 아침 연습, 오후 리허설, 저녁 공연, 한밤중의 만찬, 춤과 음식과 샴페인의 파티 등으로 수면 부족이 되어 피로감은 가중되고 셰일라의 건강은 악화되었다.

언론인으로서의 출발

결혼을 숨기며 이중생활을 하는 일은 점점 어려워졌다. 브루스 오길비, 코크런, 리처드 노스 등 지명인사들이 셰일라를 쫓고 있었다. 이런 곤경에서 벗어나기 위해 스물한 살 생일에 존과 프랑스 남해안으로 여행을 갔다. 결혼생활은 점점 어려워지고 있었다. 자유롭고 분방한 극단 생활 때문이었다. 꿈같은 무대 인생에 몸을 맡기는 극단 생활은 순간의 환락을 위해 너나없이 인생을 소진하고 있었다. 셰일라는 이런 상황을 견디기 힘들었다.

존의 회사가 파산했다. 1929년 봄이었다. 이 소동으로 셰일라의 결혼 사실이 알려졌다. 그로 인해 다시 무대로 돌아갈 수 없게 되었다. 그 이후 두 달 동안, 셰일라는 휴식을 취하며 독서를 하고, 하이드파크에서 햇살을 즐기며, 프랑스어 공부에 열중했다.

그 당시 셰일라는 주디스 허트(Judith Hurt)를 만났다. 그는 셰일라에게 무대와는 다른 세상을 열어주었다. 주디스는 어머니와 함께 스코틀랜드에서 왔다. 이들 가족은 셰일라가 살고 있는 위그모어 거리(WIgmore Street) 128번지 건물 3층에 있었다. 주디스는 셰일라 나이 또

래였다. 블론드 머리에 푸른 눈의 날씬한 그녀는 사교 생활에 능통한 여인이었다. 옥스퍼드와 케임브리지 젊은이들이 그 집에 드나드는 것을 보니 교제 범위도 넓고 모두들 상류층이었다.

셰일라는 하이드파크에서 우연히 이들을 만나 빙상장에 함께 갔다. 주디스는 남자친구와 함께 있었다. 그의 이름은 조크 웨스트였다. 그 남자는 셰일라에게 스케이트 타는 법을 가르쳐주었다. 빙상장에서 제크 미트포드를 만났다. 셰일라와 그는 빙상에서 왈츠를 추었다. 빙상장 모임은 점점 확산되었다. 이들은 모두가 신사요, 귀족이었다. 그래서 셰일라도 귀족 명칭을 만들어냈다. 로렌스와 베로니카 로슬린 그레이엄의 딸로 변신했다. 이 정도면 사교 생활에 끼어들 만했다. 셰일라는 프랑스 파리에서 교육을 받은 것으로 자리매김을 했다. 한 가지 결함은 그동안 궁정 출입 경험이 없었다는 것이다. 이들 젊은이들은 18세에 이미 궁정에 드나들고 있었다. "지금이라도 갈 수 있습니다." 그들 중 한 사람이 말했다. 존의 주선으로 셰일라는 궁전에 참례할 수 있게 되었다.

이들을 통해 랜돌프 처칠(Randolph Churchill)을 만난 후부터 셰일라는 글을 쓰기 시작했다. 미국 잡지 『새터데이 이브닝 포스트』에 편지를 보내 원고를 받아주느냐고 문의한 다음 글을 발송했다. 『데일리 메일』에도 두 번째 원고를 보냈다. 『포스트』는 셰일라에게 비버브루크 경(Lord Beaverbrook)을 인터뷰하라고 요청했다. 셰일라는 비버브루크에게 인터뷰 요청을 했으나 거절당했다. 그녀는 런던에서 50마일 거리에 있는 처클리 코트(Cherkley Court)로 달려갔다. 도착하니 집사가 막아섰다. 셰일라는 그에게 자신의 메시지를 전해달라고 부탁했다. 집사는 돌아와서 "그분은 당신을 만나지 않겠답니다"라고 전하면서 문전박대했다.

셰일라는 끈질기게 다음 날 다시 갔다. 집사는 "만나시겠답니다"라고 말했다. 셰일라는 그 자리에서 눈물이 났다. "내일 오후 2시, 런던 댁에서 뵙잡니다." 집사의 전갈이었다.

　다음 날, 셰일라는 비버브루크 런던 저택으로 갔다. 실내에 들어서니 아름다운 귀부인들 초상이 벽면에 가득했다. 갑작스레 방문이 열리더니 몸집은 작은데 유난스럽게 큰 머리와 입, 그리고 날카로운 눈매를 지닌 노신사가 불쑥 나타났다. 비버브루크 경이었다. 그의 용솟음치는 활력이 셰일라의 기운을 순식간에 고갈시켰다. 초상화를 가리키며 "내 아냅니다"라고 우렁찬 목소리로 말했다. 그는 덧붙였다. "아름답죠?"

　"나는 인터뷰에 응하지 않습니다. 그 대신 더 재미있는 스토리를 들려드리겠습니다." 소파로 자리를 옮긴 후 그는 말했다. "국제연합은 폐지되어야 합니다. 내가 쓴 것으로 당신이 원고를 만들어 허스트계 언론에 갖다주세요. 원고료 20파운드 받습니다." 비버브루크 경은 셰일라를 쳐다보고 총탄 퍼붓듯 말했다. 잠시 후, 한숨 돌리고, "승마하시나요?" 그는 물었다. "네." "오늘 오후 나와 처클리까지 승마합시다." "승마복이 집에 있는데요." 그는 집사를 불러 이 손님을 댁으로 모시라고 일렀다. 1시간 30분 후 그는 셰일라와 함께 푸른 들판을 달렸다. 승마를 끝내고 그는 "만찬에 참석하시고 하룻밤 묵고 가시겠지요? 우리는 늦은 시간에 식사를 합니다." 셰일라는 난처했다. "그렇게 하고 싶은데요, 저는 기혼이거든요." "아아, 결혼하셨군요!" 그는 냉담하게 말했다. 셰일라는 남편에게 전화를 했다. 존은 시큰둥했다. "당신 괜찮아?" 존의 반응이었다. 옆에서 비버브루크 경이 듣고 있었다. 만찬이 끝난 후, 영화 한 편 보고 나서, 비버브루크 경은 셰일라에게 "자동차

　　　　　　　　스콧 피츠제럴드와 셰일라 그레이엄

가 준비되었습니다"라고 귀띔했다.

셰일라는 런던으로 돌아왔다. 비버브루크 경이 준 원고는 아무 곳에서도 받지 않았다. 셰일라는 그에게 편지를 보내 그 원고를 허스트계 언론사는 받아들이지 않는다고 전했다. 그는 20파운드 수표를 보내면서 한마디 남겼다. "그 사람들에게 잊으라고 말하세요." 셰일라는 그이후 도서관에 파묻혔다. 수많은 원고를 탐색하고 열독했다. 특히 미국 언론사에 발표된 원고를 집중적으로 읽었다. 미국의 언론사들은 그당시 활기찬 활동을 하고 있었다. 미국은 한마디로 언론의 나라였다. 같은 원고 한 편이 수많은 언론사에 동시에 게재되는 일은 놀라웠다. 상대적으로 저자의 원고료 수입도 대폭 증가하는 언론 낙원이었다. 놀라운 일이었다. 셰일라는 해답을 얻었다. 미국으로 가자. 과거의 고달픈 짐을 훌훌 털어버리고 가버리자. 그곳은 신천지가 아닌가. 모든 것이 새롭고, 모든 사람이 새롭다. 셰일라는 혼자 버틸 수 있다. 미국에서 여성의 애정, 결혼 등의 문제를 다루는 전문 언론인으로 새 출발을 하자. 셰일라는 결심했다. 셰일라는 그동안 런던에서 남녀 문제의 복잡한 사건을 겪으면서 경험을 쌓고 공부도 했다. 존에게 그 생각을 전했더니 그도 대찬성이었다. 존은 존대로 전념하는 일이 있었다. 미국의일은 존이 셰일라와 함께할 수 없는 일이었다. 둘은 서로 떨어져 살기로 합의했다. 셰일라는 이 일이 결혼의 종말인 것을 내심 알고 있었다. 그러나 셰일라는 잊지 않았다. 자신을 백화점 칫솔 판매원에서 건져내어 성장시켜준 존의 은혜, 그것은 결코 잊을 수 없었다. 그는 어쨌든 그의 가족이었다.

열혈 기자에서 할리우드 영화평론가로

셰일라는 만일의 경우 돌아올 여비 100달러와 가방 가득 담은 소
개장을 들고 1933년 6월 미국에 도착했다. 미국에서 가장 유명한 언
론사는 존 휠러(John Wheeler)가 주관하는 북미신문연합(North American
Newspaper Alliance)이었다. 그의 사무실은 뉴욕 타임스퀘어 모서리에 있
었다. 그는 셰일라의 소개장을 읽었다. "그동안 쓴 글 좀 봅시다." 그는
말했다. 셰일라는 서류를 꺼냈다. "우리가 원하는 글이 아닙니다." 그
는 잘라 말했다. 계속해서 서류 파일을 디밀었더니 젊은 아내와 중년
남자의 애기를 담은 원고에 호감을 보였다. 참다 못해 셰일라는 "좋다
면 계약합시다"라고 냅다 밀어붙였다. 그는 의아스럽게 셰일라를 쳐다
보더니 입을 열었다. "며칠 생각해보겠습니다. 전화하세요."

"휠러 씨, 지금 계약하면 안 됩니까? 내가 만나는 언론인은 당신만이
아닙니다."

그는 미소를 지으며 "글쎄, 며칠 안으로 전화하세요"라고 말하면서
벌떡 일어나 셰일라를 문으로 안내했다.

휠러는 실상 셰일라의 글이 마음에 들었다. 마침내 셰일라는 주급 40

달러로 채용되었다. 휠러는 추가로 더 많은 보수를 받을 수 있다고 말했다. 『이브닝 저널』의 여성 편집자 메리 도거티는 셰일라에게 좋은 아이디어를 줬다. "뉴욕 인상기를 쓰세요." 셰일라는 즉시 충격적인 인상기를 써서 도거티에게 줬다. 기사 제목은 "누가 결혼에서 가장 많이 속이는가?"였다.

다음 날, 둑이 터졌다. 『이브닝 저널』이 급히 셰일라를 불러들였다. 그의 기사가 놀라운 반응을 일으켰기 때문이다. 신문사에 도착하니 사진기자가 대기하고 있었다. 셰일라는 연속적으로 초상사진을 찍었다. 전화 받는 모습, 타자기 앞에서 글 쓰는 모습을 여러 각도에서 촬영했다. 신문사는 셰일라 그레이엄을 대대적으로 선전할 생각이었다. 『이브닝 저널』이 셰일라에게 주급 75달러를 약속했다. 셰일라는 양쪽 신문에 동시에 채용되었다. 다음 날 셰일라 기사가 조간 신문을 장식했다. 셰일라의 글이 매주 3회 연속으로 게재되었다.

이후, 2년 동안 셰일라 그레이엄은 뉴욕의 기자로 명성을 날렸다. 침실 내부 사진을 찍기 위해 낯선 집 창문으로 침입하고, 린드버그 비행을 취재하기 위해 비행기로 그의 뒤를 쫓았으며, 하웁트만 살인사건을 취재하며 갱단 내부를 뒤진 후 알 카포네의 플로리다 집을 특종하는 맹렬 기자가 되었다. 셰일라는 주저하는 일이 없었다. 유명 소설가 도로시 파커(Dorothy Parker)를 인터뷰하며 그에게 문신 여부를 묻는 대담성을 발휘했다. 유명 배우들 인터뷰도 독자들의 찬사를 받았다. 이 모든 일에 존 휠러는 그를 돕는 자문역이요 친구가 되었다. 휠러를 통해 뉴욕 문화계와 언론계, 그리고 출판계 거물들과도 친분을 맺을 수 있었다. 셰일라는 어느새 뉴욕의 엘리트가 되어 사교계의 마돈나로 주목을 받으며 '스토크 클럽(Stork Club)' 한가운데 자리 잡았다. 파티에서 조

지 거슈인의 피아노 연주를 듣고, 조지 터니와 헤이우드 브라운의 노래를 들었다. 롱아일랜드의 '파이핑 록 클럽'에서 정구를 즐기고, 빈센트 아스토어의 웅장한 저택에서 마음껏 승마를 즐겼다.

파티 석상에서 극작가 클레어 부스(Clare Boothe)를 만났다. 그는 나중에 이탈리아 대사로 부임한다. 이들이 모인 곳에는 냉엄하고, 아름답고, 명석하고, 탁월한 사람들이 있었다. 이들 모임은 셰일라에게 큰 고민이 되었다. 뉴욕 문화계 인사들 모임에는 언제나 고상한 담론이 오갔다. 루스벨트 대통령, 피우스 교황, 극작가 버너드 쇼가 서거한다면 누구의 죽음이 가장 큰 역사적 손실이 될 것인가? 오늘, 셰익스피어와 플라톤이 만나면 이들의 대화는 어떻게 전개될 것인가? 파티에 모인 손님들은 이런 화제를 놓고 격론을 펼쳤다. 그러나 셰일라는 이들 담론에 끼어들지 못했다. 셰일라는 초조해졌다. 그는 방관자가 된 기분이었다. 셰일라는 집에 가서 자신의 무학(無學)을 개탄했다.

약간의 위로가 된 것은 도니걸 경(Lord Donegall)이 따뜻한 편지를 보내주었기 때문이다. 그는 셰일라와 결혼하고 싶다고 말했다. 셰일라는 감사의 편지를 보내며 생각해보겠다고 말했다. 존 휠러는 호텔에서 한잔하자고 연락을 했다. 셰일라의 스산한 마음이 누그러졌다. 『이브닝 저널』의 발행인 리 오웰이 동석한다고 해서 새삼 기운이 났다.

이후, 셰일라는 정력적으로 일에 몰두했다. 일이 늘면서 수입도 증가했다. 주당 400달러 수입이 되기도 했다. 라디오 인터뷰, 잡지 원고, 특집 기사 등을 계속해서 진행했다. 1934년 켄트 공작과 그리스의 마리나 공주 결혼식 취재차 영국으로 갔다. 부둣가에는 존이 뉴욕 신문을 흔들면서 "당신 성공했어!"라고 고함을 질렀다. 이 시기에 셰일라는 존과 합의이혼을 했다. 존은 싫었지만 결혼을 더 이상 지속할 수 없다

는 것을 알고 있었다. 셰일라 마음 한구석에는 도니걸 경이 자리 잡고 있었다.

미국으로 돌아오니 신나는 일이 기다리고 있었다. 저명 칼럼니스트 엘시 로빈슨이 은퇴하게 되어 셰일라가 그 자리에 응모할 수 있었기 때문이다. 그러나 이 일은 실패했다. 셰일라는 몇 주일 동안 심사숙고했다. 뉴욕 신문의 칼럼 계약도 끝나게 되어 더욱더 심란해졌다. 때마침 할리우드 칼럼니스트 몰리 메리크(Molly Merrick) 여사의 계약이 종결되었다는 소식을 접했다. 여사는 더 많은 보수를 원했으나, 셰일라는 휠러에게 여사가 기존에 받아온 보수로 그 자리를 맡을 수 있다고 말했다. 휠러는 좋아했다. 그 자리는 주당 200달러 자리였다. 휠러는 셰일라에게 주당 120달러를 약속했다.

1935년 크리스마스 이브에 셰일라는 미국 서해안 할리우드로 갔다. 비행기가 이륙하는 순간 셰일라는 이 길을 잘못 가는 것이 아닌가라는 불안감에 사로잡혔다. 보수가 더 좋은 뉴욕에 남아 있는 것이 좋지 않았는지 갑자기 후회스러웠다. 그러나, 이미 때는 늦었다.

미국에 온 것은 돈 때문만이 아니었다. 그렇다면 무엇이었는가? 비행기 안에서 이 문제를 차분히 생각해보았다. 사랑인가? 가정적 안정인가? 가족인가? 사실은 아이를 원했다. 고아원에서 원장이 어른이 되었을 때, 무엇이 되고 싶으냐고 물었을 때, 셰일라는 "어머니"라고 대답했다. 셰일라는 가족이 없었다. 그래서 가정을 꾸리고 싶었다. 그에게 피붙이가 있어야 했다. 이 세상에 단 한 사람이라도 자신의 분신이 있어야 하고, 무엇에 소속되어 있어야 했다. 공연 무대는 그 소원을 풀어주지 못했다. 사교 생활도 그 소원을 풀어주지 못했다. 런던에서도, 뉴욕에서도 그 소원을 풀어주지 못했다. 미국에서 잘 먹고, 잘 살고, 좋

은 옷 입고, 친구 사귀고 신나게 살았지만 매사 허망한 일이었다. 그의 끝없는 상념이 스튜어디스의 크리스마스 축하 인사로 깨졌다. 셰일라는 샴페인을 한 모금 마시고 창밖의 어둠을 응시했다.

스콧 피츠제럴드와의 만남

할리우드는 뉴욕의 칼럼니스트 셰일라 그레이엄을 인정하지 않았다. 그럴수록 셰일라는 칼럼 쓰는 일에 정성을 다했다. 무엇보다도 할리우드 인기 칼럼니스트 루엘라 파슨(Louella Parsons)을 꺾는 일이 중요했다. 셰일라는 있는 그대로 보고 솔직하게 털어놓겠다고 다짐했다.

뉴욕에서 시작했던 그대로였는데 초기의 결과물은 참담했다. 할리우드에는 셰일라의 지인이 한 사람도 없었다. 갈수록 셰일라는 고립되고 배척당했다. 셰일라는 생존에 위협을 느낄 정도로 한동안 힘들게 살았다. 그러나 셰일라는 공격을 당하면 과감히 응전했다. 클라크 게이블과 조앤 크로포드가 판치는 세상에서 거침없이 이들의 치부를 긁어댔다. 진 할로가 주연하는 MGM 영화 〈수지〉 평을 이렇게 썼다. "최고의 제작자, 최고의 작가, 최고의 배우, 최고의 카메라맨을 지닌 회사가 형편없는 연기와 최악의 영상에 최하의 연출을 보여주는 저질 영화를 만들고 있으니 도저히 이해할 수 없다." 이 글이 도화선이 되어 할리우드 황제인 윌 헤이스(Willl Hays)가 정면 공격에 나섰다.

언론사 사주 존 휠러는 셰일라에게 몸조심하라는 전문(電文)을 보냈

다. 왜 이토록 과격한 평문을 쓰는지 사실은 셰일라 자신도 몰랐다. 좋고 나쁘고 간에 셰일라는 느끼는 대로, 생각한 대로, 보고 들은 대로 솔직하게 평문을 썼을 뿐이다. 과거 자신의 인생은 숨기며 거짓말하는 일이 많았기 때문에 셰일라는 모든 일에 정직해야겠다고 생각했다. 그것이 전부였다. 그런데 뜻밖에도 셰일라 그레이엄이 쓴 칼럼이 독자를 열광시켰다.

셰일라가 발견한 할리우드는 지혜로움과 어리석음, 엄청난 재능과 평범한 능력이 공존하는 곳이었다. 노마 시어러, 셜리 템플, 진 할로, 콘스턴스 베넷이 활개치는 꿈의 도시였다. 이곳에서 대통령의 생일 파티가 열리고, 스타 배우들이 영광의 길을 달리고 있었다. 첫해부터 1937년 여름까지 셰일라는 할리우드를 탐색하는 시기로 정하고 구석구석을 살피며 찔러봤다. 1937년 가을에 접어들면서 셰일라는 차츰 자신의 자리를 단단히 다질 수 있었다. 취재 범위도 점차 확대되었다. 보브 벤츨리(Bob Benchley)와 에디 마이어(Eddie Mayer)를 만나면서 교제도 순조로워졌다. 셰일라는 테니스와 댄스파티에 드나들게 되고, 모두가 부러워하는 데이비드 셀즈닉 만찬 초대객 명단에도 오르게 되었다.

6월에 런던으로 가서 이혼 수속을 마쳤다. 존을 만나는 일은 슬펐다. 그러나 그와는 다정한 친구가 되어 헤어졌다. 런던 마지막 날, 셰일라를 돌봐주고 후원해주는 도니걸 경과 오찬을 나눴다. 도니걸 경에게 이혼을 마쳤다고 말했더니 기쁨의 환성을 질렀다. "이제 길이 열렸네." 그는 말했다. "두 주일 내로 할리우드로 가서 결말을 지어야겠어요." 그는 할리우드에서 약혼반지를 사주면서 "새해 전날에 영국식으로 결혼식을 올립시다"라고 말했다. 신혼여행은 세계일주 항해를 하기로 정했다. 그는 셰일라에게 열렬한 키스를 퍼붓고 런던으로 떠났다. 셰일

스콧 피츠제럴드와 셰일라 그레이엄

라는 자신이 귀부인이 되어 버킹엄 궁전에서 여왕을 알현하는 모습을 상상해보았다. 그러나 마음에 걸리는 일은 자신의 모든 과거를 도니걸 경에게 말할 용기가 없다는 것이었다.

로버트 벤투리가 주최한 셰일라의 약혼 축하 파티가 할리우드 언덕 셰일라의 집에서 1937년 7월 14일에 열렸다. 그날 밤, 파티 석상에서 셰일라는 스콧 피츠제럴드를 처음으로 만났다.

에디 마이어, 프랭크 모건, 찰스 버터워스 등 작가들과 배우들이 한곳에 모여 담소를 나누고 있었다. 테라스 아래로 멀리 할리우드 시내의 불빛이 빛났다. 꿈같은 밤이었다. 도니걸과 셰일라는 샴페인 잔을 들고 손님 사이를 인사를 나누며 지나갔다. 사방에서 축하 샴페인 잔이 부딪쳤다. 모두들 마시고, 떠들어대고, 웃음에 넘쳐 있었다. 다들 밖으로 나가 자동차에 오르고 '알라의 정원'으로 몰려갔다. 그곳에는 또 다른 손님들이 모여 있었다. 도로시 파커, 앨런 캠벨, 유럽에서 온 여배우 탈라 비렐 등이 잔을 들고 있었다.

순간, 셰일라는 램프 불빛을 휘감고 번지는 푸른 연기를 감득했다. 여태껏 본 적이 없는 한 남자가 의자에 조용히 앉아서 담배를 피우고 있었다. 푸른 연기는 거기서 나고 있었다. 셰일라는 유심히 그 남자를 쳐다봤다. 그는 현실 같지 않았다. 소란한 방 안에서 혼자서 침묵하고 있었다. 아무도 그를 주목하지 않았고, 그도 또한 아무에게도 관심을 기울이지 않았다. 그는 창백한 얼굴을 하고 있었다. 마치 마리 로랑생의 파스텔 그림처럼 옷도 눈도, 입술도 모두 푸른빛 베일 속에 잠겨 있었다. 셰일라는 돌아서서 옆에 있는 프랭크 모건과 잠시 대화를 나누고 다시 그 사람을 봤더니 그는 사라지고 없었다. 텅 빈 자리에는 담배 연기만 덩그러니 남아 있었다.

"저기 앉아 있던 사람이 누구였죠?" 셰일라는 프랭크에게 물었다.

"스콧 피츠제럴드입니다. 작가예요. 내가 파티에 초대했어요. 간 모양이네. 파티 싫어해요."

"아아, 그래요?"

그 후, 셰일라는 램프 밑의 남자를 잠시 잊고 있었다. 다음 날 아침 셰일라는 도니걸을 전송하면서 뜨거운 작별의 키스를 나눴다. 며칠 후, 셰일라는 작가연맹이 주최하는 만찬에 초대를 받았다. 도로시 파커와 나란히 앉았는데 건너편에 놀랍게도 스콧 피츠제럴드가 있었다. 그는 "만난 적이 있는데요"라는 표정을 지으면서 셰일라에게 미소를 던졌다. 셰일라도 반가운 미소를 보냈다. 그는 피곤해 보였다. 얼굴은 여전히 창백했다. 파티 때 보았던 그런 푸르스름한 얼굴이었다. 그런데 그는 이상한 매력이 있었다. 울적한 얼굴이 인상적이었다. 그는 몸을 앞으로 내밀면서 "나, 당신 좋아해요"라고 말했다. 셰일라는 그 순간 저 사람은 햇빛이 필요하다는 생각을 했다. 그는 햇살과 공기와 온기가 필요했다. 둘 사이에 긴 침묵이 흘렀다. "나도 당신이 좋아요." 셰일라는 말문을 열었다. 갑자기 그의 얼굴에서 우울한 표정이 사라졌다. 얼굴에 젊음의 열기가 넘쳤다.

다음 날 토요일 저녁, 막 외출하려는데 에디 마이어로부터 전화가 왔다. 오늘 밤 무얼 하느냐는 내용이었다. 음악회 간다고 말했다.

"아쉽네. 스콧 피츠제럴드와 함께 있는데, 같이 저녁 먹지 않을래?"

"그렇게 하고는 싶은데, 루디와의 음악회를 취소할 수가 없네."

"루디도 데려와!"

에디는 밀어붙였다. 셰일라는 지고 말았다. '알라의 정원'에서 만나 클로버 클럽으로 갔다. 스콧은 말수가 적었다. 줄곧 침묵을 지키며 그

전처럼 정적의 세계 속에 있었다. 그의 의복도 한철 지난 것이었다. 때는 7월인데 주름투성이 검은 레인코트를 걸치고 있었다. 목에 스카프를 감고, 구겨진 모자를 쓰고 있었다. 이 사람이 20년대 재즈 시대를 주름잡던 인기 작가인가 싶었다. 술집에서 배우 험프리 보가트 부부를 만나 서로 이야기를 나누었다. 보가트는 스콧에게 한잔하자고 권했다.

스콧은 정중히 사절하면서 그와 잠시 자리를 함께했다. 그는 보가트에게 그가 쓰고 있는 MGM 영화 장면에 관해서 이야기를 했다. 마침내, 셰일라는 스콧과 춤을 추기 시작했다. 둘이서 춤을 추는 동안 일행이 하나같이 슬그머니 사라졌다. 어떻게 이런 일이 가능했는지 알 수 없었다. 스콧은 셰일라와 춤추는 일이 즐거운 특권이라고 말했다. 스콧은 셰일라의 눈, 머리카락, 입술을 완전히 장악했다. 두 사람은 계속해서 춤을 추고 잠시도 좌석에서 쉬지 않았다. "나는 춤을 좋아해요." 그는 말했다. "나도 좋아해요." 셰일라도 말했다. 스콧은 끊임없이 셰일라에게 묻고 또 물었다. 셰일라는 나이를 한 살 속여서 27세라고 말했다. 자신은 40세라고 말했다.

"당신 같은 미녀가 어떻게 칼럼니스트가 되었나요?"

"나는 무대에 섰던 무용수였어요. 셰익스피어 배우를 지망했지만 불가능했지요."

두 사람은 탱고로 진입했다. 춤추는 황홀경 속에서 셰일라는 시간 가는 줄 몰랐다. 이 사람은 40대가 아니네, 젊은이네, 학생이네, 라고 셰일라는 생각했다. 자리로 돌아와서 스콧은 노트를 꺼내서 셰일라와 나눈 얘기를 적으면서 연신 콜라를 마셨다. 셰일라는 스콧과 화요일 식사를 약속했다. 집으로 돌아와서 내내 스콧 생각으로 머릿속이 가득 찼다.

스콧은 자신에 관해서 별로 말하지 않았다. 주로 셰일라에 관해서만 말문을 열었다. "도니걸과 약혼하셨다구요? 12월에 결혼하신다면서요?" "네." 갑자기 셰일라는 스콧이 마음에 들었다. 단시간에 무진장 좋아하게 되었다. 스콧의 칭찬을 받는 일이 너무 좋았다. 나중에 안 일이었지만, 스콧은 셰일라의 약혼 파티 며칠 전에 할리우드에 도착했다. 영화 대본을 쓰기 위해 영화사와 6개월 계약을 했다는 사실도 알게 되었다. 스콧은 약혼식 날 봤던 셰일라를 잊지 못하고 있었다. 그래서 에디에게 그 여인을 만나게 해달라고 부탁을 했었다. 에디는 스콧에게 그 여인이 칼럼니스트 셰일라 그레이엄이라고 알려줬다. 그래서 그날, 에디는 셰일라를 불러내는 전화를 한 것이다.

셰일라는 화요일에 만나서 스콧에 관해서 많은 것을 알게 되었다. 스콧은 미네소타주 세인트폴에서 1896년 9월 24일 태어났다. 1913년 뉴먼스쿨(Newman School)을 졸업하고 프린스턴대학교에 입학했으나, 1차 세계대전으로 대학을 중퇴한 후 군에 입대했다. 미국 문단의 거물이었고, 스콧 사망 후 미완성으로 끝난 장편소설 『최후의 거인(The Last Tycoon)』을 완성한 에드먼드 윌슨(Edmund Wilson)이 대학 시절 동급생이었는데 스콧의 문단 생활에 큰 힘이 되어주었다. 젤다 세이어(Zelda Sayre)와 약혼했으나 앞날을 알 수 없는 가난한 무명 작가의 신세 때문에 파혼당했다가, 1920년에 발표한 소설 『낙원의 이쪽』이 대성공을 거두면서 다시 성사된 사연도 알게 되었다. 1925년 『위대한 개츠비』 등 명작을 발표하면서 '잃어버린 세대'의 대표적인 작가로 명성을 떨치며 부와 영광의 생활을 한껏 누리게 되었다는 사실도 알게 되었다.

스콧과의 저녁 약속이 갑자기 취소되었다. 스콧은 딸이 와서 만나야 한다는 전보를 보냈다. 딸은 15세로 코네티컷에 있는 학교에 다니고

있었다. 스콧의 친구 헬렌 헤이스(Helen Hayes)가 딸을 데리고 온다고 했다. 셰일라는 기분이 잡쳐서 한참 동안 전보 쪽지를 노려보고 있었다. 부호이며 귀족인 도니걸의 약혼녀 셰일라가 외간남자, 그것도 열흘 전에 처음 만난 기혼 남성 때문에 이토록 낙담하는 것이 이상한 일이었다. 셰일라는 스콧을 만나야겠다고 결심했다. 다른 일은 아무래도 좋았다. 스콧이 중요했다. 셰일라는 전화를 걸었다. "스콧, 딸이 왔으니 나도 만나야지요. 우리 함께 식사해요." 잠시 침묵이 흘렀다. "좋아요. 7시에 모시러 가겠습니다."

딸 스코티(Scottie)는 예쁘고 쾌활했다. 아버지 이마와 눈을 닮았다. 그 때문에 셰일라는 금세 스코티를 좋아하게 되었다. 딸과 함께 있을 때 스콧은 딴사람이었다. 함께 춤추던 멋진 남자가 아니었다. 긴장하고 신경이 곤두서 있었다. 아버지는 딸에게 수시로 주의를 주었다. 참고 있던 스코티는 "아빠, 그만해요"라고 짜증을 냈다. 시간이 지남에 따라 스콧은 긴장이 고조되었다. 손가락으로 식탁을 두드리고, 연신 담배를 피우고, 한없이 콜라를 마셔댔다. 저녁 식사 자리는 긴장의 연속이었다. 셰일라는 의심스러웠다. 이 사람이 그 매혹적인 남자였는가? 근심으로 찌든 이 중년 남자가?

스콧이 딸을 호텔로 데려다준 후 셰일라 집 현관에서 스콧과 헤어질 때 셰일라는 갑자기 외로움을 느꼈다. 탱고를 함께 추던 매혹적인 남자가 지금은 시들어버린 중년의 아버지가 되었다. 그는 "굿 나잇" 하며 가려고 했다. 셰일라는 그를 놓치고 싶지 않았다. 셰일라는 "가지 마세요. 들어오세요"라고 말하면서 스콧을 방 안으로 끌어들였다. 그리고 그에게 키스를 했다. 갑자기 그는 시든 아버지가 아니라 원래의 스콧, 춤추는 스콧으로 돌아왔다.

스콧과 셰일라의 사랑

1937년 8월 말, 런던에서 전보가 왔다.

달링. 이 세상 최고의 소식. 모친이 우리 편에 섰음. 일이 쉽게 풀렸음. 내 사랑. 내 연인이여. 전보 줘요. 도니걸.

셰일라는 푸른 산맥이 보이는 창가에 앉아서 깊은 생각에 잠겼다. 그는 영화 〈대지〉가 새로운 관객 기록을 세웠다는 칼럼도 쓰지 못한 채 우두커니 앉아 있었다. 배우 존 베리모어가 갑자기 〈로미오와 줄리엣〉 촬영장에서 사라졌다는 다급한 기사도 손을 대지 않고 있었다. 온통 마음은 스콧뿐이고, 스콧이 무진장 보고 싶었다. 스콧을 만난 일은 최고의 행운이라고 생각했다. 그와 만나서 얘기를 나누고, 그의 목소리를 들으며 그와 마냥 함께 있고 싶었다. 스콧은 셰일라의 세계요 우주가 되었다.

도니걸의 전보는 눈에 들어오지 않았다. 불쌍한 도니걸. 셰일라 마음에서 그는 사라지고 없었다. 귀부인의 부귀영화는 손가락 사이로 흘

러내리고 자취를 감췄다. 스콧과 셰일라는 매일 저녁 밀회를 즐기며 긴 대화를 나눴다. 스콧은 낮에 메트로 영화사에서 대본을 썼다. 셰일라는 낮 시간에 영화 관련 기사를 쓰고, 스콧과 저녁 식사를 함께한 후, 밤에는 스콧과 책을 읽고 토론하며, 음악도 듣고, 춤도 추면서 즐거운 시간을 함께 지냈다. 스콧은 중고 포드차를 샀다. 저녁 6시면 그의 중고차 엔진 소리가 집 밖에서 반갑게 들렸다. 그는 항상 1920년대 대학생 복장으로 나타났다.

스콧은 셰일라의 모든 것을 알고 싶었다. 셰일라는 그에게 과거 일을 대강 털어놨다. 스콧은 사람들 앞에 나타나지 않으려고 했다. 자신이 무명 작가로 전락한 것이 몹시 괴로웠다. 셰일라는 그에게 용기를 주고 격려했다. "나는 당신 작품을 읽지 않았지만 앞으로 읽어볼게요." "좋아요, 셰일라, 내가 책을 드릴게요. 당장 오늘 밤 책방에 갑시다." 저녁 식사 후, 할리우드 제일 큰 책방으로 갔다. "스콧 피츠제럴드 책 있습니까?" 그는 점원에게 물었다. "미안해요. 없습니다." 점원의 대답이었다. 다른 서점으로 갔다. 다른 서점도 마찬가지였다. 세 번째 서점에서 서점 주인이 『낙원의 이쪽』, 『위대한 개츠비』 그리고 『밤은 아름다워라』 등 세 권의 책을 찾아서 연락하겠다고 스콧의 주소를 물었다. 서점 주인은 작가 스콧을 알아보고 "나는 당신의 애독자입니다"라고 말했다. 스콧은 그에게 감사했다. 셰일라는 스콧의 심정을 헤아리며 심란해졌다. 특히, 사교 모임에서 스콧을 소개할 때, 그 작가 살아 있었느냐고 놀라는 것을 보고 셰일라는 침통한 기분이었다.

스콧은 주당 수천 달러를 받고 있었다. 셰일라는 주급 160달러를 받아 그와는 비교가 되지 않았다. 그래도 스콧은 부채로 고통을 겪었다. 젤다의 병원비와 딸의 학비 때문이었다. 스콧은 한때 술 때문에 건강

이 악화되어 재기 불능 상태가 되기도 했지만, 새로운 결심으로 할리우드에서 다시 일어서기 위해 처절한 노력을 하고 있었다. 셰일라는 이런 내막을 처음에는 몰랐다. 스콧이 전혀 입을 열지 않았기 때문이다. 스콧은 일주일에 몇 번 달콤한 글을 적은 카드를 꽃과 함께 보냈다. 스콧의 권유로 셰일라는 『카라마조프 가의 형제들』을 읽기 시작했다. 그의 집요한 추궁에 셰일라는 전 남편 존 얘기도 하고, 그녀가 겪었던 여덟 번의 로맨스 이야기도 해주었다. 그리고, 결국 둑이 무너졌다. 과거를 남김없이 털어놨다.

"정 알고 싶으면 말할게요. 나는 학교에 다니지 않았어요. 무학이에요. 고아원에서 컸어요. 열네 살 때 학교 생활이 끝났어요. 나는 런던의 빈민가 출신이에요. 주변 사람들도 모두 가난했어요. 나는 거짓말과 속임수로 살아왔어요. 내 이름도 가짜예요. 내 사진도 가짜고요. 나는 당신이 생각하는 그런 사람이 아니에요."

셰일라는 걷잡을 수 없이 눈물을 쏟았다. 그녀는 스콧 앞에서 콩가루가 되었다. 스콧과의 마지막 날이 왔다고 생각했다. 그러나 스콧은 셰일라를 끌어안았다. "셰일라, 더 얘기 말아요. 미안해요. 울지 말아요." 스콧은 손수건을 꺼내 셰일라 눈물을 닦아주었다. 스콧은 셰일라의 어린 시절에 무궁무진한 동정심을 나타냈다. 셰일라는 스콧과 긴 시간 이야기를 나눴다. 셰일라는 비로소 무거운 짐을 내려놓았다.

꿈속을 헤매는 듯 셰일라는 테라스에 앉아서 할리우드 밤거리를 내려다보고 있었다. 시카고 광고회사 제임스 워턴 사장으로부터 셰일라가 요구한 주급 200달러를 수락한다는 편지가 왔다. 6개월 계약으로 셰일라의 방송이 10월 시작될 예정이었다. 그러나, 지금, 셰일라가 관

스콧 피츠제럴드와 셰일라 그레이엄

심을 쏟고 있는 것은 스콧이 보낸 그의 시 한 편「셰일라를 위하여 : 사랑스런 이단자여」였다. 그날 밤, 셰일라는 도니걸 경에게 결혼할 수 없다는 편지를 썼다. 한순간 셰일라는 잃어버린 꿈을 생각하며 눈물이 났지만, 스콧을 이토록 사랑하는데 어떻게 도니걸과 결혼할 수 있느냐는 생각으로 눈물은 마르고 기운이 났다.

말리부 해안에서

1937년 9월 중순 스콧은 동부로 젤다를 만나러 갔다. 젤다는 노스캐롤라이나주 애슈빌의 요양원에 있었다. 스콧은 여전히 젤다를 사랑했다. 셰일라는 이를 수긍했다.

스콧이 돌아왔을 때, 그는 풀이 죽어 있었지만 기운을 차려 시나리오 작업을 했다. 셰일라는 5분짜리 방송 대본을 써서 방송 전날 스콧에게 보여줬다. 그는 꼼꼼히 읽어보더니 "몇 구절 수정해도 될까요?"라고 묻고 대본 수정을 했다. 그가 손질한 대본은 아름다운 문장으로 재구성되었다. 첫 방송을 보고 스콧은 칭찬했다. 다음 방송은 시카고 현지에 가서 하기로 했다. 스콧이 셰일라를 돕기 위해 동행했다. 비행기 속에서 스콧은 과음으로 볼썽사나운 행동을 저질렀다. 보다 못한 셰일라는 중간 기항지 앨버커크 공항에서 할리우드로 돌아가라고 스콧에게 말했다. "당신은 앞으로 혼자예요. 우리는 외로운 늑대입니다." 스콧은 이 말을 남기고 사라졌다. 자신을 보호하며 도와줄 사람을 간신히 찾았는데 그 사람은 실패였다. 셰일라는 혼자 남아서 울었다. 그의 말이 옳았다. 스콧은 버림받은 외로운 늑대였다. 셰일라는 비밀이 많은 외

로운 늑대였다. 돌아가라고 한 일이 후회가 되었다. 등을 켜고 커튼을 젖혔는데 놀랍게도 스콧 얼굴이 불쑥 나타났다. "스콧, 안 갔어요?" "갔다가 술 생각나서 다시 돌아왔지요." 그는 제자리로 돌아와서 잠이 들었다. 시카고에 도착해서도 술로 인한 소동은 계속되었다. 귀로에는 술 때문에 공항에서 탑승을 못 하고 5시간 택시로 드라이브하면서 시간 보내며 술 깬 후에 간신히 비행기 타고 할리우드로 돌아왔다. 술 깨고 나서 스콧은 셰일라에게 정중하게 사과했다.

일주일 후, 셰일라는 다시 시카고로 가서 방송에 출연했다. 일을 마치고 뉴욕으로 가서 브로드웨이 연극을 볼 계획이었다. 스콧에게 그 뜻을 전했더니 뉴욕 관극을 중단하고 할리우드로 돌아오라고 강요했다. 뉴욕에 들렀다 오면 이미 자신은 할리우드에 없다고 말했다. 스콧이 셰일라를 돕기 위해 시카고로 갔을 때 영화사 일을 포기하고 간 것이었음을 나중에 알게 되었다. 스콧은 셰일라를 위해 큰 희생을 감수했던 것이다. 셰일라는 뉴욕행을 포기하고 할리우드 비행기를 탔다.

메트로 영화사는 스콧과 1년 재계약을 했다. 스콧은 영화 일에 열중하며 콜라와 커피로 몸조심하는 생활을 시작했다. 하루는 스콧이 기쁨에 넘쳐 법석을 떨었다. 파사디나 플레이하우스에서 그의 단편소설이 극화되어 공연된다는 것이다. 셰일라는 스콧과 함께 초연 무대를 위해 성장(盛裝)을 하고 대여한 리무진 자동차로 극장에 갔다. 그런데 어찌된 일인지 극장에는 관객이 드물었다. 알고 보니 소극장에서 올리는 학생극이었다. 열댓 줄 있는 객석은 썰렁했다. 이윽고 막이 올랐다. 연극은 보잘것없는 아마추어 무대였다. 집으로 돌아오면서 스콧은 입을 다물고 침통한 표정이었다. 스콧이 무대 뒤로 학생들을 만나러 갔을 때, 죽은 줄 알았던 작가가 나타나서 모두들 놀랐다고 했다. 집으로 와

서 스콧은 테니슨의 시를 읊었다.

> 아름다운 백합꽃을 접어서
> 호수 가슴에 밀어 넣으세요.
> 사랑하는 님이여, 당신을 접어서
> 내 가슴에 파묻고 사라지세요.

　그 시에 "아아, 스콧" 하고 눈물을 흘리는 셰일라를 스콧은 힘껏 끌어안았다. 셰일라는 그의 품에 안겨 눈동자를 응시하며 "당신 눈에 들어가 눈꺼풀 닫고 바깥세상 버릴게요"라고 말하면서 셰일라는 계속 오열했다.

　두 사람은 매일 밤 은밀한 시간을 보냈다. 바깥 나들이를 삼가며 음악을 틀어놓고 집에서 춤을 췄다. 1938년 초, 두 사람은 할리우드에서 은거 생활을 계속했다. 이들은 사교 모임을 피하고 사람들 화제에서 벗어났다. 둘은 기를 쓰며 가깝게 지내려고 애썼다. 함께 있지 않아도 친근감이 느껴졌다. 하루에도 대여섯 번 서로 전화를 했다. 저녁에 그가 현관에 나타나면 셰일라는 숨 가쁘게 뛰어가서 그를 반겼다. 만남은 항상 목마르고 간절했다. 셰일라의 찬란한 하루는 스콧이 저녁에 집에 도착할 때 시작되었다. 셰일라는 평생 벅찬 인생을 갈망하며 살아왔는데 지금 그 충만한 삶을 스콧으로부터 얻고 있었다. 이 세상 스콧만 있으면 되는 일이었다.
　그러나 이 일도 순식간에 깨지는 순간이 있었다. 원흉은 과도한 음주 때문이었다. 스콧은 때로 젤다를 만나러 간다고 했다. 셰일라는 꼭

그래야 하는가 반문했다. 가련한 젤다를 방치할 수 없다고 말했다. 셰일라는 심란해졌다. 스콧은 떠났다. 일주일 지나고, 열흘 지나도 오지 않았다. 물론 전화 한 통, 편지 한 통, 전보 한 통 없었다. 일단 가면 소식을 보낼 수 없다고 스콧은 미리 말했었다. 그래도 셰일라는 속상하고 비참한 심정이었다. 열하루 만에 소식이 왔다. "셰일라! 당신과 결혼해! 나 이혼할 거야!" 스콧은 격앙되어 있었다. 드디어 스콧 피츠제럴드 부인이 되는구나. 셰일라는 정신이 멍해졌다. 집에 온 스콧은 얼굴이 벌겋게 상기되어 있었다. 그는 취한 상태였다. 셰일라는 가슴이 털썩 내려앉았다. "젤다에게 이혼한다고 말했어요?" "할 예정이야." "아아, 스콧." 셰일라는 몸에서 모든 기운이 빠져나가는 듯했다. "당신이 술 마신 것을 알면 영화사 해직인데요?" "입 밖에 내지 말아요!" 스콧은 그날 밤 계속 술을 마셨다. 셰일라는 사흘 밤을 자지 못하고 깊은 고민에 사로잡혔다. 스콧을 어떻게 하면 좋을까? 나는 어떻게 되는가? 스콧은 술에서 헤어나지 못하고 있다. 어떻게 하면 좋은가? 셰일라는 도저히 참을 수 없었다. 그러나 셰일라는 스콧을 단념할 수 없었다. 셰일라가 찾은 해결책은 스콧의 주벽을 치료하는 일이었다. 우선 스콧을 술친구에게서 떼어놓는 일이 급선무였다. 그런 다음 그를 술집 없는 해변으로 데려가야 했다.

셰일라는 스콧을 말리부 해안으로 데려가기로 했다. 별장을 월 200달러에 6개월간 빌렸다. 할리우드 영화사까지 차로 45분 거리였다. 1938년 봄, 이들은 말리부 해안으로 주거를 옮겼다. 셰일라는 가는 길에 꽃집에 들렀다. 말리부의 새로운 인생을 꽃으로 장식하고 축하하기 위해서였다.

말리부에서 생활하던 중, 히틀러가 일으킨 전쟁 소식이 라디오를 통

해 알려지자 스콧은 격분하며 방 안을 휘젓고 다니면서 "히틀러를 죽이고 싶다"고 아우성쳤다. 시나리오 작업은 집단 창작 시스템으로 진행되어 스콧은 항상 불만이었다. 6개월 동안 힘들여서 작품 〈세 사람의 동지들〉이 완성되었는데 감독 맨키비치 손에서 다시 뜯어고쳐졌다. 화가 난 스콧은 그에게 항의 편지를 썼다. "6개월 애쓴 작업이 일주일 만에 뭉개진 것에 대해 개탄하지 않을 수 없습니다." 시사회 때 스콧은 크게 실망하고 "개자식들"이라고 폭언을 퍼부었다. 분을 참지 못하고 집으로 돌아와서도 주먹으로 벽을 치면서 분노했다. 금주 수련을 통해 스콧은 술을 끊었다. 술에서 벗어나는 기간은 혹독한 시련의 연속이었다. 육체적 고통은 이루 말할 수 없는 정도였다.

셰일라가 얼떨결에 스콧이 마시던 커피잔을 들고 마시려고 하자 그는 급히 달려들며 그 잔을 빼앗아갔다. 그는 자신의 물건에 입을 대지 말라고 고함을 질렀다. 자신이 폐결핵 환자였다고 말했다. 셰일라는 공포감에 떨었다. 셰일라의 부친도 폐결핵으로 사망했었다. "스콧, 정말이에요?" "대학 시절에 환자였어요. 지금은 괜찮지만 조심해야죠." 7월 더위에도 목도리를 하고 코트를 걸치는 이유를 이제야 셰일라는 알게 되었다. 햇빛을 멀리하고 바닷물에 들어가지 않으려 했던 원인도 알게 되었다.

스콧은 자신의 은밀한 사랑 얘기를 털어놓기 시작했다. 그는 슬픈 어조로 말을 이어나갔다. 대학교 2학년 시절, 크리스마스 휴가로 집에 돌아왔을 때, 16세 소녀 지네브라 킹(Ginevra King)을 사랑하게 되었다고 말했다. 이후, 몇 년 동안 이들은 사랑을 속삭였다. 그녀는 그의 소설 『낙원의 이쪽』의 이사벨라 보르게로 등장하고, 『위대한 개츠비』의 데이지 뷰캐넌의 모델이었다. 스콧은 그녀와의 결혼을 원했지만 그녀의 가

스콧 피츠제럴드와 셰일라 그레이엄

족은 반대했다. "가난한 청년은 부잣집 딸과 결혼할 수 없다"는 이유였다. 스콧은 전쟁터에서 죽기 위해 군에 입대했다. 서부전선에 파견되기 전 스콧은 후에 대통령이 되었지만 당시에는 부대장이었던 아이젠하워 대위 휘하에 소속되어 있었다. 1918년 여름, 앨라배마주 몽고메리 67보병연대에 소속된 22세 청년 장교였던 스콧은 17세 소녀 젤다를 만났다. 그는 첫눈에 젤다를 사랑했지만 그쪽 가족들은 둘의 교제와 결혼을 맹렬히 반대했다. 스콧은 돈도 없고, 앞날도 불투명했기 때문이었다. 그러나 뜻밖에도 스크리브너 출판사가 그의 소설『낙원의 이쪽』을 계약했을 때 비로소 젤다 가족은 스콧을 인정하고 결혼을 수락했다. 그러나 달콤한 신혼생활도 잠시뿐, 젤다는 정신이상으로 발광 상태가 되어 입원 생활을 거듭하면서 스콧을 괴롭혔다. 스콧은 계속 젤다를 돌봐야 했고, 딸의 양육과 교육도 책임져야 했다. 이런 스트레스에서 벗어나기 위해 스콧은 술에 의지하게 되었고, 과도한 음주는 그의 명성을 추락시켰다. 그는 마지막 구명줄에 매달려 시나리오 작가로 할리우드에 들어서게 되었다. "젤다와 나는 서로 만나지 말았어야 했다." 스콧은 체념하듯 한마디 내뱉었다.

셰일라는 깊은 상념에 빠졌다. 창가에 앉아 바다를 보면서 몇 시간이고 의자에 앉아 생각에 잠겼다. 존과 이혼하고 새롭게 결혼할 수 있었다. 귀부인이 되어 유복하고 화려한 가정을 꾸밀 수 있었다. 그런데 유부남을 사랑하게 되었고, 심지어 그는 이혼도 할 수 없다. 두 사람은 속수무책이 아닌가. 탈출구가 보이지 않았다. 셰일라는 스콧이 멀리 떨어져 있는 존재처럼 느껴졌다. 셰일라는 앞이 캄캄했다.

스콧이 옆에 다가왔다. "달링……." 그는 말문을 열었다. 셰일라는 묵묵부답으로 있었다.

"무슨 문제가 있나요?"

"아니요."

"슬퍼 보이는데……."

"아니요……."

둘 사이에 긴 침묵이 흘렀다.

"바닷가 거닐어볼까요."

"아니요……."

스콧은 한숨을 쉬고 돌아섰다. 2층 작업실로 올라가는 계단 소리가 들렸다. 셰일라는 온몸이 마비되는 듯한 절망감에 사로잡혔다. 자신과 결혼할 수 없는 스콧을 셰일라는 모질게 책망했다. 그러나 그도 어쩔 수 없는 일이었다. 셰일라도 어쩔 수 없는 일이었다. 순간 셰일라는 스콧 곁을 떠나야겠다고 결심했다. 그런데, 스콧 없는 인생은 상상할 수 없는 일이었다. 셰일라는 헤어날 수 없는 고난을 겪고 있었다. 셰일라는 이것이 인생인가 싶었다. 앞길이 꽉 막힌 두 사람이 운명적으로 만난 것이다. 아무 일도 하지 못하고 2층에서 방 안을 오가는 발소리를 들으면서 셰일라는 하염없이 눈물을 흘리고 있었다. 스콧 때문에, 셰일라 때문에, 불쌍한 젤다 때문에…….

스콧의 술은 셰일라의 끊임없는 고통이었다. 그 술은 일찍 시작되었다. 지네브라에게 당한 실연에서 시작되어 젤다와의 관계에서 비롯된 숱한 좌절감은 그를 술에 의존하게 만들었다.

때는 '재즈 시대'였다. 두 여인이 연속으로 그를 버렸다. 뉴욕의 광고회사에 근무하면서 쓴 소설은 계속 출판사와 잡지사에서 거절당했다. 그는 패배감에 사로잡혔다. 그는 거지 신세였다. 앞날은 어두웠다.

스콧 피츠제럴드와 셰일라 그레이엄

예일클럽 창문에서 투신자살하려고 했다. 그는 자살용으로 권총을 휴대하고 있었다. 1919년 7월, 그는 뉴욕 광고회사를 그만두고 고향으로 돌아왔다. 세인트폴 서밋 거리 599번지 부모 집 다락방에 처박혀 사교 생활을 멀리하고 술을 삼가며 작품 집필에 모든 것을 걸었다. 이미 써놓은 『낭만적 이기주의자』를 『낙원의 이쪽』으로 개작하는 작업을 했다. 프린스턴대학 시절 지네브라를 만나고 젤다와 사귄 내용이었다. 1919년 가을, 그는 출판사에서 보낸 전보를 받았다. 스크리브너 출판사가 그의 작품 출판을 결정했다는 소식이었다. 기쁨에 넘친 피츠제럴드는 거리로 뛰어나가 무작정 달리면서 전보를 깃발처럼 흔들었다.

　1920년 3월 26일, 그의 책이 서점에 나타났다. 그의 책은 전국 서점에서 베스트셀러가 되었다. 첫 발행에 4만 부 팔렸다. 미국 문단에서 선풍을 일으켰다. 그의 등장은 문화적 사건이 되었다. 평론가 멘켄(H.L. Mencken)이 이 작품은 '이 시대 최고의 작품'이라고 격찬했다. 피츠제럴드는 작가의 자리를 확보했다. 출판사와 잡지사는 그의 작품을 얻으려고 동분서주했다. 젤다와의 관계도 호전되어 뉴욕 세인트패트릭 성당에서 1920년 4월 3일 결혼식을 올렸다. 신혼 부부는 뉴욕 빌트모어 호텔에서 호화로운 생활을 시작했다. 그들은 국민적 관심사가 되었고, 자연히 사교 생활의 꽃이 되었다. 이들은 기고만장했다. 피츠제럴드는 호텔 로비에서 물구나무를 섰다. 젤다는 난간을 타고 내려왔다. 호텔은 이들에게 퇴실을 요청했다. 그들은 42번가 코모도 호텔로 옮겼다. 그곳에서도 그는 현관 회전문에서 30분간 들락날락했다. 젊은이들은 이들에게 열광했다. 피츠제럴드는 '재즈 시대'의 대표작가가 되었다. 문화예술계 인사들과 광범위한 사교 생활을 시작하면서 파티에 만취하는 생활이 계속되었다. 그의 술이 절정에 도달했다. 그의 술

은 쾌락주의에 대한 찬미요, 미국 청교도주의(puritanism)에 대한 반란이었다. 술은 피츠제럴드의 건강을 침식하고 젤다와의 관계를 위기에 몰아넣고 있었다. 불화가 계속되는 가운데 이들은 1920년 5월 호텔에서 나와 롱아일랜드 근처 웨스트포트에서 그해 여름을 지냈다.

1921년 10월 26일 겨울, 젤다는 세인트폴에서 딸 프랜시스 스콧(Francis Scott)을 출산하고 피츠제럴드는 다음 작품 『아름다운 사람과 저주받은 사람』 집필에 열중하고 있었다. 이 작품은 1922년 3월 출간되었다. 스크리브너 출판사는 이 책을 5만 부 발행하고 판매에 성공했다. 1922년 10월, 피츠제럴드와 젤다는 브로드웨이 근처 롱아일랜드 그레이트 네크(Great Neck)로 주거를 옮겼다. 이곳으로 와서 피츠제럴드는 사교 생활을 회피하면서 작품 활동에 열중했다.

1924년 5월 피츠제럴드 부부는 유럽 여행을 떠났다. 이 시기에 그는 그의 대표작 『위대한 개츠비』 집필에 몰두하고 있었다. 이 작품 집필은 젤다와 불화를 겪으면서 여러 번 중단되었다. 사연은 이러했다. 이들이 프랑스령 리비에라에서 지내는 동안 젤다가 프랑스 공군장교와 밀회를 거듭한 것이다. 결국 젤다는 피츠제럴드에게 이혼을 요구했다. 결국 이 문제는 공군장교가 젤다와의 만남을 포기하고 떠나면서 종결되었지만 그 이후 젤다는 수면제 과다복용을 하면서 후유증을 계속 앓았다. 피츠제럴드는 로마로 가서 『위대한 개츠비』 원고 작업을 계속하고, 1925년 2월 최종 원고를 출판사에 보냈다. 1925년 4월 10일 이 소설이 출간되자 윌라 캐더(Willa Cather), 엘리엇(T.S. Eliot), 이디스 워턴(Edith Wharton) 등 문단의 대가들은 격찬하고 문단에서는 환호했다. 그러나 판매에는 성공하지 못했다. 『위대한 개츠비』는 이후 오늘에 이르기까지 세계적인 베스트셀러로 군림하며 여러 번 영화화되는 인기를 누렸지만 초판된

해의 연간 판매 기록은 지극히 저조한 2만 3천 부였다.

이탈리아에서 겨울을 지내고 피츠제럴드는 프랑스로 돌아와서 파리와 리비에라를 오가며 1926년을 맞았다. 이 시기에 그는 파리에서 중요한 교우관계를 맺게 되었다. 거트루드 스타인(Gertrude Stein), 전설적인 서점 주인 실비아 비치(Sylvia Beach), 제임스 조이스(James Joyce), 시인 에즈라 파운드(Ezra Pound), 어니스트 헤밍웨이(Ernest Hemingway) 등과 파리에 거주하고 있는 미국의 '잃어버린 세대(Lost Generation)' 예술가들이다. 헤밍웨이는 젤다를 '미친' 여자라고 경멸하면서 싫어했다. 젤다가 스콧의 작가 생활을 방해한다고 판단했다. 헤밍웨이는 자신의 파리 생활 회고록『움직이는 축제(A Moveable Feast)』에서 피츠제럴드와의 만남을 자세하게 서술하고 있다. 1926년 12월, 부부 생활을 거의 파탄시킨 착잡하고 불안한 유럽 생활을 청산하고 이들은 미국으로 돌아왔다.

피츠제럴드 부부는 델라웨어주 윌밍턴(Wilmington) 근처 맨션 '엘러슬리(Ellerslie)'를 얻어 1929년까지 살았다. 피츠제럴드는 네 번째 소설에 도전했지만 술 때문에 진척이 되지 않았다. 이들은 1929년 4월, 다시 유럽으로 갔다. 그해 겨울, 젤다의 행동은 더 거칠어지고 난폭해졌다. 자동차를 타고 파리로 가는 도중에 젤다는 운전대를 휘어잡고 자살을 기도했다. 피츠제럴드와 아홉 살 된 딸 스코티는 벼랑 끝에서 공포에 떨었다. 1930년 6월, 젤다는 정신분열증 진단을 받고 스위스 병원으로 가서 진료를 받았다. 1931년 9월, 1932년 2월, 젤다는 볼티모어에 있는 존스홉킨스대학병원에 입원했다.

1934년 4월 피츠제럴드는 네 번째 소설『밤은 아름다워라』를 세상에 내놨다. 이 소설은 발행한 후 3개월 동안 약 1만 2천 부가 판매되었다. 저조한 편이었다. 그러나『위대한 개츠비』처럼 해를 거듭할수록 판

매 부수가 늘어났다. 그 당시 미국은 월스트리트 증권 파동 때문에 극심한 경제위기에 직면해 있었기에 재즈 시대처럼 샴페인을 들이마시는 상황이 아니어서 독자들은 피츠제럴드 소설에 구미가 당기지 않았다. 소설이 판매 부진을 겪게 되자 피츠제럴드는 재정적 위기를 맞았다. 1936년, 그의 인세는 80달러로 급감했다. 젤다의 병원비와 스코티의 학비로 그는 빚더미에 앉게 되었다. 출판대리인 해롤드 오버(Harold Ober)와 출판업자 퍼킨스(Perkins)로부터 돈을 빌려 썼는데, 피츠제럴드의 계속되는 음주 때문에 오버는 돈줄을 끊었다. 화가 난 피츠제럴드는 그와 단교했다.

1930년대 말, 피츠제럴드의 건강이 악화되기 시작했다. 원고 집필은 점점 어려워지고 있었다. 생활은 날로 비참해졌다. 1933년부터 1937년까지 음주로 인해 그는 여덟 번이나 입원했다. 1936년 9월, 『뉴욕포스트』의 마이클 모크(Michek Mok) 기자는 피츠제럴드의 음주가 그의 작가 생활을 파탄케 했다는 글을 발표했다. 이 기사는 피츠제럴드의 명성에 큰 타격을 입혀 그는 자살 기도 사건을 벌였다. 이후, 그는 소설 집필에 안간힘을 썼지만 모친의 사망과 젤다의 병 때문에 결실을 거두지 못했다. 1939년 전환의 계기를 찾아 쿠바로 갔다가 돌아와서도 과도한 음주는 계속되어 병원에 입원하는 일이 계속되었다. 피츠제럴드는 할리우드에서도 1939년에 매일 40병의 맥주를 마셨다.

스콧 피츠제럴드와 셰일라 그레이엄

열여섯 살 스코티가 셰일라에게 편지를 보냈다.

　　스웨터 고마워요. 저는 스웨터를 무척 좋아하거든요. 너무 부드럽
고 좋아요.
　　아버지에게 잘해주셔서 너무나 고마워요. 아버지에게 좋은 영향력
을 발휘하고 계시네요. 아버지를 위해 여러 가지 힘든 일을 하고 계
시니 거듭 감사의 말을 전합니다.

　　스웨터는 셰일라가 스코티에게 보낸 첫 번째 선물이었다. 스코티는
1938년 여름 유럽 여행을 떠나기 전에 잠시 할리우드에 와서 아버지와
함께 지냈다. 스콧은 셰일라와 동거하는 모습을 보여주지 않기 위해
자신의 짐을 딴곳에 옮겼다. 스코티는 집에 와서 모든 상황을 파악하
고 안심하는 모습이었다. 셰일라는 스코티를 좋아했다. 셰일라는 가족
의 유대감을 그로부터 느낄 수 있었다.
　　스콧은 할리우드에서 힘겨운 싸움을 하고 있었다. 셰일라는 스콧

의 전쟁을 알 수 없었다. 스콧은 셰일라를 만나고 1년 동안 자신의 모든 것을 숨기고 있었다. 그는 동정받고 싶지 않았다. 사실상 그를 동정하는 일은 어려운 일이었다. 그의 지성과 감성, 그리고 열정이 셰일라의 인생에 새로운 지평을 열어주고 있었다. 셰일라는 그에게 모든 것을 개방했다. 모든 판단과 행동의 원리, 그리고 교육을 그에게 의존했다. 그는 셰일라의 황량한 마음에 꺼지지 않는 갈망의 불을 질렀다. 셰일라는 어느새 스콧피츠제럴드대학에 입학한 대학생이 되었다.

스콧과의 만남에서 잊을 수 없는 감동의 순간은 개인교수의 발단이 된 시 한 편이었다. 할리우드에서 시사회가 끝나고 말리부로 돌아가는 드라이브에서 스콧이 낭독한 시였다.

> 아름다운 젊은이여, 나무 아래서, 그대는 노래를
> 잃지 않는다. 그 나무도 잎을 떨구지도 않는다.
> 용감한 연인이여, 그대는 아무리 애써도 키스를 할 수 없다.
> 그 여인에 근접한다 해도 닿지는 못한다. 그러나 슬퍼 말라,
> 여인은 결코 사라지지 않는다. 그대가 사랑을 놓친다 해도,
> 여인의 아름다움은 영원히 남아 있고, 그대는 영원히 사랑할 수
> 있다.

영국의 시인 존 키츠의 「그리스 항아리에 바치는 송가」 마지막 구절이다. 다시 읊어달라고 부탁했더니 스콧은 계속해서 낭송하고 셰일라는 귀를 기울이며 들었다. "아름다움은 영원히 남아 있기에 영원히 사랑할 수 있다"는 내용은 셰일라의 가슴에 남는 명언이었다. 집으로 돌아와서 키츠 시집을 찾아서 시 전문을 읽었다. 스콧은 키츠 이외에도

스콧 피츠제럴드와 셰일라 그레이엄

17세기 영국의 시인 앤드루 마벨의 시 「수줍어하는 연인에게」를 읽어 주었다. 250년 전 시인이 체험한 사랑을 셰일라가 지금 겪고 있었다. 셰일라는 스콧에게 시 강의를 계속 요청했다. 스콧은 얼굴이 환해지면서 그 요청을 반겼다. 셰일라의 본격적인 대학 교육이 시작된 순간이었다. 스콧은 세밀한 강의 계획과 독서 지도를 강구(講究)했다. 셰일라의 책상에 수십 권의 책이 놓였다. 셰일라는 하루 세 시간씩 독서에 전념했다. 매일 저녁 셰일라가 그날 읽은 책을 주제로 스콧과 토론을 했다. 스콧은 질문을 하고 셰일라는 답변을 했다.

셰일라는 책을 읽다가 스콧을 향해 말했다. "나는 스콧대학의 1번 학생이 되었네요." "우수학생이니 졸업장 줍니다." 스콧은 말했다. 셰일라는 엘리자베스 시대의 시집을 독파했다. 마음에 드는 시는 암기했다. 셰일라를 가르치는 동안 스콧은 영화사 일도, 스코티도, 젤다도 모두 잊어버렸다. 시를 읽으면서 두 사람은 말리부 해안 별장의 테라스에서 태평양에 저무는 태양을 바라보며 편안하고 충족된 순간을 보냈다. 사회·역사·정치 분야의 책도 읽었다. 히틀러의 『나의 투쟁』, 칼 마르크스의 『자본론』도 꼼꼼하게 살폈다.

스콧의 강의 준비는 철저했다. 고전문학 작품, 고대와 현대의 정치사·철학·종교·예술·음악 분야 책도 읽고 공부했다. 셰일라는 부과된 숙제도 하고, 참고서도 뒤지면서, 소설과 시 분야 대표작을 놓치지 않고 읽었다. 여러 분야의 문제에 관해서 스콧과 해석 차이로 논쟁도 했다. 공부는 춤처럼 신나고 즐거운 일이었다. 셰일라는 오랫동안 갈망하던 일이 바로 이런 공부였음을 깨닫게 되었다. 지식을 추구하는 것은 너무나 보람 있는 일이었다. 그동안 셰일라는 자신을 아름답게 가꾸는 일에 전념했었다. 늙어서 추해지면 사람들이 멀리할 것이라

는 두려움 때문이었다. 그런데, 스콧은 셰일라에게 새로운 희망을 안겨주었다. 교양과 지식을 쌓는 일은 고결한 정신의 아름다움을 다듬는 일이었다. 교양이 있어야 사람들이 우러러본다는 사실도 알게 되었다. 미모에 교양을 갖추면 더 이상 바랄 것이 없었다.

말리부 해변의 별장을 떠나 할리우드의 침실 두 개 있는 작은 아파트로 이사했다. 신혼부부처럼 두 사람은 아침 산책을 즐겼다. 1939년 1월, 데이비드 셀즈닉은 갑작스럽게 스콧을 불러 〈바람과 함께 사라지다〉의 시나리오 작업을 맡겼다. 그 일을 하는 동안 셰일라는 스칼렛 오하라가 되고 스콧은 레트 버틀러가 되었다. 2주일 동안 열심히 일했는데 셀즈닉은 스콧 이외에 또 다른 시나리오 작가를 동원하고 스콧을 해임했다. 조지 큐커 감독도 해촉되었다. 제작자와 감독 간의 불화가 원인이었다. 이들 틈바구니에서 스콧이 희생된 것이다. 이 일을 끝으로 스콧은 18개월 동안의 할리우드 시나리오 작가 생활을 끝냈다. 스콧은 소설로 돌아갈 결심을 했다. 그러나 제작자 월터 와그너는 스콧을 놓치지 않았다. 그에게 새로운 시나리오를 맡겼다. 이 일로 스콧은 뉴욕으로 가게 되었다. 셰일라도 따라가기로 했다.

그러나 또다시 어려운 문제가 발생했다. 시나리오 작가 버드(Budd)와의 공동 작업이었다. 버드는 술꾼이었다. 두 사람은 뉴욕행 비행기서부터 샴페인을 마셔대다가 작업실이 있는 하노버(Hanover)에 도착해서도 연일 술타령이었다. 스콧은 "전화 끊어요. 작업 중이니까. 내가 전화할게요"라고 말하면서 뜸하다가 며칠이 지나서야 "금요일 갈게요"라고 전화했다. 하지만, 금요일에 오지 않았다. 토요일이 지나고 일요일이 되었다. 하노버로 전화를 했더니 두 사람은 호텔에서 퇴실한 후였다. 시내 호텔을 모두 뒤져도 이들의 행방을 알 수 없었다. 월요일 저

스콧 피츠제럴드와 셰일라 그레이엄

녁 전화벨이 울렸다. 수화기를 들었더니 버드였다. "무슨 일인가요? 스콧은 어디 있어요?" 셰일라는 황급히 물었다. "셰일라, 나쁜 소식이에요." "스콧이 죽었나요?" "아니요, 아니요. 아파요. 술을 먹이지 말았어야 했어요. 제 잘못이죠." 스콧은 연일 술독에 빠져 있었다. 술을 마시고 제작자 와그너와 싸웠다. 와그너는 두 사람을 해임했다. "스콧은 어디 있어요?" "말할 수 없어요. 말하지 않겠다고 약속했어요. 곧 만나게 됩니다." 그는 전화를 끊었다.

셰일라는 전화통 옆에 멍하니 앉아서 사태 수습을 궁리하고 있었다. 불쌍한 스콧! 셰일라는 버드를 비난했다. 자신은 왜 스콧을 할리우드에 잡아두지 못했나 후회했다. 전화벨이 다시 울렸다. 스콧이었다. 그는 돌아왔다. 그는 기진맥진 상태였다. 고열 상태로 신음하고 있었다. "나는 할리우드를 떠나지 말았어야 했어. 하지만 돈이 필요했으니 갈 수밖에 없었지." 스콧이 처음으로 재정적인 위기를 호소한 말이었다.

셰일라는 스콧을 침대에 눕히고 급히 의사를 불렀다. 의사는 정신과 의사가 필요하다고 말했다. 그가 추천한 리처드 호프만 박사가 왔다. 호프만 박사는 1925년 파리에서 스콧과 젤다를 만난 적이 있었다. 그는 스콧을 작가로서 존경하고 있었다. 그는 스콧의 음주 행각을 알고 있었으며, 최선을 다하겠다고 말했다. 밖에 나갔던 스콧이 술병을 들고 나타났다. 스콧은 병마개를 따고 술병에 입을 대고 들이마신 후, 병마개를 닫고 술병을 주머니에 넣었다. 그리고 나서 호프만 박사에게 "뭣이든지 물어보세요"라고 말했다. 셰일라는 방에서 나갔다.

그날 밤, 호프만 박사는 스콧을 자신의 병원으로 옮기고 엄중한 감시를 했다. 호프만 박사는 매일 스콧을 집중적으로 진료했다. 2주일 후, 스콧은 퇴원해서 집으로 돌아왔다. 수년 후, 호프만 박사는 셰일라

에게 당시 상황을 얘기해주었다. 스콧은 인슐린 과잉 환자였다. 이 때문에 그는 술을 마셔야 했다. 그는 당분이 모자랐다. 스콧이 코카콜라를 들이마시고, 설탕으로 범벅된 커피를 마시는 이유였다. 치료 당시에 스콧은 절망적이었다. 작가 생명도 끝나는 듯했다. 호프만 박사는 헌신적으로 그를 치료하며 격려했다. "지금은 당신의 죽음이 아니라, 당신의 청춘입니다. 그게 막을 내리고 있어요." 호프만 박사는 그에게 에머슨(Emerson)을 인용했다. "당신의 절망을 부숴버려요. 그 부스러기에서 새로운 자아를 일으키세요." 건강을 회복하고 병원에서 나오는 날, 치료비 청구서를 요청하자 호프만 박사는 돈을 받지 않겠다고 스콧에게 말했다. 자신이 경모하는 작가 스콧 피츠제럴드를 위한 자원봉사였다고 말했다.

할리우드로 돌아온 스콧은 일자리를 잃었다. 그는 아무런 계약도 확보하지 못했다. 시나리오 작업은 모두 중단되었다. 돈도 떨어졌다. 어려운 시절이 또 시작되었다. 하노버 사건이 그를 파국으로 몰아넣었다. 스콧은 수없이 많은 편지를 스코티와 그의 대리인에게 보냈다. 뉴욕에 있는 잡지 편집자에게도 보냈다. 책을 찍어 인세가 나오지 않았는지 문의하는 편지였다. 그는 실의에 빠져 몰래 술을 다시 마시고 있었다. 몸에서 술 냄새가 났다. "술 마셨지요? 술 마시는 당신이 미워요." 셰일라는 흥분했다. 그가 외출했을 때 그의 서랍을 뒤졌더니 빈 술병이 열한 개 나왔다. 셰일라는 스콧을 어떻게 해야 할지 속수무책이었다. 기껏해야 화내는 일이 전부였다. 그는 공공연하게 셰일라 앞에서도 서랍에 감춰둔 술병을 꺼내서 병째로 들이마셨다. 셰일라는 난리법석 아우성쳤다. "왜 이래요? 왜 술을 끊지 못해요? 당신은 능력 있

스콧 피츠제럴드와 셰일라 그레이엄

는 작가인데 왜 재능을 낭비하세요? 이러다간 당신 죽어요. 발작을 일으켜 거리에 쓰러져 죽는다고요! 할리우드에서 당신은 끝장났어요. 앞으로 어떻게 살아요?" 스콧은 이상한 표정을 지으며 자신의 방으로 들어갔다. 셰일라는 중대 결단을 해야 하는 순간에 도달했다.

그때, 시카고에 있는 아널드 깅그리치(Arnold Gingrich)의 말이 생각났다. 술 중독에 빠진 사람에게 약 한 방울 먹이면 술을 끊는다는 얘기였다. 그 약을 구해서 스콧 술잔에 넣어두면 술을 기피할 것이라고 생각했다. 문제는 약을 타면 술잔이 푸른빛으로 변한다는 것이었다. 셰일라는 이 문제를 해결했다. 약을 타고 푸른빛이 돌기 전에 스콧이 마시든가, 밤 11시 이후 캄캄한 식탁에서 마시면 되는 일이었다. 그날 밤 스콧은 술잔을 들고 와서 "이 술은 푸른빛이 난다"고 셰일라에게 말했다. 셰일라는 얼떨결에 "그 술 마시지 말아요. 독약이 들었는지 몰라요"라고 말했다. 그는 아랑곳하지 않고 단숨에 마셔버렸다. 셰일라는 그의 용태를 계속 살폈다. 다음 날도 그의 행동을 주시했다. 그런데 약 효과는 나타나지 않았다. 어느 봄날이었다. 그는 이상하게도 의욕에 넘쳐 있었다. "나, 소설 쓰기 시작했어!" 그는 환성을 질렀다. 실제로 그는 소설 쓰기에 돌입했다. 어찌된 영문인지 셰일라는 알 수 없었지만 잘된 일이었다.

스콧의 폐병이 재발했다. 열이 오르고 밤에는 몸에 진땀이 흘렀다. 계속 숨가쁜 기침을 했다. 그는 로렌스 윌슨 박사의 진료를 받았다. 그러는 동안에도 술은 계속 마셨다. 그는 팔을 움직일 수 없는 중태에 빠졌다. 간호사는 말했다. "술 때문에 마비되었습니다!" 셰일라는 또다시 애걸하고 호소했다. "술과 진흙탕 속에서 인생 망치고 싶어요?" 셰일라는 밖으로 뛰쳐나가 차를 몰고 달리면서 연신 눈물을 흘렸다. 다시는

스콧을 보지 않겠다고 결심했다. 그러나 하룻밤 지나 그 결심은 수포로 돌아갔다. 스콧은 자신이 하고 있는 일이 무엇인지 알지 못했다. 그는 마냥 술에 취해 있었다. 셰일라는 그에게 전화를 했다. 스콧 대신 간호사가 응답했다. "피츠제럴드 씨는 오늘 아침 뉴욕으로 갔습니다." 셰일라는 그가 자신을 버리고 젤다에게 갔다고 생각했다.

셰일라는 세실 데밀의 영화 〈유니온 퍼시픽〉 시사회 초청을 전에는 거절했지만 수락하기로 하고 오마하로 출발했다. 이 여행이 다소간 셰일라의 울분을 가라앉게 만들었다. 시사회에서 극진한 대접을 받으면서 셰일라는 자신이 할리우드의 저명인사임을 새삼 깨달았다. 그런데 오랫동안 집안에서 스콧에게 매달려 있었다는 반성을 하게 되었다.

집에 돌아왔는데 스콧은 없었다. 스콧은 전화도 받지 않았다. 가정부는 스콧이 너무 바빠서 셰일라의 전화를 받을 수 없다고 응답했다. 이틀 후 전화가 왔는데 그의 목소리는 냉담하고 진정성이 없었다. 스콧을 만나서 셰일라는 그에게 사과했다. 셰일라의 사과는 스콧의 방에 있던 권총을 돌려주지 않으려고 그와 몸싸움을 한 일에 대한 것이었다. 셰일라는 스콧의 권총 자살을 방지하기 위해서 한 일이었다. 셰일라의 사과로 둘 사이의 냉전이 해결되었다.

1939년 여름과 가을 사이에 일어난 일이 스콧의 정신적 안정에 도움을 주었다. 스콧은 작품을 써서 에스콰이어 잡지사에 보냈다. 셰일라에 대한 개인수업도 계속되었다. 그는 헌책방을 뒤지면서 고전 명작 소설을 구해 왔다. 셰일라의 독서량이 날로 늘어났다. 초서, 세르반테스, 멜빌, 발자크 등의 작품을 탐독했다. 다윈의 『종의 기원』도 읽고 둘이서 토론을 했다. 디킨스와 플라톤, 싱클레어 루이스, 새커리, 제임

스콧 피츠제럴드와 셰일라 그레이엄

스 조이스, 플루타르크 등의 저서도 읽었다. 그해는 결실의 해였다. 그해 여름, 스콧은 『최후의 거인(*The Last Tycoon*)』(1941) 집필에 몰두했다. 이 책이 간행되면 스콧은 3만 달러의 수입을 얻을 수 있었다. 콜리어(Collier) 출판사의 편집인 케니스 리터워는 원고를 기다리고 있었다. 스콧은 요양을 하면서 침대에서 원고 작업을 했다. 매일 스콧은 그날 쓴 원고를 셰일라에게 읽어주었다.

뜻밖에도 북미신문연합은 셰일라에게 주요 도시 순회 강연회를 위촉했다. 시민들은 평론가 셰일라 그레이엄을 직접 만나서 할리우드 이야기를 듣고 싶었다. 강연 한 번에 200달러를 약속했다. 스콧은 대찬성이었다. 11월 그녀는 여행길에 올랐다. 스콧은 강연 원고 작성을 도와주었다. 완성된 원고를 둘이서 읽고, 검토하며 완성했다. 셰일라는 영화 관련 서적을 구해서 읽고 오스카상 수상자, 영화감독, 제작자, 카메라맨의 이름을 암기했다. 이 일은 대성공을 거두었다. 2주일 동안 셰일라는 7개 도시를 순회했다. 청중들은 열광했다. 셰일라가 받은 질문 가운데서 최고의 명답은 "한 여성이 다른 여성을 완전히 안다는 것은 불가능합니다. 여성의 속옷을 알려면 남성에게 물어야 합니다"였다. 스콧은 셰일라를 공항에서 따뜻하게 마중했다.

11 파탄 전야

스콧의 소설 집필은 순조롭게 진행되지 못했다. 출판사에 약속한 원고 분량 15,000단어를 끝내지 못했다. 6,000단어에서 작업이 중단되었다. 『새터데이 이브닝 포스트』와 『더 포스트』는 그와의 거래를 단념했다. 과거 그의 작품은 뭐든 달갑게 받아들였던 두 출판사의 냉엄한 거절은 스콧에게 큰 충격을 주었다. 스콧은 깊은 절망감에 빠졌다. 그는 다시 술을 마시기 시작했다. 아무도 말리지 못했다. 셰일라는 매일 술병 감추는 일에 골몰했다. 스콧은 술꾼들을 집으로 불러들이고 이들에게 자기 옷가지들을 나눠주었다. 셰일라는 그들에게 옷을 놔두고 나가라고 했다. 스콧은 친구들에게 그러지 말라고 항의했다. 셰일라는 나가지 않으면 경찰을 부르겠다고 고함을 질렀다. 그들은 마지못해 밖으로 나갔다. 스콧은 셰일라가 차려준 토마도 수프를 방 안에 뿌리면서 난동을 부렸다. 셰일라의 얼굴을 후려갈기기까지 했다. 셰일라는 눈물을 흘리면서 자신에게 물었다. "이 사람이 내가 사랑한 스콧인가?" 스콧은 다시 셰일라를 구타하려고 했다. 셰일라는 뒤로 물러섰다. 그때 간병인이 들어와서 스콧을 제지했다. 스콧은 간병인의 턱을 발로 찼

스콧 피츠제럴드와 셰일라 그레이엄

다. 간병인은 도망쳤다. 셰일라는 자동차로 가려고 했는데 스콧이 가로막았다. "나는 더 이상 당신을 사랑하지 않아요. 당신을 존경하지 않아요." 셰일라는 아우성을 쳤다. "당신 가지 마. 가면 죽여!" 스콧은 막말을 했다. "좋아요. 말해봅시다. 당신이 하고 싶은 말이 뭐예요?" 셰일라는 다그쳤다. "당신을 죽이겠어." 그는 서랍에 감춰둔 권총을 찾았다. "내 권총 어디 갔어?" 셰일라는 경찰을 불렀다. 셰일라가 밖으로 나갔지만 스콧은 말리지 않았다. 셰일라는 내내 눈물을 흘렸다.

그날 밤 스콧으로부터 계속 전화가 왔지만 셰일라는 응답하지 않았다. 다음 날 아침 7시, 눈을 떴더니 등기우편이 와 있었다. "이 도시에서 나가. 24시간 내에 너는 죽을 거다." 스콧으로부터 협박문 등기우편이 온 것이다. 전화도 계속 왔다. 뉴욕의 존 윌러도 스콧의 전보를 받았다.

셰일라 그레이엄은 오늘 스튜디오 출연이 금지되었다. 셰일라를 영국으로 돌려보내라. 그녀의 진짜 이름은 릴리 셸이다.

이틀 동안 계속해서 스콧으로부터 편지가 왔다. 셰일라는 견디다 못해 변호사와 상의했다. 잠도 못 자고, 일도 할 수 없고, 미칠 것 같았다. 소송을 제기하든가, 경찰에 보호 요청을 하든가 결정을 내려야만 했다. 그런데, 이번에는 스콧으로부터 장문의 편지가 왔다.

사랑하는 셰일라, 내가 당신을 괴롭혔어요. 이미 저지른 일입니다. 우리는 이제 갈 곳이 없어요. 당신은 나를 더 이상 생각지 않는 것이 좋을 듯합니다. 나를 존경하고 사랑하지 않아도 어쩔 수 없어요.

사람들은 서로 좋아 지내다가 사이가 나빠지지요. 분명 나는 당신에게 무서운 존재였어요. 하지만 나는 당신을 온몸으로 사랑합니다. 그런데 무엇인가 어긋났군요. 그 이유를 당신은 먼 데서 찾을 필요가 없어요. 나 자신이 문제였으니까. 인간관계에서 나는 파탄했습니다. 나는 당신을 사랑했습니다. 당신은 나에게 헌신적이었고, 훌륭하고 정중했습니다.

셰일라, 나는 죽고 싶습니다. 내 방식대로 말이에요. 내게는 딸이 있고, 가련하게 버림받은 젤다가 있어요. 당신과 함께 지낸 2년 동안의 모든 이미지가 눈앞에 스쳐 지나가는군요. 나의 종말이 다가오는 그날까지 나는 당신을 기억할 겁니다. 당신은 나의 최고의 여인이에요. 나의 마지막 시간을 당신과 함께 보내고 싶습니다. 비록 당신은 이곳에 없어도 말이에요. 이제 나는 얼마 남지 않았습니다. 당신은 나의 소설 가운데 하나의 장(章)이 될 겁니다. 나는 당신을 확실하게, 완전하게 사랑합니다.

셰일라는 편지를 읽고 깊은 감동을 받았다. 셰일라는 스콧의 속마음을 파악했지만, 더 이상 그를 만나고 싶지 않았다. 셰일라는 오랜만에 다른 남자들과 데이트를 즐겼다. 전에 알고 지나던 시나리오 작가 루이스와 저녁 식사를 함께했다. 영화감독 가슨 카닌과 극장에 갔다. 빅터 머추어, 존 매클레인, 존 오하라의 파티에도 참석했다. 셰일라는 그들에게 피츠제럴드는 "내 생애의 마지막 장(章)이 되었다"고 말했다.

스콧이 갑자기 셰일러의 거처에 나타났다. 그는 비서에게 셰일라를 만나고 싶다고 했지만 셰일라는 응답하지 않았다. 그는 이곳저곳 두리번거리다가 사라졌다. 그가 다녀간 후, 며칠 후에 마크 코놀리가 셰일라를 만찬에 초대했다. 마크는 오랜만에 만났는데 그는 아주 매력적인

남성이었다. 셰일라는 스콧을 잊기 위해 온갖 힘을 다하고 있었다. 스콧 이름이 적힌 책을 모두 찢어버렸다. 그의 이름을 더 보고 싶지 않았기 때문이다. 그를 회상하고 싶지 않았기 때문이다. 그의 이름을 보면 증오심이 끓어올랐다. 그는 배신자였다. 그는 셰일라가 비밀로 하던 이름을 만천하에 공개했다. 고아원 생활을 알렸다. 셰일라의 과거를 폭로했다. 그는 셰일라에게 엄청난 타격을 주었다. 그는 셰일라를 죽인다고 협박했다. 셰일라는 비서에게 스콧이 계속 찾아오면 이 도시를 떠나겠다고 말했다. 셰일라는 자신의 행방을 감추고 싶었다. 혼자 있고 싶었다.

거대한 장미 꽃다발이 셰일라 아파트에 전달되었다. 카드에는 '스콧'이라고 적혀 있었다. 너무나 아름다운 장미였다. 버리기에는 너무 아까워서 꽃병에 꽂아 방에 두었다. 다음 날, 프랜시스 크롤이 전 주거지에서 셰일라의 물건을 챙겨 왔다. 스콧은 열심히 작품 활동을 하고 있다고 그는 전했다. 술도 끊었다고 말했다. 셰일라는 스콧과 5주 동안 대화를 나누지 않았다.

스콧은 전보를 보냈다.

우리들이 문제가 생겼을 때 내가 잘못했소.

이 전보문이 남의 글처럼 보였다. 현재 셰일라의 칼럼은 미국과 캐나다의 65개 신문에 게재되고 있었다. 『런던 이브닝 스탠더드』에도 실리고 있었다. 1940년 『루크(Look)』지는 할리우드 칼럼니스트 셰일라의 사진과 기사를 대대적으로 보도했다.

토요일 저녁, 셰일라는 만찬을 끝내고 코코넛 글로브 무도장에서 실

컷 춤을 추고 놀았다. 집에 돌아와서 녹초가 되어 등을 켜는 순간 전화벨이 울려서 받아보니 스콧이었다. "셰일라, 당신을 죽도록 보고 싶어요." 스콧의 목소리였다. "내일 볼 수 있을까?" 잠시 동안 셰일라는 입을 다물고 있었다. "좋아요." 셰일라는 무심결에 대답했다.

다음 날 아침 9시, 스콧이 왔다. 그의 차 옆자리에 앉아서 셰일라는 침묵을 지켰다. 한참 동안 달리다가 풀밭을 보고 차를 세웠다. 풀밭에 나란히 앉아서 말없이 멀리 태평양 바다를 바라보았다. 가까이에 말리부 산맥이 아침 안개 속에 희미한 모습을 드러내고 있었다. 스콧은 자신에 관해서, 젤다에 관해서, 그의 음주에 관해서 천천히 말을 이어나갔다. 그는 술을 마실 수 없다고 말했다. 술을 마시면 사람들과 사귈 수 없다는 것도 알게 되었다고 말했다. 젊은 시절, 젤다와 스콧은 다른 젊은이들처럼 술을 마시고 흥청거리며 놀았다. 당시는 이런 일이 보통이었다. 그는 펜과 원고지와 술만 있으면 생활이 가능했었다고 말했다. 글을 쓰기 위해서 술이 필요했고, 젤다에 대한 죄의식 때문에 술을 마시기 시작했다고 말했다. 젤다의 모든 문제는 자신이 원인이었고, 그런 자책감 때문에 괴로웠다고 말했다. 그러나, 결국 술은 이 모든 괴로움을 잊어버리게 해주지 못했고, 과거로부터의 도피는 무서운 일이었다고 실토했다. 이 시기에 그는 폐질환과 불면증을 앓게 되었다. 소설을 못 쓰게 된 그는 결국 할리우드의 시나리오 작가로 전락했다. 스콧은 셰일라에게 간절한 심정으로 호소했다. "셰일라, 나는 술을 끊기로 했어요. 나 자신에게 맹세했지요. 당신이 나에게 돌아오지 않아도 상관없이 나는 술을 끊기로 결심했어요. 하지만 나는 진심으로 당신이 돌아오기를 바라고 있어요."

이후, 그는 긴 침묵을 지켰다. 스콧은 그전에 이렇게 솔직한 심정을

스콧 피츠제럴드와 셰일라 그레이엄

털어놓은 적이 없었다. 이토록 진정으로 맹세한 적도 없었다. 셰일라는 온몸이 떨렸다. 스콧을 다시 껴안고 싶었지만 여전히 확신할 수 없었다. "스콧, 당신을 어떻게 믿어요? 정말 술을 끊으실 건가요? 정말 믿어도 되나요?" "믿어요." 두 사람은 눈을 부릅뜨고 서로를 뚫어지게 바라보았다. 계속해서 오랜 침묵이 흘렀다. 셰일라는 옛날 그 자리로 다시 돌아가기로 결심했다.

스콧은 약속대로 술을 끊었다. 1940년 초, 스콧은 다시 시나리오 작업을 시작했다. 그의 단편작품 「다시 찾아간 바빌론」의 영화화를 위해 제작자 레스터 코원(Lester Cowan)이 1천 달러의 작품료를 지불했다. 영화 각본이 완성되면 추가로 5천 달러를 지불할 예정이었다. 이 작업을 위해 스콧은 16주간 매달려 있었다. 스콧은 이 기회를 포착한 것을 기뻐했다. 스콧은 셰일라 곁에서 신나게 일을 해나갔다. 셰일라가 칼럼 집필을 마치고 점심 때 집에 오면 스콧은 수영장으로 가서 셰일라에게 수영을 가르쳤다. 점심 식사 후에는 각자 자신의 방으로 들어가서 스콧은 시나리오 작업을 하고, 셰일라는 스콧이 지정한 책을 읽었다. 셰일라는 르낭(Renan)의 『예수의 생애』를 읽고, 칼버톤(Calverton)의 『사회의 형성』도 읽었다. 저녁 식사 후에는 긴 산책을 하면서 낮에 읽은 책의 내용에 관해서 얘기를 나눴다. 밤에는 부부처럼 다정하게 발코니에 앉아서 긴 명상의 시간을 보냈다. 간혹 함께 상점으로 장 보러 갔다가 아이스크림 가게에 들러 초콜릿 밀크를 사 마시고 키츠 시를 읊으며 돌아왔다.

스콧의 마지막 날

1940년은 스콧의 마지막 해가 되었다. 당시는 그런 징조를 이들은 전혀 느끼지 못했다. 스콧은 새사람으로 태어났다. 술을 한 방울도 마시지 않았다. 그는 정력적으로 일을 했다. 시나리오, 단편소설, 장편소설 등에 손을 댔다. 참으로 신기한 일이었다. 그는 스코티에게 긴 편지를 썼다. 편집자, 친구들에게도 편지를 보냈다. 5월 31일, 두 사람은 샌프란시스코 국제박람회 관람을 위해 기차 여행을 했다. 영국군이 당케르크에서 후퇴했다는 뉴스가 전해지고, 돌아가는 길에 프랑스 함락 뉴스를 들었다. 스콧은 몹시 슬퍼했다. 스콧은 다음 날 아침 프랑스 승전을 기원하는 시를 발표했다. 이때가 두 사람이 가장 행복했던 시기였다고 셰일라는 회고하고 있다. 셰일라 책장에 나날이 책이 쌓이면서 스콧은 줄자로 그 높이를 재곤 했다. 스콧은 오전에 피로감으로 휴식을 취했지만, 곧 기력을 회복해서 창작 일을 계속했다. 스콧은 셰일라에게 자서전 준비를 하라고 권했다. "셰일라, 당신이 살아온 얘기는 놀라워요. 책을 쓰세요." 그는 계속 촉구했다. "스콧, 당신이 써야지요." "내가 도와줄게요. 당신이 쓰세요." 그는 두툼한 장부책을 사서 셰일라

에게 주면서 자서전 노트로 사용하라고 했다.

그는 큰 줄거리를 세우고 내용을 설명해주었다. 고아원 생활, 런던 점원 생활, 존과 몬트 사이 전개된 사랑의 갈등, 무대 생활, 사교 활동, 뉴욕의 기자 생활, 그리고 할리우드 평론가 생활을 순서대로 엮어놓은 줄거리였다. 생각나는 대로 무엇이든 적어두라는 그의 말을 듣고 셰일라는 자신의 과거를 회상하며 노트에 기록하고 스콧의 지도를 받았다. 셰일라는 틈을 내서 스콧으로부터 음악 수업도 받았다. 스콧은 셰일라에게 축음기를 선물했다. 틈틈이 레코드판도 사다 주었다. 음악에 심취하며 문학작품을 감상한 다음에는 미술 공부였다. 토요일 오후에는 미술관으로 갔다. 고야, 브뤼헐, 파울 클레 등 미술가들에 관해서 공부를 하며 그림을 감상했다. 셰일라는 특히 터너의 풍경화에 압도당했다. 어느 화창한 날, 스콧은 대견스럽게 말했다. "피츠제럴드대학의 학생 셰일라 그레이엄은 6월에 졸업합니다. 셰일라는 마침내 1941년도 제1기 졸업생이 되었습니다." "졸업장 주나요?" 학사모와 가운을 걸치고 졸업식도 거행한다고 그는 약속했다. 두 사람은 졸업식 준비를 시작했다.

스콧은 정말로 술을 끊었다. 윌슨 박사는 수시로 스콧을 방문해서 살펴보고 셰일라에게 이 사실을 알려주었다. 1940년 여름과 가을은 너무나 이상적인 해가 되었다. 셰일라는 스콧의 소설 속에서 자신의 존재를 실감했다.

스콧은 셰일라에게 자신이 그녀를 모델로 소설을 쓴다는 사실을 말하지 않았다. 소설의 주인공 스타(Stahr)는 영국에서 온 소녀를 사랑한다. 그녀 이름은 캐슬린이고 셰일라를 닮았다. 행동과 언어가 같고, 칫솔 파는 상황도 그대로다. "나는 영국 소녀의 아름다운 치아를 갖고 있

습니다"라는 홍보 문구는 셰일라가 실제 한 말인데 캐슬린의 입에서 태연스레 흘러나온다. 하루 원고 일을 끝내고 밤에 스콧이 자신의 원고를 읽어줄 때 셰일라는 캐슬린과 스타의 사랑이 그들 자신의 일처럼 생각되었다. 셰일라가 스콧을 만나서 클로버 클럽에서 춤을 추었던 장면이 소설에 그대로 재현되고 있었다. 셰일라는 깊은 감동 속에서 자신이 반영된 장면에 귀를 기울였다. 특히 사랑의 장면은 너무나 생동감 있게 표현되고 있어서 당혹스럽기도 하고 자랑스럽기도 했다.

소설의 남자 주인공 스타가 죽은 아내 미나(Minna)를 잊지 못하고 여전히 사랑하고 있다는 사실은 스콧과 판박이였다. 캐슬린이 셰일라일 때, 미나는 젤다였다. 소설에 묘사되고 있는 장면은 이렇다. "저기 그녀가 있었다—얼굴과 몸, 그리고 빛에 반사되는 그녀의 미소가 판에 박은 듯이 미나의 얼굴이었다." 스콧은 셰일라가 젤다를 닮았다고 말했다. 사랑의 신비가 아닐 수 없다. 낭독을 마친 후, 셰일라는 "스콧, 너무나 아름다운 장면이에요"라고 말했다. 스콧은 원고 뭉치를 내려놓고 한참 동안 셰일라를 쳐다보았다. 그는 미소를 지으며 부드럽게 입을 열었다. "셰일라……." 셰일라는 말없이 그의 품안에 안겼다. 셰일라는 그의 품속에서 너무나 귀중하고 돌이킬 수 없는 것을 얻은 듯했다. 셰일라는 스콧을 깊이 사랑했다. 스콧 이외에는 아무런 현실도 없었다. 할리우드에는 스콧 이외에 보이는 것이 없었다.

10월이 될 때까지 스콧은 그의 소설 『최후의 거인』을 계속 읽어주었다. 들으면 들을수록 소설은 셰일라 얘기로 넘쳐났다. 11월 목요일 오후였다. 어두침침한 흐린 날이었다. 20분 전에 스콧은 "담배 사러 갔다 올게"라고 말하면서 밖으로 나갔다. 셰일라는 그 소리를 듣지 못했고, 그가 돌아오는 인기척도 느끼지 못하고 있었다. 셰일라는 소파에 앉아

스콧 피츠제럴드와 셰일라 그레이엄

서 바흐의 칸타타를 듣고 있었다. 느닷없이 고개를 들었더니 스콧이 창백한 얼굴로 부들부들 떨면서 서서히 몸을 의자에 눕히고 있었다. 깜짝 놀라서 "스콧, 왜 그래요?" 하면서 급히 음악을 껐다. 그는 조심스레 담배에 불을 붙이고 "가게에서 거의 기절할 뻔했어"라고 말했다. 이어서 "모든 것이 사라지고 있었지"라고 덧붙였다. 그는 윌슨 박사 병원으로 갔다. 병원에 다녀오면서 "의사는 괜찮다"고 말했다고 전했다. 그러나 셰일라는 어딘지 모르게 찜찜했다. 셰일라는 스콧이 거짓말한다고 생각했다. 심장발작을 의심했다. 셰일라 상식으로는 한 번 발작이일어나면 즉시 침대에 눕혀야 하는데 의사가 괜찮다고 말한 것은 믿을 수 없었다. 스콧 방은 3층에 있고, 셰일라 방은 1층에 있다. "좋아요, 앞으로는 내 방에 계세요. 새로 1층에 방 구해볼게요. 그때까지 내 방 쓰세요." 셰일라는 급히 말했다.

11월 어느 날, 셰일라와 스콧은 시사회에 갔다. 시사회장에 가려면 계단을 올라가야 한다. 셰일라는 조심스럽게 스콧을 부축해서 간신히 시사회장에 도착해서 일을 마치고 돌아왔다. 스콧은 나머지 시간에 침대에서 원고를 쓰거나 타자된 교정지를 수정하거나 일을 했다. 그는 정신력이 보통 아니었다. 그래도 셰일라는 불안했다. 밤에 잠을 푹 잘 수 없었다. 이번 소설이 성공하여 축하주 마실까? 실패해서 폭탄주를 마실까? 셰일라는 걱정이 태산 같았다. 스콧은 때때로 성깔을 부렸다. 그의 기분을 살리기 위해 꽃을 사다가 병에 꽂으려고 하면 치우라고 억지를 부리니 제정신이 아니었다. 그래도 셰일라는 그의 병을 생각해서 참고 견뎠다. 크리스마스 때 예쁜 옷을 사서 자랑해도 그는 헛돈 쓴다고 매섭게 말했다. 이런 일도 그전에는 없었다. 그는 뭔가 정상적이지 못했다. 병 탓이라 생각해서 셰일라는 참았다. 옷은 셰일라 돈으로

샀는데 왜 돈 타령하면서 짜증을 내는지 이해할 수 없었다. 스콧은 너무했다 싶어서 사과했다. 스콧이 돈에 쪼들리나 싶어서 그의 회계를 담당하는 프랜시스에게 물었다. 그랬더니 스콧은 앞으로 3개월 여윳돈밖에 없다고 말했다. 셰일라는 스크리브너 출판사 편집인 맥스웰 퍼킨스에게 전화해서 자신의 저축금 3천 달러 가운데서 2천 달러를 빼내서 출판사에 넘겨 그 돈을 출판사 전도금 형식으로 스콧에게 전달하는 묘책을 세웠다. 셰일라는 스콧의 이마를 쓰다듬으며 출판사에서 좋은 소식이 온다고 예고했다. 출판사 소식이 전달되자 스콧은 기운을 냈다. "셰일라, 축하하자! 한턱 낼게" 하면서 셰일라를 끌고 나갔다. 셰일라는 그제서야 마음이 놓였다. 스콧은 안정된 심정으로 다시 원고 일에 집중하기 시작했다.

〈사랑이라는 이름으로〉라는 영화의 시사회가 있었다. 셰일라는 스콧과 함께 시사회에 참석했다. 영화가 끝나고 객석의 불이 밝아졌을 때, 스콧은 셰일라에게 기대며 휘청댔다. 그는 타격을 받은 듯 제자리에 서지 못했다. 그는 쓰러지고 있었다. 셰일라는 급히 그의 몸을 부추겼다. "몸이 이상해. 빙글빙글 돌고 있어." 그는 황급히 말했다. 셰일라는 경악했다. 용태가 심상치 않았기 때문이다. "의사를 부를까요?" "내일 의사가 올 예정이니 괜찮아." 간신히 주차장까지 와서 차를 타고 집에 도착했다. 그는 수면제를 복용하고 잠자리에 들었다. 그의 침실에 들어가 보았더니 잠자는 모습은 아주 평화로웠다. 마치 놀다 지친 어린애 같았다. 그래도 셰일라는 모르고 있었다. 스콧이 다음 날 세상을 떠난다는 사실을.

거실 창문 사이로 햇살이 쏟아졌다. 셰일라는 타자기 앞에 앉아 있었다. 스콧은 헐렁한 바지에 셔츠와 스웨터를 걸친 모습으로 구술하면서 방 안을 이리저리 걷고 있었다. 셰일라는 스콧의 구술을 받아 스코티에게 편지를 쓰고 있었다. 크리스마스 선물로 자신이 아끼는 여우털 윗옷과 이브닝드레스를 보낸다는 내용이었다. 스코티는 대학생이 되었다. 셰일라는 편지에 스콧 건강이 좋지 않다는 얘기도 썼다. 그리고, 1년 이상을 아버지가 술을 끊고 있다는 반가운 소식도 전했다. 아버지에게 자신의 성장과 변화를 알리는 사진을 보내달라는 부탁도 했다.

셰일라는 스콧에게 커피를 갖다주었다. 스콧은 오후에 윌슨 박사 왕진에 대비해서 옷을 갈아입었다. 프랜시스가 스콧의 우편물을 들고 왔다. 셰일라는 자신의 의상을 포장해서 스코티에게 우송하도록 프랜시스에게 부탁했다.

오후 2시가 지났다. 셰일라는 스콧이 신문을 보고 있는 동안 샌드위치와 커피를 준비하고 있었다. 셰일라는 독일, 이탈리아, 일본이 삼국 동맹을 맺었다는 기사를 봤다. 스콧은 고개를 흔들어 보였다. 이 일로 미국이 참전하게 될 것이다. 그렇게 되면 스콧은 이번 소설을 끝내고 유럽으로 가서 전쟁에 관한 글을 쓰게 될 것이다. 헤밍웨이 혼자서 전쟁 기사를 독점하지 못할 것이라는 생각에 셰일라는 저도 모르게 입가에 미소가 떠올랐다.

점심 식사 후, 스콧은 불안했다. 그는 부엌으로 가서 선반을 뒤졌다. 그러고 나서 "가게 가서 아이스크림 사 올게" 하고 외출하려고 했다. "의사 선생님 오면 어떡하죠? 단 것이 필요하면 초콜릿 있으니 갖다 드릴게요." 셰일라가 말했다. 셰일라는 침대 서랍에 있는 초콜릿 바를 꺼내서 그에게 줬다. 그는 안락의자에서 프린스턴대학 동창회 주보를 펼

쳐 들고 읽으면서 초콜릿을 씹어 먹었다. 셰일라는 베토벤에 관한 책을 읽기 시작했다.

가끔 서로 쳐다보고 미소를 지었다. 스콧은 연필을 들고 신문 여백에다 무엇을 적고 있었다. 그는 여전히 초콜릿을 계속 먹고 있었다. 그러다 그는 벌떡 일어나서 그 자리에 쓰러졌다. 등이 마룻바닥에 닿았다. 눈을 감고 있었다. 힘들게 숨을 쉬고 있었다. 셰일라는 스콧이 스트레칭을 한다고 생각했다. 그런데, 그는 곧 기절했다! 순식간이었다. 그는 질식 상태였다. 셰일라는 그의 곁으로 가서 "스콧! 스콧!" 하고 불러댔다.

셰일라는 정신이 나갈 것 같았다. 사람이 질식할 때 어떻게 해야 하지? 영화에서 본 대로 그의 칼라를 느슨하게 풀어줬다. 기절 상태가 계속되었다. 그의 몸이 천천히 부풀어 오르는 듯했다. 윌슨 박사를 불러야 했다. 아니다. 그는 곧 온다. 아니다. 당장 불러야 한다. 더 이상 기다릴 수 없다. 누구를 부른단 말인가? 아니다. 브랜디다. 브랜디를 마시게 하자. 당장. 브랜디를 잔에 부어 담은 후 들고 와서 그의 입에 부었다. 스콧은 마시지 못했다. 입을 꽉 다물고 있었다. 얼굴에 브랜디가 흘렀다. 턱과 목으로 흘러내렸다. 브랜디 냄새가 그를 깨우지 못하는가? 당혹스러웠다. 셰일라는 손으로 얼굴을 닦아주었다. 전화통을 들고 윌슨 박사에게 전화를 했다. 아무 응답이 없었다. 전화번호부를 뒤져 의사를 찾아 전화를 했다. 위급 환자가 있으니 급히 와달라는 전언을 했다. 건물 바깥으로 뛰어나가 관리인 해리 칼바에게 급히 와달라고 했다. 피츠제럴드가 위급하다고 말했다. 그는 뒤쫓아왔다. 그는 스콧의 맥을 짚어보더니 "사망입니다"라고 말했다.

셰일라는 여전히 전화통에 매달렸다. 소방서를 불렀다. 경찰서도 불

렀다. 셰일라는 계속 비명을 질렀다. "빨리, 빨리, 그를 살려내요!" 셰일라는 울고불고 아우성인데 목소리가 나지 않았다. 얼굴에는 눈물이 마구 흐르고 있는데 아무런 소리가 나지 않았다.

시간이 지났다. 밤이 되었다. 그리고 다음 날이 되었다. 스코티가 전화를 받았다. 스코티는 코네티컷의 해롤드 오버(Harold Ober) 집에 크리스마스 휴가차 가 있었다. 셰일라는 자초지종을 설명했다. "불쌍한 셰일라, 얼마나 힘드시겠어요!" 스코티는 말했다. 아버지 말년을 행복하게 해주셔서 감사하다고 말했다. 셰일라는 스코티의 말에 감사했다. 스코티는 학교를 그만두겠다고 말했다. 셰일라는 그러지 말라고 말했다. 아버지는 스코티의 학업 중단을 원하지 않는다고 말했다. "아니요, 학교 그만두고 생활비를 벌겠어요." 스코티는 우겼다. 셰일라는 학업을 계속하라고 말했다. 돈 걱정 말라고 말했다. 돈 있다고 말했다. "네, 그러면 생각해보겠어요." 스코티는 한 걸음 물러섰다. 스코티는 18세였다. "그런데, 셰일라, 아버지 장례를 볼티모어에서 치르는데 오시지 않아도 됩니다." 셰일라는 장례식에 갈 생각은 없었다. "물론, 나 안 가요." 셰일라는 전화를 마치고 대성통곡하며 울었다. 자신을 억제할 수 없었다. 많은 사람들이 스콧을 안고 나갔다. 셰일라로부터 스콧을 데려갔다. 셰일라는 이제 아무도 없는 외톨이가 되었다.

셰일라는 아파트에 남아 있었다. 이곳을 떠날 수 없었다. 친구들이 왔다. 그들은 물었다. 어떻게 여기 남아 있을 수 있느냐. 나가라. 딴 곳으로 가라. 그가 죽은 곳에 있지 말라. 왜요? 셰일라는 물었다. 이곳에 스콧이 있었다. 내가 왜 스콧을 떠나야 하나?

주위 사람들은 친절했다. 셰일라는 세 군데 크리스마스 파티에 초

청을 받았다. 세 차례 만찬이 있었지만 아무것도 먹지 못했다. 셰일라는 도로시 파커의 만찬회에 초대받았다. 자동차를 몰고 가는데 이상하게도 차가 앞을 나가지 않았다. 계속 후진하려고만 했다. 차를 세우고, 지나가는 행인에게 도움을 청했다. 그는 친절하게도 셰일라 차를 끌고 도로시 집 앞에 세워주었다. 셰일라는 계속 울었다. 그 사람은 셰일라가 술에 취해 있다고 생각했다. 도로시의 집은 웃음소리와 이야기 소리로 넘쳤다. 셰일라는 그 소리를 견디지 못하고 침실로 가서 침대에 드러누워 마냥 눈물을 흘렸다. 울면서 크리스티나 로제티의 시를 읊었다. 키츠의 시도 읊었다. 눈물로 범벅이 되어 읊었다. 도로시가 방으로 들어와서 셰일라와 함께 울었다.

> 사랑하는 이여, 내가 죽거든
> 내게 슬픈 노래를 부르지 마세요
> 머리 맡에 장미도 심지 마세요
> 사이프러스 나무도 안 되지요
>
> 내 자리엔 푸른 잔디를 덮으세요
> 소낙비와 이슬방울 나리도록 하세요
> 그리고 마음 내키면 기억하세요
> 진정 그러고 싶다면 잊어버려요

셰일라 그레이엄 대신 시인이며 소설가인 도로시 파커가 장례식에 가서 『위대한 개츠비』의 장례 장면 1절 "가련한 사람……"을 읊으며 명복을 빌었다. 메릴랜드주 베데스타(Bethesda) 묘지에 피츠제럴드가 운구되었을 때 30명의 조객들이 그와 송별했다. 스코티, 출판대리인 해롤

드 오버, 출판업자 맥스웰 퍼킨스도 그 자리에 있었다. 젤다는 친구에게 보낸 편지에서 스콧의 죽음을 애도했다. "그는 평생 나에게 관대한 정신적 동반자였다. (중략) 그는 항상 나와 스코티의 행복을 위해 헌신했다. 읽을 책을 주고, 가야 할 장소를 마련했다. 그가 옆에 있으면 모든 일이 순조롭게 풀렸다. (중략) 스콧은 나에게 최고의 친구였다." 1948년 젤다는 하일랜드 정신병원 화재로 사망한 후, 우여곡절을 겪은 끝에 스코티의 노력으로 1975년 세인트메리 가족묘지에 스콧과 나란히 합장되었다.

베벌리힐스의 노을

1958년 9월, 베벌리힐스에 있는 셰일라의 저택 창 바깥에는 스콧이 그렇게 좋아하던 가을 풍경이 펼쳐져 있었다. 수많은 세월이 흘러갔다. 그래도 여전히 셰일라는 스콧을 자신의 몸속에 가득 품고 살아갔다. 책장에 놓인 책들, 누렇게 바랜 원고 뭉치, 그 밖의 모든 것이 당시의 추억을 말하고 있다. 『영국 명시선(The Golden Treasury)』 책갈피에 스콧이 끼워놓은 쪽지에 스콧이 쓴 시가 있다. 「셰일라에게 바치는 몇 줄의 시」였다. 그 시를 읽으면서 셰일라는 생각해본다. 스콧은 무엇이었는가? 그가 무엇을 했기에 이토록 가슴에 남아 있는가? 그렇다. 그는 셰일라에게 교육을 주고, 경험과 능력을 키워주었다. 기쁨과 고뇌와 이해의 폭을 넓혀주었다. 스콧은 셰일라를 명예롭고 영광스러운 인간이 되도록 도와주었다. 스콧과 함께 지낸 4년은 셰일라의 월계관이었다.

지금 스콧이 여기 있으면 어떤 생각을 할까? 그는 더욱 성공해서 유명 작가가 되었을 것이다. 그는 연구와 전기(傳記)의 대상이 되고, 젊은이들의 우상이 되었을 것이다. 그의 작품은 독자들의 사랑을 받았을 것이다. 그는 인간의 신비요 문학의 전설로 남았을 것이다.

말년에 피츠제럴드는 실패한 인생을 살았다고 자인했다. 그의 작품이 세상에서 버림받고 있었다. 일부 평론가들은 그를 실패한 알코올 중독자요, 타락한 재즈 시대의 표본으로 질타했다.『뉴욕타임스』부고는 그를 "전 국민이 진(gin)을 폭음하고, 섹스를 망상하던 시대"의 작가로 평가절하했다. 평론가 피터 퀘널(Peter Quennell)은『위대한 개츠비』를 "거슈인의 슬픈 멜로디"에 불과하다고 비판했다. 이 같은 혹평에 대해 소설가 존 도스 파소스(John Dos Passos)는 언론이 예술에 대한 기본적 인식을 결여하고 있다고 말하면서 피츠제럴드 사후 평가에 대해서 깊은 우려를 표명했다. 피츠제럴드 사후 1년 지나서 평론가 에드먼드 윌슨은 그의 최후 작품을 마무리 지으면서 그에 대한 새로운 평가를 시도했다. 2차 세계대전 중『위대한 개츠비』를 진중문고로 보급하면서 이 작품이 돌풍을 일으켰다. 적십자사는 이 책을 일본과 독일 포로수용소에 배포했다. 1945년, 12만 3천 권이 미군 부대에 배포되었다. 책이 출판된 후 1960년에 이르기까지 35년 동안 매년 10만 부가 판매되었다. 『뉴욕타임스』의 사설 논평을 담당했던 아서 미체너(Arthyr Mizener)는『위대한 개츠비』를 미국 문학의 걸작이라고 재평가했다. 21세기에 이르러 이 작품은 수백만 부의 판매 기록을 세우면서 미국 고등학교와 대학의 필독서가 되었다.

『위대한 개츠비』의 선풍적인 인기는 작가 피츠제럴드의 인생에 대한 관심으로 확산되었다. 1950년대에 그는 미국 문화의 우상이 되었다. 평론가 시릴 코널리(Cyril Connolly)는 "피츠제럴드는 미국의 신화가 되었다"라고 언급했다. 세인트폴에 있는 피츠제럴드가 어린 시절을 보낸 '서밋 테라스(Summit Terrace)'가 1971년 미국 역사 유적이 되었다. 1990년, 호프스트라대학교(Hofstra University)는 스콧피츠제럴드협회(F. Scott

Fitzgerald Society)를 발족했다. 1994년 세인트폴의 월드시어터(The World Theater)가 피츠제럴드시어터(The Fitzgerald Theater)로 개명되었다. 『위대한 개츠비』는 미국 문학에 심대한 영향을 끼쳤다. 노벨문학상을 수상한 시인 T.S. 엘리엇은 "피츠제럴드의 소설은 헨리 제임스 이후 최대의 작품"이라고 평가했다. 『잃어버린 주말』의 작가 찰스 잭슨(Charles Jackson)은 "『위대한 개츠비』는 미국 문학에서 유일하게 결점이 없는 완벽한 작품"이라고 격찬했다. 『뉴욕타임스』는 "피츠제럴드는 미국 문학의 한 세대를 만들어냈다"고 그의 업적을 찬양했다.

스콧 피츠제럴드와 셰일라 그레이엄

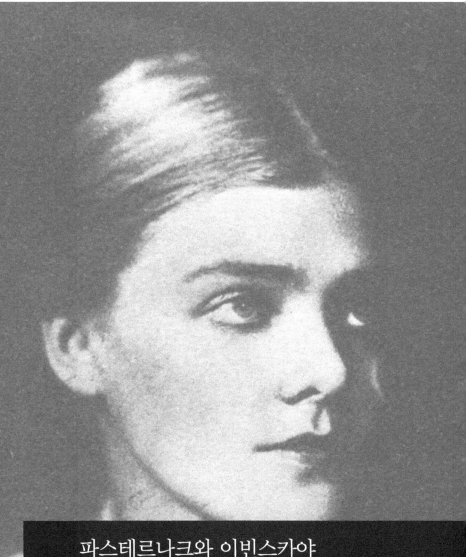

파스테르나크와 이빈스카야

파스테르나크와 그의 시대

보리스 파스테르나크(Boris Leonidovich Pasternak)의 부친 레오니트 (Leonid)는 1862년 오데사에서 태어났다. 파스테르나크 가문은 15세기 포르투갈의 유대인 재산가 아이작 아라바넬(Isaac Arabanel)의 후손이다. 레오니트는 모스크바와 뮌헨에서 미술을 공부한 후기인상파 화가였는 데 톨스토이 소설 『부활』의 삽화를 담당하며 명성을 얻은 후, 1894년 5월, 모스크바 미술조각건축대학 미술학부 교수가 되었다.

23세 청년 레오니트는 1885년 오데사에서 18세의 로잘리야 카우프만을 만났다. 로잘리야는 1867년 오데사의 부유한 기업인 가정에서 태어나 천재 피아니스트로 이름을 날리고 있었다. 9세 때의 첫 연주회, 11세 때 두 번째 연주회로 명성을 떨친 로잘리야는 전국 순회연주를 통해 더욱 유명해져서 19세에 오데사 음악원 교수가 되었다. 1889년, 로잘리야는 레오니트와 결혼하면서 교수직을 사임하고 모스크바로 이주했다. 1890년, 레오니트와 로잘리야의 장남 보리스가 태어났다. 그 후 남동생 알렉산더 밑으로 두 여동생 조세핀과 리디아가 태어났다.

1956년에 파스테르나크는 『나의 자전 에세이』에서 말했다. "우리 가

정은 종교보다는 예술이었다. 미술, 음악, 문학이 생활을 지배했다." 파스테르나크 가에는 세르게이 라흐마니노프, 알렉산더 스크랴빈, 레브 셰스토프, 라이너 마리아 릴케 등 예술계 저명인사들이 드나들었다. 로잘리야는 러시아 피아노 음악의 대부인 안톤 루빈슈타인의 제자였다. 결혼 후 연주 활동을 중단했지만 가정음악회를 통해 연주 생활을 계속했다. 1894년, 레오 톨스토이가 가정음악회에 참석했다. 레오니트는 톨스토이의 집으로 가서 그의 초상을 그리기도 했다. 1910년 11월, 톨스토이가 아스타포보의 역장 집에서 사망했을 때, 레오니트는 전보를 받고 급히 그곳으로 가서 톨스토이의 데스마스크를 그렸다. 이때, 보리스도 부친과 함께 갔다.

보리스 파스테르나크는 다섯 살 때 어머니로부터 러시아어 공부를 시작했다. 1901년, 그는 모스크바 제5고전중학교 2학년에 편입하여 천문학, 수학, 철학, 문학, 역사, 논리, 음악, 수사학을 공부했다. 파스테르나크는 작곡가를 지망했다. 어릴 때 어머니로부터 배운 피아노와 별장 근처에 살고 있던 작곡가 알렉산드르 스크랴빈(Alexander Scriabin, 1872~1915)의 영향 때문이었다. 그는 모스크바 음악학교에 진학해서 작곡 공부를 시작했는데(그가 작곡한 세 편의 피아노곡이 1976년 모스크바에서 연주된 적이 있다), 1908년 6월 음악을 단념하면서 작곡 공부를 중단했다. 그는 '세르다르다(Serdarda)'라는 정체불명의 서클에 드나들면서 술을 마시고 시를 썼다. 1909년, 그는 모스크바대학교 역사철학과로 적을 옮겨 철학 공부를 시작했다. 그의 생활은 거칠어지고 기행(奇行)이 속출했다. 잘 먹지도 않고, 가출하면 며칠 동안 돌아오지 않았다. 부모들과 언쟁도 심해졌다. 이 당시 그는 상징주의 운동을 주동했던 알렉산더 블록(Alexander Block)과 릴케의 시에 흠뻑 빠져 있었다.

파스테르나크와 이빈스카야

제1차 세계대전이 시작하기 전 약 10년 동안은 러시아 문화예술의 부흥기였다. 당시 모스크바에서는 시의 열풍이 불기 시작했다. 경제가 발전하면서 모스크바 상인들이 예술 지원에 나서는 문화의 '은빛 시대'였다. 이 시기에 잠들었던 민중 의식이 깨어나기 시작하고, 정치 바람이 요동치기 시작했다. 1905년, 파스테르나크는 의회 설치를 외치는 데모대가 격렬한 시위를 벌이는 것을 학교 발코니에서 목격하면서 정치의 무서움을 예감했다. 이 사건은 그의 시와 산문으로 발표되었고 『닥터 지바고』에도 묘사되었다. 대부분의 지식층과 산업계 중진들 그리고 파스테르나크 가족들은 혁신적인 정치 바람을 환영하고 있었다.

파스테르나크는 혁명과 전쟁의 시대를 살다 간 시인이었다. 시대가 그를 눈뜨게 하고, 시대가 그를 변모시켰다. 예술가 양친의 영향과 저명 예술인들과의 만남, 1905년의 혁명에 이어 제1차 세계대전, 1917년의 2월과 10월 혁명 등 격동기에서 파스테르나크는 사랑과 자연의 의미를 독창적인 기법으로 표현하면서 자연과 역사가 하나로 들리는 시를 썼다. 산문체로 연작소설처럼 구성해서 소나타 음악이 들리는 구어(口語)체 토박이 러시아어로 치장한 파스테르나크의 시는 그를 20세기 러시아 시단의 독보적인 존재로 부각시켰다.

유리 지바고라는 인물을 창조하는 원천이 된 대학 친구 드미트리 사마린(Dmitri Samarin)의 끈질긴 권유로 파스테르나크는 1912년 4월 독일 마르부르크(Marburg)대학으로 가서 칸트주의 철학자 헤르만 코헨 교수와 니콜라이 하르트만 교수의 강의를 들었다. 어머니는 그의 유학 자금을 마련하는 데 큰 힘이 되었다. 이 시기에 그는 시를 쓰면서 독일 문학에 빠져들고, 그리스 고전에도 열중했다. 마르부르크로 가서 봄과

여름을 지내면서 그는 「마르부르크」라는 제목의 시를 썼다. 코헨 교수 초청 오찬에 참석한 파스테르나크는 교수로부터 학문의 길에 들어서서 자신의 후계자가 될 것을 권유받았는데 그러기 위해서는 국적을 바꿔야 하는 문제로 사양하고 오로지 시작(詩作)에 전념할 결심을 했다. 그는 자서전에 썼다. "밤이건 낮이건…… 나는 바다. 새벽. 남쪽에 내리는 비를 시로 옮겼다."

1912년 파스테르나크는 마르부르크에 도착해서 두 달 지난 6월 어느 날 아이다 비소츠카야를 만나서 사랑하게 되었다. 그녀는 모스크바 재벌 산업인 '비소츠키 차(茶)' 집안의 딸이었다. 파스테르나크는 고등학생 시절 그녀의 가정교사였다. 그는 그녀와 결혼하고 싶었다. 그녀는 찬성이었는데 가족들은 초라한 시인의 앞날을 염려해서 반대했다. 그녀는 가족의 설득에 굴복하고 파스테르나크를 멀리했다. 실연은 그에게 큰 충격이었다. 그는 자신의 비통한 심정을 시 「마르부르크」에 쏟아냈다. 사랑의 상실은 그의 첫 시집 『나의 누이—인생』을 쓰게 만든 계기가 되었다. 파스테르나크 초기의 시는 칸트 철학이 깊숙이 배어 있다. 그가 애송했던 릴케, 레르몬토프, 푸시킨, 그리고 독일 낭만파 시인의 여운도 짙게 배어 있다. 하숙집 발코니에서 저녁노을을 바라보면서 "끝났다. 끝났다. 철학은 끝났다"라고 중얼댔다. 파스테르나크는 음악을 잃고, 연이어 철학도 잃게 되었다. 그는 정신적 위기에 직면하고 있었다. 그는 모스크바로 돌아갈 결심을 했다. 그는 베네치아와 피렌체를 거쳐 1912년 8월에 모스크바로 돌아갔다.

1913년 파스테르나크는 모스크바대학 역사철학과를 졸업했다. 문집 『리리카』에 그의 시 5편이 실렸다. 그해 여름, 시골 별장에서 부모와 함께 지내면서 그는 시집 『쌍둥이 구름』에 수록될 시를 썼다. 이즈음 그

파스테르나크와 이빈스카야

는 모스크바 문단에 드나들기 시작했다. 상징주의 시인 발레리 브류소프(Valeri Briusov), 바이페슬라브 이바노프(Viacheslav Ivanov), 안드레이 벨리(Andrei Bely) 등과의 교류가 시작되었다. 파스테르나크에게는 이들의 영향보다는 릴케와 마야콥스키(Maykovski)의 시로부터 받은 영향이 결정적이었다.

시인 마야콥스키는 1893년 조지아 지방관리 집안에서 태어났다. 열두 살 때 그는 부친을 잃고 가족 전체가 모스크바로 와서 파스테르나크가 다녔던 제5고전중학에 편입했다. 그는 사회민주당에 입당해서 정치 활동을 하던 중 1909년 체포되었다가 석방된 후에는 정당을 떠났다. 정치에서 물러난 후 화가 지망생이 되어 파스테르나크의 부친 레오니트 파스테르나크가 교수로 재직하고 있는 모스크바 예술대학에 입학했지만 미술보다는 문학에 눈을 뜨기 시작했다. 1914년 5월, 파스테르나크는 마야콥스키를 통해 미래주의에 깊이 빠져들었다. 그가 소속된 문학단체 '원심분리기'는 혁명 전에 탄생한 러시아 미래주의 집단이었다. 러시아 르네상스 시대를 창출했던 상징주의가 쇠퇴하면서 러시아 문단 중심에 미래주의가 자리를 잡았다.

파스테르나크가 미래주의 시인으로 활동했던 1914년 6월, 오스트리아 제국의 황태자가 세르비아인에 의해 암살되는 사건이 발생했다. 이 사건이 제1차 세계대전을 일으켰다. 7월, 러시아는 독일과 전쟁을 시작했다. 이 전쟁으로 독일과 오스트리아는 승전의 개가를 올렸지만, 영국, 프랑스, 러시아 연합군은 참담한 고전을 면치 못했다. 이 시기에 우랄산맥으로 피난 갔던 파스테르나크는 미래주의에서 벗어나면서 제2시집 『장벽을 넘어서』를 완성했다.

1916년, 26세가 된 그는 봄 여름 동안 가정교사 일을 하고, 겨울에는

우랄 지방 카마강 근처 화학공장에서 일했다. 지방관청의 병역과에서도 일했다. 1917년 1월, 제2시집이 간행되었다. 2월, 혁명이 발발했다는 놀라운 소식이 전달되었다. 그는 급히 모스크바로 돌아갔다.

전쟁이 패전으로 치닫는 가운데 병사들의 사기는 떨어지고, 연료와 식량 부족으로 민중의 불만은 치솟았다. 여성 노동자들은 빵을 달라는 데모를 감행했다. 이 데모에 남성 노동자들이 가세하고, 진압에 나선 군인들까지 합세하는 대반란이 일어났다. 국회와 군부는 니콜라이 2세의 퇴위를 요구했다. 1917년 3월 2일 차르의 퇴위로 300년 계속된 로마노프 왕조가 무너지고 혁명정부가 수립되었다.

이해 여름에서 가을까지 파스테르나크는 러시아 남부를 여행했는데 그 당시의 체험이 『닥터 지바고』의 풍토와 배경 속에 되살아났다. 이해 여름, 모스크바서 40킬로미터 떨어진 몰로디의 양친 별장에서 그는 제3시집 『나의 누이—인생』에 수록될 시를 썼다.

파스테르나크는 1918년과 1921년 내전 시기에 모스크바에 계속 머물렀다. 그 당시 많은 러시아 문인들이 해외로 탈출했는데 파스테르나크는 그러지 않았다. 그는 유리 지바고처럼 초창기에는 혁명정부를 옹호했다. 1921년 제9회 소비에트 전당대회에서 레닌이 했던 연설에 감동되어 그의 정치에 찬동했는데 얼마 안 가서 그는 혁명정부 정책의 난맥상, 붉은군대의 횡포, 언론 규제와 문화예술인 체포와 처형 때문에 정부에 등을 돌렸다. 1921년 8월 파스테르나크의 부모와 두 딸은 병 치료를 구실로 베를린에 갔다가 몇 년 후 2차 세계대전 직전에 영국으로 이주하면서 유대인 집단학살의 위기를 적시에 모면할 수 있었다.

제3시집 『나의 누이 ― 인생』

제3시집 『나의 누이―인생』은 부제(副題)가 '1917년 여름'이다. 시집 제목은 우리 인생은 누이처럼 귀중하다는 뜻으로 해석될 수 있다. 여기서 누이는 '연인'의 의미로도 풀이된다. 파스테르나크는 '누이'라는 명사로 여성상(女性像)을 생명의 뜻으로 예찬하고 있다. 1919년의 이 시집 초고에는 '나의 누이'와 '인생' 사이에 반점을 찍었다. 『나의 누이, 인생』이었다.

1917년, 파스테르나크의 제3시집 『나의 누이―인생』 집필이 진행되는 동안 파스테르나크는 아홉 살 연하의 옐레나 비노그라트를 사랑했다. 두 사람은 서로 사랑했지만 그 여인은 파스테르나크를 떠나 저명한 철학자 셰스토프의 아들인 해군장교 리스토나토와 약혼을 했다. 그런데 리스토나토는 제1차 세계대전 중에 전사했다. 우랄산맥에서 모스크바로 돌아온 파스테르나크는 이 소식을 듣고 사랑의 불꽃이 다시 타올랐다. 이들은 다시 만나서 사랑의 밀회를 계속했다. 그러나 옐레나의 모친은 무명 시인 파스테르나크를 싫어해서 옐레나는 모친의 설득으로 1918년 지방도시에 사는 공장주와 결혼했다. 파스테르나크는 실

의에 빠져 옐레나를 그리워하며 시를 썼다. 그의 「초원(草原)의 시」는 파스테르나크가 옐레나의 작별 편지를 받고 그녀를 찾아 로마노프카로 여행한 체험에서 발상된 것이다. 로마노프카의 초원은 창세기의 천지창조 이미지와 겹쳐지고, 파스테르나크는 옐레나를 성서적 상상력으로 승화(昇華)시켰다. 파스테르나크는 옐레나에게 영원한 미래를 설득했지만 아무런 성과를 거두지 못하고 돌아왔다. 옐레나는 파스테르나크에게 편지로 말했다. "당신이 고통을 받으면, 자연도 고통을 받는다. 나의 고통은 당신의 고통보다 크다. 내가 고통을 받으면 자연은 침묵하고 존재하지 않으며 죽는다." 옐레나는 파스테르나크와의 '영원한 미래'의 행복을 포기하고 평범한 결혼을 선택했다. 혁명의 시가전이 벌어지는 모스크바는 사랑의 보금자리가 아니었다. 1917년을 고비로 옐레나의 사랑은 끝났다. 그리고 5년 후, 『나의 누이―인생』이 출간되었다. 파스테르나크의 다음 시집 『주제와 변주』에서도 옐레나와의 사랑은 고차원적인 예술로 심화되어 표현되고 있다. 옐레나 비노그라트는 1987년 88세까지 살아남았다. 파스테르나크는 1960년에 타계했다. 『나의 누이―인생』은 50편의 시로 구성되어 있다. 이 시집은 반정부 시를 발표하다가 27세에 결투로 쓰러진 시인 레르몬토프(Lermontov, 1814~1841)에게 헌정되었다. 그는 푸시킨과 쌍벽을 이루는 시인이며 소설가였다. 그는 장편서사시 『악마(Demon)』를 1841년에 발표해서 문단에 선풍을 일으켰다. 파스테르나크는 그의 시집 첫머리에 실은 「악마의 진혼을 위하여」라는 시를 그에게 바치고 있다. 이 시는 타락한 천사 악마와 조지아의 아름다운 공주 타마라와의 사랑을 전하는 조지아 전설을 소재로 삼고 있다. 코카서스 산중의 혼례식 자리에서 신랑을 기다리는 타마라 공주를 보고 악마는 순간 사랑과 선과 아름다움을 찾

게 된다. 악마는 예식장으로 가는 신랑을 사망케 한다. 죽은 신랑의 시체가 말에 매달려 왔다. 타마라 공주는 남편을 잃고 절망하여 수도원으로 간다. 그곳에 악마가 별빛이 되어 찾아왔다. 슬픔에 잠겨 있는 타마라는 자신을 부르는 소리를 듣는다. 만나보니 악마였다. 악마는 타마라에게 사랑을 고백한다. 세상과 화해하고, 사랑하고, 기도하고, 선을 행하고 싶다고 말했다. 이 말에 감동한 타마라는 그의 사랑을 받아들인다. 악마는 타마라의 사랑으로 선한 존재로 새로 태어나서 구원을 받으려고 했다. 타마라를 열렬하게 사랑한 악마는 그녀의 마음을 사로잡고 키스를 했다. 타마라는 악마의 독에 감염되어 고통을 받으며 죽는다. 그녀의 영혼은 천사가 맡아서 인도하지만, 악마는 구원되지 못하고 버림받는다. 파스테르나크 시에 등장하는 악마는 사라진 연인을 위로하며 사랑의 부활을 노래하고 있다.

> 사랑하는 님이여, 잠을 자세요,
> 나는 눈사태로 돌아옵니다.

파스테르나크가 보여준 악마는 하늘을 원망하는 레르몬토프의 악마와는 다르다. 사라진 연인을 자장가로 위로하며 자신은 자연현상인 눈사태가 되어 다시 돌아온다고 말하고 있다. 이 구절은 사랑의 부활을 염원하는 기도라 할 수 있다. 파스테르나크는 레르몬토프의 시에서 자신과 옐레나의 비극적인 상황을 인식하고 있었다.

총 9장으로 구성된 이 시의 제7장은 "옐레나"를 표제(標題)로 삼고 사랑의 종말을 인생의 죽음에 비유하는 내용을 담고 있다. 그러나 우리가 주목해야 되는 부분은 "1917년 여름"에 일어난 일들이다. 파스테르

나크는 전쟁 동안 후방요원으로 1915년에서 1917년까지 두 여름을 우랄산맥에서 지냈다. 문단을 벗어나서 대중 속에서 지내는 생활은 그에게 새로운 체험이었다.

시집 『나의 누이—인생』에는 혁명으로 귀족계급이 몰락한 사회적 변동에 대한 희열감이 표현되고 있다. 이 시집은 역사적 사건, 사회적 현상, 자연과 일상생활, 자신의 개인적인 일들을 폭넓게 다루고 있다. 41편의 시에는 "초원의 서(書)"라는 표제가 붙어 있다. 이 시편에는 "기적은 볼가강 유역의 세상에 나타나/광란하며 잠들지 않고 있다"라는 구절이 있다. 여기서 말하는 '기적'은 혁명을 뜻한다. 정치 현실을 민감하게 반영하고 있는 이 시집은 1922년 출판되었을 때 러시아 시단에 충격적인 반응을 일으켰다. 파스테르나크는 이 시집으로 미래주의를 벗어나서 자신의 독창적인 시 세계를 확립했다. 파스테르나크는 이제 러시아의 유명 시인이 되어 자유로운 삶의 가치를 주장하고 절규하는 행동을 시작했다.

1921년 내전이 종식되고 신경제정책이 시행되어 상황이 호전되자 해외로 갔던 문인들 일부가 돌아오고, 문단 활동이 되살아나며 서방세계와의 교류도 회복되었다. 모스크바와 베를린의 출판사들 상호 간의 교류도 활발해졌다. 1922년 말, 파스테르나크는 독일로 갔다. 그는 가족과 함께 해외에 머물 것인지 심사숙고했다. 마르부르크로 가서 코헨 교수를 만나 자신의 거취를 재차 상의하려고 했지만 교수는 이미 사망하고 없었다. 전후의 독일도 상황이 나빠지고 있었다. 국내 사정도 다시 악화되었다. 문인들이 또다시 해외로 나갔다.

1922년, 보리스 파스테르나크는 예브게니아 블라디미로브나 루리에와 결혼했다. 그녀는 화가였다. 이듬해 아들 예브게니(Evgenii)가 탄생했

파스테르나크와 이빈스카야

다. 파스테르나크는 시인으로 명성을 얻으면서 원고료, 인세, 번역 일로 생계를 이어나갔다. 1920년대 중반에는 교육위원회도서관 연구원으로 일하며 봉급을 받았다. 그의 일은 해외 잡지를 뒤져서 레닌 관련 기사를 추려내어 보관하는 업무였다. 이 일은 아들 양육비를 벌 수 있으면서 해외 문단과 접촉할 수 있는 이점이 있었다. 그는 이 작업을 통해 프루스트와 조지프 콘라드 등 해외 작가 작품을 읽을 수 있었다.

파스테르나크는 번역 이외에 제4시집『주제와 변조』(1923), 예술과 혁명에 관한 서사시적 실험작품『숭고한 병』(1923), 소설『류베르스의 어린 시절』(1922), 설화시(說話詩)『스펙토르스키』(1925)를 발표했고, 이 가운데 서사시『1905년』과『슈미트 중위(Lieutenant Schmidt)』(1926)는 역사적 사건을 낭만적인 정조로 간결하게 표현한 작품이다. 이들 작품은 파스테르나크가 살았던 혁명의 시대를 반영하고 있다.『슈미트 중위』는 1905년 사건을 유발한 해군 반란 사건을 다룬 작품이고,『스펙토르스키』는 러시아 지성인과 불안한 시대와의 관계를 다룬 작품인데, 이들 작품은『닥터 지바고』에서 더욱 구체화되고 심화되었다. 이 모든 작품에서 파스테르나크는 혁명 과업에서 민중이 희생되면 안 된다는 점을 강조했다.

1924년 1월 레닌이 사망했다. 후계자 문제로 트로츠키와 스탈린이 치열하게 경쟁했다. 스탈린을 배제하는 레닌의 유서는 묵살되고 발표되지 않았다. 스탈린은 정적을 배척하고 숙청하면서 정권을 쟁취했다.

1929년, 첫 결혼이 파탄으로 끝났다. 그해 여름, 보리스 파스테르나크는 지나이다 니콜라예브나(Zinaida Nikolayevna)를 만나서 사랑하게 되었다. 그의 나이 39세였다. 당시 지나이다는 유명한 피아니스트 겐리오 네이가우스의 아내였다. 파스테르나크는 가정사 문제로 고민하면

서 괴로웠지만 1930~31년에 새로운 시를 발표하며 사랑의 출발을 알리고 있었다. 파스테르나크는 1931년 지나이다와 함께 코카서스로 여행을 했다. 그곳에서 시인 파올로 이아슈빌리(Paolo Iashvili)를 만나서 함께 지냈다. 파올로는 푸시킨, 레르몬토프 이래로 기대되는 유망한 시인이었는데 스탈린 숙청의 희생물이 되었다.

1930년과 1931년에 쓴 파스테르나크의 작품이 1932년『두 번째 탄생』에 집약되어 전환기 시대에 대처하는 파스테르나크의 세계관이 표명되었다. 1930년의 마야콥스키의 자살, 스탈린이 실패한 5개년 계획, 집단농장 강행의 참사, 피의 대숙청 등 민중을 탄압하는 스탈린의 독재를 그는 격렬하게 비판했다. 스탈린의 집단농장은 500만의 인민이 죽은 대재난이었다. 파스테르나크는 처음부터 집단농장은 실패한 정책이라고 말했는데, 그의 비난은『닥터 지바고』에서 계속 거론되고 있다. 1930년 파스테르나크가 숭배하던 시인 마야콥스키는 시대를 비관하며 36세의 나이에 자살했다. 『닥터 지바고』의 주인공 유리 지바고는 작중 39세에 요절한다. 작곡가 쇼스타코비치, 연출가 메이예르홀트, 평론가 시코로흐스키, 문학가 비리니야크와 레오노프 등 예술가들이 비판을 받고 숙청되었다. 메이예르홀트의 아내는 자택에서 참살당했다. 메이예르홀트는『햄릿』번역을 파스테르나크에게 의뢰했었다. 오시프 만델스탐(Osip Madelstam, 1891~1938)은 1934년 체포된 후 잠시 석방되었다가 1937년 다시 체포되어 이듬해 유형지에서 사망했다. 파스테르나크는 작가동맹이 발행하는『문학신문』에서 악의에 찬 공격을 받으면서 혹독한 비난의 대상이 되었다. 스탈린 독재로 러시아혁명의 취지는 퇴색하고 인민은 자유를 박탈당하며 불안과 공포의 세월을 보내고 있었다.

파스테르나크와 스탈린

파스테르나크, 예세닌, 마야콥스키는 1924년경에 스탈린과 만났다. 파스테르나크는 당시를 회상하면서 스탈린은 그가 만난 사람 가운데서 가장 무서운 인물이었다고 말했다. 만나서 나눈 화제는 뜻밖에도 스탈린 출신 지역 시인의 작품 번역에 관한 것이었다. 그러나 그것은 앞으로 있을 대숙청의 예고편에 지나지 않았다. 시인 만델스탐이 체포되었을 때, 파스테르나크는 경악하고 당국에 구명 요청을 했지만 소용없었다. 스탈린이 파스테르나크에게 전화를 걸어 만델스탐 체포에 대한 문인들 반응을 물었을 때 "그들은 아무 말도 하지 않았습니다"라고 대답했다. 스탈린은 집요하게도 만델스탐에 대해서 재차 파스테르나크의 의견을 물었다. "그는 위대한 시인입니다. 그런데 최근에 문인들은 전혀 그를 만나지 않고 있습니다"라고 얼버무렸다.

1941년, 전쟁은 파스테르나크를 오히려 활기차게 만들었다. 7월 모스크바 대공습 때 파스테르나크는 소련작가 건물 옥상에서 소방대원으로 근무했다. 9월에는 군사훈련을 받았다. 1943년 8월 28일, 그는 동료 작가들과 함께 전선을 방문하고 부상병들을 위문하며 자신의 시를

낭독했다. 이 일이 있은 후 그는 「전쟁에 관한 시」를 발표하고, 전선 상황을 『닥터 지바고』에도 생생하게 묘사했다.

전쟁이 승리로 끝났다. 온 국민이 열망한 평화가 왔다. 평화는 독일 포로수용소에 갇혀 있다가 고국으로 돌아가는 수백만 군인과 시민들에게 꿈같은 희망을 안겨주었다. 그러나 이들은 전원 시베리아로 유배되고 학살되었다. 이들 속에는 문화예술계 저명인사들과 고위 장성들, 사회 지도자들이 포함되어 있었다. 스탈린은 이들을 정적(政敵)으로 몰아 제거했다. 1947년 3월 이후, 파스테르나크도 위태로워졌다. 파스테르나크는 민중으로부터 이탈해서 새로운 현실과 유리된 작품을 남발하며 혁명에 거역하고 있다는 비난을 받았다.

파스테르나크는 전에도 불길한 예감이 들긴 했었다. 1943년, 스탈린이 파스테르나크가 번역한 〈햄릿〉을 예술극장 무대에 올리는 것을 불쾌하게 여긴다는 소문이 모스크바에 돌고 있었다. 평소에도 스탈린은 〈맥베스〉라든가 〈보리스 고다노프〉 등 통치자의 처참한 죽음을 무대에서 보는 것을 좋아하지 않았다. 이런 소문이 돌 때 파스테르나크는 자신의 앞날이 위태롭다는 것을 알고 있었다. "전쟁 후에도 상황이 변하지 않으면 나는 아마도 친구들과 먼 북쪽 하늘 아래 있을 것이다"라고 친구 글래드코프(Alexander Gladkov)에게 말한 적도 있다. 위기에 직면한 파스테르나크는 피난 가듯이 번역 일에만 열중했다. 자신의 시 작품은 검열에 통과될 수 없었다. 번역 일은 생존을 위한 수단이었다. 『햄릿』, 『파우스트』 등의 번역은 러시아 문학사에서 최고의 업적으로 평가되어 그는 크게 위로가 되었다.

"스탈린이 히틀러처럼 죽지 않으면 우리는 불만이다. 민주주의 문명국들은 우리처럼 이런 고통을 국민에게 안겨주지 않았다"라고 말하

면서 집단농장의 실패를 강력하게 비판하는 내용이 그의 소설에 있다는 것을 이빈스카야는 알고 있었다. 이 때문에 그녀는 파스테르나크의 안전에 관해 항상 긴장하고 있었다. 파스테르나크와 스탈린 두 이름은 극과 극이요 정반대의 개념이었다. 스탈린이 살아 있는 동안 『닥터 지바고』는 햇빛을 보지 못할 것이라고 모든 사람들이 생각했지만 파스테르나크는 "절대 그럴 리 없다"고 단언했다.

사실 스탈린이 그의 소설 작품에 대해서 어떤 반응을 보일 것인지 아무도 알 수 없었다. 스탈린의 실책은 파스테르나크의 실체를 모르고 있었다는 데 있다. 파스테르나크가 대숙청의 한파를 벗어날 수 있었던 것은 바로 이 때문이었다. 스탈린은 파스테르나크를 구름 위를 떠도는 상상의 달인 정도로 알고 있었다. 그래서 측근이 그의 숙청을 건의해도 문제시하지 않았다.

한때 파스테르나크는 스탈린을 존경했다. 파스테르나크의 존경심은 1934년 5월 14일 만델스탐의 체포로 급변했다. 만델스탐은 스탈린의 잔혹성을 최초로 간파한 시인이었다. 그는 자신의 시에 독재자의 모습을 리얼하게 그려냈다. 그의 시를 듣고 나서 만델스탐에게 파스테르나크는 말했다. "이 시를 듣지 않았던 것으로 합시다. 왜냐하면요, 아주 이상하고도 무서운 일이 지금 일어나고 있어요. 저들은 지금 사람 잡아 가두는 일을 시작했어요. 벽에도 귀가 있고요, 길가의 벤치도 사람들 얘기를 듣고 있습니다."

파스테르나크는 스탈린과 다시 전화 통화를 했다. 그 통화에서 파스테르나크는 만델스탐의 구명을 간청했다. 조사 중인데 별일 없을 것이라고 말하는 스탈린의 말을 듣고 사면 받은 것이나 다름 없다고 파스테르나크는 생각했다. 그러나 만델스탐은 석방되지 않고 보로네시로

유형되어 사망했다.

파스테르나크는 작곡가 쇼스타코비치의 구명운동에 적극적으로 나섰다. 그는 작곡가에게 격려 편지도 보냈다. 파스테르나크는 작가동맹 이사회에서 축출되었다. 파스테르나크는 신변의 위험을 느끼면서도 집단수용소에 구금된 예술가를 위한 지원 활동을 계속했다. 그는 이들에게 식량, 책, 시집을 보냈다. 1937년 그의 친구인 시인 티시안 타비츠(Titian Tabidze)가 체포되었다. 티시안은 평소 공개적으로 파스테르나크를 칭송했었다. 체포되고 두 달 후, 티시안은 잔혹하게 처형되었다. 티시안의 죽음은 파스테르나크에게 큰 충격을 주었다.

파스테르나크와 이빈스카야

예조프 공포와 전쟁의 수난

1936년, 보리스 파스테르나크와 지나이다 부부는 모스크바 교외 20킬로미터 지점에 있는 페레델키노(Peredelkino)에 새살림을 꾸렸다. 그곳은 철도와 도로로 쉽게 모스크바로 오갈 수 있는 전원주택지였다. 결혼하고 2년이 지났다. 당시 모스크바 작가동맹은 작품 검열 기관으로 악명이 높았다. 문학작품의 간행은 국가기관인 고스리츠다트(Goslitizdat)가 장악했다. 문화는 당중앙위원회가 관장했다. 스탈린은 직접 이 기관을 통해 표현의 자유를 억압했다. 문인들은 감시당하고 협박당했다. 파스테르나크는 혁명 초기에 지녔던 모든 희망을 상실했다. 그는 1934년 오시프 만델스탐의 체포에 충격을 받고『닥터 지바고』를 구상하게 되었다. 국가는 파스테르나크를 포섭하려고 했다. 그는 대중이 숭상하는 시인이어서 이용 가치가 있었다. 1934년, 제1차 소비에트 작가회의에 초빙되었을 때 공산당 대변인은 회의석장에서 파스테르나크의 이름을 외치면서 그를 칭송했다. 파스테르나크는 이때 권력이 자신을 농락하고 있는 것을 느꼈다.

1936년 6월, 파스테르나크는 파리에서 개최된 세계작가대회에 러시

아 대표로 참석하게 되었다. 이 일은 자신과 사전에 협의한 일이 아니었다. 모스크바 당국은 1936년 6월, 파스테르나크를 처음에 배제했는데 해외 문학인들이 크렘린궁에 그의 참석을 요청해서 참석하게 되었다. 국제회의에서도 1936년 6월, 파스테르나크는 자신의 문학적 입장을 굽히지 않고 주장하며 중앙당의 회유에 말려들지 않았다. 그의 비협조적 행동 때문에 시 발표의 자유가 제한되고, 저서 발간의 기회를 상실하는 위기를 겪게 되었다.

파스테르나크는 날로 조여드는 압박과 고난을 번역 일로 극복하고 있었다. 1940년, 그는 셰익스피어 작품, 바이론, 키츠, 베를렌 등의 시 작품을 번역했다. 『햄릿』 번역은 시국에 대한 비탄과 고뇌를 표출하는 작업이었다. 1950년, 그의 셰익스피어 번역은 계속되었으며 실러의 『마리아 슈투아르트』 번역도 시작되었다.

1930년대 파스테르나크는 문단과 사회로부터 고립되어 있었다. 대대적인 숙청이 시작되면서 '예조프 공포(Yezhov Terror)'가 세상을 강타했다. 예조프는 소련 비밀경찰(NKVD)의 수장으로서, 스탈린의 지시에 따라 대숙청을 감행했다. 국민의 분노가 폭발하자 1939년 스탈린은 그를 희생양으로 삼아 처형했다. 그의 후임으로 악명 높은 베리야(Beria)가 취임했고, 그에 의해 대대적인 숙청이 다시 시작되었다. 전쟁 영웅, 전후 고국에 돌아온 저명인사, 공산당 간부, 문화예술인 들이 처형되거나 시베리아로 추방되었다.

1937년, 아이오나 야킬 장군과 미하일 투카쳅스키 장군의 반국가 재판이 있을 때, 소비에트 작가동맹은 전 회원에게 이들의 사형선고를 지지하는 성명에 서명하도록 지시했다. 파스테르나크에게도 서명

을 강요했다. 파스테르나크는 거절했다. 동맹위원장은 파스테르나크의 불응으로 자신이 문책받을 것이라는 위기감을 느껴 페레델키노 자택까지 찾아와서 서명을 강요했다. 여전히 파스테르나크는 거절했다. 임신 중인 아내 지나이다는 가정이 파멸된다며 타협하라고 졸라댔다. 그래도 파스테르나크는 끝까지 거절했다. 주변 사람들은 그가 체포될 것이라고 생각했다. 실제로 비밀경찰 요원들이 집 밖에 대기하고 있었다. 파스테르나크는 스탈린에게 편지를 써서 자신의 입장을 설명했다. 스탈린은 그를 숙청 명단에서 지웠다. 파스테르나크는 체포를 면했지만, 그의 친구들이 대신 체포되어 유형지로 압송되었다.

1941년 6월 독일의 소비에트 침공은 『닥터 지바고』에도 반영되어 있다. 그해 10월, 독일군이 모스크바로 진격하자, 파스테르나크는 문학인들과 함께 카마강 근처에 있는 치스토폴(Chistopol)로 갔다. 제1차 세계대전 때 그가 피난 갔던 곳에서 멀지 않은 곳이었다. 파스테르나크는 아내와 아들 레오니트와 함께 1년 남짓 세월을 그곳에서 지냈다. 그러다 1942년 모스크바로 돌아와 전쟁이 끝날 때까지 그곳에 있었다. 파스테르나크와 회담한 알렉산더 글래드코프는 파스테르나크의 말을 이렇게 전하고 있다.

나는 나를 따르는 민중의 희망을 가슴에 품고 글을 쓰고 책을 내고 싶다. 전시 중에도 민중은 자신들의 생각과 느낌을 표현하려고 하며, 이 일을 두려워하지 않는다는 사실을 나는 알았다. 나는 이들과 공감대를 갖기 위해 이들과 교류하고 싶다. 그들의 애국심을 떠받쳐주는 일은 나의 의무가 된다. 그들이 바라는 보다 나은 시대를 위해서다.

어떤 일이 있어도 나는 내 생각을 이들에게 알리고 싶다.

전쟁이 승리로 끝나면 평화와 안정, 자유가 보장될 줄 알았지만 그것은 허상이었다. 스탈린의 악랄한 언론 탄압이 보리스 파스테르나크에게 여지없이 불어닥쳤다. 1947년 3월부터 그는 소련 언론과 제반 집회에서 성토 대상이 되었다. 1947년 3월 23일 최악의 사건이 발생했다. 신문 지상에 알렉세이 스루코프(Alexei Srukov)의 보리스 파스테르나크 시 비판론이 실렸다. 그는 파스테르나크를 반혁명분자, 반국가문인으로 규탄했다.

파스테르나크는 이 비열한 공격에 당당히 맞서면서 『닥터 지바고』 집필에 집중했다. 그는 소설을 통해 국민에게 희망을 안겨주는 일을 하고 싶었다. 『닥터 지바고』에서 유리 지바고는 죽어가는 안나 이바노브나에게 '부활의 생명력'을 강조하며 '죽음은 없다'고 절규했다. 이 장면을 통해 파스테르나크는 스탈린의 위협에 맞서 죽음을 무릅쓰고 저항을 감행하는 의지를 밝혔다. 이런 난국에서 파스테르나크는 올가 이빈스카야(Olga Ivinskaya)를 만난 것이다. 『닥터 지바고』의 여주인공 '라라'의 실체였다. 1946년 10월에 일어난 일이었다.

푸시킨 광장의 사랑―라라의 탄생

1913년 소비에트 월간 문학잡지『신세계(*Novy Mir*)』창간 후 이 잡지는 문단의 구심점이었다. 1946년 10월 잡지사가 이즈베스티아 빌딩 4층에서 푸시킨 광장으로 이사 가면서 새 편집자가 왔다. 모스크바 여성들이 흠모하는 시인 시모노프였다. 그는 시집『당신과 함께, 그리고 당신 없이』로 명성을 얻었다. 그가 오면서 잡지사에 새 바람이 불었다. 그는 파스테르나크를 위시해서 추코프스키, 마르샤크, 안토콜스키 등 고전문학의 원로들을 극진히 모셨다. 특히 그는 파스테르나크를 좋아했다. 신인 작가 발굴과 후원을 담당하는 편집인 이빈스카야에게 그는 파스테르나크 시 낭독회 표를 주면서 가보라고 했다.

이빈스카야는 파스테르나크를 가까이서 본 적이 없었다. 가까이 가서 보니 파스테르나크는 늘씬한 키에 깔끔했다. 그의 거동은 젊은 혈기로 넘쳐 있었다. 목덜미는 튼튼해서 믿음직했다. 그는 깊고 낮은 목소리로 관중들과 대화를 나누고 있었다. 사진에서 본 얼굴과 실제 얼굴은 달랐다. 얼굴에 비해 귀족 티 나는 매부리코는 약간 짧았다. 턱은 강렬해서 영도자의 품격이었다. 안색은 검붉어서 건강해 보였다.

눈동자는 황갈색이요 매의 눈처럼 날카로웠다. 남성적 용모에도 불구하고 그는 여성적인 부드러움으로 타고난 낭만적 매력을 발산하고 있었다.

1946년 10월 어느 날이었다. 모스크바 거리에 가느다란 눈발이 날리기 시작했다. 이빈스카야는 점심 식사 시간이 되어 외투를 걸치고 창가에서 나타샤를 기다리고 있었다. 그때, 느닷없이 보리스 파스테르나크가 사무실 안으로 성큼성큼 걸어 들어왔다. 그는 이빈스카야에게 인사하며 자신의 책을 갖고 있느냐고 물었다. 이빈스카야는 시집 한 권 있다고 말했다. 그는 놀라면서 책을 보내겠다고 하면서 요즘에는 셰익스피어 번역 일을 하며 시를 쓰지 않는다고 말했다. 대신 소설을 시작했다고 알려줬다. 파스테르나크는 오래 머물지 않았다. 자신에게 깊이 파고드는 그의 시선에 이빈스카야는 이상한 예감을 느꼈다. 이빈스카야는 오후 내내 멍한 상태로 있다가 퇴근하고 집에 와서도 들뜬 기분이었다. 무언가 운명의 손길이 와닿는 듯했다. 집에는 어머니와 일곱 살 딸 이리나(Irina)와 아들 미티아가 있었다. 이빈스카야의 첫 남편은 자살했고 두 번째 남편은 병사했다. 어머니는 스탈린을 험담했다고 잡혀가서 3년 동안 옥살이하다 나왔다. 그동안 이빈스카야는 수없는 우여곡절과 사랑의 배신을 겪었다. 그런데 오늘 문학소녀 시절 우상이었던 시인을 기적처럼 만난 것이다. 시인 파스테르나크가 실제로 자신의 인생에 성큼 들어섰다.

사무실로 소포가 왔다. 파스테르나크가 다섯 권의 책을 약속대로 보냈다. 이것을 계기로 이들의 관계는 급진전되었다. 매일 파스테르나크로부터 전화가 왔다. 겁나서 약속에 응하지 못하고 바쁘다고 변명을 하면 퇴근 시간 맞춰 사무실로 왔다. 이빈스카야는 그와 함께 가로수

파스테르나크와 이빈스카야

길 따라 포타포브까지 귀갓길을 걸었다. 한번은 전화로 집 전화번호를 물었다. 이빈스카야는 아래층 사는 올가의 번호를 알려주었다. 밤이 되면 올가는 온수 파이프를 두드리며 전화가 왔다고 알렸다. 1947년, 처음으로 파스테르나크의 연하장이 왔다. "당신은 나에게 놀라운 존재입니다. 새해 축복을 빕니다"라고 적은 카드였다.

　이런 일이 벌어지고 있는 사이 이빈스카야는 회사에서 어려움을 겪고 있었다. 시모노프의 대리인 크리비츠키와 갈등을 빚은 것이다. 파스테르나크 시 「겨울 밤」은 계속 인쇄가 미뤄지고 있었다. 이빈스카야는 이 사실을 파스테르나크에게 알렸다. 그녀의 동료들은 파스테르나크와 이빈스카야의 관계가 도를 넘었다고 판단했다. 크리비츠키는 이 사실을 공개적으로 비난했다. 그는 사무실 여직원을 무차별로 집적거렸다. 파스테르나크는 늘 만나는 푸시킨 동상 앞에서 이빈스카야에게 말했다. "거취를 결정하세요. 뒤처리는 내가 책임지겠습니다." 파스테르나크는 그날 저녁 전화로 고백했다. "나는 당신을 사랑합니다. 앞으로는 당신 사무실로 가지 않겠습니다. 집으로 갑니다. 집 밖에서 기다리겠습니다." 이빈스카야는 충격을 받고 깊은 생각에 골몰하다가 파스테르나크에게 긴 편지를 썼다. 이빈스카야는 두 남편 사이에 벌어진 일을 털어놨다. 첫 남편 예멜리아노프는 둘째 남편 비노그라도프와 사랑 다툼에 좌절하고 자살했다고 말했다. 비노그라도프가 자신의 어머니를 밀고해서 감옥에 보냈다는 내용을 주변 사람들로부터 들었다고 말했다. 그래도 이빈스카야는 그런 소문을 믿지 않고 그와 결혼하고 아들 미티아를 얻었다고 말했다. 편지 끝머리에 이르러 이빈스카야는 파스테르나크를 사랑한다고 말했다.

　이후, 이들은 연인이 되었다. 1947년 4월 4일 아침, 파스테르나크는

그의 시집에 다음과 같은 글을 써서 이빈스카야에게 보냈다. "나의 목숨이여, 나의 천사여. 나는 당신을 진실로 사랑합니다." 다음 날, 파스테르나크와 이빈스카야는 둘이서 하룻밤을 함께 지냈다. 이후, 이들은 매일 만났다. 파스테르나크가 이빈스카야의 아들 딸을 처음으로 만나는 날, 이리나는 파스테르나크의 시를 낭독했다. 파스테르나크는 이리나에게 입을 맞추고 눈물을 흘리면서 "너는 맑고 아름다운 눈을 갖고 있다. 내 소설에 등장하겠네"라고 말했다. 『닥터 지바고』에 등장하는 라라의 딸 카텐카는 이리나의 초상이다.

파스테르나크는 이빈스카야에게 잡지사에서 일하는 대신 번역 일을 권했다. 이빈스카야는 그의 뜻대로 잡지사를 떠나 번역 일을 시작했다. 파스테르나크는 이빈스카야를 국립문학원 담당자에게 소개하고 그녀에게 번역을 맡기도록 부탁했다. 이빈스카야는 라빈드라나드 타고르 작품을 번역할 수 있게 되었다. 타고르 시집 출판 행사에서 파스테르나크는 이빈스카야의 번역을 격찬했다. 이후, 번역 일은 이빈스카야에게 보람찬 일이면서 생계에도 큰 도움이 되었다.

1947년 4월 4일, 파스테르나크는 "나의 목숨이여, 나의 천사여, 나는 당신을 진실로 사랑합니다"라는 헌사를 적은 붉은빛 시집을 이빈스카야에게 선물했다. 시 「도시의 여름」 끝머리 두 구절은 이들의 사랑이 타오르는 도시의 아침을 축하하고 있다. 파스테르나크와 이빈스카야는 불타는 도시 속에서 '꽃을 피우는 향기 그윽한 보리수나무'가 되었다.

다시금 번쩍이며 타오르는 아침이
가로수길

밤새 내린 소낙비 웅덩이를
말릴 무렵

아직도 꽃을 피우는
향기 그윽한
늙은 보리수나무는
잠을 설친 얼굴로 바라보고 있네.

옥중에서 만난 트로츠키 손녀

숙청과 학살의 공포는 날이 갈수록 심해졌다. 파스테르나크도 위태로워졌다. 사람들은 웃음을 잃었다. 모두들 억눌리고 침울했다.

1949년 10월 6일, 이빈스카야는 저녁 시간에 파스테르나크를 만나서 『닥터 지바고』 제1부 내용을 들을 예정이었다. 파스테르나크는 이 작품에 전력을 기울이고 있었다. 그는 이빈스카야와 메트로역 방향으로 가고 있었는데, 가죽 코트를 입은 수상한 남자들이 뒤를 쫓았다. 이빈스카야는 파스테르나크 곁에 바짝 붙어서 떨어지지 않으려고 했다.

그 당시 이빈스카야는 한국 서정시를 번역하고 있었다. 파스테르나크는 자신의 『파우스트』 번역을 이빈스카야에게 헌정하겠다고 말해서 이빈스카야는 답례로 자신의 시를 그에게 바치겠다고 말했다. 파스테르나크는 그 내용을 원고에 적어달라고 말했다. 그래서 이빈스카야는 집으로 가서 타자기 앞에 앉았다. 그 순간, 갑자기 낯선 사람들이 방 안으로 들어와서 이빈스카야를 제압했다. 이빈스카야는 체포당하는 이유를 알 수 없었다. 그러나 막연히 파스테르나크 때문이 아닌가라고 의심했다. 침입자들은 가택수색을 시작했다. 온 집안을 벌집 쑤시듯

했다. 학교서 돌아온 미티아는 놀라서 멍청하게 서서 부들부들 떨었다. 이리나는 학교에 가고 없었다. 어머니와 양부(養父)는 집에 있었다. 양부는 과거 어머니가 체포되었을 때 똑같은 경험을 한 적이 있다. 그는 "걱정 마라. 곧 집으로 돌아올 수 있다. 너는 훔치지도 사람을 죽이지도 않았다"라고 고함을 질렀다. 이들은 파스테르나크 관련 서적이나 자료와 원고는 따로 챙겼다. 이빈스카야의 편지와 노트 등은 전부 압수당했다. 이빈스카야는 압송되고 가택수색은 계속되었다.

파스테르나크는 친구 포포바에게 "모든 것이 끝났다. 이빈스카야가 체포됐다. 나는 그녀를 볼 수 없게 되었다. 나는 죽었다"라고 말하면서 대성통곡을 했다. 사람들 앞에서 "스탈린은 살인자"라고 고함을 지르며 규탄했다.

이리나는 어머니가 체포된 날의 상황을 기록으로 남겼다.

1949년 10월 어느 날, 내가 학교에서 집으로 와서 초인종을 눌렀더니 군복을 입은 사람이 문을 열어주면서 활짝 웃었다. 옷걸이와 모자걸이에는 열 개의 코트와 견장(肩章), 그리고 많은 모자들이 걸려 있었다. 어머니 방에서 짙은 담배 연기가 흘러나왔다. 사람들이 낮은 목소리로 말을 주고받았다. 당시 2부제 수업을 받고 있었는데 집에 도착한 시간은 저녁 8시가 지나서였을 것이다. 바깥은 짙은 어둠이 깔려 있었다. 천장의 전등이 환하게 켜져 있었다. 이상한 일이 벌어지고 있었다. 나는 당시 열한 살이었다. 불길한 예감이 들었다. 코트를 옷걸이에 걸고 거실을 살펴보았다. 할머니 얼굴은 눈물에 젖어 부어 있었다. 이모 나디아는 망령처럼 서 있었다. 할아버지는 비참한 얼굴을 하고 있었다. 방 안에 있던 친척이 어머니가 체포되어 루비앙카 감옥으로 끌려갔다고 말했다. 나는 어떻게 해야 할까? 시위하듯

책을 들고 침대에 누워서 읽기 시작했다.

어머니가 없는 동안 파스테르나크는 우리를 버리지 않았다. 그는 우리 아파트에 자주 오지 않았지만 생활비를 대주었다. 몇 년 지난 후 나도 루비앙카 감옥에 압류되어 조사를 받았다. 그때 수사관은 나에게 물었다. "파스테르나크와 무슨 관계냐?" 나는 대답했다. "그분이 아니었으면 우리는 살아남지 못했습니다." 1952년 심장질환으로 몸져누웠을 때까지 그는 우리 집을 정기적으로 방문해서 직접 돈을 주고 갔다. 어느 날, 할머니가 집으로 와서 파스테르나크가 심장병으로 병원에 급송되었다고 말했다. 우리 가족은 충격을 받고 숨을 죽이며 공포에 떨었다. 나중에 안 일이지만, 파스테르나크는 병원에 와서 연필을 달라고 해서 자신의 비서에게 우리 가족에게 1천 루블을 보내라고 적어주면서 우리 가족과 자주 만나라고 지시했다는 얘기를 그 비서가 해주었다. 돈은 계속 왔다. 덕택으로 우리 가족은 살아남았다. 병이 회복된 후에 우리 가족을 만나러 왔는데 계단을 오르지 못해 할머니가 마중 나갔다. 한 번은 할머니가 나를 데리고 내려갔다. 나는 그에게 뛰어가서 키스를 했다. 파스테르나크는 말했다. "이로슈카, 오랜만이다. 아주 예쁘게 컸구나."

1949년 10월, 이빈스카야는 루비앙카에서 죄수가 되었다. 여간수는 치욕적인 몸수색을 했다. 그녀의 모든 소유물은 압수되었다. 독방에서 그녀가 생각하는 일은 오로지 파스테르나크를 못 보면 어떻게 될까였다. 그에게 조심하라고 무슨 말을 해야 할지 골몰했다. 자신이 체포된 것을 알고 얼마나 놀랐을까. 그런 생각도 했다. 그리고 몹시 걱정되는 것은 파스테르나크가 체포되는 일이었다. 수사관들이 그녀를 가두고 곧장 파스테르나크를 체포할 것이라고 생각했다.

파스테르나크와 이빈스카야

이빈스카야는 사흘 동안 독방에 있다가 14명의 죄수가 있는 감방으로 이감되었다. 감방은 죄수들이 잠을 자지 못하게 강렬한 전등불을 쏟아부었다. 그래서 죄수들은 눈에 흰 천을 두르고 있었다. 조사는 밤에 했다. 그래서 죄수들은 잠을 잘 수 없었다. 육체적으로나 정신적으로 고통을 받으면 자포자기가 되어 뭐든지 말하고, 서명하라면 무엇이나 서명을 했다. 이빈스카야는 조사를 받지 않고 오랫동안 감방에 방치되었다.

어느 날이었다. 이빈스카야는 감방에서 눈썹이 길고 눈동자가 유난스럽게 반짝이는 한 소녀를 주목했다. 어디서 본 듯한 얼굴이었다. 이빈스카야가 그녀를 열심히 주시하자 그 소녀가 말했다. "내가 누구 닮았나요?" "그래, 트로츠키(Trotski) 닮았다." 이 말에 소녀는 웃음을 터뜨렸다. "제가 손녀예요." 트로츠키의 외손녀 사샤 모글린(Sasha Moglin)이었다. 상황이 위급해지자 그녀의 어머니는 아들만 데리고 해외로 도피했다. 사샤의 부친은 『프라우다』 신문의 편집인이었는데 카츠만이라는 이름의 여인과 재혼했다. 사샤의 의붓어머니도 체포되어 심문을 받았다. 심문 중에 정신이 나간 그녀는 트로츠키의 손녀를 데리고 있다고 자백했다.

총살이 결정되어 끌려나갈 때, 사샤는 이빈스카야 품에서 떨어지지 않으려고 울고불고 아우성치며 매달렸다. 이빈스카야는 그 울음소리를 영원히 잊지 못한다고 회고록에 썼다. 트로츠키의 손자도 결국 총살당했다. 사샤의 어머니는 자살했다. 트로츠키 자신도 스탈린의 자객에 의해 남미에서 도끼로 암살당했다. 권력 다툼에서 패배한 정치인 일가의 비극적인 종말이었다.

이빈스카야의 시베리아 유형

체포된 후 14일이 지나서야 심문이 시작되었다. 조사실에 들어서니 군복을 입은 조사관이 앉으라고 말했다. 테이블에는 집에서 압수한 책과 서류들이 잔뜩 쌓여 있었다. 파스테르나크의 서명이 있는 책이 눈에 띄었다. 조사관이 물었다. "파스테르나크는 반소비에트 시인인가 아닌가?" 그리고 계속해서 물었다. "왜 국외로 나가려고 했는가?" 이빈스카야는 화를 내면서 국외로 나가려고 하지 않았다고 항변했다. "너는 파스테르나크 소설이 반소비에트 작품인 것을 알고 있었지?"라고 심문하자 이빈스카야는 그렇지 않다고 말했다. "파스테르나트의 운명은 너의 답변이 성실한가 아닌가에 달려 있다. 다음 심문 때는 파스테르나크의 반소비에트 입장을 숨기지 말고 털어놔야 해." 그는 쌀쌀하게 내뱉으며 간수에게 데리고 나가라고 명령했다. 복도에 걸린 시계가 새벽 3시를 알리고 있었다.

다음에 계속되었을 때도 심문 내용은 같았다. 이빈스카야가 파스테르나크와 국외 탈출을 시도했다는 것이다. 『닥터 지바고』에 관해서도 캐물었다. 심문은 매일 밤 계속되었다. 파스테르나크는 영국 스파이

라고 그는 말했다. 이빈스카야의 답변은 서면으로 작성되었다. 심문은
계속되었다. 이빈스카야가 유대인 작가를 사랑하는 것은 비밀스런 의
도가 있기 때문이라고 조사관은 우격다짐으로 밀어붙였다.

　이빈스카야의 심문은 6개월 동안 계속되었다. 심문을 마치고 이빈스
카야가 끌려간 곳은 지하실에 있는 죄수들 시체 보관실이었다. 그곳에
유폐되었다가 다시 다른 곳으로 이감되었다. 이런 처사는 공갈이요 협
박의 수단이었다.

　조사실에 나타난 사람은 딸 이리나의 영어교사 세르게이였다. 그는
몰라볼 정도로 모습이 변해 있었다. 전에는 단정하고 깨끗한 모습이었
는데 지금은 형편없이 누추하게 망가져 있었다. "이 사람 알지요?" 심
문관은 그에게 물었다. "파스테르나크와 이빈스카야가 소비에트를 배
신하는 대화를 할 때 함께 있었다면서?" "네, 함께 있었습니다." 세르게
이는 태연스럽게 거짓말을 하고 있었다. "세르게이, 부끄럽지도 않아
요? 그런 말을 하다니!" 이빈스카야는 분통을 터뜨렸다. "내가 보리스
와 함께 있는 자리에 당신은 한 번도 있은 적이 없었어!" 심문관은 그녀
의 말을 가로채며 세르게이에게 다그쳤다. "이빈스카야가 파스테르나
크와 해외로 탈출한다는 정보를 당신이 우리에게 주었지?" "그랬습니
다." 그는 태연하게 대답했다. 이빈스카야는 화가 치밀어 숨이 막혔다.
이것은 조작된 허위진술이었다. 무서운 일이었다. 이빈스카야는 갑자
기 고통스런 진통을 느끼고 그 자리에 쓰러졌다. 감옥 내 병원에서 이
빈스카야는 사산(死産)을 했다.

　파스테르나크로부터 편지가 왔다. 그는 이빈스카야의 어머니 편지
속에 자기 서신을 숨겨서 보냈다. 1952년 11월 4일이었다.

사랑하는 천사에게!

어떻게 지나요? 나는 항상 안부를 전하고 있습니다. 내 소리가 들립니까? 당신이 겪는 일들, 앞으로 겪어야 할 일을 생각하면 공포에 떨게 됩니다. 그러나, 이 일에 대해서는 아무 말도 하지 않겠습니다. 정신 바짝 차리고 용기를 잃지 마세요. 우리는 당신을 위해 모든 일을 하고 있습니다. 우리는 포기하지 않습니다. 희망을 잃지 마세요. 당신의 우편엽서는 좋았습니다. 당신은 모든 것을 몇 줄 글에 담아냈습니다. 어떻게 그렇게 할 수 있는지 나는 모르겠습니다. 당신의 모친으로부터 나는 당신 소식을 접하고 있습니다. 내 편지는 당신께 직접 보낼 수 없습니다. 지금처럼 전하게 됩니다. 그런데 이렇게 한들 무슨 소용이 있습니까? 당신은 모든 것을 알고 있는데 말이죠.

그는 여러 번 편지를 보냈다. 이빈스카야는 그의 편지를 접하고 너무나 기뻤다.

파스테르나크와 이빈스카야

라라와 지바고

파스테르나크는『닥터 지바고』의 라라를 통해 올가와의 사랑을 찬양했다.

> 그들이 사랑한 주위의 모든 것, 그들이 서 있는 땅, 그들 머리 위 무한한 하늘, 그리고 구름과 나무가 그들의 사랑을 원했기 때문이다. 그들 주변에 있는 것들이 아마도 그들보다 훨씬 더 그들의 사랑을 축복했을 것이다. 거리를 지나가는 미지의 사람들, 산책길 저 멀리 펼쳐진 광야, 그들이 만나고, 그들이 살았던 방, 그 모든 것이 이들의 사랑을 더 기뻐했을 것이다.

올가 이빈스카야는 파스테르나크에게『닥터 지바고』의 영감을 주면서 작품을 쓰도록 만든 구동력(驅動力)이었다. 이 때문에 파스테르나크는 아내 지나이다 곁을 떠나지 않으면서도 세상을 떠나는 마지막 날까지 이빈스카야를 지켰다.

이빈스카야는 1949년 10월 6일 비밀경찰(KGB)에 체포된 후 강제수

용소에서 4년간 복역했다. 반국가문인 보리스 파스테르나크의 연인이었기 때문이다. 가택수색을 통해 파스테르나크 관련 모든 문건과 서적을 압수당했다. 『닥터 지바고』 제15장의 라라 체포 이야기는 올가의 구금 사건을 말하고 있다

어느 날이었다. 라리사 표도르브나는 집에서 나가 다시는 돌아오지 않았다. 그 무렵 흔한 일인데, 라리사는 거리에서 체포되었음이 분명했다. 그녀는 죽었거나, 아니면 정확히 알 수 없지만 이후 발표된 명단에도 없는 행방불명이 되어 북쪽 변방의 일반수용소나 여자수용소 중 하나에 갇혀서 소식이 끊어졌음이 분명했다.

파스테르나크는 자신 때문에 이빈스카야가 체포되었다고 생각했다. 온갖 협박과 모진 심문에 굴복하지 않았던 그녀 때문에 자신이 살아남았다고 1958년 서독에 있는 친구에게 실토했다. 이빈스카야의 수용소 생활은 파스테르나크에게는 지울 수 없는 악몽이었다. 그 자신도 가난했지만 이빈스카야 가족들 생계를 도왔고, 그의 도움으로 그 집안은 살아남을 수 있었다. 파스테르나크는 이빈스카야가 체포된 후에 심장병으로 고통을 받았다.

KGB는 이빈스카야를 통해 파스테르나크를 체포할 구실을 찾으려 했는데 그녀가 함구함으로써 그 일은 성사되지 못했다. 1953년 3월 5일, 스탈린 사망으로 이빈스카야는 사면되어 4년 동안의 복역을 마치고 모스크바로 돌아왔다. 그러나 1960년 8월, 파스테르나크 사망 후에 이빈스카야는 또다시 체포되었다. 그녀의 딸 이리나도 체포되었다. 죄목은 인세 환급에 의한 외환법 위반이었다. 1960년 12월 7일, 비공개

재판에서 이빈스카야는 강제노동 8년을 선고받았다. 이리나는 3년이었다. 이 소식이 서구 사회에 알려지자 세계 곳곳에서 항의 시위가 물결쳤지만, 소비에트 당국은 침묵을 지켰다. 모녀는 시베리아 이르쿠츠크의 오지 타이셰트 수용소로 압송되었다. 혹독한 추위 속에서 강제노역으로 고생하다가 이리나는 1962년, 이빈스카야는 1964년에 석방되었다. 감형되어 석방된 것은 이탈리아 출판사 대표 펠트리넬리가 소련 고위층에 탄원한 노력이 주효했기 때문이다.

이빈스카야는 석방된 후 모스크바에서 번역 일을 하면서 파스테르나크에 관한 원고를 쓰기 시작했다. 그 일은 악몽의 시대를 밝히는 역사적인 사업이 되었다. 그녀는 방대한 양의 자료와 문서와 서적을 탐독하고, 수많은 인사들의 증언을 토대로 원고를 집필했다. 이빈스카야의 회상록은 언론과 문화예술 탄압, 스탈린 공포정치, 작가동맹의 만행, 파스테르나크에 대한 비인도적인 탄압 등에 대한 준엄한 역사적 고발장이 되었다. 1972년 원고가 완성되었다. 회고록 영어판이 1978년 영국에서 『시간의 포로―파스테르나크와 지낸 세월』이라는 제목으로 간행되었다. 제1부에는 파스테르나크와의 만남, 파스테르나크의 항거와 투쟁, 이빈스카야의 구금과 유배 등의 내용이 상세하게 서술되고 있다. 제2부에는 파스테르나크가 『닥터 지바고』를 집필하게 된 동기, 이 책이 서방 세계에 유출된 경위, 스탈린에 관한 내용 등이 서술되어 있다. 제3부에는 파스테르나크 자신이 『닥터 지바고』를 서구 세계로 유출시킨 경과와 노벨상 수상 후 작가가 겪은 수난이 서술되어 있다. 제4부에는 파스테르나크의 가족관계, 친구들, 그의 희곡 작품 「눈먼 미인(The Blind Beauty)」 이야기, 파스테르나크의 죽음과 장례식, 그리고 그 이후에 겪은 이빈스카야 자신과 딸에 관한 이야기가 수록

되어 있다.

파스테르나크는 스탈린을 증오했다. 이빈스카야와 함께 지내는 14년 동안 파스테르나크는 스탈린에 항거해서 비판적인 발언을 하고 작품을 썼다. 1956년, 참살당한 연출가 메이예르홀트 사건으로 그가 검찰총장에게 소환된 후에 일어난 일에 대해서 파스테르나크는 거리낌없이 모든 것을 공개했다. 파스테르나크는 메이예르홀트가 자신보다 소비에트 조국에 더 충성했다고 증언했다. 노벨상 수상 후 파스테르나크가 탄압을 받고 있을 때, 그는 스탈린을 더욱 격렬하게 비판했다. 이빈스카야는 파스테르나크의 이 모든 어록을 상세하게 기록하고 공개했다.

파스테르나크는 기자와의 인터뷰에서 말했다. "나는 아무도 하지 못한 일을 하고 있다. 말하자면 새로운 발견을 하고 있다. 당신은 들어보지도 못한 경험을 하게 될 것이다. 이런 일을 하는 것이 나의 진정한 인생이다." 파스테르나크는 소설로 스탈린의 독재정치를 만천하에 알리고 용서하지 않기로 했다. 그는 『닥터 지바고』에서 말했다. "혁명을 일으킨 사람들은 아는 것이 없습니다. 그들이 하는 일은 변화와 혼란이었습니다. 이것이 그들의 본성입니다. 세상사 처리에 자신들 수준이 미달인 것을 그들은 믿지 않았습니다. 그들은 변혁과 개혁이 목적이요 전부였습니다. 그들은 하는 일에 아무런 지식도 없고, 훈련도 받지 않았습니다. 그들이 끊임없이 준비만 하는 이유가 뭣인지 아십니까? 그들은 능력이 없기 때문입니다. 재능도 없기 때문입니다. 그들은 살기 위해 태어났지 인생을 준비하기 위해 태어난 것은 아니었습니다."

유리 지바고는 말한다. "혁명분자들은 법을 제멋대로 손아귀에 넣어 휘두르고 있는데 공포감을 느끼게 합니다. 그들이 범죄자이기 때문이 아닙니다. 그들은 손에서 벗어난 고장 난 기계이기 때문입니다. 탈선한 기관차와 같습니다."

스탈린이 사망했을 때, 파스테르나크와 이빈스카야는 떨어져 있었다. 이빈스카야는 포트니아(Potnia) 유형지에서 짐승처럼 살고 있었다. 그녀의 걱정은 단 한 가지, 앞으로 파스테르나크를 못 보면 어떻게 하나였다. 죄수의 시간은 인간의 시간이 아니었다. 파스테르나크는 모스크바에 있었다. 스탈린의 사망 소식으로 무서운 광풍이 불었다. 수백만의 인민들이 스탈린의 죽음을 슬퍼하며 울고불고 야단이었다. 어떻게 된 일일까? 대부분의 인민들은 무거운 침묵 속에서 독재자의 죽음을 기뻐하고 있었다. 소수의 사람들은 환호하며 논평을 했다. 파스테르나크는 말했다. "자유를 모르는 사람들은 자신을 얽어맨 밧줄을 찬양한다." 스탈린 사망 후 얼어붙은 나라가 해동하기 시작했다. 흐루쇼프(Khrushchev)가 정권을 이어받았다. 그는 스탈린의 우상을 파괴했다. 그러나 파스테르나크는 그를 믿지 않았다. 말이 많고 야비했기 때문이다. 그가 예측한 대로 다시금 사회는 얼어붙기 시작했다. 이 시기에 파스테르나크는 조지 오웰의 소설『동물농장』을 읽으면서 자신의 나라가 동물농장 그 자체라고 생각했다.

『닥터 지바고』 창작 과정과 출판

1953년 3월 스탈린 사망 후 말렌코프, 베리야, 흐루쇼프 등의 집단 지도 체제가 실시되었는데 6월에 스탈린의 심복 베리야가 체포되면서 당내에서 반스탈린 기류가 형성되었다. 1954년 발표된 예렌부르크의 소설 『눈이 녹으며』가 선풍을 일으켰다. 이 작품은 개인의 사랑을 다룬 것으로, 사회주의 사상과는 거리가 멀었으나 공포정치에서 해방된 민심이 새로운 언어를 발견했다. 같은 해 잡지 『깃발』 4월호에 파스테르나크의 시 「3월」, 「백야」, 「바람」 등 10편이 실렸다. 독자들은 10년 만에 훈풍 같은 시를 만났다. 그러나 진정한 봄은 아직도 오지 않았다. 그전보다는 완화되었지만 검열은 여전히 남아 있었다. 파스테르나크는 시대의 흐름에 대해서 마음을 놓을 수 없었다. 걱정스러운 것은 그의 건강 악화였다. 그러나 창작 의욕은 쇠퇴하지 않았다.

1955년, 『닥터 지바고』 원고가 완성 단계에 들어섰다. 이빈스카야는 파스테르나크를 처음 만났을 때부터 소설의 내용을 듣고 있었다. 파스테르나크는 크리스마스 시즌에 이빈스카야와 함께 피아니스트 마리아 유디나(Maria Yudina)의 집에 갔다. 눈이 쏟아지는 밤이었다. 방 안에

들어서니 마리아의 쇼팽 연주가 시작되었다. 연주가 끝난 후, 파스테르나크는 유리 지바고가 약혼자 토냐와 춤추는 소설 장면을 낭독했다. 모두들 깊은 감동에 사로잡혀 묵묵히 듣고 있었다. 『닥터 지바고』는 자전적인 소설이어서 자신이 살아온 기록이지만 핵심은 그의 정신사(精神史)였다. 1948년 파스테르나크는 한 문학청년에게 『닥터 지바고』 내용을 편지로 써서 보낸 적이 있다.

당신의 편지를 받고 기뻤습니다. 감사합니다. 당신의 친절에 보답하기 위해 나는 이 편지와 함께 나의 최신작 시 작품을 보냅니다. 이 시는 지금 쓰고 있는 소설 속 하나의 장(章)이 됩니다. 이 소설은 모스크바에 살았던 민중의 삶을 그려내고 있습니다. 첫 부분은 1903년부터 1914년 1차 세계대전 시기까지입니다. 두 번째 부분은 지난 전쟁까지입니다. 주인공은 평범한 의사입니다. 그에게는 문학적 재능이 있습니다. 극작가 체호프 같지요. 그는 1929년에 죽습니다. 소설의 두 번째 부분에서 주인공 역할을 하는 인물은 나 자신과 블로크(Block), 예세닌(Yesenin), 마야콥스키(Mayakovski), 유리 지바고입니다.

1958년 가을, 파스테르나크는 스웨덴 교수 닐스 오케 닐슨(Nils Ake Nilsson)에게 말했다. "소설의 주인공 라라는 실재인물입니다. 그녀는 나와 가까운 여인입니다." 1956년 5월 7일, 파스테르나크는 레나테 슈바이처(Renate Schweitzer)에게 라라의 실체에 관해 말했다.

전쟁 후에 나는 한 젊은 여인을 만났습니다. 올가 세블로도바 이빈스카야입니다. (중략) 그녀는 당시 내가 쓰기 시작했던 작품의 주인공

이었습니다. 그동안 실러의『마리아 슈투아르트』,『파우스트』,『맥베스』번역으로 중단되기도 했습니다. 그녀는 쾌활하고 희생정신이 강한 여성이었습니다. 그녀는 자신이 겪었던 수난의 세월을 드러내지 않고 살아가고 있습니다. 그녀는 시도 쓰고, 시 번역도 합니다. 그녀는 나의 내면생활과 나의 문학에 깊이 관여하고 있습니다.

1959년 1월 말 영국 기자 앤서니 브라운과의 인터뷰에서 파스테르나크는 다음과 같이 말했다.

　　이빈스카야는 나의 절친한 친구입니다. 그녀는 내 작품을 위해 많은 도움을 줬습니다. 나의 인생에도 도움이 되었습니다. (중략) 나와의 친분 때문에 그녀는 5년간 시베리아 수용소에서 강제노역의 형벌을 받았습니다. 내 젊음에는 단 한 사람 라라가 있습니다. (중략) 나의 모든 경험 속에는 내 청춘의 라라가 바탕에 깔려 있습니다. 그러나 내 후년의 라라는 내 심장에 그녀의 피와 투옥의 낙인을 찍었습니다.

『닥터 지바고』의 첫 네 개의 장(章)을 끝냈을 때, 파스테르나크는 전체 소설을 상상하면서 "유리로부터 라라에게"라는 헌사를 이빈스카야에게 보냈다. 그러나 이빈스카야는 라라가 그의 전부가 아니듯이, 유리 지바고도 파스테르나크의 전부가 아니라고 말했다. "작중의 토냐도 나의 분신이요, 지나이다도 우리 모두를 내포하고 있으며, 토냐의 이미지에는 지나이다의 인생이 분명하게 반영되고 있다." 이 소설은 1903년에서 1929년의 시대를 다루고 있다. 에필로그는 2차 세계대전과 연관되어 있다. 주인공 유리 지바고는 의사이면서 사상가요 예술적 영감이 넘친 시인이다. 유리는 작품 속에서 1929년 사망한다. 그 부분

을 쓰던 날, 파스테르나크는 페레델키노 자택에서 이빈스카야에게 전화를 했다. 그의 목소리는 눈물에 젖어 있었다. "웬일이세요?" 이빈스카야는 물었다. 그는 울먹이며 말했다. "죽었다. 그는 죽었어!" 그는 소설의 주인공 지바고의 죽음을 슬퍼하고 있었다.

1955년 여름, 파스테르나크는 『닥터 지바고』의 첫 번째 갈색 장정(裝幀) 판본을 만들어서 어린애처럼 기뻐했다. 곧이어 그는 두 번째 판본을 만들었다. 이빈스카야는 이 판본을 들고 출판업자를 찾아다녔다. 이들은 희망에 부풀어 있었다.

뜨겁고 강한 황금빛 햇살이 모스크바 시민들 어깨 위로 사정없이 쏟아지는 8월, 『닥터 지바고』는 여러 출판사 책상에서 잠자고 있었다. 이들 출판사로부터는 아무런 소식도 없다가 8월 말 잡지 『신세계』의 크리비츠키(Krivitski)로부터 만나자고 연락이 왔다. 그는 소설이 너무 길다며, 축소판을 생각하고 있다고 말했다. 파스테르나크는 자신의 작품은 권력당국 때문에 출판될 가능성이 없다고 판단했다. 그래서 수제 판본을 만들어 읽고 싶은 사람들에게 나누어주자고 이빈스카야에게 말했다.

시간은 다시 흘러 1956년이 되었다. 여전히 소설은 간행되지 않았다. 이 시기에 해외 출판은 엄두도 낼 수 없었다. 그러나 기적 같은 일이 아무도 모르는 사이에 외국에서 진행되고 있었다. 1956년 5월 초, 모스크바 라디오 방송국의 이탈리아어 방송에서 파스테르나크의 소설 『닥터 지바고』가 곧 간행될 예정이라는 뉴스가 전파를 탔다. 이 방송이 던진 충격은 컸다. 이 방송은 『닥터 지바고』가 세계적인 선풍을 일으킨 단초가 되었다.

5월 말 어느 날 저녁이었다. 모스크바 출판사를 한 바퀴 돌고 페레델

키노 집으로 가던 이빈스카야가 파스테르나크로부터 깜짝 놀랄 소식을 접했다. 『닥터 지바고』 원고를 외국인에게 넘겼다는 것이었다. 이빈스카야는 신세계 잡지사가 소설 일부 간행을 준비한다는 소식을 전할 참이었다. 그러나 파스테르나크는 팔을 흔들며 고함을 질렀다. "오늘 두 신사가 나를 찾아왔어." 그중 한 사람 이름은 세르조 단젤로(Sergio d'Angelo)라고 말했다. 이탈리아 최고 출판사 펠트리넬리(Feltrinelli)가 자신의 소설에 관심을 보였다고 말했다는 것이다. 단젤로는 출판사 대리인으로, 이탈리아 공산당원이며, 모스크바 방송국에서 일하는 인물이었다. 파스테르나크는 흥분하고 있었다.

그러나 잠시 후, 파스테르나크와 이빈스카야는 뜻밖의 일을 저질렀다는 생각을 하게 되었다. 이빈스카야는 두려움이 앞섰다. 파스테르나크는 기쁘기도 하고 불안스럽기도 했다. 이빈스카야는 말했다. "당신 엉뚱한 짓 했어요." 이빈스카야는 은근히 파스테르나크를 질책했다. "나는 감옥에 갔다 왔어요. 그들은 나를 심문했지요. 당신이 쓰고 있는 소설이 뭐냐고 캐물었어요. 정부 당국과 상의하지 않고 소설을 이탈리아 출판사에 넘긴 것을 그들은 문제 삼을 겁니다." "문제될 것 없어." 파스테르나크는 딱 잘라 말했다. 그러나 이빈스카야는 감옥에 간 경험 때문에 민감했다. 파스테르나크는 이빈스카야에게 걱정스러우면 이탈리아인에게 전화해서 원고를 돌려달라고 말하라고 했다. 그러나 "그렇게 되면 우리는 바보가 된다"고 그는 말했다. 파스테르나크 속마음은 달랐다. 어떤 일이 있어도 소설은 출판되어야 한다는 것이었다. 그는 목숨을 걸었다. 국내가 안 되면 해외로 간다는 것이다.

단젤로는 원고 취득의 경위를 공개했다.

나는 두 달 동안 소비에트에서 살았다. 이탈리아 공산당이 나를 모스크바 라디오 방송국에 보냈는데 출판사 사장이 부탁해서 나는 러시아 신진 작가의 작품을 찾는 일을 했다. 『닥터 지바고』 소식을 접하고 이 소설이 소비에트에서 출판되기 전에 이탈리아에서 출간되면 큰 이득이 된다고 생각했다. 5월 화창한 날, 나는 페레델키노에 가서 파스테르나크를 만났다. 그는 나를 따뜻하게 대해주었다. 그는 정원일을 하고 있었다. 우리는 베란다에서 긴 시간 대화를 나눴다. 나의 방문 목적을 말했더니 그는 깜짝 놀랐다. 그는 깊은 생각에 빠졌다. 마침내 그는 그 소설을 이탈리아에서 내자는 나의 권고를 받아들였다. 그는 집 안으로 들어가서 원고를 들고 나왔다. 그는 정원 문에 서서 나에게 작별 인사를 하면서 말했다. "당신은 나를 죽음으로 몰고 있소."

이빈스카야는 단젤로를 만나 원고를 돌려달라고 요구했지만 단젤로는 밀라노의 출판사 사장이 끄떡도 하지 않는다고 말했다. 본국에서 먼저 출판하고 나중에 이탈리아에서 책이 나오면 문제가 되지 않을 거라고 생각해서 이빈스카야는 국내 출판사를 설득했지만 아무도 나서지 않았다. 모두들 겁에 질려 있었다. 설상가상으로 1957년 봄 파스테르나크가 관절염으로 입원했다. 그는 견딜 수 없는 고통으로 죽을 고비를 넘기고 있었다. 단젤로와의 협상이 효과를 거두지 못하자 정부가 나섰다. 소비에트 당국은 이탈리아 공산당에게 출판사 사장을 설득해서 소설 출판을 단념하도록 압력을 가했다. 그러나 사장은 오히려 자신이 소비에트 고위 당국을 설득해서 일을 마무리 짓겠다고 호언장담했다. 1957년은 소련의 국내 사정도 복잡했다. 헝가리 폭동이 일어났기 때문이다. 모스크바 출판의 사령탑인 고슬리차트(Goslitizdat)는 이탈

리아 출판사에게『닥터 지바고』가 국내서 곧 출판되니 그 이후에 책을 내달라고 요청했다. 펠트리넬리 사장은 그 제의를 거절했다. 1956년 9월, 신세계 편집위원회는 파스테르나크에게 긴 편지를 보내『닥터 지바고』는 이념적으로 문제가 있는 간행 불가 작품이라고 비난했다.

1920년대 이후, 소련의 어떤 문인도 서구 출판사와 계약을 맺은 적이 없었다. 파스테르나크는 펠트리넬리가 소련의 지도층과 인맥이 있어서 출판 관련 일이 쉽게 풀릴 것이라고 낙관했다. 그러나 속으로는 이로 인해 일어날 엄청난 파문을 예상해서 당황하고 있었다. 그러나 파스테르나크는 승낙한 이상 끝까지 밀고 나갈 결심이며, 어떤 희생도 감수한다고 출판사에 전했다. 1957년, 펠트리넬리는 전 세계를 향해『닥터 지바고』간행 계획을 발표했다. 소련 당국은 놀란 나머지 밀사를 파견해서 그에게 출판을 보류하라고 압력을 넣었다. 펠트리넬리는 소련 당국의 요구를 거절하고 예정대로 출판을 강행한다고 선언했다. 난처해진 소련 당국은 파스테르나크에게 압력을 가해 원고 회수 전문을 출판사에 보낼 것을 지시했다. 파스테르나크는 이런 일을 예상하고 펠트리넬리와 사전에 비밀 약속을 했다. 자신이 보내는 러시아어 전문은 묵살하고, 프랑스어 송신 전문만 믿으라는 것이었다. 파스테르나크는 러시아어로 원고 회수 전문을 정부 당국이 지켜보는 가운데 발송했다. 펠트리넬리는 그 전문을 묵살하고 거침없이 일을 진행시켜, 1957년 11월『닥터 지바고』의 이탈리아어판과 러시아어판을 동시에 간행했다.

출판 6개월 만에 이 책은 11판을 기록했다. 이후 2년 동안 24개 언어로 번역되어 출판되었다.『닥터 지바고』는 세상을 한 바퀴 돌고 세계인의 찬탄과 박수갈채를 받았다. 최초의 영어판은 맥스 헤이워드(Max Hayward)와 마니야 하라리(Manya Harari)가 번역해서 1958년 8월에 출

간되었다. 이 번역판은 향후 50년 동안 계속 간행되었다. 1958년부터 1959년 『뉴욕타임스』 베스트셀러 리스트에 『닥터 지바고』는 26주 연속 올라 있었다. 소련만이 무거운 침묵을 지키고 있었다. 소련에서 이 책이 출간된 해는 1988년이다. 파스테르나크의 친구 예카테리나 크라센니코바는 이 책을 읽고 그에게 편지를 썼다. "이 작품은 당신이 썼습니다. 그 사실을 잊지 마세요. 그리고 또한 잊지 마세요. 러시아 국민과 그들의 고통이 이 작품을 만들어냈다는 사실을. 그 고통을 당신의 펜으로 표현된 것을 하나님에게 감사합니다."

파스테르나크는 『닥터 지바고』 때문에 국내에서 끊임없이 극심한 박해를 받았다. 스루코프는 "러시아 혁명을 모독하며, 소련에 반기를 든 소설"이라고 공박했다. 파스테르나크와 이빈스카야의 생활은 더 힘들어졌다. 협박당하고 활동의 제약을 받았다. 그래도 굴복하지 않았다. 끈질기게 저항했다. 책이 나온 후, 파스테르나크는 독일에 있는 레나테 슈바이처에게 편지를 썼다.

『닥터 지바고』의 출판은 나의 기쁨이지만 동시에 적대감을 불러일으켰습니다. 이 책은 피와 광증으로 먹칠한 이 시대의 만사에 관해서 내가 명백하고 확실한 글을 쓰게 된 이유를 당신에게 설명하게 됩니다.

6월 8일, 파스테르나크는 프랑스의 자클린 드 프로이야르(Jacqueline de Proyart)에게 서신을 보냈다.

6월 말 파리에서 『닥터 지바고』가 간행된다는 소식을 들었습니다.

그 기쁨과 은혜에 눈물이 납니다. 본인이 어려워서 주춤했을 때 여러분이 격려해주셔서 이 일이 성사되었습니다. 이 소설은 그 자체로 우리들이 사랑 속에 살고 있다는 것을 특별히 체험하게 해주었습니다.

프랑스어판은 집단 번역으로 급속하게 진행되었다. 2014년 4월 11일, 미국 중앙정보부(CIA)는 100개의 비밀문서를 공개했다. 이 문서에는 파스테르나크가 노벨상을 수상하도록 CIA가 1957년 12월 12일부터 극비리에 활동했다는 내용이 담겨 있다. CIA는 『닥터 지바고』를 외국어판으로 번역해서 발행하도록 지원하고 이 책을 다량으로 구입해서 해외에 살포했다. 특히 1958년 여름, 네덜란드 출판사가 『닥터 지바고』를 간행해서 수천 권을 매입한 후, 벨기에 수도 브뤼셀에서 열리는 세계박람회에서 관람객들에게 무료로 배부했으며, 서구 여러 나라로 관광 여행 가는 소비에트 국민들에게는 특별히 러시아어로 된 책을 나눠줘서 국내에 반입하도록 했다. 이로 인해 소련은 물론이거니와 공산주의 위성국가에도 책이 널리 보급될 수 있었다. 수중에 넣어 쉽게 갖고 갈 수 있도록 문고판으로 책이 제본되었다. 만약의 경우를 대비해 책표지를 다른 것으로 바꿨다. CIA는 『닥터 지바고』 보급에 공을 들이면서 파스테르나크의 이름을 세상에 알리고, 그 성과로 파스테르나크의 노벨상 수상을 가능케 해서 소련의 언론 탄압과 문화예술 검열의 실상을 폭로하는 사상전을 감행했다.

10 노벨문학상 파문

1958년, 파스테르나크는 병이 악화되어 입원했다. 이 시기에 소비에트 작가동맹 집회에서 파스테르나크는 '배신자'로 맹비난을 받았다. 파스테르나크가 러시아혁명에 반대하는 소설을 쓰고 자신의 작품을 해외에 반출해서 조국을 배반했다고 성토했다. 이런 공개 비난은 처음 있는 일이었지만, 그에 대한 위협은 1954년 노벨상 후보로 거론되었을 때부터 이미 시작되었다. 그해 노벨상은 헤밍웨이에게 돌아갔다. 파스테르나크는 레나테에게 말했다.

온 세상이 자유를 갈망할 때 『닥터 지바고』는 자신을 해방하는 구실이 될 것입니다. 얼마 안 있어 당신은 내 책을 읽을 것입니다. 그러면 당신은 특별한 눈물을 기쁨 속에서 흘리게 될 것입니다.

1958년 10월 23일 스웨덴 아카데미가 파스테르나크의 수상을 발표했을 때, 파스테르나크는 "무한히 감사하고 감동을 받았다. 자랑스럽고, 놀랍고, 압도당했다"라는 전문을 스웨덴 아카데미로 발송했다. 이

순간 파스테르나크는 그가 말한 대로 "특별한 눈물을 기쁨 속에 흘렸을 것이다." 모스크바 외신 기자들이 페레델키노 자택으로 몰려갔다. 파스테르나크는 이빈스카야를 쳐다보면서 "올가, 노벨상을 받았어요. 상상해보세요, 지금 그 소식이 왔어요"라고 만감이 교차하는 얼굴로 말했다. 그날 저녁, 파스테르나크는 이빈스카야의 딸 이리나에게 수상 소식을 전화로 알렸다. 이빈스카야는 10월 24일 금요일 밤, 모스크바 친구로부터 급보를 접했다. 파스테르나크를 해외로 추방하라는 시위가 계획되고 있다는 정보였다.

다음 날 10월 25일 토요일, 계획된 일이 시작되었다. 『리테라리 가제트(Literary Gazette)』 토요일판 전면 두 페이지는 파스테르나크를 비판하고 매도하는 글로 가득 찼다. 그날에 파스테르나크 규탄 시위도 벌어졌다. 10월 26일, 일요일 모든 신문은 그 전날 나온 기사를 재탕했다. 몇 개 새로 실린 논설도 비난 일색이었다. 월요일, 파스테르나크의 운명을 결정하는 작가회의가 예정되고 있었다. 중세의 마녀재판이 재연되었다. 파스테르나크는 완전히 고립되었다. 그는 작심해서 쓴 글을 지니고 흐루쇼프를 만나러 갈 준비를 했다. 글 쓰는 자유를 달라는 요청, 노벨상을 포기하지 않겠다는 결의, 상금을 평화위원회에 기증하겠다는 내용의 글이었다. 파스테르나크는 외치고 있었다. 나는 권력자의 공정성을 믿지 않는다. 당신들이 나를 총살해도 좋다. 해외에 추방해도 좋다. 당신들이 하고 싶은 대로 하라. 이빈스카야와 가족들은 전철역까지 전송하며 그에게 용기를 안겨주었다. 파스테르나크는 눈에 띄게 격앙되어 있었다. 그는 손수건을 꺼내서 눈물을 닦고 열차로 향해 걸어서 멀리 사라졌다.

파스테르나크와 이빈스카야

1837년 1월 26일, 푸시킨은 칼 표도르비치 톨 백작에게 말한 바 있다. "천재는 한 눈으로 진실을 보여준다. 진실은 황제보다 더 강하다." 유리 지바고는 말했다. "독재군주는 자신보다 우월한 시인을 용서하지 않는다." 소련에서는 신문 잡지와 출판사를 국가권력이 장악하기 때문에 작가와 지식인들을 굴복시키려면 작품 발표의 길을 막으면 되었다. 파스테르나크와 이빈스카야의 번역 일이 곳곳에서 막혔다. 노벨상 수상 후에는 번역 일이 완전히 단절되었다. 파스테르나크의 번역 계약도 모두 취소되었다. 그러나 다행히 율리우시 스워바츠키(Juliusz Slowacki)의 시 번역과『마리아 슈투아르트』번역은 계속되었다. 번역 일 대부분이 중단되면서 파스테르나크와 이빈스카야의 생계가 어려워졌다. 파스테르나크는 이빈스카야에게 말했다. "노벨상 때문에 수난을 겪는데 수상을 거부하면 좋겠군." "어떻게 그럴 수 있어요?" 이빈스카야는 화를 벌컥 냈다. 그러나 파스테르나크는 이미 스톡홀름에 수상 거절 전보를 발송한 후였다. 스웨덴 아카데미는 "수상의 거절은 노벨상 수상의 가치를 해손(害損)하지 않는다"라고 회신했다. 당 중앙위원회 쪽에도 거절을 알리는 전보를 보냈다. 파스테르나크는 당을 향해 "전보를 보냈으니 이빈스카야의 번역 일이 가능하도록 허락해달라"고 요청했다. 사실상 당 중앙위원회는 막대한 수상 상금이 탐나서 노벨상 포기를 사실상 원치 않았다. 그래서 파스테르나크의 포기 선언은 그들에게 큰 충격이었다. 파스테르나크와 이빈스카야 뒤를 밟는 정보원의 미행은 계속되었다. 페레델키노 자택에는 도청 마이크가 설치되었다. 파스테르나크는 아침에 일어나서 숨겨진 마이크를 향해 "마이크 안녕!"이라고 인사말을 했다. 곁으로는 태연했지만 두 사람에게는 고통스런 날이 계속되었다. 파스테르나크는 심각한 얼굴로 이빈스카야에게 말했다. "올

가, 나는 더 이상 참을 수 없어. 죽고 싶다. 인생이 너무 가혹해. 이 함정에서 빠져나갈 길이 없군. 우리 둘이서 오늘 밤 죽어버리자. 이 약 열한 알 삼키면 목숨이 끊어진다. 여기 스물두 알 있어. 우리 죽자." 자살 소동은 이빈스카야의 아들 미티아의 방해로 중단되었다. 이빈스카야는 파스테르나크에게 말했다. "기다려요. 우리 냉정하게 생각하자고요. 용기를 냅시다. 비극은 곧 희극으로 바뀝니다. 우리가 자살하면 저들에게 패배합니다. 과오를 뉘우치고 죽었다고 하겠지요."

그러나 광풍은 계속 불어닥쳤다. 파스테르나크 해외 추방론이 거세졌다. 파스테르나크는 비명을 질렀다. "나는 외국에서 못 살아. 여기, 이 나라서 글을 써야 해. 자작나무 숲, 낯설지 않는 우리의 일상, 나의 희망……. 나는 이 고난을 여기서 버틸 작정이다." 정부는 파스테르나크가 노벨상을 받으러 스웨덴에 간다면 재입국이 불가능하다는 경고를 그에게 발송했다.

파스테르나크 해외 추방론에 이빈스카야는 안절부절못했다. 무엇을 어떻게 해야 할지 엄두가 나지 않았다. 10월 30일 아침, 이빈스카야는 그리고리 케신(Gregori Khesin)을 만나러 갔다. 그는 평소에 파스테르나크를 존경하고 그의 시를 애독했었다. 이빈스카야에게도 항상 친절하고 도움을 주었다. 그를 만나 상의하고 협력을 구할 참이었다. 그런데 이상한 일이었다. 그는 이빈스카야에게 냉담했다. 매사 형식적이요 무성의했다. 그에게 도움을 청하러 왔는데 영 아니었다. 그는 태연스럽게 딱 잘라 말했다. 파스테르나크는 조국을 배신했다는 것이다. 그래서 용서할 수 없다고 말했다. 그의 돌변한 태도에 분통이 터져 이빈스카야는 문을 박차고 나왔다. 한참 걸어가는데 뒤에서 누가 따라오며 "올가, 기다려요!"라고 불러댔다. 돌아보니 사무실에서 일하는 젊은 직

원 조렌카였다. "제가 도와드리겠습니다. 근처에서 만나 얘기합시다."
이빈스카야는 장소를 일러주었다. 그는 그 장소에 왔다. "지금 시간이
촉박합니다. 편지를 써야 합니다. 흐루쇼프에게 말입니다. 제가 편지
쓰는 일을 돕겠습니다." 젊은이는 시원스럽게 말했다. 편지 초안을 보
고 파스테르나크는 끝머리를 약간 수정하고 서명을 했다. 그 내용을
요약하면 "러시아를 떠나서 나는 살 수 없다. 해외 추방은 나의 죽음이
다. 나는 노벨상 수상을 포기했다. 나는 과거에 소비에트 문학을 위해
헌신했다. 앞으로도 그렇게 할 것이다"라는 것이었다.

　나중에 이빈스카야는 이 일을 후회했다. 그 편지를 보내지 말았어야
했다는 것이다. 그 일은 큰 실수였다. 이빈스카야가 저지른 일인데 비
난은 파스테르나크가 혼자 뒤집어썼다. 알렉산드르 솔제니친(Aleksandr
Solzhenitsyn)은 파스테르나크가 노벨상을 거절하고 흐루쇼프에게 편지
를 발송한 것을 격렬하게 비난했다. 첼리스트 로스트로포비치도 그를
비난했다. 인도 수상 네루(Jawaharlal Nehru)가 흐루쇼프에게 직접 전화를
걸어 파스테르나크의 국가적 보호를 요청했다. 이 일이 파스테르나크
의 해외 추방을 막는 데 큰 힘이 되었다.

첼리스트 로스트로포비치와의 대화

1970년대, 춥고 어두운 어느 봄날 밤에 이빈스카야는 레닌그라드에서 모스크바로 가는 특급열차 '화살'을 탔다. 친구 덕분에 표를 구할 수 있었다. 넓은 객실에는 좌석이 두 개 있었고, 테이블에는 램프가 놓여 있었다. 건너편 좌석에 첼로를 든 음악가가 자리를 잡았다. 그는 키가 컸고 구겨진 셔츠에 윗단추는 풀어진 채였다. 그의 테이블에는 캐비어 도시락이, 그 옆에는 빈 샴페인 병이 있었다. 잔에는 샴페인이 남아 있었다. 젊은 체구에 잘생긴 얼굴이었다. 회색 눈빛은 천진난만한 어린애 같았다. 그는 이빈스카야를 마치 옛 친구 만난 듯이 친절하게 대했다. 이빈스카야의 외투를 벗겨주면서 말했다. "미안합니다. 시간이 없어서 식사를 못 했습니다. 공연이 끝나고 역으로 달려왔거든요. 그래서 여기서 한 입 먹었습니다. 식당칸에 가면 샴페인 있어요. 한잔하시겠습니까?" 이빈스카야는 "저녁식사를 했거든요"라고 사양했다. 이빈스카야는 소련 작가들 글이 실려 있는 잡지를 꺼내 들었다. "아니, 그런 쓰레기 잡지를 봅니까? 나는 그런 잡지 안 봅니다. 지금 어느 때인데." 그는 불만스러워했다. 이 때문에 둘 사이 문학 담론이 시작되었다.

"제가 읽는 현대 작가의 책은 아직도 출판되지 않았습니다." 그는 말했다.

"그게 누군데요?" 이빈스카야는 물었다.

"말하자면 솔제니친 같은 작가죠! 나는 그를 톨스토이보다 더 높이 평가합니다. 당신은 아마도 안 읽으신 것 같은데요."

"안 읽었죠. 그의 최신작이요?"

그는 자못 도전적인 자세로 나왔다. 이빈스카야는 솔제니친의 문학적 재능을 인정한다고 말했다. 작가로서 그를 존경한다고 말했다. 그 신사는 껑충 뛰며 기뻐했다. "아, 그 말 때문에 축배를 들어야겠습니다! 식당에 가서 뭐가 있나 보겠습니다." 그는 식당차로 가더니 샌드위치와 캐비어와 샴페인을 잔뜩 들고 나타났다.

"저는 슬라바(Slava)라고 합니다. 우리는 친구가 될 수 있겠습니다. 우리는 어떤 일이 있어도 함께 있겠지요, 안 그래요?"

"그럼요." 이빈스카야는 동의했다. 이빈스카야는 슬라바를 좋아하게 되었다. 그는 시원스럽고, 솔직하고, 믿음직스러웠다.

그는 주저 없이 속마음을 털어놨다. "저는요, 그 좌석에 여자분이 오시기를 바랐어요."

이빈스카야는 샴페인 잔을 치켜들고 웃으면서 실토했다. "운명이죠." 그는 단칼로 잘랐다.

두 사람은 밤새껏 샴페인을 마시면서 솔제니친에 관해서 얘기를 나눴다. 때로는 논쟁도 했다. 그는 솔제니친의 핵심 후원자였다. 아침이 되어 이빈스카야를 '올렌카'라고 부르면서 종이쪽지에 자신의 전화번호를 적을 때 므스티슬라브 레오폴도비치 로스트로포비치(Mstislav Leopoldovich Rostropovich)라고 이름을 밝혔다. 그는 자유인이었다. 자유

를 구가하는 일이 그의 인권이었다. 그 밖의 것은 아무것도 아니라고 말했다. 세계적인 첼리스트를 몰라봤다니 얼마나 바보였는지 이빈스카야는 자책감에 빠졌다.

어쨌든 노벨상 이야기를 할 때, 솔제니친은 파스테르나크처럼 스스로 수상을 포기하지 않았다고 그는 말했다. 어리석은 편지를 써가면서 상을 버린 파스테르나크는 비겁한 사람이라고 솔제니친은 분노했다고 그는 전했다. 솔제니친은 진실을 위한 싸움에 목숨을 걸었으며 싸울 줄도 알았다고 그는 말했다. 이 말에 대해 이빈스카야는 분노를 참지 못하고 말했다. "사람들은 파스테르나크의 비극이 언제 시작되었는지 몰라요. 지금 다른 사람이 걷고 있는 그 고통스럽고 치욕적인 길을 처음 걸어간 사람이 파스테르나크였다는 사실도 모르고요. 솔제니친은 친구들과 후원자들이 있지만 파스테르나크에게는 누가 있었나요?"

그는 물었다. "솔제니친의 친구는 누군데요?"

이빈스카야는 답했다. "추콥스키, 사하로프, 그리고 로스트로포비치……."

이 말에 슬라바는 폭발했다. "로스트로포비치요?"

이 말을 하는 시점에서 이빈스카야는 앞에 있는 '슬라바'가 로스트로포비치 본인이라는 걸 알지 못했었다. 이빈스카야는 파스테르나크 일에 자신이 관여하고 있다고 비로소 신분을 밝혔다. 스탈린에 보낸 편지 사연도 그에게 말했다. 그리고 파스테르나크를 솔제니친과 비교하는 것은 잘못이라고 지적했다. 파스테르나크가 편지에 서명한 것은 자신으로 인해 피해를 입는 다른 사람들을 구하기 위한 일이었다고 말했다. 어떤 일이 있든 간에 자신의 말을 전하기 위해 그의 소설이 뒤에 남지 않았느냐고도 말했다. 슬라바는 "그래요, 그건 그래요"라고 긍정했

파스테르나크와 이빈스카야

다. 그는 이빈스카야 말을 듣고 파스테르나크에 대해서 그동안 갖고 있었던 편견에서 벗어났다. "파스테르나크는 사랑하는 여자 때문이었는데, 솔제니친은 여자가 없었네요"라고 말하면서 슬라바는 솔제니친 책을 어떻게 몰래 갖고 들어왔는지 그 과정을 이빈스카야에게 말해주었다. 솔제니친은 '편지'의 내력을 모른 채 파스테르나크를 비난한다고 이빈스카야는 로스트로포비치에게 확실히 말해두었다. 로스트로포비치를 위시해서 많은 사람들이 수상 포기와 편지는 파스테르나크의 패배라고 생각하고 있을 때, 파스테르나크는 전혀 다른 생각을 하고 있었다. 프랑스의 자클린 드 프로이야르에게 보낸 파스테르나크의 편지에서 그것을 확인할 수 있다.

그들은 여러 가지 방법으로 우리 인생을 어렵게 만들고 있습니다. 때로는 직접적인 위협으로, 또 다른 때는 불안한 압력으로 말입니다. 그래도 우리는 힘차게 일어납니다. 적대하는 힘 때문에 오히려 도움이 되어 우리는 더욱더 용기를 얻고 있지요. 우리는 승리할 것이라 믿습니다.

파스테르나크는 『닥터 지바고』가 출판되어 국내만이 아니라 세계 여러 나라에서 독자들이 열광하는 소식을 접하고 싸움은 끝나고 있다는 느낌이 들었다. 파스테르나크는 만난(萬難)을 극복하고 살아남아서 진정한 승자가 되기 위해 사력을 다했다.

파스테르나크의 죽음

이빈스카야와 파스테르나크는 함께 가혹한 시련을 견디어냈다. 두 사람은 『닥터 지바고』의 유리와 라라 그대로의 모습이었다. "그들은 서로 필요해서 사랑하는 것이 아니었다. 애인을 말할 때 하는 말처럼 그들은 오로지 열정으로 불꽃이 되었다."

파스테르나크와 이빈스카야는 혼신을 다해 서로 사랑하고, 늘 하던 일을 꾸준히 계속했다. 파스테르나크는 저녁 9시 미리 준비한 명단에 따라 전화를 했다. 강연 내용을 노트에 메모하는 일도 잊지 않았다. 이리나에게 빠짐없이 전화를 했다. 번역 일도 꾸준히 했다. 이빈스카야는 번역이 끝난 원고를 들고 모스크바로 가서 연출가 류비모프에게 전달하고 대본을 함께 읽었다. 파스테르나크는 극작가 칼데론 작품을 번역하고 있었다. 이빈스카야와 파스테르나크의 저녁 산책은 계속되었다. 외국인들이 파스테르나크를 만나러 몰려왔다. 당국은 외국인 면회를 허락치 않았다. 참으로 불합리한 일이었다. 대문 앞에 영어, 독일어, 프랑스어로 면회 거절 표시가 붙었다. 파스테르나크는 검찰총장 앞에서 외국인 면회 거절 문서에 서명하라는 봉변을 당했다. 이빈스카

야도 루비안카 감옥에 끌려가서 같은 봉변을 당했다.

파스테르나크 몸에 암이 퍼졌다. 의사는 살아날 희망이 없다고 말했다. 이빈스카야는 만나는 사람마다 "괜찮은가"라고 물어보는 질문에 "희망이 있다"고 대답하지만 마음은 씁쓸했다. 1960년 5월 30일은 운명의 날이었다. 파스테르나크는 임종의 자리에서 두 아들을 불러들여, 이빈스카야를 잘 보살펴주라고 신신당부했다. "내가 죽으면 누가 제일 큰 고통을 받겠느냐? 누구겠느냐? 올가뿐이다. 나는 그녀를 위해 뭔가를 해줄 시간이 없다. 제일 고통스런 일은 그녀가 고통받는 일이다." 저녁 무렵에 용태는 더 나빠졌다. 그는 마지막 말을 했다. "내일 창문 여는 것을 잊지 마라." 1960년 5월 30일, 밤 11시 20분, 보리스 레오니도비치 파스테르나크는 영원히 잠들었다.

이빈스카야는 다음 날 아침 6시, '큰집'으로 들어갔다. 임종 전에 마지막으로 만나려고 갖은 애를 썼지만 집 안에 들어오지 못하게 해서 집 밖에서 몇 날을 서성대며 창문을 바라보며 눈물을 흘렸다. 그러나 지금은 아무도 말리는 사람이 없었다.

파스테르나크는 잠자듯 누워 있었다. 몸은 따뜻했다. 손은 부드러웠다. 작은 방이었다. 아침 햇살이 그를 비추고 있었다. 바닥에는 그림자가 깔려 있었다. 얼굴은 살아 있는 모습 그대로였다. 마치 조각상 같았다. 이빈스카야는 그의 목소리를 듣는 듯했다. "약속했듯이, 속이지 않고/ 햇살은 이른 아침 비추고 있네." 그의 시 한 구절이었다. 모든 것은 운명의 소설 『닥터 지바고』 속에 있다. 그 속에 다 형상화되어 있다. 이빈스카야는 그런 생각으로 가득 차 있었다. 이빈스카야는 마지막 작별을 했다. 눈물로 범벅이 되어 외치고, 또 외쳐댔다. "당신 가시네요. 나는 끝나네요. 더 큰 험난한 일이⋯⋯." 목이 막혔다. "잘 가세요. 나의 사랑, 나의 자랑,

나 자신인 당신이여, 잘 가세요. 나의 깊은 강물이여, 나는 당신의 출렁
대는 강물에서 살았어요." 이빈스카야는 그의 목소리가 들리는 듯했다.

　　잘 가요, 라라. 저 세상에서 다시 만날 때까지, 잘 가요, 나의 사랑
이여, 나의 무한한 기쁨이여. 나는 당신을 볼 수 없네요, 다신을 볼 수
없네요, 정말로 다시 볼 수 없네요!

조문객들이 집으로 몰려들었다. '큰집' 대문이 활짝 열렸다. 마당에는
핑크빛과 흰빛의 사과나무 꽃이 활짝 피어 있었다. 라일락꽃도 만발이
었다. 화가들이 데스마스크를 그리고 있었다. 마리아 유디나는 피아노
를 연주하고 있었다. 파스테르나크는 꽃 속에 파묻혀 있었다. 조문객들
은 모두 낯선 사람들이었다. 신문에는 자세한 기사가 나지 않았다. 키예
프 정거장과 그 밖에 여러 곳에 페레델키노에서 오후 3시 파스테르나크
의 장례식이 열린다는 시민 광고가 나붙었었다. 약 4~5천 명의 조문객
이 몰려와서 입추의 여지가 없었다. 그들은 감시의 눈초리를 묵살한 채
왔다. 이빈스카야는 마지막으로 그의 이마에 입을 맞추고 그 자리서 왈
칵 눈물을 쏟았다. 조사 낭독이 있고, 파스테르나크 시 「햄릿」 낭독이 있
었다. 사방에서 "파스테르나크에게 영광을!" 함성 소리가 들렸다.
　이후, 해마다 기일에는 젊은이들이 모여 묘지 앞에서 시인 옙투셴코
(Yevtushenko)가 쓴 〈라라 주제〉 노래를 불렀다.

　　어둠이 사라지지 않는다 해도
　　밤에 빛나는 두 촛불처럼
　　파스테르나크와 라라는
　　그들의 은혜로운 빛을 뿌리고 있다

이빈스카야 회상록

이빈스카야가 상가에서 집으로 돌아와서 이틀 동안 상복도 벗지 않고 있는데 그녀를 외면했던 옛 친구 케신이 전화를 했다. 그는 저작권 관련 부서의 수장으로 일하고 있었다. 그는 이빈스카야를 만나러 정부 고위급 간부와 함께 오겠다고 했다. 함께 온 사람은 작가동맹 사람인데 파스테르나크가 쓴 『눈먼 미인』 원고를 보여달라고 했다. 그리고 얼마 후 KGB 비밀요원이 들이닥쳤다. 그는 원고 제출을 요구했다. 원고를 보여줬더니 그 원고를 가져가겠다고 말했다. 이빈스카야는 맹렬히 항의하며 원고를 낚아채 다른 방으로 가버렸다. 케신은 이빈스카야에게 바깥에 세워진 자동차에 고위급 인사가 있다고 말하면서 그와는 논쟁이 안 된다고 말했다. 그 인사도 들어와서 엄정하게 원고를 요구했다. 이리나가 반발하자 그는 협박조로 나왔다. 더 버틸 방법이 없었다. 그들은 원고를 탈취하여 의기양양하게 사라졌다. 그러나 이 기묘한 사건은 앞으로 부딪칠 일의 서막에 불과했다.

이빈스카야는 독일의 신문기자 하인츠 슈에(Heinz Schewe)가 펠트리넬리로부터 보내온 선물을 갖고 왔을 때, 『눈먼 미인』의 복사본을 그의

가방 속에 밀어 넣었다. 출판을 위해 원고를 안전하게 보관할 방법이었다. 이빈스카야는 그 원고를 이탈리아 출판사 사장 펠트리넬리가 접수했다는 편지를 받았다. 파스테르나크가 사망한 후 하인츠 미행 사건과 단젤로가 보낸 화폐 뭉치 사건이 일어났다. 단젤로가 베네디티라는 이탈리아 관광객을 통해 막대한 돈을 보내온 것이다. 『닥터 지바고』의 인세였다. 해외에서는 엄청난 액수의 돈이 적립되고 있었다. 파스테르나크가 살아 있을 때에 노르웨이와 스위스 은행에 예치한 인세를 자신의 유고 시에 지나이다와 이빈스카야에게 양분해서 지불해주도록 관청에 신청한 적이 있다.

생전의 파스테르나크는 해외 인세가 인편으로 전달되면 그중 일부를 생활비로 이빈스카야에게 전달했다. 어느 날, 단젤로의 모스크바 라디오 방송국 일을 승계한 미렐라(Mirella)로부터 이빈스카야에게 전화가 와서 우체국에서 만나기로 약속했다. 단젤로의 책이 도착했는데 전달하겠다는 것이다. 마침 이리나가 귀가해서 딸에게 심부름을 시켰다. 이리나는 고르키 문학협회에 가야 하기 때문에 아들 미티아가 함께 가기로 했다. 이리나는 미렐라의 얼굴을 알고 있었다. 미렐라는 소포를 이리나에게 건네고, 미티아는 그 소포를 파스테르나크에게 갖다주었다. 소포를 뜯어봤더니 책이 아니라 소비에트 화폐 뭉치였다. 인세가 온 것이다. 파스테르나크는 그중 한 다발을 이빈스카야에게 주고 나머지는 갖고 집으로 갔다.

파스테르나크 사망 후에는 베네디티 부부로부터 소포와 편지가 이빈스카야에게 직접 전달되었다. 단젤로는 파스테르나크에게 지급하는 50만 루블 가운데 우선 반을 보낸다고 편지에 썼다. 이빈스카야는 그 돈을 다시 돌려보내려고 했지만 전달자는 그렇게 할 수 없다고 말했

다. 그 돈은 사실상 이빈스카야가 받는 돈이었기 때문이다. 베네디티 부부는 "당신은 이 돈을 거절할 권리가 없습니다. 이 돈을 파스테르나크를 위해 사용하세요."라고 말했다.

이런 금전상의 문제로 이빈스카야와 이리나가 체포되었다.

1960년 8월 16일, KGB 비밀요원이 이빈스카야의 집을 급습했다. 가택수색이 끝나고 이빈스카야는 루비안카 감옥으로 압송되었다. 심문을 받으면서 이빈스카야는 KGB가 용의주도하게 모든 준비를 한 사실을 알게 되었다. 전화 도청, 금전 수취 과정 미행 등을 포함해서 많은 미행과 도청이 사전에 이뤄진 것을 알고 이빈스카야는 너무나 충격이 커서 여러 번 의식을 잃었다. 그러다가 이런 일이 자주 일어나서 이빈스카야는 거의 자포자기 상태가 되었다. 파스테르나크가 없으니 걱정될 게 없었다. 조사관은 이빈스카야가 외국인과 접촉했는지 캐물었다. 이리나도 루비안카로 압송되었다. 이리나의 구속 이유는 외국인 접촉이었다. 재판정에서 이빈스카야의 변호사는 파스테르나크의 서약서를 공개하며 무죄를 주장했다. 서약서는 "나는 내 생존 시와 사후에 나의 모든 인세를 관장하는 권리를 올가 이빈스카야에게 준다"는 내용이었다. 이 증서에 따라 해외 출판사는 인세를 이빈스카야에게 발송했다고 주장했다. 이빈스카야에게는 아무런 죄가 없다는 것이었다. 그러나 이빈스카야는 8년 중노동형을 선고받고, 이리나는 3년 형을 받았다.

시베리아 모르도비아(Mordovia)로 가는 길은 멀고 험했지만 목적지 타이셰트(Taishet)는 상상을 초월하는 혹한의 1월이었다. 한밤중 영하 25도 눈길을 걷는 일은 죽음의 행진이었다. 달빛은 밝고 소나무는 눈 위에 검푸른 그림자를 드리우고 있었다. 그곳은 타이셰트 숲속이었다. 죄수들을 태우는 썰매가 제때에 도착하지 않아서 보행이 강행되었다.

한참 걷다 보니 갑작스레 눈밭에 등불이 반짝였다. 야간 노역하는 죄수들이 머무는 숙소였다. 따끈한 국수 한 사발이 제공되었다. 그러는 동안에 썰매가 와서 죄수들을 태워 갔다.

국내외에서 파스테르나크 애독자들이 이빈스카야와 딸의 석방을 위해 노력했다. 단젤로는 열심히 보도 기사를 써서 구명 운동을 벌였다. 펠트리넬리도 이빈스카야의 무죄를 호소하면서 소비에트 정부 인사들을 만났다. 여러 나라에서 부당한 판결에 항의하는 시위가 벌어졌다. 이빈스카야가 원한에 사무친 사건은 자신의 억울한 재판과 파스테르나크의 작가동맹 추방을 문학동맹이 묵살하고 등한시한 일이었다. 그러나 지금 자신은 고된 징역살이를 하고 있지만 시대가 차츰 변하고 있다는 안도감으로 세상일을 어느 정도 낙관하고 있었다. 그 징조가 세계적으로 퍼져나가는 파스테르나크 붐이었다. 그의 저작물이 쏟아지면서 광범위한 독자층이 형성되고 있었다. 파스테르나크가 세상을 떠난 후에 세 가지 시선집이 17만 부나 간행되었다는 것은 놀라운 일이었다. 번역집, 서한집이 계속 간행되고 소비에트의 대표적인 문학잡지가 파스테르나크를 주목하기 시작했다. 1965년에는 소비에트 출판계에 『닥터 지바고』를 포함해서 네 권의 파스테르나크 선집이 기획되고 있다는 반가운 소식도 들렸다. 알베르 카뮈는 "파스테르나크, 마야콥스키, 예세닌은 위대한 러시아 문학의 유산"이라고 격찬했다.

파스테르나크 서거 후 해마다 기일이 되면 수천 명 젊은이들이 모스크바에서 46킬로미터 떨어진 소프리노(Sofrino) 숲속 마을에 모여 『닥터 지바고』에 있는 시를 낭독했다.

신세계 잡지사에서 이빈스카야가 파스테르나크를 처음 만난 후 26

파스테르나크와 이빈스카야

년이 지났다. 파스테르나크에 관한 회상록『시간의 포로 — 파스테르나 크와 지낸 세월』원고를 끝낸 이빈스카야는 60세가 되었다. 이빈스카 야는 소련의 격동기 속에서 파란만장의 고통스러운 세월을 보냈다. 그 세월은 파스테르나크가 그녀에게 보낸 사랑의 선물이었다고 이빈스 카야는 말하고 있다. "사람은 어떤 일이 있어도 절망하지 않아야 한다. 불행을 겪으면서도 희망을 잃지 않고 행동하는 것은 우리들 인간의 의 무다"라고 강조했던 파스테르나크의 말이 외롭고 힘들었던 이빈스카 야를 끝까지 버티게 해준 힘이 되었다.

1960년 4월 27일과 30일, 그리고 5월 5일에 파스테르나크는 이빈스 카야에게 병상에서 마지막 편지를 보냈다. 4월 27일자 편지 한 구절을 보자.

나는 당신에게 끝없이 입 맞추고 안아줍니다. 너무 상심하지 마세 요. 우리는 이보다 더 험한 일들을 겪었습니다.

4월 30일 토요일 편지는 이러했다.

올가, 나의 아름다운 님이여, 나는 당신에게 주는 것 없이 슬픔만 안겨줬어요!

올가, 나의 기쁨이여, 어떤 일이든 좋으니, 그 일에 전념하세요. 당 신의 일생을 글로 남기세요. 정확하게, 적절한 문학적 형식으로, 출 판이 될 수 있도록 쓰세요. 이 일이 당신 마음을 다른 데로 돌릴 수 있 을 것입니다. 당신에게 무한한 키스를 보냅니다.

5월 5일 목요일, 파스테르나크는 마지막 편지를 보냈다.

내가 가진 모든 가치 있는 것을 당신에게 드립니다. 희곡 작품의 원고, 미국 예술원 명예회원증도 보냅니다. 나의 임종 시에는 당신이 나를 보러 오도록 할 것입니다.

이빈스카야는 그의 말대로 회고록을 써서 간행했다. 그러나 파스테르나크가 마지막으로 보고 싶어 하던 이빈스카야의 얼굴은 볼 수 없었다. 1988년 소련의 정체(政體)가 변혁을 거듭할 때 이빈스카야의 모든 권리도 회복되었다. 이빈스카야는 1961년 KGB가 압수한 자신의 편지와 자료 반환을 러시아 최고법원에 요청하는 소송을 제기했는데 "소유의 증거가 없다"는 이유로 반환 불가 판결이 나왔다.

1965년, 파스테르나크 첫 번째 아내 예브게니아가 사망했다. 1966년, 두 번째 아내 지나이다가 사망했다. 1995년 9월 8일, 올가 이빈스카야가 83세로 사망했다. 아들 예브게니는 1989년 아버지를 대신해서 노벨상을 수상했다. 그는 2012년 7월 31일 88세로 사망했다. 모두들 지상에서 영원으로 사라졌지만, 파스테르나크의 책은 남았다. 『닥터 지바고』도 필자의 책상 위에 남아 있다. 세계 곳곳의 서점에, 독서인들 서가에 남아 있다. 데이비드 린 감독의 영화 속에, 모리스 자르의 아름다운 〈라라의 테마〉 멜로디 속에 남아 있다. 파스테르나크를 그토록 괴롭히던 정치는 괴멸했다. 파스테르나크가 믿었던 예술은 승리를 거두었다. 이빈스카야는 회고록 집필을 끝내면서 파스테르나크에게 작별의 말을 했다.

나의 사랑 나의 님이여! 당신이 써주기 바랐던 이 책을 끝내려고 합니다. 내 나름대로 쓴 것에 대해서 용서를 빕니다. 당신에게 흡족

파스테르나크와 이빈스카야

하도록 쓴다는 것은 저로서 불가능한 일이었습니다. 우리가 신세계 잡지사에서 처음 만났을 때는 제 나이 서른넷이었는데, 지금 마지막 글을 쓰고 나니 예순 살이 되었습니다. (중략) 내 인생 대부분은 오로지 당신에게 바친 각성(覺醒)의 시간이었습니다. (중략) 그리고 지금 남아 있는 목숨도 당신에게 바치려고 합니다. 당신이 알다시피, 인생은 나에게 순탄하지 않았습니다. 허지만, 저는 불평을 하지 않습니다. 그 인생은 당신의 사랑, 그리고 우리가 다진 견고한 우정으로 무한히 향상되었습니다. 당신은 늘 말했지요. 인생은 우리가 기대한 것 이상으로 우리를 따뜻하게, 자비롭게 대해주었다고요. 이것은 숨김 없는 사실입니다. 당신이 나에게 남긴 말이 있지요. 사람은 어떤 상황 속에서도 결코 절망해서는 안 된다는 것. 불행 속에서도 우리는 희망을 갖고 행동해야 된다는 것……

1972년 6월 27일, 올가 이빈스카야

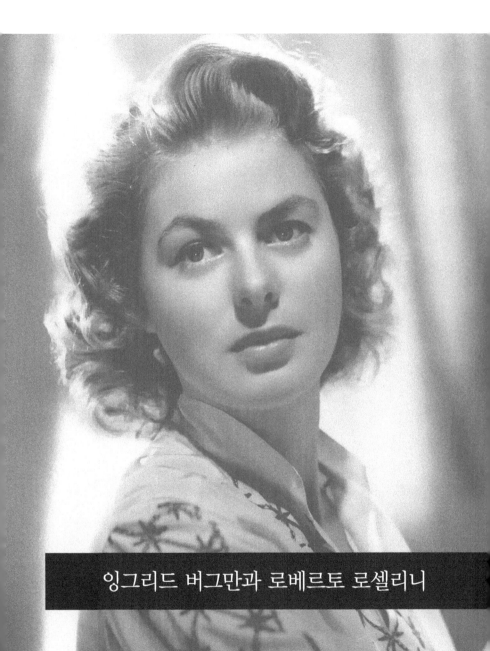

잉그리드 버그만과 로베르토 로셀리니

사랑의 발단

1946년 잉그리드 버그만(Ingrid Bergman)은 첫 영화 〈개선문〉에 출연했다. 이 작품은 독일 작가 레마르크(Erich Maria Remarque)의 소설을 원작으로 한 것이었다. 그는 『서부전선 이상 없다』로 명성을 떨치고 있었다. 당시 파리에 살면서 미국 영주권 생각을 하고 있던 그는 자신의 작품을 각색한 영화로 버그만을 알게 되어, 그녀에게 매혹당했다. 그는 잉그리드에게 사랑의 편지를 보냈다. 그중 한 통은 명문이었다.

9월입니다. 세월이 가슴속을 쏜살처럼 뚫고 지나갑니다. 수많은 이름 모를 작별, 끈질긴 희망과 약속은 유감도 없이 황금빛으로 조용히 세월에 실려 떠내려갑니다. 젊은 시절에 겪은 일들을 뜨겁게 되살리기 위해 해마다 신비로운 9월이 다가옵니다. 두 번째 인생이 시작됩니다. 체념도 없이, 간절하게 말이죠. 그런 포도주가 있어요. 1937년산 오펜하이머입니다. 다행히도 제가 몇 병 입수했습니다. 지금 그 포도주가 제 곁에 있습니다. 여기 오시면 들르세요. 하루를 함께 지냅시다. 우리 둘이서 9월의 이 포도주를 챙깁시다.

너무 늦으면 안 됩니다. 인생과 포도주는 기다려주지 않습니다. 10

월은 여전히 아름다운 계절이죠. 그때가 지나면 어려워집니다. 11월
은 끊임없이 몰아치는 비바람입니다.

연문(戀文)은 좋았다. 문제는 레마르크를 사로잡은 잉그리드의 매력
이었다. 당시 홀로서기 하던 잉그리드는 명배우 샤를 부아이에와 〈개
선문〉으로 세상의 주목을 끌었다. 잉그리드는 레마르크의 끈질긴 유
혹을 멀리했다. 그러다가 일이 벌어졌다. 사진작가 로버트 카파(Robert
Capa)가 할리우드로 왔다. 당시 버그만은 〈개선문〉을 찍고 있었다. 카
파는 스튜디오로 와서 잉그리드에게 사진 찍어도 되느냐고 물었다. 잉
그리드는 감독과 상의하여 승낙했다. 잉그리드와 카파는 전에도 만난
적이 있었지만 이번 일로 급속도로 절친해졌다.

1946년 6월 6일, 잉그리드는 파리에 도착했다. 제크 베니(Jack Benny)
등과 독일 주둔 미군 위문공연 때문이었다. 스웨덴을 떠난 후 8년 만에
찾는 유럽이어서 마음이 들떠 있었다. 물자가 귀해서 어려운 시절이었
지만 파리는 즐거웠다. 그녀가 머문 리츠 호텔은 미국 종군 기자들로
득실거렸다. 어느 날이었다. 잉그리드가 묵는 객실 문 아래 쪽지가 놓
여 있었다. 카파와 어윈 쇼(Irwin Shaw), 두 젊은이가 작당해서 보낸 만찬
초대장이었다. 심심하던 차에 잉그리드는 이들과 만나 실컷 먹고 환담
하고 춤추며 놀았다. 그날부터 잉그리드는 카파가 마음에 들었다. 봇
물처럼 터지는 사랑이었다.

잉그리드는 미국의 억만장자 하워드 휴즈(Howard Hughes)를 캐리 그
랜트와 아이린 셀즈닉을 통해 뉴욕에서 만난 적이 있다. 휴즈는 잉그
리드를 보고 싶다고 안달했다. 잉그리드는 무한정 쏟아붓는 그의 구애
에 시달렸다. 돈이면 다 되는 세상인 줄 알았던 휴즈는 잉그리드에게

PKO영화사를 통째로 선물한다고 말했다. 그러나 잉그리드는 그 제의를 거절했다. 그녀는 휴즈와 있으면 마음이 편치 않았다. 휴즈는 무척 까다로운 사람이었다. 그의 비밀주의는 소문이 나 있었다. 그의 여자도, 돈도, 얼굴도, 정체성도 모두 비밀이었다. 언론에서 그가 죽었다고 생각할 정도로 그는 숨어 살았다. 그의 외출은 군사비밀이었다. 말년에는 감염 공포 때문에 팬티만 걸치고 거의 해골처럼 되어 살았다. 수염은 길게 나고 손톱 발톱은 추악했다. 젊어서 비행기에 미쳐 TWA 비행기 회사를 설립해서 막대한 재산을 모으고 영화사를 경영했지만 집에서 하는 일은 잉그리드 버그만 등이 등장하는 영화를 남몰래 감상하는 일이었다.

잉그리드 버그만은 위문공연을 다니다가 베를린에서 카파를 다시 만났다. 베를린은 폐허였다. 지붕이 있는 집이 없었다. 모든 것이 야외였다. 카파는 거리에서 목욕탕을 발견했다. 특종사진이 되겠다고 생각한 그는 잉그리드가 옷을 입은 채로 부서진 욕조 안에 있는 사진을 찍었다. 그 사진은 카파가 성급하게 현상하다가 일부 손상되어 잡지에 실리지 못했다. 아쉬운 일이었지만 잉그리드는 엄청난 경험을 했다. 잉그리드는 위문공연 가는 길에 카파와 독일 천지를 함께 돌아다녔다. 체코슬로바키아까지 갔다. 나치 집단수용소를 본 일은 잊을 수 없는 고통이었다.

카파와 잉그리드는 점점 깊은 사랑에 빠져들었다. 그러다가 변환점에 도달했다. 사진작가인 카파는 출장이 많아서 띄엄띄엄 만나게 되었다. 그러다 보니 서로 거리를 느끼게 되었다. 둘이서 함께 사는 일은 불가능했다. 활동하는 분야도 달랐다. 잉그리드는 카파 곁을 떠났다. 그 계기는 영화감독 로베르토 로셀리니(Roberto Rossellini) 때문이었다. 잉그

리드는 그동안 촬영한 영화에 싫증이 나기 시작했다. 로셀리니 감독이 만든 〈무방비 도시〉를 보고 깊은 감명을 받았다. 저런 현실적이며 진질한 영화에 출연하고 싶었다. 잉그리드는 실토했다. "나의 반항과 분노는 거의 본능적이었어요. 영화 보는 눈이 바뀌었습니다. 〈개선문〉은 아름다운 영화입니다. 그러나 '리얼(real)'하지 않아요." 이것이 잉그리드 예술의 원점이었다. 그녀에게는 사랑보다 예술이었다. 로셀리니 개인보다 그의 영화가 중요했다.

잉그리드 버그만이 로셀리니에 접근하려니 두 가지 문제점이 있었다. 하나는 로셀리니와 여배우 안나 마냐니(Anna Magnani)와의 관계였다. 둘째는 잉그리드 자신의 가정이었다. 로셀리니는 안나 마냐니에게 잉그리드와의 관계를 숨겼다. 후에 호텔 레스토랑에서 이를 알게 된 안나는 토마토 스파게티 접시를 로셀리니 얼굴에 던지고 나갔다. 잉그리드는 변호사인 남편 페터 린드스트룀(Peter Lindstrom)과 함께 로셀리니 감독을 계약 문제로 만났다. 감독은 잉그리드보다 열 살은 더 많아 보였다. 그는 몹시 수줍어했고, 영화감독처럼 보이지 않았다. 통역과 회계 담당자를 데리고 왔다. 말투도 할리우드 감독과는 영 달랐다. "영화 만드는 기간이 얼마나 걸립니까"라고 물었더니 답이 "4, 5주면 되지요"였다. "여기서는 3개월 걸립니다." "언어는 뭘로 사용하지요?" "마음대로 사용하세요. 스웨덴어가 좋겠죠." "당신이 우리 언어를 모르는데 어떻게 가능해요? 감독님은 대사를 뭐로 쓰지요?" "이탈리아어입니다. 동시 통역되니 문제없습니다." "의상은요?" "의상이 뭐 그리 대단합니까? 우리는 가난한 사람들 싸구려 옷을 사용합니다."

나중에 안 일이지만, 그는 주인공을 안나 마냐니로 정해놓았다가 잉그리드 버그만으로 바꿨다. 잉그리드는 처음부터 로셀리니를 좋아했

다. 그는 그동안 보아오던 감독과는 전혀 달랐다. 그는 미남이 아니었지만 아주 영리했다. 머리가 쌩쌩 잘 돌았다. 잉그리드는 그의 말투가 마음에 들었다. 아주 특이했다.

페터는 계약에 참견하면서 계속 금액 문제를 따졌다. 로셀리니는 난처한 표정을 지었다. 그래서 잉그리드가 개입했다. 다른 방으로 가서 페터에게 잉그리드가 말했다. "감독님에게 너무 다그치지 마세요. 나는 저분과 일하고 싶거든요. 그는 다른 감독과는 달라요. 너무 까다롭게 일을 처리하지 마세요. 나는요, 이탈리아로 가서 영화에 출연하고 싶어요. 이 영화를 놓치고 싶지 않거든요." 페터는 말했다. "그래도 계약은 제대로 해야지, 당신이 헐값으로 넘겨지면 안 돼."

잉그리드는 페터와 함께 영국으로 돌아갔다가 히치콕과 영화를 끝내고 캘리포니아로 갔다. 로셀리니와의 계약은 여전히 미해결이었다. 그런데 갑작스럽게 로셀리니로부터 편지가 왔다.

친애하는 버그만 여사, 약속한 대로 스토리 시놉시스를 보냅니다. 나는 지금 그 어느 때보다 감성적으로 치열합니다. 작중의 남녀 주인공에 관해서, 그 섬에 관해서, 섬에 사는 남녀 사람들, 너무나 원시적이고 고전적인 사람들, 여러 세기에 걸쳐서 얻은 경험으로 축적한 이들의 지혜에 관해서 나는 당신에게 간절하게 말하고 싶습니다.

로셀리니 감독은 〈무방비 도시〉로 1948년도 뉴욕비평가협회상을 받았다. 최우수외국영화상이었다. 시상식에 초청을 받아 그는 뉴욕으로 왔다. 계약이 체결되지 않았기 때문에 이 기회에 잉그리드는 페터와 함께 그 일을 마무리짓기로 했다. 샘 골드윈(Sam Goldwyn)은 잉그리드

와 영화를 만들고 싶었다. 그는 잉그리드를 무척 좋아했다. 잉그리드는 그와 오랜 시간 대화를 나누었다. 문제는 적절한 대본이 없는 점이었다. 버그만은 그에게 로셀리니 감독을 추천했다. 골드윈은 로셀리니 감독의 영화를 보면서 검토했지만 마음에 들지 않아서 그와의 작업은 중단되었다. 1949년 1월 로셀리니 감독이 다시 미국에 왔다. 이때 아주 이상한 일이 벌어졌다. 사람과 사람 사이에는 아주 미묘하고도 작은 일이 때론 큰 사건을 일으키는 경우가 있다. 이번 일이 바로 그런 사건이다.

로셀리니 감독은 이탈리아 외환관리법 때문에 달러를 조금밖에 갖고 오지 못했다. 베벌리힐스 호텔은 숙박비가 비싸서 그에게는 무리였다. 그래서 잉그리드는 그를 자신의 집에서 지내도록 주선했다. 크리스마스 전이라 이들 가족은 딸 피아를 위해 선물을 사러 나갔다. 백화점에는 '엘시' 장난감 암소 인형이 있었다. 피아는 그것을 갖고 싶어 했다. 그러나 페터는 반대였다. 그 인형은 75달러나 되었다. 잉그리드는 남편에게 인형을 사주자고 말했다. "웃기지 마. 암소 인형에 75달러라니!" 돈이 부족해서 페터로부터 300달러를 빌리기까지 했던 로셀리니 감독은 백화점에서 암소 인형을 보고는 피아를 위한 크리스마스 선물로 그 인형을 구입했다. 숙소를 제공해준 잉그리드의 가족에게 감사의 뜻을 전하고 싶었던 것이다. 이 사건으로 잉그리드가 달라지기 시작했다. 그동안 잉그리드는 적당한 남자만 나타나면 떠날 생각이었다. 그만큼 페터에게 싫증이 나 있었다. 잉그리드는 페터에게 이혼하자고 말했다. 그러나 페터는 수락하지 않았다. 딸에 대한 그의 태도에 잉그리드는 크게 실망하고 있었다. 로셀리니는 인색한 그와는 정반대였다. 로셀리니는 통이 컸다. 남성다웠다. 한마디로 매듭짓는 성격이었다.

잉그리드 버그만과 로베르토 로셀리니

그는 단도직입적으로 말했다. "나와 함께 갑시다." 함께 영화를 만들기 위해 스트롬볼리(Stromboli) 섬으로 가자고 했다. 1949년 1월 25일 잉그리드의 일기에는 "로셀리니 여기 있다"라고 적혀 있다. 그날 저녁 둘이서 식사를 하고, 수요일 태평양 연안도로로 드라이브해서 저명한 영화감독 빌리 와일더와 만나 식사를 했다.

1949년 3월 7일, 린드스트룀 부부는 애스펀을 출발해서 3월 9일 베벌리힐스에 도착했다. 이틀 후, 금요일 저녁, 잉그리드는 뉴욕행 기차를 탔다. 그녀는 많은 짐을 지니고 있지 않았다. 수중에는 지닌 것은 여행자 수표 300달러뿐이었다. 이 모습이 미국을 7년 동안 떠나 있을 행색이라 누가 믿을 수 있겠는가. 잉그리드가 로셀리니에게 보낸 전보는 황홀감에 넘쳐 있었다.

들을 수도 없고, 이해할 수도 없고, 말도 할 수 없다. 12일 뉴욕 헤미스페어 호텔 도착. 19일 뉴욕 출발. 20일 일요일 밤 11시 20분 로마 도착. TWA 916편. 헤미스페어 하우스, 1949년 3월 12일 토요일.

잉그리드는 애스펀에서 돌아와서 결혼생활이 파탄난 것을 알게 되었다. 앞으로 모든 영화는 로셀리니 감독 손으로 만들어진다는 사실도 알게 되었다. 버그만은 자신의 운명이 극장 울타리 속에 있다는 것을 알게 되었다. 로셀리니로부터 전보가 왔다.

모든 것이 결정되었음. 나는 아주 행복함. 앞으로 3일은 너무 긴 시간임. 나는 영화 준비로 나폴리로 감. 내 주소는 호텔 엑셀시오. 토요일 로마로 옴. 디오, 디오, 로베르토.

1949년 3월 20일자 잉그리드의 일기에는 단 한마디 "로마"라고 적혀 있다. 그 단어에 밑줄이 두 개 그어져 있다.

브라보 로베르토, 브라보 잉그리드!

로마는 꿈만 같았다. 세상에서 이 같은 환영은 본 적이 없다. 모든 사람이 웃고, 아우성치고, 손 흔들고, 미친 듯 날뛰었다. 공항은 사람들로 가득했다. 여배우가 아니라 여왕이 오는 듯했다. 로베르토는 잉그리드의 팔에 큼직한 꽃다발을 안겨주었다. 두 사람은 스포츠카 시시탈리아(Cisitalia)를 타고 공항에서 시내로 향했다. 엑셀시오 호텔에도 군중이 기다리고 있었다. 현관까지 헤치고 가는 데 애를 먹었다. 로베르토는 사진기자들과 몸싸움을 했다. 그 와중에 한 기자의 상의를 찢고는 다음 날 새 옷을 보내주었다. 로베르토의 친구들이 기다리고 있었다. 유명 감독 페데리코 펠리니(Federico Fellini)도 있었다. 샴페인을 터뜨렸다. 모두들 웃고 떠들어댔다. 로베르토는 사방에 선물을 준비해 놔두었다. 잉그리드는 이 모든 것에 압도당했다.

로베르토 로셀리니는 잉그리드 버그만을 사로잡았다. 최고의 여배우가 이탈리아에 와서 로베르토와 사랑에 빠져 영화를 만들다니 놀라운 일이었다. 로마 시민들이 기뻐했다. "브라보 로베르토, 브라보 잉그리드!" 시민들은 연일 박수갈채를 보냈다. 잉그리드는 로베르토에게

말했다. "나 당신 알아요. 당신 얘기 모두 알아요. 당신 아내, 그리스-러시아인 소녀, 독일 댄서, 그리고 안나 마냐니. 나, 당신의 잔꾀도 알아요. 그러나 들으세요. 나, 당신의 친구가 될게요. 그러나 잉그리드를 함부로 다루면서 순진함과 수줍음을 악용하면 잉그리드는 달아납니다." 로베르토는 말했다. "나, 당신 사랑해."

그러나 로베르토는 언제나 문제를 일으켰다. 돈 문제, 계약 문제, 여자 문제 등이었다. 그는 언제나 혼란 속에 있었다. 그에게 평화는 없었다. 그랬으면 진작 죽었을 것이다. 그는 질풍과 노도의 세월 속에 파묻혀 있었다. 그는 전쟁 한가운데 있었다. 그에게 인생은 전투였다. 영화도 전투였다. 로베르토 로셀리니는 독창적인 인간이었다. 로베르토는 수많은 얼굴을 하고 있었다. 은행원과 변호사와 후원자들에게는 언제나 한 가지 얼굴만 보여주었다. 자녀들에게는 애정을 담뿍 쏟았다. 영화인들에게는 욕설과 칭찬을 퍼부었다. 안나 마냐니를 명배우로 끌어올렸다. 그러나 두 사람은 항상 싸웠다. 로베르토는 잉그리드를 깊이 사랑했다. 잉그리드도 로베르토를 정성껏 위하고 사랑했다. 로베르토에게 잉그리드는 도전의 대상이었다. 로베르토에게 잉그리드는 아름답고, 만인이 좋아하고, 재미있고, 활기 넘친 여인이요, 배우였다. 그러나 때로는 그녀의 속셈과 의도를 헤아릴 수 없는 때가 있었다. 잉그리드는 한 가지 일에 집중했다. 한꺼번에 여러 가지 일을 하지 못했다. 그녀의 미소는 몸 전체를 빛냈다.

두 사람은 빨간 스포츠카를 타고 나폴리로, 카프리로 달렸다. 잉그리드는 행복했다. 손에 손잡고 아말피(Amalfi) 해안을 걷는 사진이 『라이프』 잡지에 실려 선풍을 일으켰다. 남편 페터로부터 여러 번 편지가 왔다. 아말피에서 잉그리드는 페터에게 괴로운 편지를 써서 보냈다.

잉그리드 버그만과 로베르토 로셀리니

당신이 이 편지를 읽는 일은 괴로울 거예요. 내게도 이 편지를 쓴다는 것은 괴로운 일입니다. 그러나 모든 일을 자세하게 전하려면 이 편지를 쓰는 길밖에 다른 도리가 없어요. 우습긴 해도 저는 당신의 용서를 빌겠습니다. 이 모든 일은 내 잘못만이 아니에요. 내가 로베르토와 함께 있겠다는 것을 당신이 어떻게 용서할 수 있을까요?

로베르토와 사랑에 빠져서 영원히 이탈리아에 머문다는 것은 나의 의도가 아니에요. 우리들 계획과 꿈이 옳았다는 것은 당신도 알고 있는 일이었죠. 그것을 어떻게 피하고 바꿀 수 있나요? 할리우드에서 로베르토에 대한 나의 열정이 어떠했는지 당신은 알고 있지요. 우리는 이 일에 똑같이 희망을 걸었고, 그런 인생을 이해하고 있었어요. 우리와는 다른 그의 환경 속에 가 있으면 그에게 품은 나의 감정을 극복할 수 있으리라 생각했어요. 그러나 정반대였어요. 나는 그에 관해서 얘기할 용기가 나지 않았어요. 그의 감정, 그 깊이를 알지 못했어요.

페터, 이 편지가 우리 가정, 우리 딸 피아, 우리 미래, 과거에 보인 당신의 희생과 도움에 폭탄이 되어 떨어질 것이라는 것을 알고 있어요. 지금 당신은 폐허 속에 홀로 서 있네요. 그런데 나는 당신을 도울 수 없어요. 나는 당신에게 더 많은 희생을, 더 많은 도움을 요청하는 거예요.

페터, 우리가 함께 살아왔던 세월이 지나가고 이런 순간이 오리라고는 생각지 못했어요. 지금 나는 어찌할 바를 모르고 있습니다. 가련한 아버지, 가련한 어머니로군요.

신문 지상은 온통 로베르토와 잉그리드의 로맨스 이야기로 가득 찼다. 페터는 단란한 결혼생활을 보냈고 어여쁜 딸 피아가 있는데 이런 일이 일어났다니 도저히 믿을 수 없었다. 잉그리드는 페터가 자신이

떠났다는 것을 알아주기 바랐다. 자신이 부정한 일을 저질렀다는 것도 알아주기 바랐다. 그래서 두 번째 편지를 썼다.

나는 내가 살아갈 곳을 찾았어요. 여기 사람들은 내 사람들이에요. 나는 여기 있고 싶어요. 미안해요.

잉그리드는 자유로웠다. 이혼한 기분이었다. 그녀는 정직했다. 3년 전에 이혼을 요구한 적이 있었는데 그 당시 함께할 남자가 없어서 그냥 눌러앉았다. 함께 떠날 남자를 기다리다가 로셀리니가 나타났다. 그러나 잉그리드는 20세기가 언론의 시대라는 것을 모르고 있었다. 언론이 모든 낭만적 꿈을 박살낸다는 사실을 모르고 있었다. 잉그리드는 악몽에 시달렸다.

두 사람은 촬영차 스트롬볼리로 떠났다. 스트롬볼리 외딴섬에 전 세계 언론이 모여들었다. 어부, 관광객, 신부 등으로 가장한 기자들이 섬으로 몰려와 취재 경쟁을 벌였다. 잉그리드 침실의 이쑤시개 숫자까지 헤아리고, 로베르토는 어디서 잠자는지, 침실에 잉그리드 혼자 있는지도 살폈다. 시간이 지나면 해결된다는 잉그리드의 낙관론은 무모했다. 이탈리아 신문은 상어가 피 냄새를 맡듯이 이들을 탐지했다. 페터는 신경이 날카로워져서 잉그리드의 편지에 격분했다. 4월 9일과 12일 페터의 전보가 날아왔다. 전화를 하라는 것이었다. 그러나 섬에는 전화가 없었다. 페터는 잉그리드와의 결합은 불가능하다고 생각했지만 이혼을 하려면 추문을 퍼뜨리지 말고 미국에 와서 해결하라고 주장했다. 로셀리니는 기혼남이고, 잉그리드는 그의 정부(情婦)에 불과하다는 것이었다. 잉그리드는 이탈리아에서 살고 싶다고 말했는데 이는 할리우

잉그리드 버그만과 로베르토 로셀리니

드에 치명타였고 미국을 모독하는 일이라고 페터는 생각했다. 잉그리드는 페터와 14년간 함께 지냈다. 어린 딸 피아는 엄마가 떠난 날을 생생하게 기억하고 있다.

엄마를 자주 볼 수 없었다. 엄마는 배우이기 때문에 아침 6시에 집을 나가 밤늦게 돌아왔다. 나는 늘 혼자 있었다. 학교 가서 하루 종일 있다 집에 오면 바깥에서 놀다가 들어와서 잤다. 나는 부모로부터 완전히 격리되어 있었다. 엄마가 이탈리아로 가던 날을 기억한다. 엄청난 작별이었다. 엄마가 자동차를 타고 가면서 손을 흔들던 것을 기억한다. 그때 나는 너무나 슬펐다. 나는 엄마가 돌아오리라고 생각했다. 아빠는 나에게 엄마는 돌아오지 않는다고 말했다. 나는 큰 충격을 받았다. 가정부도 그날 떠났다. 나는 모든 사람들이 내 곁을 떠나갔다고 생각했다.

로베르토가 페터에게 편지를 보냈다.

당신에게 항상 성실하게 대하겠다고 제가 약속한 것을 기억하실 겁니다. 그 순간이 왔습니다. 잉그리드와 나는 지금 서로 마주 보고 있습니다. 우리는 지금 존경심과 인간적인 이해력으로 서로 직시해야 되는 시점에 와 있습니다. 잉그리드가 이곳에 도착한 후, 우리들의 감정, 그녀의 눈물은 깊은 확신이었습니다. 페터, 나는 인간의 정으로 당신에게 말하고자 합니다.

어떻게 해야 합니까? 내가 당신에 대해 깊은 존경심을 갖고 있지 않다면 일은 쉽게 끝납니다. 그러나 잉그리드와 나는 당신을 배반하고 싶지 않고, 필요 이상으로 당신을 괴롭히고 싶지 않습니다.

나는 당신을 몹시 슬프게 만들었습니다. 당신의 슬픔은 나에게도

큰 고통이 되고 있습니다. 우리는 신중하게, 이로 말할 수 없는 분별력으로 사태를 심사숙고했습니다. 당신을 더 이상 해치지 않기 위해 사태가 진정될 때까지 우리는 침묵을 지켜왔습니다. 우리는 지금 무력한 존재로 남아 있습니다. 우리는 서로 엄청난 사랑으로 결합되어 있지만, 그 일이 당신에게 고통을 주고 있군요. 사람은 상대방의 큰 사랑을 저주할 수도 반대할 수도 없다는 것을 이해해주세요.

안나 마냐니의 처신은 훌륭했다. 로베르토와 잉그리드에 관해서 시종 침묵을 지켰다. 아무런 비방도 하지 않았다. 잉그리드는 감탄했다. 후일 안나가 병석에 눕자, 로베르토는 꽃을 보내고 병원으로 가서 위문했다. 사망했을 때 안나에게는 준비한 묘지도 없었다. 로베르토는 로마 근교 자신의 가족묘지에 안나를 매장했다. 스트롬볼리 촬영지에서 로베르토는 미친 듯이 촬영에 몰두했다. 그의 정열적인 헌신과 노력이 잉그리드를 감동시켰다. 그녀는 로베르트의 천재성을 확신했다. 촬영은 열악한 환경과 돈 부족으로 숱한 어려움을 겪었지만 로베르토는 굴복하지 않았다. 필름도 부족해서 로베르토는 거리에서 필름을 구입했다. 기재도 자재도 부족해서 작품에 영향을 끼쳤다. 조명기가 부족해서 화면이 안개 낀 듯 흐릿하게 보인 부분이 있었다. 열악한 음향 기재 때문에 난항을 거듭했다.

사랑의 수난과 예술의 시련

1949년 4월 22일, 잉그리드를 놀라게 한 사건이 터졌다. 미국영화인협회에서 날아온 편지 한 통 때문이었다. 부회장 조지프 브렌이 통보한 내용은 로셀리니 관련 잉그리드의 이혼 문제였다. 그는 상황이 최악의 상태로 치닫고 있으니 그녀가 직접 모든 사실을 확실하게 해명하라고 강요했다. 이 편지는 잉그리드의 배우 인생만이 아니고 그녀와 관련된 모든 영화의 상영 문제까지도 관련된 일이었다. 잉그리드의 영화 〈세인트 존〉을 제작한 월터 와그너도 우려하는 전문을 보냈다. 잉그리드는 사람들이 자신의 의도를 오해하고 있다고 판단했다. 절망한 잉그리드는 1949년 5월 1일 스트롬볼리에서 그의 상담역으로 〈세인트 존〉 촬영에 도움을 주었던 도네르 신부(Father Doneur)에게 편지를 썼다.

친애하는 도네르 신부님,
신부님에게 상처를 주고 실망시켜드린 듯합니다! 세상 모든 곳에서 퍼지고 있는 나에 관한 추문은 모두 악의에 찬 거짓입니다. 저의 사생활은 유린되었어요. 남편과 피아에게 큰 상처를 주었고요. 남편

에게 이혼을 요청한 건 사실이에요. 제 마음을 올바르게 전하고 싶었습니다.

저는 섬에 와 있어서 풍랑 때문에 남편을 만날 수 없어요. 제 가족과 영화 주변 사람들을 덮친 이 비극으로 저는 고통을 받고 있습니다. 온갖 소문을 부인할 수는 없어요. 이젠 사람들의 존경을 받을 수도 없을 거예요. 저는 이 문제를 풀어나갈 수 없네요. 대중들 앞에 나설 수도 없고요. 영화 일을 단념하고 사라지면 아마도 〈세인트 존〉은 치욕을 면할 수도 있겠지요. 할리우드의 브렌 부회장에게도 편지를 썼습니다. 나로 인해 영화 상영이 금지되거나 영화인들이 피해를 입지 않도록 해달라고 호소했습니다.

그런데 이상한 일이었다. 무슨 이유인지 지금까지 미스터리로 남아 있는 일은 이 편지가 발송되지 않았다는 사실이다. 잉그리드는 이 편지를 그대로 서류철에 수납했다. 이 편지를 발송하지 않았던 일이 얼마나 다행이었는지 2년 후에 실감했다. 수많은 잉그리드 팬들과 친구들로부터 격려의 편지가 쏟아져 들어왔기 때문이다. 뉴욕에서 셀즈닉으로부터 이런 내용의 편지도 왔다.

이것이 당신의 길이고 인생이라면, 추문 보따리 속에 쓸어넣지 마세요! 이 일이 그렇게 중요하다면 당당하게, 위엄 있게, 신중하게 걸어가기를 나는 바랍니다. 당신은 마음이 순결하고, 감성이 건전합니다. 당신이 옳다고 믿는 일은 승리할 수 있습니다.

이탈리아 코르티나 담페조의 별장에서 어니스트 헤밍웨이는 연필로 갈겨 쓴 편지를 보냈다.

잉그리드 버그만과 로베르토 로셀리니

사랑하는 잉그리드, 내 딸이여, 이제야 연락이 되었군. 스트롬볼리는 어떠한가? 어떻게 지내고 있어?

그대와 로셀리니, 그리고 페터 관련 기사를 읽었네. 처음에는 뭐라 말해야 좋을지 몰랐는데. 생각해보니 한 가지 분명한 건 나는 잉그리드를 몹시 좋아한다는 사실이야. 그리고 그대의 친구도 좋아해. 나는 잉그리드를 몹시 보고 싶어.

내 딸이여, 이제부터 연설 좀 해야겠어. 우리 인생은 내가 늘 말했던 것처럼 단 한 번이야. 사람들은 유명하기도 하고 유명하지 않기도 하지. 잉그리드, 그대는 이름난 배우야. 나는 뉴욕에서 그 사실을 알았어. 유명한 배우는 조만간 큰일을 치르게 돼. 그렇지 않으면 그들은 가치가 없어요. 위대한 배우가 하는 일은 용서받을 수 있어.

연설을 계속하지. 사람들은 너나할 것 없이 잘못 판단을 하게 마련이야. 그런데, 대부분의 경우 잘못된 판단은 잘못 내린 옳은 판단이야. 연설 끝.

새로운 연설 : 걱정 말아요. 걱정해도 결코 도움이 되지 않아요.

캐리 그랜트, 헬렌 헤이스, 존 스타인벡 등 저명인사들로부터 격려 편지가 쏟아져 들어왔다. 스웨덴의 보수 언론은 잉그리드를 비난했지만 스웨덴 여성들은 버그만을 옹호했다. 잉그리드의 친구로부터 온 편지는 큰 도움이 되었다. 잉그리드는 딸 피아 때문에 매일 눈물을 흘렸다. 딸에 대한 집착은 잉그리드의 성장 배경 때문이다.

잉그리드는 1915년 8월 29일 스웨덴 스톡홀름에서 태어났다. 부친은 사진가요 화가였다. 잉그리드가 두 살 때 어머니가 사망하고, 열두 살 때 부친이 사망했다. 이후, 그녀는 내성적인 어린 시절을 숙부 댁에서 성장했다. 1933년, 스웨덴 왕실 연극학교에 지원했는데 합격 통지

서가 늦게 와서 낙방한 줄 알고 자살하려고 했으나 투신하려는 강물이
더러워서 자제하고 집에 오니 합격 통지서가 와 있었다. 1934년 영화
〈뭉그로브 백작〉으로 데뷔하고, 그 영화가 뉴욕에서 상영되자 데이비
드 셀즈닉의 비서에게 인정되어 미국으로 가서 활동을 시작했다. 1939
년 영화 〈이별〉로 그녀는 미국만이 아니라 전 세계에 선풍을 일으켰다.
1944년 영화 〈가스등〉으로 아카데미 주연상을 수상하며 미국 최고의
배우로 각광을 받았다.

미국 여론으로부터 집중적인 질타와 거센 비난을 받고 있었던 잉그
리드는 당시의 심정을 다음과 같이 일기에 적었다.

지옥 같았다. 너무나 눈물을 많이 흘려 눈물도 남지 않았다. 신문
기사는 옳았다. 나는 남편과 딸을 버렸다. 나는 잘못된 여인이다. (중
략) 그러나 일이 이렇게 될 줄은 몰랐다. 나는 돌아가지 않는다고 페
터에게 편지로 알렸다. 페터가 더 이상 나를 원치 않는다고 해서 나
는 이혼을 요구했다. 시실리섬 메시나에서 셋이 만나서 담판하기로
했다.

로베르토는 잉그리드를 놓치려고 하지 않았다. 메시나 호텔에서의
모임에서는 아무런 타협도 이뤄지지 않았다. 상호 간 날카롭게 대립했
다. 스트롬볼리 영화를 제작한 MCA에서 잉그리드 담당으로 케이 브
라운(Kay Browon)을 파견했다. 케이는 당시 상황을 이렇게 회고했다.

모든 일이 뒤죽박죽 혼란이었다. 잉그리드를 만났더니 내가 알았
던 모습이 아니었다. 나를 보고도 반가워하지도 않았다. 완전히 딴
사람이었다. 영화제작사 RKO와 MCA, 그리고 미국 전체가 이들과

원수가 되고 있다.

잉그리드는 페터에게 자신의 진심을 간곡하게 전했다.

우리 이 상황에서 더 머뭇거리지 말아요. 나는 결심이 섰어요. 이미 일어난 일은 지울 수 없습니다. 다시 과거로 돌아갈 수 없습니다. 다시 함께 살아갈 수 없습니다. 마무리 지을 일은 빨리 치를수록 좋아요. 그래야 우리는 앞날을 생각할 수 있으니까요. 그렇게 되면 마음의 평화도 찾을 수 있겠지요. 희망 없는 싸움, 현실 직시하지 못하는 고집스런 거부는 우리를 더욱 더 괴롭힐 뿐이에요.

이것이 나의 운명이에요. 나는 지쳤어요.

1949년 6월 23일 페터의 회답은 상당 부분 잉그리드의 입장을 수긍하는 내용이었다. 그는 앞으로 잉그리드를 친구로 대하겠다고 말했다. "회색 칼라 속 어린 소녀"로 기억하겠다고 말했다. 그래도 그는 여전히 미련을 남겼다. 끊임없이 보내는 편지로 사랑을 호소했다. 잉그리드는 페터 때문에 슬펐다. 그러나 잉그리드는 배우요, 사랑하는 사람과 영화를 만들고 있다. 잉그리드는 거듭거듭 페터에게 "깔끔한 작별"을 호소했다. 잉그리드는 딸이 걱정스러워 피아에게 애정이 담뿍 담긴 편지를 보냈다.

사랑하는 내 딸 피아에게. 나는 큰 새에 몸을 싣고 너에게 훨훨 날아가서 편지 대신 직접 말하고 싶구나. 지금은 네 사진 앞에서 너를 보고 이야기한다.

피아, 우리 인생은 앞으로 변한단다. 너에게 그것을 말한다는 것은

무척 어려운 일이다. 왜냐하면 우리는 그동안 재미있게 행복하게 살아왔기 때문이지. 달라진 것은 이래. 피아, 너는 오래도록 아빠와 살아야 해. 엄마는 그전처럼 집을 떠나야 하고. 이번에는 더 오랫동안 떨어져 있어야 해. 로셀리니 아저씨 알지? 우리 함께 살 때 그 아저씨 무척 좋아했지. 이번 영화를 찍으면서 엄마는 아저씨를 너무너무 좋아하게 돼서 아저씨와 함께 살기로 했어. 그렇다고 해서 우리가 서로 만나지 않는 것은 아니야. 방학 때 나한테 오렴. 우리 즐겁게 지내자. 함께 여행도 하고. 엄마가 아빠를 사랑하고, 너를 사랑하며, 너와 함께 있을 거라는 사실을 결코 잊지 마. 우리는 무슨 일이 있어도 한 몸이야. 우리는 변할 수 없어. 때로는 사람들이 다른 사람과 살고 싶어 한단다. 그건 가족이 아니야. 별거요, 이혼이란다. 너와 나는 네 친구의 이혼한 부모에 관해서 얘기를 나눈 적이 있어. 그건 흔한 일이지만 슬픈 일이야. 너는 이제 아빠의 딸이며 동시에 '아내'가 되었어. 엄마가 그랬던 것처럼 너는 앞으로 아빠와 함께 있어야 해. 아빠를 잘 모셔라. 네 친구들이 내 얘기를 할 거야. 신문에 났거든. 창피해할 것 없다. 당당하게 말하렴. 그래, 우리 부모는 헤어졌어. 너는 언제나 어리석은 질문에 대해서는 영리하게 대답하더라. 엄마에게 편지 보내줘. 나도 편지 써서 보낼게. 시간은 빨리 지난단다. 우리는 다시 만나게 될 거야.

그동안 사태는 급박하게 돌아갔다. 1949년 6월 21일, 베벌리힐스의 변호사 맨델 실버맨으로부터 잉그리드는 영화 제작에 관해 매우 걱정스러운 편지를 받았다.

촬영은 6주 내로 끝냅니다. RKO 제작사는 혼돈에 빠져 있습니다.

잉그리드 버그만과 로베르토 로셀리니

잉그리드는 7월 5일 현장의 고충을 전하고 이해를 돕는 편지를 보냈다. 그럼에도 RKO는 로베르토에게 "일주일 안으로 끝내라"는 최후 통첩을 했다. 잉그리드는 다시 제작사를 설득했다. 다행스럽게도 촬영은 연기되고 영화 작업을 무사히 끝낼 수 있었다.

그러나 잉그리드는 더 심각한 문제에 봉착했다. 임신이었다. 로베르토의 아이였다. 잉그리드는 열 살 된 딸에게 어떻게 이 일을 설명해야 할지 막막해졌다. 그보다도 여론의 폭탄을 맞을 일이 더 암담했다. 잉그리드는 남자아이를 낳았다. 레나토 로베르토(Renato Roberto Ranaldo Giusto Giuseppe), 애칭은 로빈(Robin)이었다. 잉그리드 버그만은 페터 린드스트룀과 이혼하고 1950년 5월 24일 로셀리니와 결혼해서 정식 부부가 되었었다. 로셀리니와의 결혼도 순탄치 않았다. 1957년 그들은 이혼했다. 로셀리니는 인도에서 촬영 중 소날리(Sonali Das Gupta)와 연인이 되어 돌아왔다. 잉그리드는 로셀리니와 이혼하고, 1958년 12월 21일 영화제작자 라스 슈미트(Lars Schmidt)와 결혼했다. 이들은 라스의 영지(領地)인 단홀멘(Danholmen)섬이나 파리 근교의 저택에서 생활했는데, 서로 다망한 일정이라 늘 떨어져 있는 일이 고민이요 문제였다. 20년을 함께 산 이들 부부는 결국 1975년 이혼의 고배를 마셨다. 그래도 라스는 1982년 잉그리드의 병상을 끝까지 지키는 정성을 다했다.

잉그리드는 유명 감독과 배우들의 사랑의 표적이 되었다. 〈지킬 박사와 하이드 씨〉에서 공연한 스펜서 트레이시, 〈누구를 위하여 종은 울리나〉의 게리 쿠퍼, 〈잔 다르크〉를 만든 빅터 플레밍 감독, 1945년 미군 위문공연을 할 때 만난 음악가 래리 애들러, 배우 앤서니 퀸, 배우 그레고리 펙.

1950년 3월 14일, 콜로라도주 상원의원 에드윈 존슨(Edwin C. Johnson)

은 의회에서 잉그리드와 로베르토의 "부정한 행위"에 대해서 혹독한 비난을 퍼부었다. 이후, 잉그리드가 출연한 영화는 '매표구의 재난'이 되었다. 잉그리드와 계약한 영화사들은 몰락의 위기에 직면했다. 영화 〈스트롬볼리〉가 개봉되자 모든 언론이 '실패작'이라고 질타했다. 이 영화는 원본에서 무자비하게 삭제되고 변경되었다. 이미 로베르토의 작품이라 할 수 없을 정도가 되었다. 이 시기에도 잉그리드는 자신의 영화에 대한 평가에는 관심이 없고 오로지 딸 피아에 대한 걱정뿐이었다. 1950년 11월 1일, 로스앤젤레스 법정에서 페터 린드스트룀과 잉그리드 버그만의 이혼이 허락되었다.

〈스트롬볼리〉 이후, 로베르토와 잉그리드가 함께 만든 영화는 모두 실패했다. 이탈리아의 뜨거운 기질과 스웨덴의 백설(白雪), 그 차가운 기운이 서로 맞지 않았다고 평자들은 언급했다. 1942년 〈카사블랑카〉, 1943년 〈누구를 위하여 종은 울리나〉, 1944년 〈가스등〉, 1948년 〈개선문〉, 〈잔다르크〉 등 화려했던 시대가 막을 내리는 듯했다. 이 시기에 장 르누아르(Jean Renoir) 감독이 산타 마리넬라(Santa Marinella)에 와서 잉그리드한테 파리에 가서 영화를 만들자고 손을 내밀었다. 잉그리드는 로베르토가 허락하지 않아서 할 수 없다고 말했다. 르누아르 감독은 자신이 말해보겠다고 나섰다. 잉그리드는 파리서 멜 파라, 장 마레, 줄리에트 그레코 등 명배우와 영화 일을 하는 것은 최고의 기쁨이라고 말했다. 당시 로베르토는 힘겨운 생활을 하고 있었다. 그는 영화 일을 못 하고 있었다. 사실상, 로베르토는 내리막길이었다. 로베르토 로셀리니는 누구인가?

2차 세계대전 중 이탈리아는 예술의 자유를 잃어버렸다. 1943년 이탈리아의 파시즘이 무너지기 시작하며 7월에 연합군이 시칠리아에 상

잉그리드 버그만과 로베르토 로셀리니

륙했다. 15일 후 무솔리니가 실각하고, 1945년 처형되었다. 그동안 이탈리아 국민들은 시가전과 대공습으로 헤아릴 수 없는 고통을 겪었다. 로마 시민들은 처절한 레지스탕스 운동을 해왔다. 영화인들은 이런 국민적 체험을 스크린에 담아내려고 했다. 그 선두주자가 로베르토 로셀리니였다. 그는 〈무방비 도시〉로 당시의 격렬한 상황을 치열하게 화면에 담아냈다. 이탈리아 네오리얼리즘 영화의 시작이었다. 로베르토는 그 기수(旗手)였다.

그는 1906년 로마의 영화관 주인의 아들로 태어났다. 어린 시절부터 그는 영화광이었다. 고교 졸업 후 뉴스 영화 현장에 뛰어들었다. 처음 감독한 작품은 〈하얀 배〉(1941)였다. 〈무방비 도시〉는 독일군 점령하의 로마를 그린 작품이었다. 전화(戰禍)를 입은 로마를 배경으로 레지스탕스 운동을 전개한 시민들의 처절한 삶을 여실하게 그려낸, 연출력이 뛰어난 우수작이었다. 특히 안나 마냐니가 독일군에 끌려가는 남편을 태운 트럭 뒤를 따라가며 매달리다가 총격을 받고 대로에서 참살당하는 장면은 생동감 넘치는 연기로 관객의 마음을 사로잡았다. 저항운동을 하다가 체포되어 수난을 당하는 파브리치 신부의 장면도 충격적이며 감동적이었다. 로베르토는 이어서 〈전화(戰火) 너머로〉(1946), 〈독일 영년(零年)〉(1948) 등의 작품으로 명성을 떨쳤다.

그 이후, 잉그리드를 만나 사랑에 함몰되어 만든 영화 〈스트롬볼리〉(1950)와 〈유럽 1951년〉(1952)은 실패작이었다. 친우였던 데시카 주연으로 레지스탕스 시대의 주제를 살려 〈로베레 장군〉(1959)을 만들고 영화에서 은퇴한 후 텔레비전 일과 종교영화에 몰두했다. 1977년 제30회 칸 영화제에서 70세인 로베르토는 심사위원장을 맡았는데 심사 문제로 언론의 극심한 비판을 받았다.

영화제 종료 후, 6월 3일 그는 갑작스런 심장발작을 일으켜 사망했다. 1년 후, 칸에서는 영화 〈로셀리니〉를 상영하면서 그의 업적을 추념(追念)하는 행사를 진행했다.

잉그리드 버그만과 로베르토 로셀리니

사랑의 파탄과 이별

로베르토와 잉그리드는 결혼생활이 여의치 않았다. 로베르토도, 잉그리드도 둘 다 재정난에 시달리고 있었다. 1956년 1월 19일 로마에서 살 때 사귀었던 친구 지지 기로시(Gigi Girosi)에게 잉그리드는 속마음을 털어놓는 편지를 보냈다.

친애하는 지지, 로베르토가 방금 이탈리아를 떠나면서 돌아오지 않겠다고 말했어. 그는 내가 보낸 별거용 내용을 담은 편지를 갖고 있어. 나는 혼자 남는 것이 두렵지 않아. 단지, 내가 낳은 네 아이를 로베르토가 데려가는 것이 싫다는 거야.

내 친구 케이 브라운이 나를 구해서 미국 영화로 돌려보내겠대. 케이는 나에게 〈아나스탸샤〉를 들고 왔어. 20세기폭스가 거금을 들여 판권을 사고 아나톨 리트박(Anatole Litvak)이 감독을 맡는대. 아나톨 감독은 내가 출연해야 이 작품을 맡겠다고 고집을 부린다는 거야. 그 감독과는 과거에 할리우드에서 여러 번 만난 적이 있어. 파리에 있는 내 친구 이렌 케네디가 나와 감독과의 만남을 주선했어. 플라자 아텐 호텔에서 만나서 〈아나스타샤〉를 협의하기로 했지. 20세기폭스는 내

가 출연하면 망한다고 말했다는 거야. 미국에서 상영 못 한대. 그래서 이 영화를 영국에서 만들기로 했어. 나는 좋다고 했고. 아주 좋은 역할이야. 폭스 영화사는 결국 나를 받아들였지. 나는 로베르토에게 영국에서 영화 출연한다고 말했어. 로베르토는 좋아하지 않았어. 그래서 큰 싸움이 벌어졌지. 그는 평소대로 자기 페라리를 몰고 나무에 박아버린다고 위협했어. 과거에도 이런 자살 협박으로 나를 위협하곤 했거든. 나는 그가 자살한다고 협박해도 믿지 않아. 나는 〈아나스타샤〉를 하기로 결심했어. 우리는 아이들 생각을 하면서 돈을 벌어야 하니까. 생활비도 필요하지. 힘들지만 나는 다시 일을 해야 돼.

이 영화에 율 브린너(Yul Brynner)와 헬렌 헤이스(Helen Hayes)가 출연했다. 이 영화로 잉그리드와 로베르토의 관계는 파탄에 이르게 되었다. 잉그리드는 연극 〈차와 동정〉에 출연했다. 대사는 프랑스어였다. 이 연극은 관객으로부터 열광적인 갈채를 받았다. "어젯밤 극장은 마술적 분위기에 휩싸였다"라고 극평가는 말했다. 모든 극평들이 극찬이었다. 이 시기에 영화 〈아나스타샤〉도 상영되었다. 이 영화는 세계적인 선풍을 불러일으켰다. 1956년 가을 뉴욕비평가협회는 잉그리드 버그만에게 여우주연상을 수여했다. 잉그리드는 이 당시의 감동을 다음과 같이 술회하고 있다.

　　20세기폭스는 내가 뉴욕비평가협회상 시상식에 참석해주기를 희망했다. 그들은 내가 미국민의 사랑을 받는지 린치를 당하는지 보고 싶었던 것이다.

일요일 밤 TV 〈에드 설리번 쇼〉에서는 그가 1956년 7월 런던에서

〈아나스타샤〉를 보고 율 브린너, 헬렌 헤이스, 잉그리드 버그만을 인터뷰했다고 알렸다. 또한 버그만이 미국을 방문할지 모른다고 예고했다. 에드 설리번은 한 걸음 더 나아가 버그만의 귀국은 청중 여러분에 달려 있다고 말했다. 그가 버그만을 만나는 광경을 청중들이 보고 싶은지 아닌지 알고 싶다고 말했다. 청중들 1,500명은 미국 방문을 반대하고, 2,500명은 찬성한다는 여론 조사가 나왔다. 잉그리드 자신에게도 미국 방문을 바라는 편지가 빗발치듯 왔다. 심지어 헤밍웨이까지 직접 찾아와서 뉴욕까지 잉그리드를 호위하며 함께 귀국하겠다고 나섰다. 내일 아침 당장 비행기 타고 가자고 했다.

1957년 1월 20일 잉그리드는 혼자서 아이들와일드 공항에 도착했다. 공항에는 군중이 "우리는 잉그리드 당신을 사랑합니다! 잉그리드 버그만을 환영합니다!"라는 플래카드를 들고 나왔다. 그 전날 밤에 공항에 와서 밤새 잉그리드의 귀국을 기다린 사람들이었다. 공항에서 기자회견이 있었다. 기자가 물었다. "로셀리니와 행복하게 지냅니까?" 잉그리드는 말했다. "우리는 별거 중입니다. 그는 인도에서 일하고 있어요. 나는 파리에 있고요." 잉그리드는 공항에서의 열광적인 환영에 깊은 감동을 느꼈다. 공항을 빠져나와 셀즈닉의 아파트로 직행했다. 그곳에서 7년 만에 처음으로 미국 신문을 읽었다. 잉그리드는 피아를 만나고 싶었지만 피아가 원하지 않았다. 피아는 엄마에게는 자신보다 영화나 TV쇼가 더 중요하다고 생각해서 엄마를 기피했다. 그러나 6년 후, 단둘이 프랑스에서 만났을 때 이 모든 일을 회고하며 오해를 풀고 모녀간 흐뭇한 자리가 만들어졌다. 그때 피아는 18세로 콜로라도대학교 학생이 되어 있었다. 피아는 잉그리드와 약속을 하고 파리에서 만났다. 두 모녀는 항공사의 특별한 배려로 승객이 모두 빠져나간 후 12

분 동안 항공기 안에서 단둘이 만나 서로 얼싸안고 울었다. 『파리 마치
(Paris Match)』는 두 모녀의 상봉 사진을 특종해서 전 세계에 배부했다.
잉그리드는 피아와 두 달 동안 여행을 하며 행복한 시간을 보냈다. 로
베르토의 아이를 출산하기 직전, 잉그리드는 왜 이 아이를 낳아야 하
는지 피아에게 적어 보내는 편지를 끝마쳐야 한다고 고집을 부리다가
병원에 가는 시간이 늦어 죽을 뻔했다. 그런 피아였다.

로베르토는 인도에서 9개월 동안 머무르고 있었다. 잉그리드는 새로
운 결심을 했다. 잉그리드는 세금 문제로 이탈리아에서 고통을 겪었지
만 파리에서의 무대 생활은 즐겁고 활기에 넘쳤다. 〈차와 동정〉의 작가
로버트 앤더슨(Robert Anderson)을 만나 친하게 지냈고, 스웨덴의 제작자
라스 슈미트(Lars Schmidt)와도 만났다. 그가 제작한 테네시 윌리엄스 원
작의 〈양철지붕 위의 고양이〉가 파리에서 공연 중이었다. 그는 연출가
피터 브루크를 런던으로 초빙해서 이 작품의 연출을 맡겼다. 잉그리드
가 공연을 보러 왔을 때 그는 샴페인을 대접했다. 이때 라스는 잉그리
드의 미모에 감동했다. 몇 주 후 잉그리드의 에이전트인 케이 브라운
이 파리에 왔다. 케이는 두 사람의 만남을 주선했다. 잉그리드가 물었
다. "우리 만난 적이 있나요?" "네, 제 공연에 오셔서 제가 샴페인을 대
접했는데요." "아, 그날. 나는 당신이 웨이터인 줄 알았어요. 그 작품의
제작자세요?" "네. 우리는 같은 호텔에 있답니다. 서로 바쁘니 못 만났
지요."

어느 날, 라스는 잉그리드를 오찬에 초대했다. 잉그리드는 "아이들
을 돌봐야 해서요. 미안해요"라고 사양했다. 그날, 라스는 식당에서 로
버트 앤더슨과 함께 있는 잉그리드를 우연히 만났다. 그는 그 테이블

로 가서 "아, 버그만 씨, 아이들 잘 돌보고 계시네요"라고 말했다. 잉그리드는 얼굴이 붉어졌다. 그날 밤, 라스는 잉그리드를 다시 찾았다. 그날의 방문으로 이들 사이는 눈 녹듯이 녹았다.

인도에 있는 로베르토로부터 다급한 전화가 왔다. 인도 수상이 지금 런던을 방문 중인데 만나서 영화작품과 함께 자신을 인도에서 출국시켜달라는 것이다. 잉그리드는 런던에 있는 친구 앤 토드에게 그 문제를 부탁했다. 그녀가 네루의 여동생을 알고 있다고 했기 때문이다. 앤은 즉시 회답했다. "내일 오찬 약속이 잡혔음. 비행기 타고 내 아파트로 와. 네루 수상을 만난다." 즉시 런던으로 가서 네루 수상을 만나 부탁했다. 네루 수상은 이미 로베르토 문제를 알고 있었다. 그는 말했다. "여러 추문이 일고 있으며, 돈 문제도 얽혀 있습니다. 그 밖에도 숱한 문제가 있네요." 잉그리드는 말했다. "네, 그 양반 항상 문제가 많아요. 하지만 착한 사람입니다. 위대한 예술가입니다. 제발 출국 좀 시켜주세요." "그러지요. 그렇게 될 겁니다." 그다음 날 로베르토는 인도에서 출국했다. 신문은 야단이었다. 로베르토가 인도의 영화제작자 아내와 사랑의 도피를 했다고 대서특필했다. 공항에서 로베르토를 만나 잉그리드는 포옹하고 열렬한 키스를 했다. 그 사진이 모든 신문에 특종으로 공개되었다.

잉그리드는 로베르토의 연인이 된 영화제작사 사장 부인 소날리를 로베르토 몰래 만났다. 소날리는 로베르토에 앞서서 미리 파리에 와 있었다. 잉그리드는 소날리에 관심이 없었지만 그녀가 잉그리드를 만나고 싶다고 해서 만났다. 만나 보니 미녀였다. 착해 보였다. 아기를 안고 있었다. 또 다른 아들은 남편과 함께 인도에 버리고 왔다. 잉그리드

는 호텔로 돌아와서 로베르토에게 이혼하자고 했다. 로베르트는 천장의 불빛을 쳐다보며 머리를 만지작거리고 아무런 대답이 없었다. 다시 말했다. "이혼할까요?" 한참 만에 그는 불쑥 내뱉었다. "그래요. 잉그리드 버그만 남편 노릇에 지쳤어." 이상한 일이었다. 그렇게 당당하던 로베르토 로셀리니가 저렇게 궁상이 되다니. "좋아요. 이해해요. 이혼합시다." 잉그리드는 로베르토에게 소날리를 만났다고 말하며, 그의 행운을 빌었다. 아이들은 어머니가 데려가라고 로베르토는 말했다. 그러면서 두 가지 조건을 내밀었다. 하나는 아이들을 절대로 미국에서 키우지 않는다는 것이었다. 잉그리드는 18세가 되면 권리는 아이들에게 있어서 자신이 마음대로 할 수 없다고 말했다. 두 번째 조건은 잉그리드가 재혼하지 않는다는 것이었다. 재혼하기에는 나이가 너무 많다는 것이었다. 잉그리드는 반대였다. "당신은 나보다도 열 살 위인데 어여쁜 인도 여인과 결혼하면서 나보고 결혼하지 말라고요? 당신은 나를 막을 권리가 없어요." 너무나 웃기는 일이어서 잉그리드는 한바탕 웃어넘겼다. 정말 웃기는 일이었다. 이런 일이 바로 로베르토다운 수작이었다.

잉그리드 버그만과 로베르토 로셀리니

잉그리드 버그만과 라스 슈미트

어느 일요일이었다. 파리에서 잉그리드는 라스와 함께 사크레쾨르 (Sacre Coeur) 성당에 가서 촛불 앞에 섰다. 잉그리드는 물었다. "기도하고 계세요?" "네. 당신이 나의 동반자가 되도록 기원하고 있습니다." 잉그리드는 미소를 지었다. "저는 기혼인데요." "그래도 계속 기도합니다." 잉그리드는 처음에 라스와 결혼하리라고는 전혀 생각지 않았다. 아이가 넷이나 있는데 가능하겠어? 로베르토 생각이 옳았는지 모른다. 아이들은 파리에서 계속 잉그리드와 함께 있었다. 크리스마스 때는 로베르토와 아이들이 잉그리드의 아파트에 모여서 즐거운 시간을 보냈다. 기자들이 헤어지고도 이렇게 다시 만나느냐고 물었다. 아이들 때문이라고 말했다. 로베르토는 잉그리드 무릎을 베고 꿈꾸듯 시간을 보내고 있었다.

라스 슈미트는 스웨덴 예테보리(Gothenburg)에서 대대로 군인 가문이었던 부유한 가정에서 태어났다. 그는 평생 연극에 빠져 있었다. 라스는 10대 때 웨일스의 스완지(Swanssea)로 가서 선박업 관련 공부를 했다. 그러나 런던에서 연극에 대한 열정이 다시 살아났다. 전쟁이 일어나서

런던 시내가 암흑천지가 되었을 때 더욱더 그는 연극에 함몰되었다. 당시 그는 연극의 중심지 뉴욕으로 갈 생각을 하고 있었다. 1940년대에는 대서양 횡단 민간 항공기가 없었고, 뱃길은 독일 잠수함 때문에 위험했다. 그는 핀란드 국적 소형선을 타고 미국으로 출항했는데, 파로 군도(Faroe Islands) 근해에서 독일 공군의 피습을 받았다. 라스가 돈과 여권을 챙기려 선실로 갔을 때 폭탄이 떨어졌다. 배가 침몰하는 광경을 목격한 스웨덴 선박이 구조에 나섰다. 선원들 절반만 구조되었다. 그 후에 도착한 영국 선박이 라스를 구조했다. 파로 군도에서 8주간 머문 후 땡전 한푼 없는 거지 신세로 뉴욕에 도착했다. 뉴욕에서 그는 무대 일꾼으로 일했다. 그는 부지런히 일해 끝내는 성공의 길로 들어섰다. 이윽고 뉴욕, 런던, 파리에 개인 사무실을 열게 되었다. 회사는 점차 유럽 전역으로 확산되었다. 라스의 성공담은 잉그리드의 경우와 유사했다. 이 때문에 둘 사이는 급속도로 친밀해졌다.

그가 잉그리드를 사로잡은 한 가지 요인이 있었다. 단홀멘섬(Danholmen Island)이었다. 만약에 그녀가 세인트트로페즈나 카프리섬, 몬테카를로로 갔더라면 결혼은 성사되지 않았을 것이다. 잉그리드가 그 섬을 좋아해서 결혼은 성사되었다. 겨울에 둘은 그곳으로 갔다. 라스는 수년 전 친구와 그 섬으로 가서 그곳을 좋아하게 되었다. 그때 다음에 오면, 이 섬은 내 것이 될 것이라고 말했다. 그는 섬 주인에게 이 섬을 언제 팔겠느냐고 물었다. 10년 후라고 말했다. 그 10년 후가 라스가 잉그리드를 만난 해가 되었다. 라스는 그 섬을 구입했다. 잉그리드는 섬의 모든 것, 섬에서 지낸 일 분 일 초를 좋아했다. 너무나 외딴섬, 거대한 하늘, 광막한 바다. 바위들, 철저한 고독감. 자연 그대로였다. 전기도, 전화도 없었다. 물을 끌어올리는 펌프도 없었다. 땔감을 찾으

러 숲으로 가야만 했다. 먹이로 생선을 잡아 낚아 올리든가 그물로 잡아야만 했다. 세상으로부터 아주 멀리 떨어져 있었다. 잉그리드는 왜 라스가 이 섬을 좋아하는지 이해할 수 있었다. 집 근처 바위에 걸터앉아서 잉그리드는 라스에게 "섬 좋아요"라고 말했더니 "그러면 결혼합시다"라고 응답했다. 아주 간단한 일이었다.

그러나 물론 그 일은 간단치 않았다. 〈아나스타샤〉, 〈무분별〉, 〈여섯 번째의 행복한 집〉 이후 잉그리드는 위대한 영화배우의 자리로 돌아오면서 응분의 융숭한 대접을 받았다. 〈차와 동정〉으로서 연극배우로서도 최고의 영예를 차지하고 있었다. 20세기폭스 사장 스피로스 스코라스(Spyros Skouras)와는 각별한 사이가 되었다. 20세기폭스는 잉그리드에게 획기적인 제의를 했다. "첫째, 1년에 한 편씩 앞으로 네 편의 영화를 당신과 제작합니다. 이 계약은 5년으로 연장되어도 좋습니다. 둘째, 네 편의 영화 출연료는 편당 25만 달러입니다. 25퍼센트의 이익이 배당됩니다. 셋째, 당신이 인정할 수 있는 감독의 명단을 첨부합니다. 작품의 내용에 관해서도 서로 협의하기로 합니다. 감독 명단은 다음과 같습니다. 데이비드 린, 앨프리드 히치콕, 엘리아 카잔, 아나톨 리트박, 조지 스티븐스, 캐럴 리드 경, 윌리엄 와일러, 마크 롭슨, 헨리 킹, 프레드 진네만, 조 만키위츠, 에드워드 드미트릭, 누날리 존슨."

배우로서 이 이상 더 예우를 받을 수 없다. 잉그리드는 이 계약서에 서명했다. 5년 계약이었다. 잉그리드가 원하는 것은 재화가 아니라 배역이었다. 그런데 몇 년이 지나도 대본이 오지 않았다. 어느 날, 잉그리드는 라스의 사무실에서 프리드리히 뒤렌마트(Friedrich Durrenmatt)의 작품『방문』을 보았다. 스코라스 사장은 그 작품의 영화화에 동의했다. 그런데 사장이 얼마 후 사망했다. 잉그리드는 크게 실망했다. 대릴 재

넉(Darryl Zanuck)이 새로 사장에 취임했다. 그는 『방문』을 좋아하지 않았다. 그럼에도 회사는 작품의 영화 판권을 사들였다. 앞으로 3년 안으로 작가가 각본을 써서 잉그리드의 승인을 받는다는 조건이었다.

1950년대 후반과 60년대 초반은 로베르토와 자녀 문제로 잉그리드로서는 어려운 시기였다고 라스는 회고했다. 자녀들은 이탈리아에서 성장하고 있었지만 많은 시간을 잉그리드와 보냈고, 6월과 7월 여름휴가 때는 섬에서 지냈다. 라스와 잉그리드, 그리고 자녀들은 서로 행복한 시간을 보내고 있었다. 라스와의 생활은 만족스러웠다. 서로 너무 비슷한 점이 많았고, 뜻이 통했다. 두 사람 모두 스웨덴을 떠나고 싶어했다. 이들이 하는 일은 스웨덴보다 더 웅장한 것이었다. 이들은 결국 스웨덴을 떠났다. 문제는 로베르토와 그의 영향을 받는 자녀들이었다.

라스와 잉그리드는 TV 일을 시작했다. 1959년 뉴욕의 NBC에서 방송한 헨리 제임스 원작의 〈나사 돌리기〉에 잉그리드는 두 아이를 돌보는 가정교사로 등장했다. 잉그리드가 출연한 〈아나스타샤〉를 감독한 아나톨 리트박과 함께 그녀는 프랑스의 작가 프랑수아즈 사강(Francoise Sagan) 원작의 〈브람스를 좋아하세요?〉의 대본을 손질하고 있었다. 라스와 잉그리드는 바쁘게 일했다. 라스는 70편 이상의 작품을 파리에서 공연하고 있었다. 때로는 여러 주일, 때로는 몇 달을 서로 못 만나고 보낼 때도 있었다. 1961년 11월에는 뉴욕에서 잉그리드는 CBS TV 일을 하고 있었다. 슈테판 츠바이크(Stephan Zweig) 원작의 〈여성의 24시간〉에서는 젊은이와 놀아나는 할머니 역을 맡았다. 1960년 12월 코펜하겐에서 막을 올린 〈마이 페어 레이디〉는 라스와 함께 제작한 작품인데 주인공의 갑작스런 병으로 공연이 취소되는 참사를 빚었다. 1963년 가을 잉그리드는 〈방문〉에 출연하기 위해 로마에 도착했다. 1958년 이 작

품은 브로드웨이에서 대성공을 거두었다. 그 당시 앨프리드 런트(Alfred Lunt)와 린 폰테인(Lynn Fontanne)이 주연을 맡았다. 1964년 스웨덴에서 잉그리드에게 영화 출연 요청이 왔다. 스웨덴 최고의 감독 구스타브 몰란더(Gustav Molander)에게 작품을 의뢰했더니 잉그리드가 출연하면 하겠다고 했기 때문이었다. 구스타브 감독은 잉그리드가 존경하는 감독이었다. 잉그리드는 즉시 스웨덴으로 가서 모파상의 소설을 각색한 그의 영화 〈목걸이〉에 출연했다.

1964년, 피아는 로마로 가서 세 명의 이복형제들과 함께 지내기로 결심했다. 피아는 20대 중반이었다. 스스로 생활의 변화를 모색하는 피아를 잉그리드는 크게 반기면서 격려했다.

피아는 그동안 외로운 생활을 해왔다. 아버지와 함께 3년 동안 피츠버그에서 살면서 여학교에 다녔다. 그 후 부녀는 솔트레이크시티로 갔고, 그곳에서 페터는 애그니스와 결혼했다. 피아는 이들과 1년 동안 함께 살다가 콜로라도대학교에 입학했다. 대학에서 1년 반 있다가 샌프란시스코 밀스대학으로 편입하여 그곳을 졸업하고, 1년 동안 결혼생활을 했다. 사랑과 도피의 생활이었다. 남편은 피아보다 8세 연상이었고, 결혼 경험도 있었다. 성숙하고, 미남이고, 돈이 많은 남자였다. 결혼은 운명이었다. 결혼하고 6개월 동안 자동차 여행을 했다. 여행하면서 피아는 그 사람이 점점 싫어졌다. 둘 사이가 벌어졌다. 결혼생활은 1년으로 끝났다. 그 후 피아는 파리로 갔다. 21세였다. 몹시 외로웠다. 헤밍웨이 작품을 포함해서 독서에 집중했다.

카페와 게이들 모임에도 갔다. 학교로 가서 프랑스어 공부도 했다. 피아는 스스로 몰입할 만한 직장을 구하지 못했다. 잠시 엄마와 라스를 만나 함께 생활하기도 했다. 그러다가 피아는 새로 아파트를 얻어

파리에서 혼자 살기 시작했다. 파리 생활을 하면서 엄마를 새로운 눈으로 보기 시작했고 엄마를 사랑하게 되었다. 피아는 너무나 좋은 어머니를 만나고 있는 것이었다. 영화에 투신하고, 연극에 매진하고, 만찬에 참석하고, 부지런히 쏘다니고, 일찍 일어나서 쇼핑하는 어머니는 무척 활기찬 생활을 하고 있었다. 피아로서는 너무나 신기한 일이었다. 피아는 엄마처럼 되고 싶었다. 엄마는 아주 아름다웠다.

피아는 런던으로 갔지만 직장을 구할 수 없었다. 다시 공부를 해서 역사와 행정 분야 학위를 따고 유네스코에서 일했다. 사람들은 피아를 보고 배우가 되라고 권했다. 그러나 피아는 그 분야의 노력을 하지 않았다. 그러나 두고 보자는 심산이었다. 그래서 해봤다. 그러나 소질이 없었다. 피아는 다른 분야 직장을 모색했다. 그러나 좀처럼 적절한 자리를 찾지 못했다. 그래서 피아는 이탈리아로 갈 결심을 했다. 잉그리드, 이사벨라, 로빈 등 이복형제들은 요리사와 가정부를 두고 아파트에 살고 있었다. 잉그리드는 피아에게 집안을 통솔하는 책임을 맡겼다. 그 일은 보람 있는 일이었다. 피아는 이들과 약 3년 동안 함께 살았다. 잉그리드는 피아에게 돈을 보내주었다. 피아는 치과와 승마 레슨에 돈을 썼다. 로빈을 스키장으로 데려가기도 했다. 피아는 이탈리아어도 배웠다. 여기서는 단 한마디도 영어를 하지 않았다. 피아가 이탈리아로 갔을 때, 로빈은 14세, 쌍둥이 여동생은 12세였다. 이제 로빈은 17세가 되고, 여자아이들은 14세를 넘겼다. 피아는 자신이 무엇을 하고 있는지 의아해하기 시작했다. 자신의 생활은 어디로 갔는지 암담해졌다. 그러나 피아는 이탈리아를 사랑했다. 이복형제들을 만나서 알고 지낸 일은 잘했다고 생각했다. 당시 피아는 혼자 있었기 때문에 몹시 외로웠다. 그래서 가정적인 분위기가 그리웠다. 형제들과 함께 있

는 것은 너무나 즐거웠다. 여기에 소날리의 인도 아이들도 합류했다. 피아는 피아트 자동차회사 홍보 일을 뉴욕에서 주당 300달러 받고 하게 되었다. 피아에게는 거금이었다. 피아는 만족스러워했다. 샌프란시스코에서 부친을 만나 함께 지나기도 했다.

잉그리드는 딸 이사벨라의 척추병 때문에 18개월 동안 일을 중단하고 치료에 전념했다. 한 가지 예외는 오래전에 계약한 TV 영화 장 콕토(Jean Coctau)의 〈인간의 소리〉였다. 『뉴욕타임스』는 이 작품에 등장한 잉그리드 연기를 극찬했다.

유진 오닐과의 만남 ― 〈보다 더 장엄한 저택〉

이사벨라의 병세가 회복 국면으로 들어섰다. 그 이후 몇 주 지나서 잉그리드는 영화 〈안나 카레니나〉에 출연하는 계약서에 서명하려고 했다. 그때 미국의 연출가 호세 킨테로(Jose Quintero)가 유진 오닐 작품 〈보다 더 장엄한 저택〉을 들고 왔다. 잉그리드는 그 순간 서명하려던 펜을 놓았다. 안나 카레니나 역할은 좋았다. 그 역은 모든 여배우들이 갈망하는 역할이다. 데이비드 셀즈닉은 항상 잉그리드에게 그 영화에서 안나 역을 해달라고 요청해왔었다. 잉그리드도 동의하고 있었다. 그러나, 안나는 이미 그레타 가르보가 해내서 잉그리드에게 깊은 감동을 안겨준 적이 있다.

호세 킨테로가 느닷없이 잉그리드에게 접근한 것이 이상했다. 마치 오닐의 망령이 그에게 접근해서 말하고 있는 듯했다. "25년 전, 나와 일하는 것을 반대했었지. 지금이 기회야. 받아들여!" 잉그리드는 1940년대에 산타바바라의 여름극장 무대에서 오닐의 〈안나 크리스티〉에 출연한 적이 있었다. 일이 끝난 후, 오닐의 아내 칼로타(Carlotta)가 만나고 싶다고 전해왔다. 그녀는 무척 아름다운 여인이었다. 이들의 사랑

과 결혼도 잉그리드처럼 시련의 연속이었다. 오닐이 잉그리드를 자신의 다음 작품에 출연시키고 싶어 한다고 그녀는 말했다. 오닐이 병으로 직접 오지 못했지만 잉그리드를 만나고 싶어 한다고 전했다. 다음 일요일 오찬에 올 수 있냐고 물었다.

그날, 칼로타는 차를 보내 잉그리드를 모셔갔다. 오닐 저택은 샌프란시스코 해변에 있었다. 도착하고 오랜 시간 기다렸다. 그러다가 어느 순간 층계 위에 그가 나타났다. 아주 멋진 모습이었다. 불타는 듯한 검은 눈동자에, 아름다운 얼굴, 몸은 가늘고 키는 컸다. 그는 계단을 내려와서 잉그리드에게 말했다. "〈안나 크리스티〉에서 좋은 연기를 보여주셨다고 들었습니다. 서재로 올라오시죠. 아홉 편의 희곡 작품 현황을 보시게 됩니다. 미국의 150년 역사를 다루고 있는 작품입니다. 아일랜드 이민 가족들 얘기입니다."

그의 필체는 너무 작아서 보기 힘들었다. 칼로타는 확대경을 사용해서 그 원고를 타자로 옮기고 있다고 말했다. 오닐은 이 작품에 잉그리드가 출연해주기를 바라고 있었다. "저는 현재 데이비드 셀즈닉 회사와 계약 중입니다"라고 잉그리드는 말했다.

이날 이후 잉그리드는 유진 오닐을 다시 만나지 못했다. 때때로 칼로타는 오닐이 파킨슨병에 걸려 원고를 쓰지 못하고 있다고 잉그리드에게 전해왔다. 오닐은 더 이상 글을 쓸 수 없다고 판단해서 그동안 썼던 원고를 모두 파기했지만, 한 편의 작품을 없애지 못하고 기적적으로 남기게 되었다. 그의 실수였다. 그 작품이 〈보다 더 장엄한 저택〉이었다. 그 원고가 예일대학교에 다른 자료와 함께 영구 보존되었는데 1958년 스웨덴 연출가가 발견했다. 오닐 작고 후 5년 지나서였다. 미완성 작품이기에 사후 폐기하라는 쪽지가 원고에 붙어 있었다. 칼로타

는 그 원고를 스웨덴어로 번역하도록 허락했다. 1962년 그 작품이 스웨덴에서 공연되었다. 그러다가 이번에는 호세 킨테로 손에서 잉그리드 버그만에게 그 작품이 돌아왔다.

호세 킨테로는 유진 오닐 작품에 열광하고 있었다. 칼로타는 오닐 작품 〈얼음장수 오다〉의 뉴욕 공연을 보고 킨테로 연출을 인정해서 이 작품의 공연과 〈밤으로의 긴 여로〉 공연을 칼로타로부터 허락 받았다. 킨테로는 잉그리드가 주인공 데보라 하포드(Deborah Harford) 역을 맡아 사라 역의 콜린 듀허스트(Colleen Dewhurst)와 공연하기를 간절히 원하며 파리까지 와서 그녀에게 매달렸다. 잉그리드는 그 순간을 회고하며 이렇게 말했다.

> 호세는 그가 편집한 대본을 나에게 보여주었습니다. 나는 읽어봤지요. 그러자 케이 브라운이 뉴욕에서 전화했어요. "결정했나요?" "그래, 했어." "여기 와서 해요?" "그래." "아, 고마워요."

호세와 잉그리드는 작품 손질을 하며 무대를 구상했다. 잉그리드는 이 작품에 출연하기 위해 로스앤젤레스와 뉴욕에서 6개월 동안 머무르게 되었다. 잉그리드는 실로 16년 만에 미국 땅을 밟고 몹시 흥분했다. 호세 킨테로는 빈틈없는 연출가였다. 잉그리드와 호세는 때로 의견 차이가 있었지만 서로 타협하며 협조해나갔다. 잉그리드는 공연 마지막 날 가슴이 메는 감동에 젖었다. 무대 첫 장면에서는 울음을 삼켰으나 마지막 장면에서 무대를 벗어날 때 감정의 둑이 무너져 왈칵 눈물이 쏟아졌다. 그 눈물은 오닐 작품에 대한 감동의 여진(餘震)이요, 6개월간의 미국 무대가 남긴 추억 때문이요, 로베르토를 따라 미국을 떠났던

잉그리드 버그만과 로베르토 로셀리니

시절의 회상 때문이었다. 그러나 무엇보다도 오닐의 작품을 하면서 미국을 위해 무엇인가 해냈다는 충족감으로 가득 차 있었다. 잉그리드는 라스에게 편지를 썼다.

커튼 콜 받으며 서 있는 순간, 관객들은 갈채를, 갈채를, 갈채를 보냈습니다. 박수갈채는 끝날 줄 몰랐어요. 그 순간 지나간 세월이 회상되었습니다. 스트롬볼리의 눈물, 그 모든 고통, 모든 절망, 모든 시련이 되살아났습니다. 나는 울어서는 안 돼, 하면서도 눈물은 간단없이 쏟아졌습니다.

종연의 밤은 배우들에게 슬픈 허무감을 안겨준다. 샴페인을 터뜨리며 종막 파티가 끝나면 모두들 사라진다. 모두들 껴안고 키스를 하면서 "어디서 다시 만날까?" 속삭이며 눈물을 글썽거린다. 잉그리드는 되풀이해서 말했다. "이것이 마지막인가?" 파티가 끝난 후 잉그리드는 자동차를 기다리고 있었다. 기다리는 시간에 객석에 앉아 무대를 보았다. 천장 높이 매달린 샹들리에를 쳐다보았다. "극장은 얼마나 아름다운 곳인가!" 그녀는 혼자서 중얼댔다.

『뉴욕타임스』의 연극평론가 클라이브 반스(Clive Barnes)는 다음과 같이 썼다.

브로드웨이 무대에 돌아온 잉그리드 버그만은 너무나 아름다운 여인이기에 그녀 자신이 곧 예술작품이다.

잉그리드 버그만의 연기

잉그리드 버그만이 출연한 작중인물들은 대부분 사랑에 빠진 여인들이었다. 사랑의 기쁨도, 사랑의 고뇌도, 사랑의 공포와 허무도 모두 겪는 여인의 성격을 창조하고 있었다. 〈가스등〉을 위해 잉그리드는 정신병원에 가서 환자들을 관찰했다. 〈골다라는 여인〉을 연기하기 위해 마이어 수상의 일거수 일투족을 그의 녹화 테이프를 보며 연습했다. 〈가을 소나타〉에서는 침묵 연기가 일품이었다. 감정 변화의 순발력은 잉그리드 연기의 특징이요 장점이었다. 침묵 속에서도 시선 하나의 움직임으로, 또는 눈짓만으로도 영화의 방향을 바꾸고 인물의 행동을 유발해서 액션이 반전되는 계기를 만들었다. 잉그리드의 시선은 상대방의 마음을 파고드는 투시력이 있었다. 〈카사블랑카〉는 잉그리드의 얼굴을 접사(接寫)해서 성공한 명화이다. 이 영화에서는 잉그리드의 얼굴이 가냘프게 슬프게 보이도록 그림자와 조명을 효과적으로 사용하고 있다. 잉그리드 연기의 중심은 그녀의 얼굴이었다.

잉그리드의 연기 활동은 네 시기로 나눠볼 수 있다. ① 스웨덴 시기 ② 할리우드 시기 ③ 로베르토 로셀리니 시기 ④ 미국 영화 복귀

시기 이후. 19세 때 데뷔했던 영화 〈뭉그로브 백작〉(1934)에서는 소녀의 순진하고 소박한 매력이 넘친 연기를 보여주었다. 21세 때의 〈간주곡〉(1936)은 성숙된 여성의 매력이 느껴지는 연기력으로 높이 평가된다. 3년 후, 미국에서 상영된 〈이별〉(1939)은 잉그리드가 세계적인 배우로 비약하는 첫걸음이 되었다. 이 영화로 잉그리드 버그만은 그레타 가르보 이래의 최대 수확으로 인정되었다. 이 두 배우는 모든 점에서 대조를 이루었다. 가르보는 북유럽 특유의 신비를 표출하는 매력이 있었다. 버그만은 그런 신비스런 특징은 없었지만 활기찬 외향적 활동으로 연기는 역동적이었다. 가르보는 신장이 171센티미터, 잉그리드는 173센티미터였다. 두 배우 모두 늘씬하고 요염했다. 큰 키로 우아하며 섬세한 연기를 보여주면서 갈채를 받은 영화는 미국 진출 이후 제2작인 〈네 아들〉(1941)이었다. 프랑스인 가정부로 출연한 잉그리드는 놀라운 연기력으로 매력을 발산했다. 그러나 잉그리드 연기가 본격적으로 그 재능을 발휘한 작품은 그 이후였다.

잉그리드는 이지적인 얼굴이지만 특이한 관능적인 분위기를 발산했다. 〈지킬 박사와 하이드 씨〉(1941)에서 이런 특징이 나타났다. 잉그리드는 지킬 박사를 유혹하는 장면을 단정한 용모로 해냈다. 이지적이면서 열정적인 양면이 잘 조화를 이루는 연기를 보여주었다. 잉그리드의 이런 연기가 더욱더 성과를 올린 작품이 〈오명〉(1946)에서 캐리 그랜트와의 정사 장면이었다. 히치콕 감독은 잉그리드로부터 끈질기게 관능적인 매력을 끌어냈다. 이 영화는 대대적인 선풍을 일으켰다. 이런 상황에서 〈카사블랑카〉(1942)가 폭발했다. 험프리 보가트의 딱딱하고 냉엄한 연기와 대조를 이루는 잉그리드의 연기는 정열적인 감정의 분출로 관객을 도취시켰다. 잉그리드의 연기는 비장감을 자아냈다. 잉그리

드의 연기력은 다음 작품 〈누구를 위하여 좋은 울리나〉(1943)에서 최고로 발휘되었다. 스페인 내전에서 부모를 잃고 머리를 짧게 깎고 게릴라전에 참전하는 소녀 역할을 맡은 잉그리드는 비장함과 천진난만함이 교차하는 연기를 너무나 리얼하게 표출했다. 조던 역으로 출연한 게리 쿠퍼와의 달콤한 러브신과 최후의 이별 장면은 압권이었다. 잉그리드는 최고의 명배우 반열에 들어왔다.

잉그리드 연기의 특징인 이지적이며 품위 있는 아름다움은 〈성 메리의 종〉(1945)에서도 충분히 발휘되었다. 공포와 고뇌의 표현도 잉그리드 연기의 특징이 되었다. 제2차 세계대전을 겪으면서 할리우드 영화는 정신적으로나 육체적으로 고통을 받는 인간들의 상황을 영화에 담고 있었다. 〈가스등〉(1944), 〈잃어버린 주말〉(1945), 〈욕망이라는 이름의 전차〉(1951) 등이 이를 대표하는 작품에 속한다. 최초의 오스카 여우주연상을 수상한 〈가스등〉 이전에도 잉그리드는 〈천국의 노여움〉(1941)에도 출연한 적이 있었다. 공포를 자아내는 이들 작품에서 잉그리드는 억제된 연기로 심리와 정감을 미세하게 표현해냈다. 격정을 억제해서 표현하는 기법은 잉그리드 연기의 장점이었다. 가스등이 점점 어두워지는 공포감을 완만한 템포와 억제된 감정으로 표현하는 잉그리드의 서스펜스 연기는 명배우의 원숙한 경지였다.

잉그리드 연기의 또 다른 특징은 부드럽고 순탄하게 진행되는 움직임이다. 몸 움직임은 그 자체로 아름답다. 그 유동적인 움직임은 긴박감을 더욱 가중시키는 기능을 다하고 있다. 잉그리드의 장기는 수많은 역할을 하면서도 연기가 판에 박은 듯 고정되지 않고 다채롭게 변하면서 전개된다는 점이다. 연기의 폭이 넓다는 뜻이다. 1948년에 상영된 〈개선문〉과 〈잔 다르크〉도 잉그리드 연기의 폭넓은 다양성을 보여준

작품이었다. 〈개선문〉에서 잉그리드는 과거의 일 때문에 고민하는 절망적인 여성으로 등장한다. 관능적인 매력, 자학적인 무드, 강박관념에 사로잡힌 심리상태, 비장감 등의 복잡한 심리를 잉그리드는 능숙한 연기로 전달하고 있다. 〈잔 다르크〉는 전투적인 강경 심리가 충분히 발휘된 작품이었다. 할리우드에서 그동안 해오던 연기와는 전혀 다른 종류의 작품으로서 신장과 용모 등 잉그리드의 육체적인 조건이 부합되어 갑옷을 걸친 용맹한 모습이 종막에 이르러 너무나 숭고하고 매력적인 인상을 주었다.

이탈리아에서 로셀리니 감독과 해나가던 영화 일은 리얼리즘 시대를 반영하고 있었다. 잉그리드는 그 시대에 여섯 작품에 등장했다. 어찌된 일인지 로셀리니 감독과의 영화는 순조롭지 않았다. 〈스트롬볼리〉(1950)는 흔해빠진 멜로드라마의 영역을 벗어나지 못했다. 잉그리드는 배우로서의 전환을 맞이하고 있었는데 영화는 할리우드 시대의 전성기를 뛰어넘지 못했다. 〈유럽 1951년〉(1951), 〈우리들 영성〉(1953) 등도 평범한 코미디 영화의 틀을 벗어나지 못하고 있었다.

잉그리드가 〈아나스타샤〉(1956)로 미국 영화에 복귀했을 때, 그녀의 나이는 벌써 41세였다. 잉그리드는 이 영화에서 기억을 잃은 러시아 공주 역을 맡아서 열연, 두 번째 오스카상을 탔다. 〈방문〉(1964)은 잉그리드 버그만 연기의 부활이고, 그동안 연마한 연기를 최고의 수준으로 과시한, 잉그리드 버그만 연기의 화려한 파노라마였다. 로셀리니 시대의 울적한 상황을 일시에 무너뜨린 새로운 출발이었다. 〈또 한 번의 안녕〉(1961), 〈봄비 속에서〉(1970), 〈오리엔트 특급 살인사건〉(1974) 등은 초로(初老)에 들어선 여인이 마지막 사랑의 불꽃을 태우는 복잡한 심리를 담담하고 원숙한 연기로 보여준 작품으로서 관객의 열렬한 갈채를

받았다. 이들 작품은 대배우의 관록을 여지없이 보여주었다. 무엇보다도 잉그리드 버그만의 연기는 평자들의 존경스런 찬사로 넘쳐났다.

라스와 결혼한 후 잉그리드는 정상적인 부부생활을 할 수 없었다. 라스는 자신이 제작한 작품을 들고 전 세계를 돌아다녔다. 잉그리드는 런던에서 〈시골에서의 한 달〉에 등장하고, 이듬해 로마에서 이사벨라를 돌보고, 가을에는 〈보다 더 장엄한 저택〉 무대에 섰다. 서로 전화하고, 편지 쓰다가 시간 나면 라스는 런던으로, 뉴욕으로, 할리우드로 날아왔다. 그러나 이것은 결혼생활이 아니었다. 하지만 두 사람은 이런 생활을 서로 인정하고 납득하고 있었다. 결혼생활에 지장이 있어도 잉그리드는 연기를 계속했다. 연기는 그녀의 목숨이었기 때문이다. 그러나 위기감을 느끼고 있었다. 서로가 시간 내서 만나고 있지만 신경은 곤두서 있었다. 영국과 프랑스는 기후가 달랐다. 안개 때문에 비행기는 언제나 문제였다. 그리고 출연 계약은 엄격했다. 공연 시간 전에 극장에 도착해야 했다. 라스는 전화로, 편지로, 외롭다고 투정하며 "내 옆에 있어달라"고 호소했다. 물론 그는 잉그리드의 생활을 이해했다. 그 자신도 바빴기 때문이다. 그는 독일, 스웨덴, 덴마크의 사무실로 오가면서 집에는 1주일 이상 머무는 일이 없었다.

잉그리드와 미국인 배우들이 워싱턴에 모여 버나드 쇼 작품 〈캡틴 브라스바운드〉를 케네디센터에서 공연했다. 윌밍턴에서도, 토론토에서도, 브로드웨이에서도 공연되었다. 그 공연의 성공은 놀라웠다. 잉그리드는 가는 곳마다 격찬을 받았다. 매회 만원이었다. 워싱턴에서 전미기자협회가 잉그리드를 초청해서 특별 기자회견을 열었다. 이런 기회는 잉그리드가 지난 22년 동안 갈망하던 것이었다. 존슨 의원의 잉그리드 비난 성명을 잊을 수 없기 때문이다. 그 성명은 1950년 3월의

의사록 기록에 남아 있다. 그녀가 받은 상처는 깊었다. 언론의 질타는 극심했다. 1972년 4월, 잉그리드는 불사조처럼 미국 정치 중심지 워싱턴에 금의환향했다. 기자들 질문에 잉그리드는 이렇게 답변했다.

나의 모든 행위는 정치적인 동기에 의한 것이 아닙니다. 나는 연예인입니다. 나의 성공은 노력과 행운의 결과입니다. 나는 남을 돕는 일을 하고 있습니다. 그것은 정치가 아닙니다. 나는 인도주의에 따라 어린이와 전쟁포로, 전쟁고아에 관심을 기울입니다. 나는 연기론 책을 많이 읽지는 않았습니다. 스타니슬랍스키는 탐독했습니다. 나는 대본을 읽고 깊이 생각합니다. 거의 본능적입니다. 나는 여자를 정확히 압니다. 나는 자신이 이해하지 못하는 내용은 멀리합니다. 나는 인간과 그의 성격을 완전히 이해해야 합니다. 나에게는 사람의 내면을 이해하는 그 무엇인가가 있습니다. 나는 사람을 순간적으로 느낍니다. 그것은 기술이라기보다는 감성입니다. 나는 사람을 파악하려고 합니다. 나는 사람의 주변을 살핍니다. 거리를 걸으면서도, 버스를 타고 있어도 관찰을 해야만 되는 사람이 있습니다. 나는 저 여자가 어떻게 앉아 있고, 어떤 몸짓을 하고 있는지 관찰하고 기억합니다. 그 여인의 옷차림도 주시합니다. 모든 것이 두뇌에서 오는 것이 아니라 인생 그 자체에서 옵니다.

시대는 변하고 있습니다. 할리우드도 변해야 합니다. 할리우드의 과거는 화려했습니다. 나는 할리우드에서 즐거운 시기를 보냈습니다. 우리는 좋은 영화를 만들었습니다. 그러나, 나는 좀더 현실적으로 접근하려고 합니다. 지금 영화는 변하고 있습니다. 이탈리아로 떠날 때, 워싱턴의 상원의원이 저를 혹독하게 비난했습니다. 그는 할리우드의 잿더미에서 더 나은 할리우드가 태어날 거라고 말했습니다.

잉그리드는 상원의원이 말했던 "잉그리드 버그만의 잿더미"가 아니라 "할리우드의 잿더미"라고 말하면서 날카로운 복수의 일격을 날렸다. 기자들은 그 말뜻을 알고 있었다. 미국은 1939년 3월 퀸메리호를 타고 미국에 도착한 금발미녀를 도와서 오늘의 명배우 잉그리드 버그만을 만드는 일에 협조했다. 워싱턴에서 잉그리드는 완전한 명예를 회복했다. 찰스 퍼시 상원의원은 잉그리드를 "세상에서 가장 아름답고, 가장 인자하고, 가장 재능 있는 배우"라고 말했다. 잉그리드는 퍼시 의원에게 감사의 편지를 보냈다.

친애하는 퍼시 의원님, 미국과의 전쟁은 오래전에 끝났습니다. 그러나 상처는 여전히 남아 있습니다. 이제, 의원님의 용감하고 인자롭고 이해에 넘친 상원에서의 연설로 그 상처는 영원히 사라졌습니다.

라스와의 협업은 계속되었다. 라스는 아서 밀러, 테네시 윌리엄스, 아널드 웨스커, 알란 에이크번 등의 작품을 공연했다. 1967년 그와 함께 잉그리드는 〈인간의 목소리〉를 제작했다. 라스는 잉그리드를 황금알을 낳는 거위라고 불렀다. 잉그리드와 함께하는 작품은 모두 성공했기 때문이다. 제작자 라스가 아내인 잉그리드를 위한 작품을 제작하지 않는다는 것이 잉그리드로서는 약간의 불만이었다. 라스는 대답했다. "나는 당신을 이용하고 싶지 않아요. 잉그리드 버그만이라는 이름을 넣으면 일은 쉬워지지요." 두 사람은 노력했다. 그러나 결혼생활은 사실상 순조롭지 않았다. 자주 만날 수 없는 것이 원인이었다.

"연기, 연기, 연기하며 생을 끝낸다"

빙키 보몬트(Binkie Beaumont)가 잉그리드에게 전화를 했다.

"뭐 하고 있어요?"

"여기 혼자 앉아 있지요."

"짐 챙겨서 비행기 타고 여기 오세요. 라스에게는 쪽지를 남기고요. 즉시 와요."

자동차가 공항에 대기하고 있었다. 그 차를 타고 보몬트의 집으로 향했다. 집에 가보니 다른 배우들도 와 있었다. 자연히 연극이 화제가 되었다. 분위기는 따뜻하고 포근했다. 배우들만의 다정한 모임이었다. 각자 무대 얘기로 넘쳤다. 보몬트는 영리하고 연극에 관해서 아는 것이 많았다. 그는 항상 창조적인 재능으로 넘쳤다. 그는 항상 옳았기 때문에 많은 배우들이 항상 그의 뒤를 따랐다.

1937년 잉그리드는 이상한 타이틀의 영화에 출연했다. 상을 받은 아동서적을 원작으로 한 영화였다. 제목은 〈바실 프랭크 바일러의 뒤섞인 파일로부터〉였다. 남매의 애정 넘치는 이야기였다. 남매가 가출해서 뉴욕 메트로폴리탄 미술관에 숨어든다. 어린 소녀는 미술관을 탐색

하다가 미켈란젤로의 천사 조각상을 만난다. 소녀는 이 조각이 진짜인지 알아보기 시작한다. 소녀는 탐색을 하는 과정에서 부유하고 괴팍한 노부인을 만나게 된다. 잉그리드는 그 노부인 역을 맡아서 명연기를 보여주었다. 노부인의 충고로 그 소녀는 마음의 상처를 치유받게 되었다. 그 영화는 소품이었지만 좋은 평가를 받았다.

잉그리드는 이 영화를 제작하는 동안 아서 캔터(Arthur Cantor)를 만났다. 그는 이후 잉그리드의 무대 생활에 큰 역할을 했다. 그는 보몬트와 협업하며 부를 축적했다. 어느 날, 그는 잉그리드에게 흥미로운 책을 들고 왔다. 서머싯 몸(Somerset Maugham)의 〈정숙한 아내〉였다. 보몬트도 그 책을 좋아했다. 잉그리드는 그 작품을 좋아했지만 약간 낡았다고 생각했다. 연출을 맡았던 명배우 존 길거드는 이 작품에 큰 매력을 느꼈다. 그런데 보몬트가 급서(急逝)했다. 존 길거드는 잉그리드에게 말했다. "우리가 이 작품을 포기하면 보몬트는 우리를 용서하지 않을 겁니다." 그래서 리허설이 시작되었다. 이 작품은 2주일 동안 브라이튼에서 무대에 올랐다가 1973년 9월 런던 아베이 극장에서 찬란한 개막 공연을 했다. 잉그리드를 보러 작가가 그녀의 분장실에 오기도 했다.

공연은 흥행적으로 대성공을 거두었다. 문제는 낡아빠진 극장이었다. 분장실에 쥐가 드나들고 소파는 삐걱댔다. 카펫은 더러워서 끔찍했다. 잉그리드는 극장 측에 분장실을 대청소하고 극장을 재단장해달라고 요청했다. 잉그리드의 요망이 관철되어 극장은 다시 깨끗해지고 새로워졌다. 건물 낙성 후 처음 하는 단장이었다.

잉그리드는 58세가 되었다. 잉그리드는 2년만 더 생일 축하 모임을 갖고, 그 이후는 생일 파티를 하지 않기로 결심했다. 이 당시 라스와의 결혼 파탄설이 나돌았다.

공연을 끝내고 집에 와서 신문을 읽다가 유방암 기사에 눈이 갔다. 대통령 부인 베티 포드도 수술을 하고, 록펠러 부인도 수술을 했다는 소식이었다. 혹시나 싶어 잉그리드는 자가진단을 해봤다가 깜짝 놀랐다. 설마 나에게도? 염려스러웠다. 잉그리드는 파리에 있는 라스에게 연락을 했다. "내일 의사한테 가라"는 회답이 왔다. 그런데 문제는 공연이었다. 장기공연 낌새로 접어들고 있었던 것이다. 당장은 아무 일도 할 수 없었다. 며칠 동안 아무 말도, 아무 일도 할 수 없었다. 잉그리드가 연기를 중단하면 공연은 중단되는 상황이었다. 계속 무대에 서면서도 불안해서 전문의 진단을 받았다. 의사는 조치를 취해야 하지만 급한 일은 아니라고 말했다.

극장 무대에 서 있는 동안 시드니 루멧 감독이 애거서 크리스티 원작의 〈오리엔트 특급 살인사건〉을 하자고 연락이 왔다. 앨버트 피니가 탐정 역으로 출연 예정이었다. 로렌 바콜, 바네사 레드그레이브, 재클린 비셋, 숀 코널리, 존 길거드, 웬디 힐러 등 스타 배우들이 운집했다. 노령에 접어든 러시아 공주 역이 잉그리드에게 배당되었다. 잉그리드는 스웨덴 선교사 역할을 맡고 싶었다. 감독은 반대였다. 잉그리드는 항상 다른 성격의 인물을 연기하고 싶어했다.

피아는 뉴욕에서 TV 일을 하면서 부동산 업자 존 델리를 만나서 결혼하고 첫 아기를 갖게 되었다. 잉그리드는 방사능 치료를 받기 위해 런던으로 갔다. 의사는 부작용을 염려했다. 피로감이 쌓이고, 위장장애가 생기고, 침울해지고, 살아갈 힘을 잃게 될지도 모른다고 말했다. 잉그리드는 이사벨라를 곁에 두고 도움을 받았다. 방사선 치료가 끝나면 집으로 와서 쉬었다. 얼마 안 가서 몸은 아프지도 않고 피곤하지도 않게 되었다. 다만 두려움은 가중되었다. 그래서 만나는 사람마다 쇼

핑 가자고 말했다. 그러다 보니 리젠트와 피카딜리 거리를 자주 걷게 되어 좋았다. 아침에는 방사능 치료를 받고 오후와 저녁에는 정상 생활을 했다.

섬으로 가서 당분간 요양을 하기로 했다. 처음에는 스푼도 잘 잡지 못했다. 팔이 말을 듣지 않아 들어 올리지 못했지만 물리치료와 운동으로 조금씩 회복되었다. 수영도 했다. 두 달 지나니 팔을 들어 올릴 수 있었다. 1975년 1월, 잉그리드는 건강을 회복하고 〈정숙한 아내〉의 미국 순회공연을 했다. 로스앤젤레스, 덴버, 워싱턴, 보스턴에서는 잉그리드의 출연으로 화제가 되며 들썩거렸다. 잉그리드는 무대에서 독특한 빛을 발산했다. 하루는 식당으로 걸어가다가 돌에 채어 넘어져서 골절상을 입었다. 의사는 잉그리드의 다리에 석고를 입혔다. 그날 밤 공연은 불가능했다. 환불해줘야 하는데 돈이 없었다. 잉그리드는 무대에 서겠다고 했다. 매니저는 객석을 향해 사정 얘기를 하고 환불 공고를 했다. 그러나 아무도 환불하지 않았다. 잉그리드는 의자에 앉아서 좌충우돌하며 연기를 했다. 무대와 객석은 웃음바다가 되었다. 그야말로 뜻밖의 극중극이 진행된 셈이다. 마지막 장면에서는 간신히 구해온 휠체어를 탔다.

삶과 죽음이 잉그리드 주변에 다가왔다. 로베르토가 죽은 다음 날, 라스는 잉그리드에게 전화로 손자의 탄생을 알렸다. 잉그리드는 죽음을 슬퍼하며 동시에 새로운 삶의 탄생을 기뻐했다. 6월 중순, 치체스터 시즌을 끝내고 런던 공연을 앞둔 브라이튼에서의 리허설과 헤이마켓(Haymarket) 극장에서 공연되는 〈물에 비친 달〉 연습이 늦가을까지 계속되었다.

베리만 감독과 함께 만든 〈가을 소나타〉

잉그리드는 잉마르 베리만(Ingmar Bergman)의 영화 〈가을 소나타〉를 위해 스톡홀름과 노르웨이를 다녀왔다. 과거에 베리만과 편지를 주고받은 적이 있었다. 베리만은 잉그리드의 사생활에 관해서 영화를 만들고 싶다고 전해왔다. 그러다가 그는 로열극장 극장장이 되어 극장 일이 바빠서 한동안 그 이야기는 수면 아래 잠겨 있었다. 그 후 아무런 소식도 없었다. 몇 년 지나 잉그리드는 칸 영화제 심사위원장이 되었다. 잉그리드는 칸으로 출발하기 전 집안 서류를 뒤지다가 베리만의 편지를 발견했다. 10년 전 편지였다. 그리고 잉그리드는 베리만이 칸 영화제에 참석한다는 사실을 알았다. 그의 영화 〈외침과 속삭임〉도 상영될 예정이었다. 잉그리드는 베리만의 편지를 복사하고 그 아래에 "화가 난 것도 아니고 유감스런 심정도 아닙니다. 이 편지를 당신에게 돌려드립니다. 시간이 어떻게 흘러갔는지 보여드리죠"라는 문구를 적어서 파티에 등장한 베리만의 호주머니 속에 넣었다.

"지금 읽어볼까요?" 그는 말했다.

"집에 가서 보세요." 잉그리드는 말했다.

그리고 다시 2년이 흘렀다. 라스와 섬에 가 있는 동안에 베리만으로부터 전화가 왔다. "시나리오가 되었습니다. 어머니와 딸 얘깁니다." "좋아요. 편지 때문에 마음 상하지 않았지요?" "그 편지를 읽고 일을 시작했습니다. 리브 울만(Liv Ulman)의 어머니 역을 해주시겠습니까?" "네. 물론이지요." "영화는 스웨덴어로 만듭니다." "좋아요." 친구들이 그녀에게 리브 울만은 나이가 들어 어울리지 않는다고 충고했다. 그러나 잉그리드는 "내 딸도 지금 그 나인데"라고 말했다. 잉그리드는 그동안 영어, 프랑스어, 이탈리아어 대사에 지쳐 있었다. 오랜만에 모국어로 연기하는 일이 기뻤다.

〈가을 소나타〉 대본을 읽고 충격을 받았다. 너무나 길어서 6시간 가는 영화였다. 스토리는 좋았다. 잉그리드가 베리만에게 전화를 했더니 답변이 왔다. "내 머리에 떠오르는 모든 것을 썼어요. 물론 줄여야죠. 이번 여름 우리 섬으로 오세요. 함께 토론합시다."

베리만의 파로섬은 라스의 단홀멘섬보다 더 컸다. 그 섬은 지형이 납작하고, 나무와 양떼, 교회와 상점들이 있었다. 베리만의 집 옆에는 해군기지가 있었다. 공항에서 베리만이 자동차를 세우고 기다리고 있었다. 자동차에 타자마자 잉그리드는 대본 여러 곳을 날카롭게 지적했다. 베리만은 약간 놀랐다. 그걸 보고 잉그리드는 말했다. "저는요, 언제나 먼저 입을 열어요. 그리고 나중에 생각을 합니다." 잉그리드의 자연발생적 발상과 언변은 당돌했지만 잉그리드의 기질이라고 생각해서 베리만은 양해하고 받아들였다. 베리만은 우선 잉그리드의 말을 듣기로 작심했다. 그녀의 솔직한 반응은 들을 만하다고 생각했기 때문이다. 베리만은 미국 영화의 제작 기술을 평소에 높이 칭찬하고 있었다. 특히 잉그리드의 얼굴과 표정 연기에 대해서는 탄복하고 있었다. 피

잉그리드 버그만과 로베르토 로셀리니

부, 눈, 그리고 특히 입에서는 비상한 광채가 발산되고 있었다. 그것은 엄청난 성적 매력이었다. 잉그리드는 너무나 아름답고 유능한 배우였다. 만나보니 그런 느낌은 확실했다. 베리만은 속으로 불타고 있었다.

잉그리드는 베리만의 차를 타고 가면서 로베르토에 관해서도 이야기를 했다. 그가 장 르누아르 감독 이외에는 다른 어떤 감독과도 일을 하지 못하게 한 사실도 털어놓았다. 잉그리드는 로베르토를 마지막으로 만났을 때 베리만 감독과 일하고 싶다는 얘기를 했다고 말했다. 그 말을 했을 때, 로베르토는 눈물을 흘리며 고함을 질렀다. "베리만과 작업한다는 것은 완벽하고 옳은 일이다. 스웨덴 말로 영화를 찍어라." 그녀의 말에 베리만은 차를 세우고 눈물을 흘렸다. 잉그리드는 로베르토와 베리만 두 사람은 비슷한 감독이라고 생각했다. 둘이서 생전에 만났으면 얼마나 좋았을까.

베리만 집에 도착했을 때, 그의 아내 잉리드가 기다리고 있었다. 두 여배우는 다정하게 만찬 자리에 앉아서 담소를 나누었다. 다음 날 10시 30분, 작품에 관한 협의를 시작했다. 잉그리드는 일찍 일어나서 수영을 한 후, 숲속을 산책하고, 시골길을 걸었다. 서재에 도착해서 베리만을 마주 보며 잉그리드가 입을 열었다. "어머니가 어떻게 7년간이나 딸 곁을 떠나 있나요?" 베리만은 웃음을 터뜨리며 말했다. "1페이지부터 시작하지 않으니 너무 기쁩니다."

〈가을 소나타〉는 세계적인 유명 피아니스트가 그녀의 두 딸을 만나기 위해 노르웨이 집으로 가는 얘기다. 그중 한 딸 리브는 시골 교회 목사와 결혼을 했다. 다른 딸은 병에 걸려 목사 댁에서 이들과 함께 살고 있다. 한밤중에 리브와 잉그리드는 거실에서 만난다. 숨 막히는 정감이 감도는 이 장면은 명장면으로 영화사상 기록되고 있다. 베리만은

이 영화에서 사랑에 관한 주제를 다루고 있다. 사랑의 존재와 부재, 사랑에 대한 갈망, 거짓 사랑, 왜곡된 사랑, 인생의 유일한 부활제로서의 사랑 등에 관한 영화이다. 잉그리드는 베리만의 생각이 옳다고 생각했다. 다만 한 가지, 대본이 너무 어둡고 침통했다. 잉그리드는 딸들과 토론도 하고 장난도 친다고 말했다. 그러나 베리만은 장난치는 일은 반대였다. "우리는 잉그리드 당신 얘기를 말하고 있지 않아요. 이 영화의 주인공은 피아니스트 샬롯입니다." "그러나 7년 못 만난 모녀 아닌가요? 그중 하나는 몸이 마비된 딸이죠. 거의 죽어가고 있어요." 잉그리드와 리브는 둘 다 이 문제에 관해서 베리만을 비판했다. 리브 울만은 말하고 있다.

나는 잉마르 베리만 감독의 열두 작품에 출연했다. 그가 잉그리드 버그만과 일하게 되었다고 말해서 나는 무척 기뻤다. 그녀와 나 사이는 비슷한 점이 많았다. 나는 그녀에 관한 모든 자료를 읽고 있었다. 내가 태어난 노르웨이는 보수적인 나라였다. 내 아이가 세 살 될 때까지 세례받을 목사를 찾지 못할 정도였다. 처음에 베리만과 잉그리드 사이에는 많은 토론이 벌어졌다. 나와 우리 단체 사람들은 베리만과 친밀했기 때문에 서로 아무런 토론도 의문도 없이 모든 일이 진행되었다. 그런데 잉그리드는 처음부터 질문이 많았다. 잉그리드는 이런 일에 익숙하지 않았다. 잉그리드에게는 질문 없이 간다는 것이 상쾌하지 않았다. 나는 두 사람 사이서 어려운 처지였다. 우리는 모두가 베리만 편이었다. 베리만은 우리들에게 전지전능한 존재였다. 울적한 심정으로 있는 나에게 베리만이 말했다. "어떻게 해야 할지 모르겠네. 대본이 잘못되었나?" "아니요. 대본은 좋아요. 잉그리드도 나쁘다고 생각지 않아요. 잉그리드는 당신이 하는 일에 익숙하지 않고,

잉그리드 버그만과 로베르토 로셀리니

당신도 그녀에게 숙달되지 않아서 문제지요. 서로 잘 될 겁니다."

1977년 가을에 영화를 찍기 시작했다. 오슬로 촬영소에는 열다섯 명이 〈가을 소나타〉 작업을 하고 있었다. 3분지 2는 여성이었다. 베리만은 집중해서 한 걸음 한 걸음 다져 나갔다. 잠도 거의 자지 않았다. 먹지도 않고 요구르트만 마셨다. 그는 영화 만들 때는 항상 긴장하고 걱정이 많았다.

〈가을 소나타〉에는 모녀가 상면하는 한밤중 장면이 있다. 이 장면에서 어머니는 완전한 패배자로 등장한다. 어머니의 심정은 혼란스럽다. 그녀는 지리멸렬 상태이다. 복수심에 불타는 딸에게 어머니는 호소한다. 나는 더 이상 바랄 게 없다. 나를 도와다오. 나를 안아다오. 나를 이해해다오. 나를 사랑하지 않느냐? 어머니는 이 말을 아무 표정 없이 하고 있다. 오슬로에서 촬영하기 전에 이 장면을 스톡홀름에서 충분히 연습했다. 잉그리드와 베리만은 이 장면에서 서로 마음이 편치 않았다. 잉그리드는 이 장면의 연출에 불만이었다. 잉그리드는 베리만을 완전히 믿지 않았다. 베리만은 예의를 다하지 않고 때로는 난폭했다. 그러나 잉그리드를 무한히 아끼고 사랑하고 있었다. 처음 2주일은 매일 격돌이었다. 그러다가 소통이 이뤄졌다. 그 이후는 촬영이 원만하게 지속되었다. 잉그리드는 새로운 경험을 했다. 리브 울만과 사이가 좋아진 것이 큰 도움이 됐다. 리브는 잉그리드와 자매처럼 가까워졌다.

베리만은 세상이 다 아는 뛰어난 감독이다. 그는 작중 인물의 성격을 심층적으로 파고들며 치밀하게 분석한다. 그는 인물을 클로즈업으로 접근한다. 얼굴에 나타난 뉘앙스, 이마와 눈이 던지는 암시, 입술과 턱이 전하는 섬세한 언어를 하나도 놓치지 않는다. 카메라는 굶주린

듯이 얼굴을 파고들었다. 몸의 움직임과 감정을 놓치지 않았다. 베리만은 〈가을 소나타〉에서 그의 영화 경력 중 최고로 아름다운 순간들을 만들어냈다. 병원에서 친구의 죽음을 맞이하는 마지막 날의 장면이 그중 하나다. 이런 집중은 잉그리드가 처음 경험하는 일이었다. 베리만은 배우를 사랑하고 아끼며 평생을 극장 안에서 살았다. 그는 배우를 어린애처럼 대한다. 배우에 대한 지극정성으로 배우들은 행복하게 지낼 수 있었다. 베리만은 고민에 고민을 거듭한다. 배우는 필사적으로 노력한다. 베리만은 배우에게 무한한 도움을 준다. 배우는 그의 눈만 보고도 모든 것을 알아차린다. 때로는 이들의 연기에 감동해서 베리만의 눈에 눈물이 고인다.

〈가을 소나타〉를 촬영하는 도중 리브 울만이 잉그리드에게 크게 감동한 일은 그 많은 양의 대사를 단 한 곳도 틀리지 않고 줄줄이 암송한다는 사실이었다. 잉그리드는 매일 배우들과 똑같이 분주한 밤낮을 보내고 있었다. 영화도 보고, 파티도 참석하고, 온갖 잡일도 함께 했다. 혼자 방 안에 숨어서 대사를 공부할 시간이 없었다. 그런데도 대사를 못 해 다시 찍는 일은 한 번도 없었다. 이것이 여간 신기하지 않았다. 리브는 어릴 적부터 잉그리드 같은 어머니나 언니 밑에서 성장했으면 얼마나 좋았을까 하고 생각했다.

잉그리드는 말했다.

나는 베리만과 리브, 그리고 이들 영화인들과 일하면서 즐겁고 행복했어요. 그들은 아주 독창적이었습니다. 그리고 자신들의 일을 너무나 존중하고 사랑했습니다. 그러나, 일을 끝내기 2주 전 내 팔 안쪽에 이상이 생겼습니다. 뭔가가 자라고 있는 느낌이 들었습니다. 이

잉그리드 버그만과 로베르토 로셀리니

때문에 나는 신경이 예민해지고 정신이 혼란스러워졌습니다. 걱정스러웠지요. 어느 날 베리만이 옆에 와서 물었습니다. "왜 그렇게 걱정이 많아요? 왜 그래요?" 나는 말했지요. "병원에 다시 돌아가야 할 것같아요." 베리만은 생각이 깊었습니다. "내가 촬영을 단시일 내에 끝낼게요. 로케이션 촬영은 하지 마세요. 대역을 씁시다. 당신 의상을 입혀서 대신 촬영하겠습니다. 야외 촬영 중단하고 실내에서 하겠습니다. 즉시 합시다. 그래야 런던 병원으로 빨리 갈 수 있죠."

잉그리드는 그가 원하는 모든 장면을 모두 촬영했다. 그리고 즉시 런던으로 돌아가서 의사를 만났다. 의사는 말했다. "그거 도려냅시다." 아주 작은 악종(惡腫)이었다. 수술도 간단했다. 잉그리드는 3일 동안 병원에 있었다. 팔 움직임이 용이해졌다. 그러나 걱정스러운 일이었다. 이것이 한쪽에서 다른 쪽으로 움직이고 있었다. 잉그리드는 다시 방사선 치료를 받았다.

아침에 미들식스 병원(Middlesex Hospital)으로 갔다가 곧바로 연극 〈물에 비친 달〉 연습장으로 직행했다. 1978년 1월부터 브라이튼에서 2주일 공연하고 런던 시즌에 헤이마켓 극장에서 막을 올릴 예정이었다. 1720년에 문을 연 이 극장은 잉그리드가 소녀 때부터 꿈꾸던 대망의 무대였다. 첫날 개막 전 막을 붙들고 잉그리드는 "오, 하나님, 제가 헤이마켓에 섰어요"라고 말했다. 그 공연은 대성공이었다. 그런데, 무대 의상을 입으려고 앉았을 때, 암 덩어리를 다시 느꼈다. 잉그리드는 의상 담당 루이즈에게 말했다. "이상하죠. 일주일 후면 공연이 끝나는데 다시 병원에 가야 하니." 루이즈는 그 말을 듣고 왈칵 눈물을 쏟았다.

〈카사블랑카〉, 삶의 종막에서

공연이 끝난 무대는 이별의 슬픔으로 가득 찬다. 이 무대에서 모두들 다정하게 지냈다. 아름답고 웅장한 이 극장에서 공연은 대성공이었다. 그러나 모든 일은 끝이 있는 법이다. 배우들은 무대의상을 훌훌 벗고 극장 밖으로 나간다. 그 자체가 놀랍고 가슴 벅찬 일이다. 축전, 카드, 선물, 꽃다발을 받아쥐고 한참 동안 생각에 잠기게 된다. 떠들썩하던 분장실은 갑자기 텅 비었다. 종연파티가 열린다. 모두들 손목을 잡고, 키스하고, 부둥켜 안으면서, 눈물을 글썽이고 다시 만나자고 약속한다. 떠날 때가 되면 사람들은 새삼 사랑을 느낀다. 이것이 마지막인가? 그런 생각으로 사람들은 가슴이 벅차다.

잉그리드는 집으로 갈 차를 기다리고 있었다. 사무원이 와서 택시를 불러주겠다고 말했다. 그러나 잉그리드는 "여기서 떠나고 싶지 않다"고 말했다. 잉그리드는 무대장치가 허물어지고 철거되는 현장을 보고 있었다. 일요일에는 새 장치가 들어온다. 그리고 월요일 새로운 공연이 시작된다. 지나간 배우와 무대는 없는 것이 된다. 더 이상 영화도 연극도 할 수 없다면 이것으로 잉그리드는 삶의 종막을 고한다고 생각했다.

잉그리드 버그만과 로베르토 로셀리니

잉그리드는 병원에 가서 의사를 만났다. 다른 쪽 유방에도 종양이 생겼다고 알려줬다. 의사는 말했다. "즉시 입원하세요. 급합니다." "안 됩니다. 그동안 저는 주당 6일, 8회의 힘든 공연을 6개월 동안 해왔어요. 2주일 동안만 프랑스로 여행을 하고 병원으로 돌아오겠습니다." 잉그리드는 프랑스로 가서 태양 가득히 몸을 태우며 수영을 즐겼다. 그리고 그리프(Griff)와 앨런 버지스(Alan Burgess)한테 그녀의 모든 자료, 일기, 편지 등을 넘겨주었다. 그는 잉그리드 버그만의 전기를 쓸 예정이었다. 그런 다음 잉그리드는 런던으로 돌아와서 수술을 하고 방사선 치료를 받았다.

잉그리드가 가장 애석하게 여기는 일은 〈물에 비친 달〉의 미국 순회 공연 중단이었다. 케네디센터 극장장인 로저 스티븐스(Roger Stevens)는 잉그리드 버그만의 공연이 병으로 취소되었음을 공지했다. 이 때문에 잉그리드의 암 투병 소식이 온 세상에 알려졌다. 잉그리드는 자신의 마지막 커튼콜은 명예로운 것이어야 한다는 생각이 절실했다. 이 경우, 〈가을 소나타〉가 받은 격찬은 만족스러웠다. 미국에서 스탠리 카우프만(Stanley Kaufman)은 『뉴욕 리퍼블릭』 지상에 이렇게 발표했다. "잉그리드 버그만의 연기에 경탄해 마지않았다." 『크리스천 사이언스 모니터』, 『뉴스위크』, 『뉴스데이』, 『타임스』, 『옵서버』, 『선데이 텔레그래프』 등 모든 언론은 한결같이 잉그리드와 리브의 모녀 상봉 장면을 영화사상 잊지 못할 명장면으로 격찬했다. 잉그리드와 리브는 이 영화로 뉴욕영화비평가상을 수상했다. 이 영화는 이탈리아의 도나텔로 영화상도 수상했다.

1979년 봄, 잉그리드는 할리우드의 〈히치콕을 위하여〉라는 텔레비

전 쇼에 초청받았다. 그해에 그녀의 딸 잉그리드 로셀리니와 사위 알베르토는 아들 토마소를 얻었다. 이사벨라는 영화감독 마틴 스코세이지(Martin Scorsese)와 결혼했다. 피아는 두 아들 저스틴과 니콜라스를 데리고 조 델리와 행복한 결혼을 했다. 두 아들은 자라서 텔레비전 분야와 부동산업에 종사했다.

1979년 11월, 잉그리드는 다시금 할리우드에 초청되었다. 불우아동과 불구아동을 위한 잉그리드버그만관(館) 건립기금을 위한 모금 파티였다. 이 모임을 〈카사블랑카〉를 촬영한 워너브라더스 영화사 '특별스튜디오 9'에서 개최했다. 그곳에는 여전히 '릭의 카페 아메리카나(Rick's Cafe Americain)'가 옛날 그대로 남아 있었다.

오케스트라의 연주 속에 헬렌 헤이스, 조지프 코튼 등 유명 배우들이 등장했다. 잉그리드는 캐리 그랜트와 함께 분장실에서 기다리고 있었다. 〈카사블랑카〉에서 남편 역을 했던 폴이 문을 열고 "잉그리드, 들어오세요. 릭의 카페에 오신 것을 환영합니다"라고 말했다. 37년 전 샴페인을 따랐던 바로 그 웨이터가 잔을 채웠다. 테디 윌슨은 돌리 윌슨 대신 피아노 자리에 앉았다. 당시의 돌리는 얼마 전 별세했다. 피아니스트는 잉그리드에게 웃으며 당시 불렀던 노래 〈세월이 가면〉을 허밍으로 부르도록 권했다. 잉그리드가 허밍을 시작하자 그녀 등 뒤에서 갑자기 노랫소리가 들렸다. 프랭크 시내트라(Frank Sinatra)였다. 그가 노래를 끝내자 잉그리드는 그에게 감사의 키스를 했다. 실상 잉그리드와 시내트라는 함께 영화에 출연하지도 않았고, 서로 절친하지도 않았다. 그런데 시내트라는 잉그리드에게 이 노래를 들려주기 위해 오랫동안 기다렸다. 시내트라는 다음 날 애틀랜틱시티에서 자신의 쇼가 예정되어 있는데도 3천 마일을 날아서 이날 이 시간에 할리우드에 도착한 것

이다. 그는 노래 딱 한 곡 부르고 다시 돌아갔다. 잉그리드는 이 사실을 알고 깊은 감동을 받았다.

〈카사블랑카(Casablanca)〉는 워너브라더스의 1946년 작품이다. 각본은 줄리어스 엡스타인, 필립 엡스타인, 하워드 코크가 공동으로 창작했다. 감독은 마이클 커티즈, 촬영은 아서 에디슨이었다. 제2차 세계대전이 큰 변화를 일으키고 있는 시기에 방영된 반나치 반전영화였다.

1940년, 아프리카 북서안에 있는 프랑스령 모로코의 수도 카사블랑카에서 벌어진 일이 영화의 스토리이다. 전란 중에 유럽 각 도시에서 이곳으로 사람들이 몰려들고 있었다. 이곳을 중간 지점으로 삼아 유럽을 탈출해서 미국으로 가려는 사람들이었다. 정치적 망명자, 간첩, 반나치운동 투사, 범죄자, 독일 비밀경찰 등 잡다한 인간들이 이 도시의 뒷골목 두목인 릭(험프리 보가트 역)이 운영하는 카페 아메리카나에 모여들었다. 독일인 두 사람이 살해되고 범인들이 카페로 숨어들어 릭에게 그들이 탈취한 여권을 맡겼다. 민첩한 독일 비밀경찰 스트라사 소령은 프랑스인 경찰서장 르노(클로드 레인즈 역)에게 명령해서 범인을 체포했다. 르노는 프랑스군 대위지만 모국이 독일 점령하에 있어서 독일인의 명령에 복종하고 있었다.

반나치 운동의 거물 빅터 라즐로(폴 헨레이드 역)는 아내 일자(잉그리드 버그만 역)와 카사블랑카를 경유해서 미국으로 탈출하려고 한다. 이들 부부는 스트라사 소령의 눈을 피해 릭으로부터 여권을 입수하려고 카페에 왔는데 일자는 그곳에서 피아노 연주를 하는 흑인을 보고 깜짝 놀랐다. 그 흑인은 파리의 카페에서도 피아노를 연주한 적이 있었기 때문이다. 그가 연주한 〈세월이 가면〉은 일자가 잊을 수 없는 멜로디였다. 파리가 함락되던 날이었다. 일자는 릭과 함께 파리를 탈출하기로

약속했지만 불가피한 사정으로 그 약속을 지키지 못했다. 그런데 일자는 지금 릭을 우연히 카사블랑카에서 만나게 된 것이다.

그날, 일자가 릭을 배신한 것은 죽었다고 믿었던 남편이 중태가 되어 살아 돌아왔기 때문이다. 릭은 아내 일자를 헌신적으로 사랑하는 라즐로의 모습을 보고 일자에 대한 사랑을 단념했다. 라즐로는 미국의 반나치 운동을 이끄는 중심 인물이다. 릭도 과거 열렬한 레지스탕스 운동가였다. 릭은 르노 서장을 속여서 이미 체포된 라즐로를 석방시키고 이들 부부를 탈출시킬 채비를 해놨다. 그리고 자기가 일자와 리스본으로 탈출한다는 거짓 정보를 퍼뜨려놨다.

릭의 탈출 정보를 입수한 스트라사 소령은 급히 비행장으로 달려갔지만 릭의 총탄을 맞고 즉사한다. 이 일을 목격하면서도 르노 서장은 릭을 체포하지 않았다. 그는 레지스탕스 운동을 묵인하고 있는 애국자였다. 공항에서 릭과 서장은 일자 부부를 태우고 날아가는 비행기를 묵묵히 바라보면서 이들의 안전한 여행을 기원한다. 깊은 여운을 남기는 이 영화의 마지막 장면이다. 이 영화는 1943년도 아카데미 작품상, 각본상, 감독상을 받았다. 잉그리드 버그만은 이 영화로 전 세계에 명배우로 명성을 떨치게 되었다.

잉그리드는 세상 마지막 날까지 무대에 서겠다고 약속했다. 그 약속은 죽어서도 그의 비석에 새겨져 있을 정도였다. 잉그리드는 〈안나 크리스티〉(1941), 〈카사블랑카〉(1942), 〈누구를 위하여 종은 울리나〉(1943), 〈가스등〉(1944), 〈개선문〉(1948), 〈잔 다르크〉(1948), 〈스트롬볼리〉(1950), 〈아나스타샤〉(1956), 〈차와 동정〉(1956), 〈브람스를 좋아하세요?(또 한번의 안녕)〉(1961), 〈헤다 게블러〉(1962), 〈방문〉(1963), 〈인간의 소리〉(TV,

1967), 〈보다 더 장엄한 저택〉(1967), 〈정숙한 아내〉(1973), 〈오리엔트 특급 살인사건〉(1974), 〈가을 소나타〉(1978) 등 수많은 명작 무대와 영화에서 잊을 수 없는 명연기를 남겼다.

런던 헤이마켓 극장에서 공연된 〈물에 비친 달〉(N.C. 헌터 작, 패트릭 갤런드 연출)을 마지막 무대로, 잉그리드 버그만은 극장에서 대기하던 구급차로 병원에 실려가서 1982년 8월 29일, 67회 탄생일에 세상을 떠났다. 런던의 켄살 묘지(Kensal Green Cemetery)에서 화장된 '재'는 스웨덴으로 옮겨져 단홀멘섬 근처 바다에 뿌려졌다. 그 바닷가는 1958년 여름부터 죽는 날까지 잉그리드가 보낸 곳이었다. 나머지는 스톡홀름 북변 묘지에 있는 양친과 합장되었다.

잉그리드는 8년간 병고에 시달리면서도 연기를 지속했다. 조지 큐커 감독은 잉그리드에게 말한 적이 있다. "내가 당신을 좋아하는 이유를 아십니까? 당신의 자연스런 연기 때문입니다. 카메라는 당신의 미모, 당신의 연기, 당신의 독창성을 파고듭니다. 배우는 모름지기 개성이 있어야죠. 그것이 당신을 위대한 배우로 만들었습니다." 『라이프』지는 잉그리드의 강점으로 '적응성'과 '감수성'을 지적했다. 웨슬리언대학교(Wesleyan University)는 '잉그리드 버그만 자료관'을 개관했다. 이 대학에서는 버그만의 개인 자료, 대본, 상품, 초상화와 사진, 노트, 의상, 법률 문건, 재정기록, 스틸 사진, 여타 기록물 등을 보존하고 있다.

잉그리드 버그만의 타계 소식은 미국과 유럽 등지 언론에 크게 보도되었다. 『로스앤젤레스 타임스』와 『뉴욕 포스트』는 일면 톱 기사로 냈다. 『뉴욕 타임스』는 "오스카상 3회 수상자 잉그리드 버그만 사망"이라는 특종기사를 실었다. 『워싱턴 포스트』는 "순결하고 도발적인 아름다

움을 자랑했던 무대와 은막의 위대한 배우가 서거했다"고 특집기사를 실었다. 버그만의 죽음을 가장 슬퍼한 사람들은 배우들이었다. 그들은 잉그리드의 "불굴의 의지, 예술정신, 인자로움"을 찬양했다. 1983년 8월 30일, 수많은 배우들, 친구들, 가족들이 베네치아 영화제에 몰려들었다. 잉그리드 버그만의 1주기를 기념하기 위해서였다. 그레고리 펙, 오드리 헵번, 로저 무어, 찰턴 헤스턴, 모나코의 대공, 클로드 콜베트, 올리비아 드 하빌란드 등이 참석했다.

　2015년, 잉그리드 버그만 탄생 100주년 기념 전시회, 영화감상회, 도서전시회, 세미나 등이 개최되었다. 뉴욕현대미술관(MOMA)은 영상감상회를 열었다. 캘리포니아대학교 버클리 캠퍼스는 특별 강연회를 개최했다. 토론토 국제영화제는 잉그리드 버그만 영화제를 개최해서 대표작을 관객들에게 보여주었다. 브루클린 아카데미 오브 뮤직(Brooklyn Academy of Music) 산하 '밤 영화관(BAMcinematek)'은 2015년 9월 12일 잉그리드 버그만 추모 영화제를 열었다. 런던, 파리, 마드리드, 로마, 도쿄, 멜번 등 각 도시가 경쟁하듯 잉그리드 버그만 추모 영화제를 개최했다. 로마에는 잉그리드 버그만 벽화가 그려졌다.

　〈잉그리드 버그만의 이야기〉는 탄생 100주년을 위해 2015년 스웨덴이 제작한 다큐멘터리 영화다. 이 영화는 2015년 칸 국제영화제에서 상영되었다. 뉴욕 영화제, 도쿄 국제영화제, 밴쿠버 국제영화제 등에서도 다큐멘터리 영화가 상영되었다. 미국과 우정공사와 스웨덴 우정국은 공동으로 잉그리드 버그만 기념우표를 발행했다. 라즐로 윌링거(Lazlo Willinger)의 작품에서 따 온 것인데 〈카사블랑카〉의 스틸사진이 이용되었다. 1940년경의 잉그리드 버그만 모습이었다.

　잉그리드는 딸 이사벨라 로셀리니(Isabella Rossellini)의 책 『우리 아빠는

100살이네』(2005) 속에 묘사되고 있다. 잉그리드의 이탈리아 시대를 다룬 뮤지컬 〈카메라 : 잉그리드 버그만 뮤지컬〉이 스웨덴 스톡홀름에서 공연되었다. 우디 거스리(Woody Guthrie)는 〈잉그리드 버그만〉이라는 제목의 노래를 1950년에 발표했다. 로베르토 로셀리니와의 관계를 다룬 내용이었다. 1984년 '잉그리드 버그만 장미'가 발표되었다. 영화 〈라라랜드(La La Land)〉(2016)에서는 여자 주인공이 침실 벽에 잉그리드 버그만 포스터를 걸어놓았다. 영화 끝머리에는 또 다른 그녀의 포스터가 길가에 보인다. 이 영화의 사운드트랙에 〈보가트와 버그만〉이라는 제목의 음악이 흐르고 있다. 네덜란드 항공사(The Dutch National Airline)는 2010년 자신의 비행기에 '잉그리드 버그만'이라는 이름을 붙였다. 수많은 책에 '잉그리드 버그만'이 인용되고 있다.

참고문헌

Andreas-Salomé, Lou,『ルー・ザロメ著作集』(全5巻, 別巻1), 東京：以文社, 1974.

Bergman, Ingrid and Burgess, Alan, *Ingrid Bergman: My Story*, Glasgow: Sphere Books Limited, 1981.

Betz, Maurice en collaboration avec Paragal, Piere(traduit.), Le Journal Florentin, Paris: Emile-Paul Freres, 1946. Ariyuki, Mori(trans.) Tokyo, Japan: 2003.

Casey, Timothy J., *A Reader's Guide to Rilke's Sonnets to Orpheus*, Galaway: Arlen House, 2001.

Chandler, Charlotte, *Ingrid: Ingrid Bergman*, A Personal Biography, New York: Simon & Schuster, 2007.

Curnutt, Kirk, *A Historical Guide to F. Scott Fitzgerald*, Oxford, England:Oxford Univerty Press, 2004.

Fitzgerald, Scott, *The Great Gatsby*, New York: Charles Scribner's Sons, 1925. Penguin Books, 1958.

Fitzgerald, Scott, *The Letters of F. Scott Fizgerald*, New York: Dell Publishing Co., Inc. Laurel Edition, 1966.

Freishman, Lazar, *Boris Pasternak: The Poet and His Politics*, Harvard University Press, 1990.

Graham, Sheilah and Frank Gerold, *Beloved Infidel: The Education of a Woman*, New York: Henry Holt and Company. Bantam Book, 1962.

Hemingway, Ernest, *A Moveable Feast*(The Restored Edition), New York: Simon and Schuster, Inc., 2010.

Ivinskaya, Olga, Hayward, Max(trans.), *A Captive of Time: My years with Pasternak*, Doubleday. 1978.

Leeder, Karen and Vilain, Robert(eds.), *The Cambridge Guide to Rilke: Cambridge*,

New York: Cambrdige University Press, 2010.

Leamer, Laurence, *As Time Goes By: The Life of Ingrid Bergman*, New York: Harper & Row, 1986.

Mackey, Ilonka Schmidt, *Lou Salomé: Inspiratrice et interprète de Nietzsche, Rilke et Freud,* Paris: G. Nizet, 1956.

Milford, Nancy, *Zelda: A Biography*, New York: Harper & Row, 1970.

Pasternak, Anna, *Lara: The Untold Loved Story and the Inspiration for Doctor Zhivago*, Ecco, 2017.

Pastrnak, Boris, *Doctor Zhivago*(English translation), London: Collins Sons & Co., Ltd., 1958.

Pasternak, Boris, *I Remember: Sketches for an Autobiography*, Pantheon Books, 1959.

Pauline, Roger and Peter Hutchinson(eds.), *Rilke's 'Duino Elegies': Cambridge Readings*, London: Duckworth, 1996.

Pratdr, Donald A., *A Ringing Glass: The LIfe of Rainer Maria Rilke*, Oxford and New York: Oxford University Press, 1986.

Rilke, Rainer Maria, *August Rodin*, Insel, 1913. Kuniyo, Takayasu(trans.), Tokyo, Japan, 2002.

Rilke, Rainer Maria, *Letters to a Young Poet*, M.D. Herter Norton(trans.), New York: Norton, 1991.

Rilke, Rainer Maria, *Selected Poems*, trans. by Susan Ranson and Marielle Sutherland, Oxford and New York: Oxford University Press, 2011.

Rolleston, James, *Rilke in Transition: An Exploration of his Earliest Poetry*, New Haven and London: Yale University Press, 1970.

Ryan, Judith, *Rilke, Modernism and Poetic Tradition*, Cambridge: Cambridge University Press, 1999.

Siater, Maya(ed.), *Boris Pasternak: Family Correspondence 1921-1960*, Hoover Press, 2010.

Snow, Edward and Winkler, Michale(trans), *Rilke and Andreas-Salome, A Love Story in Letters*, New York & London: W.W. Norton & Company, 2008.

Stern, Milton R., *The Golden Moment: The Novels of F. Scott Fitzgerald*, Champaign,

Illinois: University of Illinois Press, 1970.

Tate, Mary Jo, *F. Scott Fitzgerald A to Z: The Essential Reference to His Life and Works*, New York: Facts on Fike, 1997.

Taylor, John Russel, *Ingrid Bergman*, St. Martin's Press, 1983.

Tredell, Nicolas, *Fitzgerald's The Great Gatsby: A Reader's Guide*, London: Continum Publishing, 2007.

Turnbull, Andrew(ed.), *The Letters of F. Scott Fitzgerald*, New York: Charles Scribner's Sons, 1963.

Wagner-Martin, Linda, "Zelda Sayer, Belle", *Southern Cultures*, Vol.10 No.2, Summer 2004, Chapel Hill, North Caroline: University of North Carolina Press, 2004.

라이너 마리아 릴케, 『두이노의 비가』, 손재준 역, 열린책들, 2014.

보리스 파스테르나크, 『닥터 지바고』, 이동현 역, 동서문화사, 2017.

송영택 편역, 『독일 명시 선집 : 먼저 피는 장미들이 잠을 깬다』, 푸른사상사, 2021.